U0139630

藝術文獻集成

墨池編

上 〔宋〕朱長文

浙江人民美術出版社

圖書在版編目（ＣＩＰ）數據

墨池編/(宋)朱長文纂輯;何立民點校.—杭州:浙江人
民美術出版社,2019.12
（藝術文獻集成）
ISBN 978-7-5340-7481-3

Ⅰ.①墨… Ⅱ.①朱… ②何… Ⅲ.①漢字－書法理
論－中國－古代 Ⅳ.①J292.1

中國版本圖書館CIP數據核字(2019)第152707號

墨池編

〔宋〕朱長文 纂輯
何立民 點校

責任編輯　霍西勝　張金輝　羅仕通
責任校對　余雅汝　於國娟
裝幀設計　劉昌鳳
責任印製　陳柏榮

出版發行　浙江人民美術出版社
　　　　　（浙江省杭州市體育場路347號）
網　　址　http://mss.zjcb.com
經　　銷　全國各地新華書店
製　　版　浙江時代出版服務有限公司
印　　刷　三河市元興印務有限公司
版　　次　2019年12月第1版·第1次印刷
開　　本　880mm×1230mm　1/32
印　　張　24.25
字　　數　330千字
書　　號　ISBN 978-7-5340-7481-3
定　　價　118.00圓（全二冊）

整理説明

《墨池編》，二十卷，宋朱長文撰。長文，字伯原，號潛溪隱夫，兩浙路蘇州吳人（今江蘇省蘇州市）。祖億，曾待詔翰林，内殿崇班，出知邕州，卒贈刑部尚書。父公綽，師侍范仲淹，爲時名儒。仕任光禄卿，知舒州。長文幼而聰慧，長而勤勉，從泰山孫復學，於《春秋》創獲尤多。年未冠，登嘉祐四年乙科進士榜，歷任秘書省校書郎、守許州司户參軍，蘇州教授，秘書省正字，兼樞密院編修文字等職。以傷足不復出仕，隱居鄉里，以教書樹人爲樂。久居樂圃坊，道德文章，燦然可觀，堪稱楷模，里人時賢尊稱「樂圃先生」。長文交遊甚廣，知交亦眾。范純仁、純禮兄弟，林希、旦兄弟，晏知止、練定、章岵等地方吏員，元絳、程師孟、盧革等縉紳鄉賢，蘇軾、米芾等文人名士，與長文多有往來，酬唱亦多；與方惟深、楊懿儒等過從甚密，情誼頗篤[一]。

富於藏書，博通經史，勤於著述，至老不輟。有《春秋通志》、《吳郡圖經續記》[二]、

《琴史》[三]、《樂圃餘稿》[四]等多種著作傳於世[五]。

《墨池編》卷首一卷，載長文《序》及目録。正文二十卷，分爲八門，即字學（卷一）、筆法（卷二、三）、雜議（卷四、五）、品藻（卷六至卷十）、贊述（卷十一至卷十三）、寶藏（卷十四至卷十六）、碑刻（卷十七、十八）、器用（卷十九、二十）。長文節選前人專論成書，分類彙編，間有考訂，亦極審慎典核。歷代筆法、品鑒及碑刻、文房之論，彙集於斯，提示門徑，昭示成就，堪稱書史經典著作，非書賈陳思《書苑菁華》等相提并論也。另外，卷九、卷十名《續書斷》，爲賡續唐張懷瓘《書斷》之作，價值猶大。；姚淦銘、劉文秋二先生有《朱長文・續書斷》[六]一書，對《續書斷》書學價值，詳加探討，可參，此不再引述。又，《墨池編》一書，亦曾先後載於《石刻史料新編》第四輯[七]、于玉安編輯之《中國歷代書法論著匯編》[八]等叢書中。本次整理，當爲首部標點整理本[九]，意義頗大而責任亦重。

《墨池編》版本流傳、底本選擇及校勘情況，亦約略敘述之。據目前所見，宋元刊本似皆亡佚不傳。明刻本二：

二

一曰隆慶二年四明薛晨刻本（下簡稱「隆慶本」）。薛晨，浙江鄞縣人，博學善書，嘗預修《（嘉靖）青州府志》[一○]。隆慶本似仍有傳本行世[一一]，惜無從寓目。薛晨在朱長文《墨池編》原書基礎上，增添宋、元、明時期碑刻目録多種[一二]，頗有續貂之嫌，此爲最大缺點[一三]。又，以隆慶本爲基礎，明胡文焕將「碑刻」部分單獨抽出，略作增補[一四]，以《古今碑帖考》[一五]之名，重新刊印出版；其將著者「朱長文」明隆慶刊刻者「薛晨」訛爲一人，刊校粗疏，態度輕浮，據此可見。

二曰萬曆八年蘄水李時成刻本（下簡稱「萬曆本」）[一六]，半頁十行，行二十二字；小字雙行，行亦廿二字[一七]。國内外諸多圖書館有藏。卷首有目録、「重刻墨池編姓氏」及「萬曆庚辰夏孟梓于維揚瓊花觀深仁祠」之雙行牌記[一八]。正文六卷：字學門、筆法之一、雜議之一、雜議之二、品藻之一爲卷二；品藻之二、品藻之三、品藻之四、品藻之五爲卷三；贊述之一、贊述之二、贊述之三、寶藏之一爲卷四；寶藏之二、寶藏之三爲卷五；碑刻之一、碑刻之二、器用之一、器用之二爲卷六。

據此，萬曆本將二十卷之原書，合而爲六，合併之由無從得知，有割裂原

書之嫌，影響較大。點校整理過程中，予曾將此萬曆本與寶硯山房本對校，萬曆本雖

多有粗疏[一九]，亦有萬曆本寔而清刻本誤者[二〇]。「均失本來面目」[二一]、「明人刻書，

大都如此謬妄……肆意竄改，甚至更易名目」[二二]之説，似失之偏頗。又，萬曆本卷

六部分，亦沿襲隆慶本之謬，刊載宋元明時期碑刻目録多種。

清刻本亦約略分述如下：一、文淵閣四庫全書本（下簡稱「四庫本」）。案，《四

庫全書》亦爲六卷本，蓋以萬曆本爲底本，略作考證，勘校而來[二三]；康雍乾時期所

出諸本，館臣似未寓目。二、康熙五十三年朱之勘刻本（下簡稱「康熙本」）。雍正十

一年朱氏就閒堂刻本（下簡稱「就閒堂本」）、乾隆年間寶硯山房刻本（下簡稱「寶硯

山房本」）[二四]、乾隆年間新閑堂刻本[二五]等，同根同源，自成一系。

關於康熙本，朱之勘曰：「世藏正本爲鼠殘闕……兒象賢獲久抄一帙，紙色甚

古，令與家藏模核，魯魚亥豕甚多，卻無薛、李等家之繆，可稱善本，補續舊藏。」據此，

之勘底本爲家藏古本，又以朱象賢所獲古抄本補闕，以成完璧。

就閒堂本，半頁十一行，行二十一字；注文雙行，行三十二字。細黑口，雙魚尾，

左右雙欄。字體俊秀，版刻精良。卷首部分，載清人王澍《序》、長文《序》、目録。正文二十卷。卷末附朱之勘跋。據王澍《序》，則此本當據康熙本增補，雍正十一年刊刻而成[二六]。又，此本每卷後，皆有牌記，以載校勘者情況[二七]。

寶硯山房刻本，六册。行款、版式與就閒堂本同，其區别似僅在於書名頁。前者爲「家藏正本　墨池編　寶硯山房刊板」，後者作「家藏正本　墨池編　就閒堂雕版」。此本卷首部分，亦載王澍《序》、長文《序》等。末附之勘跋及朱象賢《印典》[二八]。又，就閒堂本、寶硯山房本流傳較廣，諸多圖書館有藏，近年文物拍賣之善本古籍專場，亦較常見[二九]。

據此，《墨池編》版本流傳情況，當如示意圖所示：

《墨池編》之校理，以寶硯山房本爲底本，以萬曆本、四庫本參校〔三○〕；部分文字內容，亦酌情參閱張彥遠《法書要録》、張懷瓘《書斷》、歐陽修《集古録》等；，殘缺過甚，不能遽定者，則維持原樣，以現版刻之實。

附録部分，亦作簡單說明。　附録部分，共分成「傳記資料」、「歷代著録」、「明刻

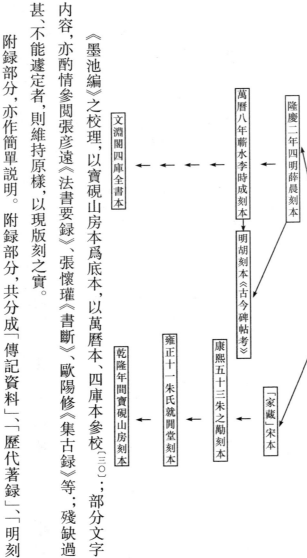

文淵閣四庫全書本

萬曆八年蘄水李時成刻本

隆慶二年四明薛晨刻本

明胡刻本《古今碑帖考》

宋本

「家藏」宋本

乾隆年間寶硯山房刻本

雍正十一朱氏就閒堂刻本

康熙五十三朱之勘刻本

本《墨池編》及胡刻本《古今碑帖考》」、「《墨池編》考證」、「朱長文文選」、「其他」等

六專題，將整理《墨池編》過程中，所集之文獻，不避繁複，分類纂輯，略作刊校，以備

查核。

點校過程中，上海社會科學院承載師、復旦大學文博系朱順龍師、復旦大學古籍

所季忠平先生，或給予大力支持，或提供諸多指導，在此并致謝忱。浙江人民美術出

版社雍琦先生，承擔大量編校工作，亦致謝意。謬誤疏漏之處，在所難免，敬請大方

之家鑑以正之。

錦川何立民謹書於滬上

二〇一二年五月三日

注　釋

〔一〕參鄧小南：《北宋蘇州的士人家族交遊圈——以朱長文之交遊爲核心的考察》，載袁行霈主編：《國學研究》，第三卷，北京大學出版社一九九五年，第四五一—四八八頁。又，姚淦銘、劉文秋二位先生，在注釋、考評《續書斷》（江蘇美術出版社二〇〇九年）一書中，亦提到此文，但將著名宋史學者「鄧小南」先生訛爲「鄭小南」，當校改。

〔二〕朱長文著，金菊林校點：《吳郡圖經續記》，江蘇古籍出版社一九九九年。

〔三〕汪孟舒：《樂圃琴史校》，中國音樂研究所一九五九年；朱長文著，林晨編著：《琴史》，中華書局二〇一〇年。又，林晨編著本《琴史》爲中華書局「中華生活經典」叢書之一種。《琴史》之研究成果，可以許健、鄭錦揚等先生先生爲代表，此處不具列。

〔四〕朱長文《樂圃餘稿》一書，目前未見校點單行本。但曾棗莊、劉琳主編之《全宋文·朱長文》（第九三冊，上海辭書出版社二〇〇六年，第一三九—一六頁）、北京大學古籍研究所編訂之《全宋詩·朱長文》（第一五冊，北京大學出版社一九九九年，第九七八〇—九八一二頁）皆有迻録、校點。其中《全宋文》部分，以清文淵閣四庫全本《樂圃餘稿》爲底本，以傅增湘校康熙朱岳壽刻本參校；《全宋詩》所選部分，

以明抄本《吴郡樂圃朱先生餘稿》爲底本。

〔五〕朱長文家世、宦歷、交遊等方面，多參閲鄧小南先生《朱長文家世世歷考》（載北京大學歷史系編、鄭家鑫等主編：《北大史學》（四）北京大學出版社一九九七年，第七二一八七頁）、許健《朱長文》（《南京藝術學院學報》一九八七年第四期）等文。

〔六〕姚淦銘注釋、劉文秋考評：《朱長文·續書斷》，江蘇美術出版社二〇〇九年。又，劉氏考評部分，似據所撰《朱長文〈續書斷〉數學思想研究》（吉林大學碩士論文，叢文俊教授指導，二〇〇四年）一文修改而成。

〔七〕第九册，台灣新文豐出版公司二〇〇六年。

〔八〕第二至第三册，天津古籍出版社一九九九年二月。

〔九〕案，盧輔聖先生主編之《中國書畫全書》第一册中，收録《墨池編》一書。此本以雍正朱氏本爲底本，參校四庫全書本，加以斷句，排印出版。參《中國書畫全書》（一）上海書畫出版社一九九三年，第二〇二一三七七頁（第三七八一四四五頁，爲朱象賢之《印典》）。

〔一〇〕參明杜思修、馮惟訥等纂《（嘉靖）青州府志》卷首《修志氏名》、清陳食花修、鍾鍔等

纂《（康熙）益都縣志》卷十《僑寓》等。

〔一一〕傅增湘先生對此隆慶本有詳細論述。參氏著《藏園群書經眼錄》第三册，子部（中華書局一九八三年，第六二五─六二六頁）；清莫友芝撰，傅增湘訂補，傅熹年整理：《藏園訂補郘亭知見傳本書目·子部八·藝術類》（中華書局一九九三年，第二册，第四一─四二頁）。

〔一二〕參薛晨《墨池編》跋語，載《石刻史料新編》，第二輯，第十八册，台灣新文豐出版公司一九七七年，第一三一六一頁。朱象賢：《聞見偶錄·碑帖考》（楊復吉編：《昭代叢書·庚集坤編》，道光七年沈楙德世楷堂刊本。又，此本中，收錄宋碑九十二通、元碑四十四通、明碑一百十九通。參清永瑢等纂，王伯祥斷句：《四庫全書總目·子部二十二·藝術類一》（卷一百十二，清乾隆武英殿刻本）中華書局一九六五年，第九五七頁。

〔一三〕又，姚淦銘、劉文秋《續書斷》（江蘇美術出版社二〇〇九年）一書中，亦提到此薛晨本，并提到李續編本三卷。但姚、劉二先生將「李續」誤爲「李荷」，當校改。

〔一四〕如增加《古今碑帖考述》、《法帖譜系之圖》、《學書次第之圖》等內容，除此之外，胡

〇一

氏并無其他刊校工作。據此，編纂者中所謂「胡文焕德父纂校」，皆非事實；又，于

爲剛先生在《胡文焕與〈格致叢書〉》（載《圖書館雜志》一九八二年第四期）一文中，

亦提到了胡文焕「輯録前人著作，改換名目重新刊行」的情況，認爲「（胡文焕）本人

并未『校輯』什麽，而是雇有一批專門替他輯録圖書的人……明末出版商的壞作風，

於此可見一斑」。又，胡氏此刻本中，尚有編纂者「朱晨長文編輯」之載。案，雍正本

《墨池編》末附朱之勘跋中，有「卷端著書姓氏，將薛與勘祖兩家名字，紐作一人」之

説。據此，「朱晨長文」中「晨」即當即薛晨，「長文」當即朱長文。

〔一五〕參朱長文：《古今碑帖考》《石刻史料新編》（第二輯，第十八册，台灣新文豐出版公

司，一九七七年，第一三一六一——一三一九二頁）予以收録。又，胡氏還將「碑刻」部

分朱長文之跋，以《古今碑帖考》序爲名，移至卷首。

〔一六〕此刻本，上海圖書館有藏，其著録信息中，出版者標記爲「揚州知府虞德燁維揚瓊花

觀深仁祠」。傅增湘《藏園群書經眼録》中之著録信息，與此同。又，姚淦銘、劉文秋

《續書斷》將「虞德燁」誤爲「虞德華」，亦當校改。

〔一七〕文中亦有作廿一字者，如卷五「寶藏之二」《唐張彦遠釋二王記札》所附文徵明《蘭

一二

亭序跋〕。

〔一八〕雙行文字四周雙邊，外粗内細。

〔一九〕此本與寶硯山房刻本相比，錯訛之處多達百餘。整段文字遺漏亦常見，典型例證爲卷六《後書品》（李嗣真）中，「此法更不可教人」至「如郊廟既陳」部分，達三百五十餘字，皆闕載。又，所選篇章內容，亦多有差異。如卷五「寶藏二」所錄羲獻父子之書剳，「寶藏三」所錄歐陽修《集古錄》諸跋，卷六「碑刻一」所錄諸碑刻，多有差異（參有關校勘記）。

〔二〇〕卷後有關校勘記可參。

〔二一〕周中孚《鄭堂讀書記·子部·藝術類一》「《墨池編》」條，卷四十八子部八之上，民國劉承幹嘉業堂吳興叢書本。

〔二二〕葉德輝：《郎園讀書志·子部》（卷六），上海澹園鉛印本。

〔二三〕參清王太岳《四庫全書考證》（卷五十一）「《墨池編》」條，清武英殿聚珍版叢書本。

〔二四〕案，盧輔聖先生主編《中國書畫全書》第一册所錄《墨池編》卷首，載有整理者簡短跋語，有言曰：「《墨池編》有明隆慶中薛晨刊本……清康熙寶硯山房刊本，清雍正朱

氏刊本，四庫全書本等。書後附《印典》一種。」據此，整理者將寶硯山房本歸入康熙時期。 寶硯山房本，既有雍正癸卯王澍所撰之《序》，又避「玄」、「真」、「弘」等諱，將其歸入乾隆時期，較爲妥當。

〔二五〕全寅初主編：《韓國所藏中國漢籍總目・子部》第三册，（韓國）學古房二○○五年，第三七六頁。案：此本尚未得見，未知其體版刻情況，存疑待考。

〔二六〕案，香港中文大學圖書館亦藏「就閒堂本」《墨池編》，但整理者將刊刻時間定於乾隆年間。 其言曰：「是書《中國人民大學圖書館古籍善本書目》著錄爲『清康熙雍正間刻本』并注云：『「慎」字缺筆，「琰」字不避諱，當爲乾隆間印本。』此本避清諱至『弘』字，當刊行於乾隆間。」參《香港中文大學古籍善本書錄》香港中文大學出版社一九九九年，第一一七頁。

〔二七〕如卷五末有「廿三世孫韋玉重校」，卷六末有「廿三世孫存孝重校」，卷七末有「廿三世孫純孝重校」（爲册五）卷十一末有「廿三世孫承宗重校」，卷十二末有「廿四孫念慈重校」，卷十三末有「廿四世孫慧廷慈重校」，卷十四末有「廿四世孫寶慈重校」，卷十五末有「廿四世孫廷昭恩慈重校」，卷十六末有「二十三世孫繩初重校」，

卷廿末無校勘牌記，此不據載。又，復旦大學圖書館藏有此就閒堂原刻本，雕刻精
緻，字體清雅，紙墨清好，眉目清爽，堪稱佳刻。

〔二八〕案，朱象賢《印典》八卷，紹續先祖長文遺業，彙集歷代印章制度，分類而成此編，考
證精深，堪稱印林名作。《印典》一書，予本擬將其作爲《墨池編》附錄之一，點校整
理畢。，後取出版社之見，將其單列出版(二〇一一年十二月出版)。

〔二九〕如北京嘉德拍賣有限公司二〇〇四年春拍(五月十七日)、二〇〇六年春拍古籍善
本專場(六月三日)，北京德寶國際拍賣有限公司二〇〇八年古籍文獻專場，天津国
拍今古斋(拍賣時間二〇〇九年十一月十九。二函九册，竹紙，綫裝，提要：是書寫
刻精美。 惜不全。 欠卷二、三、一册。 牌記：就閒堂雕版。)

〔三〇〕詳卷後所附校勘記。

墨池編目録

目　録

一

四

附 錄

序

书自苍、史后，流而至於秦汉，古文渐废，隶、楷、行、草作矣。隶、楷、行、草作，则啄、趯、略、磔诸法兴，由是魏晋六代唐宋志有书论、笔法之著，然人各一说，不无岐异。枢密乐圃朱公，宋之名儒而善书者也，蒐罗历代著作，考覈折衷，纂次《墨池编》一书，上穷造字之义，下阐书法之奥，赘以文房、器用，计廿卷，实书家之鸿宝。惜乎原板无存，俗刻谬伪，世唯转相写，以爲枕中之秘。海虞毛氏《津逮秘书》列於目録，是种阙而未刊，谅无善本故也。公之裔孙元秀先生，讳之勘，卓行孝思，吴人莫不奉爲矜式。乃以家藏正本，重付剞劂，字版精雅，较雠确当，诚非寻常书籍所可同日而语。编後，令孙辈又将清溪子《印典》八卷，镌板以附，既得讲求书法，并可探讨笔章印之精微，游艺君子可无馀憾。余老而且病，言不成文，近过吴门，目覩校刊之妙，聊书数语，以志大略云。

雍正癸丑孟冬，琅邪後学王澍谨识并书。

自 序

始予年十歲時，家君嘗教以顏忠烈書，日常臨一紙。夜則內諸庭，吾親亦頗悅。顧存心之後益長，則學爲大經，慕前人著文辭。至於少隙，無它嗜好，亦以書爲事。不專，而未得良師口傳指授，故卒不至於成。既冠，屬疾，坐臥牀簀間，書多則勌，由是筆跡愈拙，然其心亦弗忘焉。間因閱古人言書論訣，或叢猥，或離析，或謬誤，竊病其難省，乃刊定裒寫，以義相別。又以所著附成二十通目，曰《墨池編》，以藏於家。

嘻！戲謔博奕，君子猶不罪焉，矧於書乎，覽者毋嗤吾之多愛也。然古之言書者多，吾力不能盡得，據其有以次之，異時尚得傳益，或後之君子爲吾補焉。治平三年丙午冬十月初五日，吳郡朱長文伯原序。

墨池編卷第一

字 學

説文序　　　　　　　　　　　許　慎

古者庖犧氏之王天下也，仰則觀象於天，俯則觀法於地，視鳥獸之文，與地之宜，近取諸身，遠取諸物，於是始作《易》八卦，以垂憲象。及神農氏，結繩爲治而統其事。庶業其繁，飾僞萌生，黄帝之史蒼頡，見鳥獸蹏迒之跡，知分理之可相別異也，初造書契。百工以乂，萬品以察，蓋取諸夬。「夬，揚於王庭」。言文者宣教明化於王者朝廷，君子所以施禄及下，居德則忌也。蒼頡之初作書，蓋依類象形，故謂之文。其後形聲相益，即謂之字。字者，言孳乳而浸多也。著於竹帛謂之書，書者，如也。以迄五帝三王之世，改易殊體，封於泰山者，七十有二代，靡有同焉。《周禮》八歲入

小學，保氏教國子，先以六書：一曰指事。指事者，視而可識，察而可見，「上」、「下」是也。二曰象形。象形者，畫成其物，隨體詰詘，「日」、「月」是也。三曰形聲。形聲者，以事爲名，取譬相成，「江」、「河」是也。四曰會意。會意者，比類合誼，以見指撝，「武」、「信」是也。五曰轉注。轉注者，建類一首，同意相受，「考」、「老」是也。六曰假借。假借者，本無其字，依聲託事，「令」、「長」是也。及宣王太史籀，著《大篆》十五篇，與古文或異。至孔子書六經，左丘明述春秋傳，皆以古文，厥意可得而説。其後諸侯力政，不統於王，惡禮樂之害己，而皆去其典籍。分爲七國，田疇異畮，車塗異軌，律令異法，衣冠異制，言語異聲，文字異形。秦始皇帝初兼天下，丞相李斯乃奏同之，罷其不與秦文合者。斯作《蒼頡篇》，中車府令趙高作《爰歷篇》，太史令胡毋敬作《博學篇》，皆取史籀大篆，或頗省改，所謂小篆者也。是時秦燒滅經書，滌除舊典，大發隸卒，興役戍，官獄職務繁。初有隸書，以趣約易，而古文由此絕矣。徐鍇曰：「王僧虔云：『秦獄吏程邈，善大篆。得罪，繫雲陽獄，增減大篆，去其繁複。始皇善之，出爲御史，名其書曰隸書』。班固云：『謂施之於徒隸也，即今之隸書，而無點畫俯仰之勢。』」自爾秦書有

八體：一曰大篆，二曰小篆，三曰刻符，四曰蟲書，徐鍇曰：「按《漢書注》，蟲書即鳥書，以書幡信。首象鳥形，即下云鳥蟲是也。」五日摹印，徐鍇以爲符者，竹而中剖之，字形半分，即應別爲一體。摹印屈曲填密，則秦璽文也。子良誤合之。六日署書，蕭子良云：「署書，漢高六年，蕭何所定，以題蒼龍、白虎二闕。」羊欣云：「何覃思累月，然後題之。」七日殳書，徐鍇曰：「書於殳也。殳體八觚，隨其勢而書之。」八日隸書。漢興，有草書。徐鍇曰：「按書傳，多云張芝作草。」又曰：「齊相杜探作。據《説文》，則張芝之前已有矣。」蕭子良云：「稿書者，董仲舒欲言災異，稿草未上，即爲稿書。稿書者，草之初也。《史記》上官奪屈原稿草。今云漢興有草，知所言稿草是創草，非草書也。」尉律：徐鍇曰：「尉律，漢律篇名也。」學僮十七已上，始試，諷籀書九千字，乃得爲吏。又以八體試之郡移太史，并課最者，以爲尚書史。書或不正，輒舉劾之。今雖有尉律不課，小學不修，莫達其説久矣。孝宣時，召通《蒼頡》讀者，張敞從受之。凉州刺史杜業，沛人爰禮，講學大夫秦近，亦能言之。孝平時，徵禮等百餘人，令説文字未央廷中，以禮爲小學元士，黃門侍郎揚雄采以作《訓纂篇》。凡《蒼頡》已下十四篇，凡五千三百四十字。群書所載，略存之矣。及亡新居

攝，使大司空甄豐等，校文書之部，自以爲應制作，頗改定古文。時有六書：一曰古文，孔子壁中書也。二曰奇字，即古文而異者也。三曰篆書，即小篆，秦始皇帝使下杜人程邈所作也。徐鍇曰：「李斯雖改史篇爲秦篆，而程邈復同作也。」四曰佐書，即秦隸書。五曰繆篆，所以摹印也。六曰鳥蟲書，所以書幡信也。壁中書者，魯恭王壞孔子宅，而得《禮記》、《尚書》、《春秋》、《論語》、《孝經》。又北平侯張蒼獻《春秋左氏傳》，郡國亦往往於山川得鼎彝，其銘即前代之古文，皆自相似。雖叵復見遠流，其詳可得略說也。而世人大共非訾，以爲好奇者也，故詭更正文，鄉壁虛造不可知之書，變亂常行，以燿於世。諸生競說字解經，諠稱秦之隸書爲蒼頡時書，云父子相傳，何得改易。乃猥曰：「馬頭人爲長」，「人持十爲斗」，「虫者，屈中也」。廷尉説律，至以字斷法。苟人受錢，「苛」之字，「止句」也。若此者甚眾，皆不合孔氏古人〔一〕，謬於史籀。俗儒鄙夫，翫其所習，蔽所希聞，不見通學，未嘗覩字例之條，怪舊執而善野言，以其所知爲秘妙〔二〕，究洞聖人之微恉。又見《蒼頡篇》中「幼子承詔」，因號古帝之所作也，其辭有神仙之術焉。其迷誤不諭，豈不悖哉！《書》曰：「予欲觀古人之象。」言必

遵修舊文而不穿鑿。孔子曰:「吾猶及史之闕文也,今亡已夫!」蓋非其不知而不

問。人用己私,是非無正,巧説衺辭,使天下學者疑。蓋文字者,經藝之本,王政之

始,前人所以垂後,後人所以識古。故曰:本立而道生,知天下之至賾而不可亂也。

今敘篆文,合以古籀,博采通人,至於小大,信而有證,稽譔其説,將以理群類,解謬

誤,曉學達神恉者[三]。徐鍇曰:「恉,即意旨字。旨,美者也[四],多通用。」分別部居,不相雜

厠。徐鍇曰:「分部相從,自許始也。」萬物咸覩,靡不兼載,厥誼不昭,爰明以諭。其偁

《易》,孟氏;《書》,孔氏;《詩》,毛氏;《禮》,周官;《春秋》,左氏;《論語》、《孝

經》,皆古文也。其於所不知,蓋闕如也。

校定説文表

徐　鉉

銀青光禄大夫守右散騎常侍上柱國東海縣開國子食邑五百户臣徐鉉,奉勑郎守

秘書省著作郎直史館臣句中正,翰林書學臣葛湍,臣王惟恭等,奉詔校定許慎《説

文》十四篇,并《序目》一篇,凡萬六百餘字。聖人之旨,蓋云備矣。稽夫八卦既畫,

萬象既分，則文字爲之大輅，載籍爲之六轡。先王教化，所以行於百代。及物之功，與造化均，不可忽也。雖復五帝之後，改易殊體，六國之世，文字異形。然猶存篆籀之跡，不失形類之本。及暴秦苛政，散隸聿興，便於末俗，人競師法。古文既絕，譌僞日滋。至漢宣帝時，始命諸儒修蒼頡之法，亦不能復故。光武時，馬援上疏論文字之譌謬，其言詳矣。及和帝時，申命賈逵修理舊文。於是許慎采史籀、李斯、揚雄之書，博訪通人，考之於逵，作《說文解字》。至安帝十五年，始奏上之。而隸書行之已久，習之益工，加以行草八分，紛然間出，反以篆籀爲奇怪之跡，不復經心。至於六籍舊文，相承傳寫，多求便俗，漸失本原。《爾雅》所載草木魚鳥之名，肆意增益，不可觀矣。諸儒傳釋，亦非精究小學之徒，莫能矯正。唐大曆中，李陽冰篆跡殊絕，獨冠古今。自云：「斯翁之後，直至小生。」此言爲不妄矣。於是刊定《說文》，修正筆法。學者師慕，篆籀中興。然頗排斥許氏，自爲臆說。夫以師心之見，破先儒之祖述，豈聖人之意乎？今之爲字學者，亦多從陽冰之新義，所謂貴耳賤目也。自唐末喪亂，經籍道息。皇宋膺運，二聖繼明。人文國典，燦然光被。興崇學校，登進群才。以爲

墨池編

六

文字六藝之本，固當率由古法。乃詔取許慎《說文解字》，精加詳校，垂憲百代。臣等愚陋，敢竭所聞。蓋篆書堙替，爲日已久。凡傳寫《說文》者，皆非其人。故錯亂遺脱，不可盡究。今以集書正副本及群臣家藏者，備加詳考。有許慎注義序例中所載，而諸部不見者，審知漏落，悉從補録。復有經典相承傳寫，及時俗要用而《說文》不載者，承詔皆附益之，以廣篆籀之路。亦皆形聲相從，不違六書之義者。其間《說文》具有正體，而時俗譌變者，則具於注中；其有義理乖舛、違戾六書者，并序列於後。俾夫學者，無或致疑。大抵此書務援古以正今，不徇今而違古。若乃高文大册，則宜以篆籀，著之金石；至於常行簡牘，則草隸足矣。又許慎注解，詞簡義奧，不可周知。陽冰之後，諸儒牋述有可取者，亦從附益；猶有未盡，則臣等粗爲訓釋，以成一家之書。《說文》之時，未有反切，後人附益，互有異同。孫愐《唐韻》，行之已久。今并以孫愐音切爲定，庶夫學者有所適從。食時而成，既異《淮南》之敏；縣金於市，曾非《呂氏》之精。塵瀆聖明，若臨冰谷。謹上。

朱子〔五〕曰：徐常侍處亂離之間，研精字學，適逢盛旦〔六〕，遂成其志，可謂美

矣。至其謂李陽冰以師心之見，而破先儒之祖述，何其拘邪？故其書多守許氏舊

說，罕所更定者，以此也。

論書表

<div style="text-align:right">江　式</div>

臣聞庖犧氏作，而八卦列其畫；軒轅氏興，而靈龜彰其彩。古史蒼頡，覽二象之

文，觀鳥獸之跡，別創文字，以代結繩，用書契以紀事。宣之王庭，則百工以敘；載之

方册，則萬品以明。迄於三代，厥體頗異，雖依類取制，未能悉殊蒼氏矣。故《周禮》

八歲入小學，保氏教國子以六書，蓋是蒼頡之遺法也。及宣王太史史籀，著《大篆》

十五篇，與古文或同或異，時人即謂之籀書。孔子修「六經」，左丘明述《春秋》皆以

古文，厥意可得而言。其後七國殊軌，文字乖別。暨秦兼天下，丞相李斯乃奏罷不合

秦文者。斯作《蒼頡篇》，中車府令趙高作《爰歷篇》，太史胡毋敬作《博學篇》，皆取

史籀大篆，或頗省改，所謂小篆者也。於是秦燒經書，滌除舊典。官獄繁多，以趨約

易，始用隸書，古文由此息矣。隸書者，始皇時獄吏下邽人程邈附於小篆所作也。世

人以邐徒隸，即謂之隸書。故秦有八體。漢興，有尉律學，復教以籀書，又習八體，試之課最，以爲尚書史。字不正，輒舉劾焉。又有草書，莫知誰始。考其形畫，雖無厥誼，亦是一時之變通也。後漢郎中扶風曹喜，號曰工篆，小異斯法，而甚精巧，自是，後學皆其法也。又詔侍中賈逵修理舊文。殊異藝術，王教一端，苟有可以加於國者，靡不悉集。逵，即汝南許慎古學之師也。後慎嗟時人之好奇，嘆俗儒之穿鑿，愓文毀於凡譽，痛字敗於庸說，詭更任情，變亂於世，故撰《說文解字》十五篇。首一終亥，各有部居，包括六藝，集群書之詁，評釋百代諸子之訓，天地，山川，草木，鳥獸，昆蟲，雜物，奇怪珍異，王制禮儀，世間人事，莫不畢載。可謂類聚群分，雜而不越，文質彬彬最可得而論也。左中郎將陳留蔡邕，採李斯、曹喜之法，爲古今雜形，詔於太學立石碑，刊載《五經》，題目書楷法，多是邕書也。後開鴻都，書畫奇能，莫不雲集，於時諸方獻篆，無出邕者。魏初，博士清河張緝著《埤倉》、《廣雅》、《古今字詁》，究諸《埤》、《廣》，掇拾遺漏，增長事類，抑亦於文爲益者。然其《字詁》，方之許篇，古今體用，或得或失矣。陳留邯鄲淳亦與緝同時，博聞古藝，特善《倉》、《雅》、許氏《字指》、

八體、六書，精究義理，有名於緝。以書教諸皇子。又建《三字石經》於漢碑之西，其

文蔚炳，三體復宜。校之《説文》，篆、隸大同，而古字少異。又有京兆韋誕、河東衛

顗二家，并號能篆。當時臺觀榜題、寶器之銘，悉是誕書，咸得傳之子孫，世稱其美。

晋世，義陽王典詞令任城吕忱表上《字林》九卷，尋其況趣，附託許慎《説文》，而案偶

章句，隱別古籀奇惑之字，文得正隸，不差篆意也。忱弟靜，別倣故左校令李澄《聲

類》之法，作《韻集》五卷，使宮、商、角、徵、羽各為一篇，而文字與兄更是魯、衛，音讀

楚、夏，時有不同。皇魏承百王之季，紹五運之緒，世易風移，文字改變，篆形謬

錯[七]。隸體失真。俗學鄙習，復加虛造，巧談辨士，以意而説。炫或於時，難以釐改。

乃曰：追來為歸，巧言為辨。小兔為鵵，神蟲為蠶。如斯甚眾，皆不合孔氏古書、史

籀《大篆》、許氏《説文》、《石經》三字也。夫文字者，六藝之宗，王教之始，前人所以

垂後，今人所以識古。故曰：「本立而道生。」孔子曰：「必也正名。」又曰：「述而不

作。」《書》曰：「予欲觀古人之象。」皆言遵循舊文，而不敢穿鑿也。臣六世祖瓊，家

世陳留。往晋之初，與從父應元俱受學於衛覬。古之篆法，《倉》、《雅》之言，《説文》

之誼，當時并收。曾祖善譽至太子洗馬，出爲馮翊郡。值洛陽之亂，避地河西，數世傳習斯業，所以不墜也。世祖太延中，皇風西被，牧犍內附。臣亡祖文威杖策歸國，奉獻五世傳掌之書，古文篆八體之法。時蒙哀錄，敘列於儒林，官班文省，家號世業。曁臣闇短識淺，學庸膚薄，漸漬家風，有忝無顯。但逢時來，思出願外，得承澤雲津，厠露濡潤，驅馳文閣，參預史官，題篆宮禁，猥同上哲。既竭愚短，欲罷不能，是以敢籍六世之資，奉遵祖考之訓，竊慕古人之軌，企踐儒門之轍，輒采撰集古來文字，以許慎《說文》爲主，爰采孔氏《尚書》、《五經音注》、《籀篇》、《爾雅》、《三倉》、《凡將》、《方言》、《通俗文字》、《埤倉》、《廣雅》、《古今字詁》、《三字石經》、《字林》、《韻集》，諸賦文字有六書之誼者，以類編聯，文無重複，統爲一部。其古籀、奇字、俗隸諸體，咸使班於篆下，各有區別。詁訓假借之義，宜各隨文而解。音讀楚、夏之聲，并逐字而注。其所不知者，則闕如也。脫蒙遂許，冀省百氏之觀，而同文字之域。典書秘書，所頒之書，乞垂敕給。并學士五人，嘗習文字，助臣披覽；書生五人，專令抄寫。赴中書、黃門、國子祭酒一月一監，許議疑隱，庶無紕謬。所撰名目，伏聽明旨。詔

曰：「可如所請，并就太常，兼教八分書史也。其有所須，依請給之。名目待書成重問。」式於是撰書集字，號曰《古今文字》，凡四十篇，大體依許氏《説文》爲本，上篆下隸。

文字志錄目〔八〕未見此書，唯見其目。

王愔

上卷。古書，三十六種。

龍書 古文篆 象形篆 繆書 鸞鳳書 蝌斗書 龜書 倒薤書 虎書 鳥書 魚書 填書 大篆 募篆 小篆 仙人篆 麒麟書 尚方大篆 蟲書 刻符書 署書 稿書 隸书 金錯書 蟻腳書 偃波書 垂露書 懸針書 草書 飛白書 虬書 行書 楷書 芝英書

古今字學。二十七家，一百四十七人。書勢五家。

中卷。秦、漢，共六十人。

李斯 程邈 胡毋敬 趙高 張敞 嚴延年 史游 司馬相如 孔光 爰禮

揚雄　漢武帝　劉白　陳遵　杜林　劉睦　衛宏　劉黨　曹喜　杜度　王次仲

班固　徐幹　賈魴　賈逵　左姬　許慎　崔瑗　唐綜　崔寔　尹琇　羅

暉　趙襲　張超　皇甫規　李巡　蔡邕　張芝　蘇班　劉德昇　師宜官　姜翊

梁宣　張昶　梁鵠　張紘　張彭祖　毛弘　左伯　蘇林　邯鄲淳　韋誕　張相

杜恕　諸葛融　韋熊　韋弘　郭伯道　諸葛瞻

下卷。魏、吳、晉、宋、齊、梁、陳，共八十七人。

魏武帝　鍾繇　鍾會　胡昭　吳大帝　孫皓　皇象　張昭　晉元帝　司馬攸

張緝　來敏　何曾　傅玄　陳暢　楊肇　岑泉　張弘　朱音　辛曠　杜預　滿

爽　楊經　衛覬　呂忱　衛瓘　衛恒　衛宣　郗愔　江韋[九]　郗超　李轀　向泰

裴邈　王導　阮咸　索靖　裴廙　羊固　辟閭訓　張炳　庾亮　庾翼　嵇康

張越　羊悅　荀輿　李矩　李式　王洽　劉伶　王濛　衛夫人　李廞　王

恬　劉邵　王曠　王羲之　謝安　阮籍　王修[一〇]　王循　王凝之　桓溫　任靜

桓玄　王獻之　宋文帝　羊欣　謝靈運　蕭思話　齊高帝　武帝　丘道護　王

僧虔　梁武帝　簡文帝　元帝　邵陵王　庾肩吾　陶弘景　蕭子雲　陳文帝　沈

君理　僧智永　僧智果

干禄字書序

顏元孫

史籀之興，備存往制。筆削所誤，抑有前聞。豈唯豕上加三，蓋亦馬中闕五。逮斯以降，舛謬寔繁，積習生常，爲獎滋甚。元孫伯祖故秘書監，貞觀中刊正經籍，因録字體數紙，以示讎校楷書，當代共傳，號爲「顏氏字樣」。懷鉛是賴，汗簡攸資，時訛頓遷，歲久還變。後有《群書新定字樣》，是學士杜延業續修。雖稍增加，然無條貫，或應出而靡載，或詭衆而難依。且字書源流，起於上古，自改篆行隸，漸失本真。若總據《說文》，便下筆多礙，當去其太甚，使輕重合宜。不揆庸虛，久思編輯，頃因閑暇，方契宿心，遂參校是非，較量同異。其有義理全僻，罔弗畢該；點畫小虧，亦無所隱。勒成一卷，名曰《干禄字書》。以平、上、去、入四聲爲次，每轉韻處，朱點其上。具言俗、通、正三體。大較則有三體，非謂每字總然。偏傍同者，不復廣出。謂忽㣺氐、回舊召

之類是也。字有相亂，因而附焉。謂形形、穴宄、樟褘之類是也。所謂俗者，例皆淺近，唯籍

籍帳文案，券契藥方，非涉雅言，用亦無爽，儻能改革，相承久

遠，可以施表奏、牋啓、尺牘、判狀，固免詆訶。若須作文言，及選曹銓試，兼擇正體用之尤

佳。所謂正者，并有憑據，可以施著述文章、對策、碑碣，將爲允當。進士考試理宜必遵

正體，明經對策貴合經注本文，碑書多作八分，任例循舊則也。有此區別，其故何哉！夫籙仕

觀光，惟人所急，循名責實，有國恒規。既考文辭，兼詳翰墨，升沉是繫，安可忽諸？

用舍之間，尤須折衷。目以干祿，義在茲乎！綆短汲深，誠未達於涯涘；岐多路惑，

庶有歸於適從。如曰不然，請俟來哲。

上李大夫論古篆書　李陽冰

陽冰志在古篆，殆三十年。見前人遺跡，美則美矣，惜其未有點畫，但偏傍模刻

而已。緬想聖達立制造書之意，乃復仰觀俯察六合之際焉。於天地山川，得方圓流

峙之形；於日月星辰，得經緯昭回之度；於雲霞草木，得霏布滋蔓之容；於衣冠文

物，得揖讓周旋之體；於鬚眉口鼻，得喜怒慘舒之分；於蟲魚禽獸，得屈伸飛動之理；於骨角齒牙，得擺抵咀嚼之勢。隨手萬變，任心所成，可謂通三才之氣象，備萬物之情狀者矣。嘗痛孔壁遺文，汲冢舊簡，年代浸遠，謬誤滋多。蔡中郎以「豐」同「豐」，李丞相將「束」爲「束」[二]，魚魯一惑，涇渭同流，學者相承，靡所遷復。每一念至，未嘗不廢食雪泣，攬筆長歎焉。天將未喪斯文也，故小子得篆籀之宗旨。皇唐聖運，逮茲八葉。天生剋復之主，人樂維新之令。以淳古爲務，以文明爲理。欽若典謨，疇咨故實。誠願刻石作篆，備書六經，立於明堂，爲不刊之典，號曰《大唐石經》，使百代之後，無所損益。仰聖朝之洪烈，法高代之盛事，死無恨矣。陽冰年垂五十，去國萬里，家無宿春之儲，出無代步之乘。仰望紫極，遠接丹霄。若溘先犬馬，此志不就，必將負於聖朝，是長埋於古學矣。大夫銜命北闕，撫寧南方，苟利國家，專之可也。伏承處分，令題簡牘，及到主人，寒天已暮，闇燭之下，應命書之。霜深筆冷，未窮體勢。倘歸奏之日，一使聞天，非小人之已務，是大夫之功業。可否之事，伏惟去就之。陽冰再拜。

十體書

古文，黄帝史蒼頡所造。頡首有四目，通於神明，觀察眾象，而爲古文。暨嬴氏之代，法務徑促，隷書是興，古文殆絶。漢魯恭王壞孔子舊宅，得《尚書》、《論語》、《孝經》，皆科斗文字是也。又河内女子壞老君屋，得古文二篇，乃《書》之《秦誓》、《顧命》也。或絶塵之客，高蹈遠游，深巖邃谷，丹經祕訣，往往遇之。今之所傳，則其遺文也。

大篆，周宣王太史史籀所造。始變古文，著《大篆》十五篇。秦焚詩書，唯《易》與此篇得全。逮王莽之亂，此篇亡失。建武中，曾獲九篇。章帝時，王育爲作解説，所不通者十有二三。暨晋世，此篇都廢，今略傳字體而已。

八分，後漢章帝時上谷王次仲所造。以古書字形少波勢，乃作八分楷法，始有楷法也。其後師宜官、蔡邕、梁鵠善之。故蔡邕《勸學篇》云「上谷王次仲初變古形」，是也。

小篆，秦丞相李斯所造。妙於篆法，乃刪改史籀大篆而爲小篆。其銘題鐘鼎，及作符璽，至今用焉。爲楷隸之祖，乃不易之軌也。《書》曰：「作謨作則。」其斯之謂也。今相承或謂之玉筯篆。

飛白，漢靈帝飾理鴻都門，時陳留蔡邕所撰《聖皇篇》，待詔門下，見役工以堊帚成字，心有悦焉，歸而爲飛白書。漢末魏初，并以題署宮閣。後有張敬禮者，隱居好學，獨師邕體，備極其妙。

倒薤篆，仙人務光辭湯之禪，隱於清冷之陂，植薤而食，清風時至，見葉交偃，象爲此書，以寫《太上紫經》三卷，光遂遠遊。時有得此者，因傳焉。

散隸，晉黃門郎衛巨山所作。祖覬、父瓘，皆蟲篆、草隸著名。巨山幼得其法，又創造散隸體。及著《四體書勢》，古今法之[二]。

懸針，後漢章帝建初中秘書郎曹喜所造。喜工篆、隸著名，尤善垂露之法，後代行之。用此以書題「五經」篇目。

鳥書，周史官佚所撰。粤在文代，赤雀集户，降及武朝，丹鳥流室。今鳥書之法，

是寫二祥者也。用此以書題幡者，取其飛騰輕疾耳。一說鴻燕有去來之信，故象之也。

垂露，漢曹喜造。喜以工篆聞於京師，章帝見而善之。又作垂露法，字如懸針，而勢不纖，阿那若濃露之垂。蔡邕《勸學篇》云：「扶風曹喜，建初稱善。」是也。

五十六種書

章　績

自三皇已前，結繩爲政，至太昊，文字生焉。所以依類象形謂之文，形聲相益謂之字，著於竹帛謂之書。書者，以代結繩之政也。故字有六文：一曰象形，「日」、「月」是也。二曰指事，「上」、「下」是也。三曰諧聲，「江」、「河」是也。四曰會意，「武」、「信」是也。五曰轉注，「考」、「老」是也。六曰假借，「令」、「長」是也。又云字有五易：蒼頡變古文，史籀製大篆，李斯作小篆，程邈作隸書，漢代作草書是也。其八體者，更加刻符、摹印、蟲書、署書、殳書、傳信，并大、小篆爲八也。後漢東陽公徐安子搜諸史籀，得十二時書，皆象形也。又加二十三體，共定五十有六種，列之於後。

一、龍書。太昊庖羲氏獲景龍之瑞，作龍書。

二、穗書。炎帝神農氏，因上黨羊頭山始生嘉禾，作穗書，用頒時令。

三、篆書。黃帝時史蒼頡，寫鳥跡爲文，作篆書。

四、雲書。黃帝時，卿雲常見，郁郁紜紜，作雲書。

五、鸞鳳書。少昊金天氏作鸞鳳書，以紀宮，文章衣服，取以爲象。

六、科斗書。因有科斗之名，故飾之以形，不知年代。或云顓頊高陽氏所製。

七、人書。帝嚳高辛氏以人紀事，象仙人形。車服、書器皆爲之。

八、龜書。軒轅氏因靈龜負圖，作龜書。

九、鐘鼎書。夏后氏作鐘鼎形爲篆。

十、倒薤書。殷湯時，仙人務光作倒薤篆。

十一、虎書。周文王史佚作，有虎不害人，名曰騶虞，因茲作也。

十二、鳥書。周文王赤雀銜書集戶，武王丹鳥入室，以紀祥瑞，故作鳥書。

十三、魚書。周武王因素鱗躍舟所作也。

二〇

十四、填書。周之媒氏所作。魏韋誕用題宮闕，時王廙、王隱皆嗜此體。

十五、大篆。周宣王史籀所作也。

十六、複篆。亦史籀所作。漢武帝時，用題建章宮闕，因大篆而重複之。

十七、殳書。百氏所職，文記笏，武記殳，因而製之，銘鼎象形。

十八、小篆。周時所作，漢武帝汾陰鼎所存也。

十九、仙人篆。古之所有，李斯善辨其文字，改爲象形。

二十、麒麟書。魯哀公十三年，西狩獲麟，仲尼反袂拭面，歎「吾道終窮」，弟子爲素王紀瑞所製書也。

二十一、轉宿篆。宋司馬以熒惑退舍所作，象蓮花未開形。

二十二、蠶書。魯秋胡妻浣蠶所作也。

二十三、傳信鳥跡書。六國時，書節爲信，象鳥形也。

二十四、細篆。李斯摹寫皇碑序，皆用此體。

二十五、篆書。秦李斯刪古文。始皇以祈禱登名山，皆斯書也。

二十六、刻符書。　鳥頭雲脚[一三]，李斯、趙高并皆善之，用題印璽。

二十七、古隸書。　秦程邈繫獄中十年，變大篆所作，獻始皇，始皇嘉之，釋罪，拜侍御史，名徒隸之書。　今爲八體。

二十八、徒隸書。　徒隸之書，因程邈幽囚爲之。

二十九、署書。　漢蕭何所作，用題蒼龍、白虎二闕。

三十、稿書。　草行之交也。　漢董仲舒欲言災異，主父偃竊而奏之。　晉衛瓘、索靖善之，亦云「相間之用」者也。

三十一、氣候直時書。　漢文帝圉令蜀郡司馬長卿，採日辰之禽，屈伸其體，升伏其勢，象四時爲書也。

三十二、芝英書。　六國時，各以異體爲符信書也。　一説云：漢武臨朝，有靈芝三本，植於前殿。　又云述芝英書。

三十三、靈芝書。　漢武時，有靈芝三莖，植於殿前，遂歌靈芝房之曲，因述。　又名英芝。

之金錯。

三十四、金錯書。古之錢名，周之泉府，漢之銖兩刀布所製也。一說以銘金石，故謂

三十五、上方大篆。程邈所述，後人飾之爲此法焉〔一四〕。

三十六、鵠頭書。與偃波書俱詔版所用，漢家尺一之簡是也。

三十七、偃波書。即版書，狀如連紋，謂之偃波。

三十八、蚊腳書。尚書詔版用之。其字體側纖垂下，有似蚊腳，因而爲名。

三十九、垂露篆。漢章帝時曹喜所作也。

四十、懸針篆。亦曹喜所作也。用題五經篇目，有若針鋒，因而名之。

四十一、章草書。漢杜伯度援稿所作，因章帝好名，故號。韋誕謂之草聖。

四十二、飛白書。漢蔡邕待詔〔一五〕，見門下吏堊箒因成字所作。

四十三、一筆書。漢弘農張芝臨池所作。其狀崎嶇，有循環之趣。

四十四、八分書。漢靈帝時上谷王次仲所作，魏鍾繇謂之章程書。

四十五、蛇書。魯人唐綜，當漢魏之際，夢蛇繞身，寤而作也。

四十六、行書。正書之小僞也，魏鍾繇謂之行押書。

四十七、散隸書。晉衛恒所作，跡同飛白也。

四十八、龍爪書。晉王羲之所作也。

四十九、稿書及行、隸書，魏鍾繇變之，羲、獻重焉〔一六〕。

五十、晉二王重變行隸及稿體，爲八體書。

五十一、草書。晉王羲之飾古，亦甚善。

五十二、虎爪書。王僧虔擬龍爪所作。

五十三、鬼書。宋世元嘉中，京口有人震死，臂上有似篆、八分也。

五十四、外國胡書。阿馬鬼魅王之所授，其形似小篆也。

五十五、天竺書。梵王所作涅槃，所謂《四十二章經》也。

五十六、花書。河東山胤所作。

朱子曰：所謂五十六種書者，何其紛紛多説邪？彼皆得於傳聞，因於曲説。學者惟工大、小篆、八分、楷章、行草，爲法足矣，不或重複，或虛誕，未可盡信也。

必究心於諸體爾。

小説序

林罕

罕長興二年，歲在戊子，時年三十有五，疾病踰時，閒坐思書之點畫，莫知所以。

乃搜閲今古篆隸，始見源由。旋觀近代已來，篆隸多失。始則茫乎不知，終則惜其錯

誤。欲求端正，將示同人。病間有事，其志不遂。至明德二年乙未復病，迄於丁酉冬

不瘳，病中無事，得遂前志。與大理少卿趙崇祚討論，成一家之書。昔孔安國《尚書

序》云：「古者伏羲氏之王天下也，始畫八卦，造書契，以代結繩之政，由是文籍生

焉。」賈耽鎮滑州時，作《偏傍字源序》云：「降及夏、殷、周，通謂古文。」至宣王太史

籀，著《大篆》十五篇，與古文小異。七國分裂，篆與古文，隨其所尚。始皇兼并海

内，丞相李斯遂收拾遺逸，作《蒼頡》七章，中車府令趙高作《爰歷》七章，太史胡毋敬

作《博學》七章，并留籀文〔一七〕。篆體轉工，即世謂之小篆。屬秦政滋煩，人越簡易，

故軍正程邈變古文大小篆作隸書。然書之所興，莫定何代。隸之所起，始自秦時。

篆者，取蟲篆之形；；隸者，便徒隸之用。漢初，有書師以隸合小篆，爲五十章，教於鄉里。平帝元始中，徵通書會京師者百有餘人，方立小學之科。揚雄采掇其可用者，作《訓纂》八十九章。至東漢，班固加十三章，共一百二章，二千一百二十字。雖群書并載，而目録不分。惟太尉祭酒許愼，取其形類，作偏傍條例十五卷，名之曰《説文》，頗有遺漏。呂忱又作《字林》五卷，以補其缺。洎三國之後，歷晉、魏、陳、隋，書盛行，篆書殆將泯滅。至唐，將作少監李陽冰，就許氏《説文》，復加刊正，作三十卷，今之所行者是也。其時復於《説文》篆字下，便以隸書照之，名之《字統》。開元中，以隸體不定，復隸書字統下録篆文，作四十卷，名曰《開元文字》。自此隸體始定矣。兼改《古文尚書》及「無平不陂」字，即其類也。先已有《九經音義》及《切韻》、《玉篇》行焉。大曆中，司業張參作《五經文字》三卷，凡一百六十部。其序略云：「以類相從，務於易了，不必舊訣。自非經典文義之所在，雖切於時，略不集録，以明爲經不爲字也。」開成中，唐玄度以《五經文字》有所不載，復作《新加九經字様》一卷，凡七十六部，其序略云：「有偏傍上下本所無者，纂爲雜辨，部以統之。」然九經所有之字，

墨池編

二六

即加訓切。況是隸書，莫知篆意。其字注解，或云《説文》者，即前來兩《説文》；或云《石經》者，即蔡邕於國學所立《石經》也；或云隸省者，即隸減也。唐立石經，乃蔡邕之故事也。《周禮》保氏掌養國子以道，教之六書，謂象形、指事、會意、諧聲、轉注、假借。六者，造字之本也。篆雖一體，而隸變數般。篆、隸即興，訛舛相錯。非究於篆，無由曉隸。六書者，非止著一意，屬一字，一字之内有占六書二三四者。大都造字，皆包含六意。字有正者倒者，横而在上中下者，竪而在左右中者，向者背者，并者重者，順者逆者，左者右者，俯者仰者，横圻而裏別字者，竪開而夾別字者，有一字成者，有全二字、三字、四字、五字合成者，有省二字、三字、四字合成者。隸書有不抛篆者，有全違篆者，有減篆者，有添篆者，有篆隸同文者。在篆體則可辨，變隸體則多有義異而文同，篆亦有之。今悉解之於後文，此不同例。俗有《隸書賦》者，假托許慎爲名，頗乖經史。據《顏氏家訓》云：「斯實陶先生弟子杜道士所爲，大誤時俗。吾家子孫，不得收寫。」又有《今古隸書端字決疑賦》，更不經於《隸書賦》。當今之世，不可學之。又有「文」下作「子」爲「學」、「更」旁作「生」爲「蘇」，凡數十百字，謂之野

書。唐有敕文，明加禁斷。今往往見之，亦不可輒學。顏真卿撰《干祿字書》一卷，

每一字作三般，即注云「上正、中通、下俗」，既立標題，合有褒貶。全無與奪，亦無取

焉。其道書、鬼書、天篆、章草、八分、飛白、破體、行書，無益於字，此亦不錄。篆、隸

有筆力遒健，字勢姸麗，斯乃意巧之人。臨文改易，或參差之，長短之，屈曲之，拘戾

之，務於奇怪，以媚一時。後習之人，性有利鈍，致與元篆、隸不同，蓋病由此起。今

之學者，但能明知八法，洞曉六書，道理既全，體格自實，亦何必踵歐、虞、褚、柳之惑

亂哉！罕今所篆者，則取李陽冰《重定說文》；所隸者，則取《開元文字》。雖知魯

鈍，不失源流。所貴講說皆有依憑，點畫自無差誤。杜征南注《左氏春秋》，以經雜

傳，謂之「集解」。何都尉《論語序》云：「今集諸家之善，亦謂之集解。」罕以隸書解

於篆字之下，故效之亦曰「集解」。今以《說文》浩大，備載群言，卷軸煩多，卒難尋

究，翦截浮辭，撮其機要，於偏傍五百四十一字，各隨字訓

釋。或有事關造字者，省而難辨者，須見篆方曉隸者，雖在注中，亦先篆後隸，各隨所

部，載而明之。其餘形聲易會，不關造字者，則略而不論。共篆文下及注中易字，便

以隷書爲音。如稍難者，則紐以四聲。四聲不足，乃加切韻。使學者簡而易從，渙然

冰釋。於《說文》中已十得其八九矣，名曰《林氏字源偏傍小説》。古人窮困湮厄，而述

作興；罕也臥疾數年，飽食終日，思有開悟，貽厥將來，非欲獨藏私家，實冀徧之天下。

乃手書刻石，期以不朽。一免傳寫之誤，二免翰墨之勞。或有索之，易爲脱本。審篆、

隷無纖毫之失，質人神無愧恥之心。古今所疑，坦然明白。如其漏略，以俟君子。

三字孝經序

句中正

臣聞在昔漢氏，營求墜典，紹隆儒雅，矯正人倫。坦王道於甚夷，補帝載之將壞。

獻書闢路，蠹簡復編。百年之間，六藝漸備。爰徵博士，傳業諸生。肇以燼餘，始於

口占。逮移簡禮，文兼隷古。而一經旨義，章句數家，雖講解不停，矛盾膠固，各從師

授，勿辯是非。自武帝而及熹平，僅更數世，駁雜滋甚，異端蜂起。臺館納賂，爲改漆

書，俾類私家。所傳局愚，古道無據。議郎蔡邕、張馴、韓説、党谿典、光禄大夫楊賜、

諫議大夫馬日磾、太史令單颺等奏希正定，乃以古篆、隷參配相檢。邕自丹書，就金

石刻，列諸庫序，勵於學徒。巨細息疑，人爭觀寫。接車連騎，充溢康衢。邇後世故

陵遲，事隨磨滅。至於唐室，萬不一存。《兩京雜記》云：貞觀中，秘書監魏徵詳驗漢蔡邕《三

字石經》數段，嘗有「永泰中相國馬孫上」字。太祖藏得搨本數紙，有「開元」字印，即唐玄宗圖書之

印。跋尾有蘇許公、姚梁公名。至建中二年，內史宋游瓌、建昌令茹蘭芳等跋尾，有搨本存焉。今所

書文字并準之。或曰：碣謂一字而駢三字？蓋以書通假借，形同而義異，互守音讀，

理則殊貫。是用交相參訂，示以適從，中仲、古吉之類。非務筆精而尚奇怪也。臣耽玩，

篆、隸，習以性成。惜茲高古，忽失輕捐。雖提耳於未聞，特罪言於僻處。後進曹子，

必嘗本根。旁求遺逸，稍析淪胥。乃得舊傳古文《孝經》，陸氏《釋文》云：舊有古文《孝

經》。《開元實錄》劉子玄云：古《孝經》出孔壁。其語詳正，無俟商摧。又李士訓《記異》曰：大曆

初，霸上耕，得石函絹素古文《孝經》。初傳李白受李陽冰，盡通其法，皆二十二章。今本亦如之，與

今文小異，旨義無別。以諸家所傳古文比類會同。《尚書》蔡邕石經，瞿令問、衛包、裴光遠、林

罕等集。依開元中，劉子玄、司馬貞考詳。今文十八章，小有異同，亦以不取。約秦、

許、斯、蔡篆文，及漢魏刻石隸字，蜀文翁講堂柱上鍾會書，范巨卿碑、蔡邕石經三字搨本篆書，

今謂之八分者也。是知今之八分，即古之隸書明矣。相配而成。莫不考古之文，行秦之字，注漢之制，執唐之議，諒摭實之典故，補闕序之缺遺。揮灑丹毫，淳風穆沴，永於鐫勒，庶將來有以見我聖宋文變，及道躋三代、邁兩漢也。尚書屯田郎中直詔文館臣句中正謹上。

十八體書

夢　英

　　古文者，黃帝蒼頡所作。有四目，通於神明。仰觀奎星圓曲之勢，俯察龜文鳥跡之象。採眾美，合而爲字，故曰古文。《援神契》云「奎主文章，蒼頡倣象」是也。自秦用小篆，焚燒先典，古文絶矣。武帝時，魯恭王壞孔子宅壁，得古文《尚書》。自後隨世變易，又成數體矣。

　　回鸞篆者，史佚所作。粵在文代，赤雀集庭。降及武朝，丹鳥流室。今之此法，顯寫二祥。合草木、鳥獸、山川、蟲魚，飛走動隱而成其字。自後季世湮謝，聖哲淪往，唯史氏研精功爭造化矣。

雕蟲篆者，魯秋胡妻所作。秋胡隨牒遠仕，荏苒三年，春居多思，乘時閑翫，集爲此書，亦云戰筆書。其體逌律，垂畫纖長，旋繞屈曲，有若蟲形。其狀則玄鳥優游，落花散漫矣。

飛白書者，後漢蔡邕所作。漢靈帝嘉平年，詔蔡邕作《聖皇篇》成，詣鴻都門，進時，方修飾鴻都門，見役人以堊帚成字，有悦焉，歸而爲飛白書。漢末魏初，宮闕多用此。其體有二，創法於八分，窮微於小篆。蕭子雲《飛白論》云：「王次仲飛而不白，蔡伯喈白而不飛。」

薤葉篆者，仙人務光所作。務光辭湯之禪去，隱清泠之陂，植薤而食，清風時至，見其稍偃，則而爲書，以寫《太上紫真經》三卷，見行於世。其爲狀也，若秋風遠望，寒雲片飛，世絶人學矣。

瓔珞篆者，後漢劉德昇所作。因夜觀星宿，而爲此法，乃存古之梗概。考其規蹤，體類蝌斗而不真，勢同回鸞而宏遠。天假其法，非學之功。雖諸家之法盡殊，而此書爲之首出。後漢儒生，悉皆致學。

大篆者，周宣王太史籀所作。始變古文，或同或異，謂之篆。篆者，傳也，傳其物理，施之無窮。甄酆定六書，三曰篆書。八體書法，一曰大篆。又《漢書·藝文志》「史籀十五篇」并此也。以史官製之，用以教授，謂之史書，凡九千字。漢元帝、王遵、嚴延年并工史書，是也。

柳葉篆者，衛瓘所作。衛氏三世工書，善數體，又爲此法。其跡類薤葉而不真，筆勢明勁，莫能傳學。衛氏與索靖并師張芝，索靖得張芝之肉，衛瓘得張芝之筋，故號一臺二妙。

小篆者，秦相李斯所作。增損大篆，異同籀文，謂之小篆，亦曰秦篆。畫如鐵石，字若飛動，作楷、隸之祖，爲不易之法。其銘題鐘鼎及符印，至今用焉。永昌等書，即李斯之小篆也。

芝英篆者，漢陳遵所作。陳氏每書，一座皆驚，時人謂之陳驚座。昔六國各以異體之書，潛爲符信，則芝英興焉。秦焚古典，其文煨滅。在漢中葉，武帝臨朝，爰有靈芝三本，植於殿前，既歌芝房之曲，又述芝英之書焉。陳氏即芝英之祖。

龍爪篆者，晉右將軍王羲之曾遊天台，還至會稽，值風月清照，夕止蘭亭，吟咏之末，題柱作二「飛」字，有龍爪之形焉，遂稱龍爪書。其勢若龍蠆虎振，拔劍張弩。

懸針篆者，漢章帝郎中扶風曹喜所作。用題「五經」篇目。抽其勢，有若針之懸鋒芒，故曰懸針。《河洛遺誥》云：「懸針之書，亦出曹喜。小篆爲質，垂露爲紀。題署五經，印其三史。以爲楷則，傳芳千祀。」懸針即曹君爲祖。

籀文者，亦史籀所作。與古文、大篆小異。後人以名稱書，謂之史籀文。《七略》曰：史籀者，周時史官，教學童書。與孔子壁中古文體俱其跡。有石鼓文存焉，蓋諷周宣王畋獵而作，今在陳倉，人少攻學。

雲書者，衛恒所作。軒轅之代，慶雲常見，其體郁郁紛紛，爲紀職文字，典取諸家象。《書品》云：「衛恒書如搖華美女，舞對鏡臺，筆動若鳳張，字張如雲集，莫能傳學。」衛氏即垂雲之祖。

填篆者，周媒氏以仲春之月判會男女，則以此書表信往來。及魏明帝使京兆韋仲將點定芳林苑中樓觀，王廙、王隱皆云「字間滿密」，故云填篆，亦曰方填書。至

今，圖書印記，并用此書。

剪刀篆者，韋誕所作，亦曰金錯書。本古之錢名。周之泉府，厥跡不存，降茲以還，其文可覩。若漢之銖兩，新之刀布，今具存焉。其爲體，狀若麗匜盤龍，新臺舞鳳，自後史游造其極焉。

蝌蚪篆者，其流出於古文《尚書序》，費氏注云：「書有二十法，蝌蚪書是其一法。」以其小尾伏頭，似暇蟆子，故謂之蝌蚪。昔魯恭王壞孔子宅，以廣宮室，得蝌蚪《尚書》及《禮記》、《論語》，足數十篇，皆蝌斗文字。

垂露篆者，漢章帝令郎中扶風曹喜作。以書章表奏事。謂其點綴如輕露。漢章帝嘗重此書，懸帳帳內，謂言曹喜之書，如金盤瀉珠，風篁雜雨，八法玄妙，一字千金矣。

朱子曰：古之書者，志於義理，而體勢存焉。《周官》教國子以六書者，惟其通於書之義理也。故楷筆而知意，見文而察本，豈特點畫模刻而已！自秦滅古制，書學乃缺，刪繁去樸，以趨便易，然猶旨趣略存，至行草興，而義理喪失。鍾、張、羲、獻之輩[一八]，以奇筆倡士林，天下獨知有體勢，豈知有源本？後顏魯公作字得

其正爲多，雖與《説文》未盡合，蓋不欲大異時俗耳。太宗嘗敕徐鉉校許愼書，仁

廟申命篆石經於太學，欲矯僞而正。天下之士，茍安素習，不能奉明詔意。余素慕

石經，顧未能致，竊欲歷考籀篆本旨，以古定隸，近古便今，又不得備見前代小學之

説，未敢輕舉。今次是書，故以前儒論著及理者表於前，庶學者不忘其本旨。蓋字

必有象，象必有意，此不備。

校勘記

〔一〕「孔氏古人」，萬曆本、四庫本作「孔氏古文」。

〔二〕「以其所知爲秘妙」，萬曆本、四庫本作「以其所知爲至妙」。

〔三〕「將以理群類，解謬誤，曉學達神怡者」，萬曆本、四庫本作「將以理群類，解謬誤，曉學

　　者，達神怡」。

〔四〕「旨，美者也」，萬曆本、四庫本作「旨者，美也」。

〔五〕「朱子」，萬曆本、四庫本作「朱長文」，下同。

〔六〕「適逢盛旦」，萬曆本、四庫本作「適從盛旦」。

〔七〕「篆形謬錯」，萬曆本、四庫本作「篆象謬錯」。

〔八〕「文字志録目」，萬曆本作「古今文字志録目」，且「未見此書，唯見其目」之注、作者「王愔」等内容，皆闕而未載；四庫本同此。

〔九〕「江韋」，萬曆本、四庫本作「江偉」。

〔一〇〕「王修」，四庫本同此，萬曆本作「王脩」。

〔一一〕「李丞相將『束』爲『宋』」，萬曆本、四庫本作「李丞相將『束』爲『宋』」。

〔一二〕「古今法之」，萬曆本、四庫本作「古今并皆法之」。

〔一三〕「鳥頭雲腳」，萬曆本、四庫本作「鳥頭雲腳體」。

〔一四〕「後人飾之爲此法焉」，萬曆本、四庫本無「焉」。

〔一五〕「漢蔡邕待詔」，萬曆本、四庫本作「漢蔡邕侍詔」。

〔一六〕「魏鍾繇變之，義重焉」，萬曆本、四庫本作「魏鍾繇變此，義、獻重焉」。

〔一七〕「并留籀文」，萬曆本、四庫本作「并約籀文」。

〔一八〕「鍾、張、羲、獻之輩」，萬曆本、四庫本作「鍾、張、羲、獻之徒」。

墨池編卷第二

筆法一

秦李斯用筆法

秦丞相李斯曰：「夫書之微妙，道合自然。篆籀以前，不可得而聞矣。自上古作大篆，頗行於世，但爲古遠[一]，人多不詳。今斯刪略繁者，取其合理，參爲小篆。凡書非但裹結流快，終藉筆力輕健。蒙將軍恬《筆經》，猶自簡略。斯更修改，望益於用矣。用筆法，先急回，後疾下，鷹望鵬逝，信之自然，不得重改，如游魚得水，景山興雲，或卷或舒，乍輕乍重，善思之，此理可見矣。　斯善書，自趙高已下，咸見推伏。斯書《秦望紀功石》云：「吾死後五百三十年間，當有諸名山碑璽銅人，并斯之筆。」斯書《秦望紀功石》云：「吾死後五百三十年間，當有一人替吾跡焉」。一本作九百四十年。

漢蕭何蔡邕筆法

前漢相國蕭何善篆、籀，與張子房、陳隱等論筆道。夫筆者，意也；書者，骨也，力也，通也，塞也，決也。何爲殿成，覃思三月，以題其額，觀者如流水。何使禿筆，常自爲之。後蔡伯喈入嵩山，學書於石室內，得素書，八角垂芒，頗似篆焉。李斯并史籀等用筆勢，喈得之，不飡三日，唯大叫歡喜，若對十人。喈因讀誦三年，便妙達其理，用筆頗異。當漢代，善書者咸異焉。喈自書「五經」於太學，觀者如市。於會稽山作《筆論》曰：書者，散也。欲書先散懷抱，任情恣性，然後書之。若緫閑務，雖中山兔毫，不能佳也。先默坐靜思，隨意取擬，言不出口，心不再思，沉密若對人君，則無不善矣。字體形勢，若坐若行，若飛若動，若往若來，若臥若起，若愁若喜，若春夏秋冬，若鳥啄形，若蟲食木，若利刀戈，若彊弓矢，若水火，若樹雲，若日月。縱橫有象，可謂書矣。

魏鍾繇筆法

魏鍾繇見伯喈筆法於韋誕，坐自捬胸盡青，因嘔血，太祖以五靈丹救之得活。繇苦求之不與，及誕死，繇令人盜發其墓，遂得之。故知多力豐筋者聖，無力無筋者病。繇臨死，乃囊中取出，以授其子會曰：「吾精思學書三十年，讀他書末終，盡學其字。與人居，畫地廣數步，臥畫被穿過表，如廁終日忘歸。每見萬類皆書象之。」繇善三色書，然最妙八分也。點如山頹，摘如雨驟，纖如絲毫，輕如雲霧。去若鳴鳳之遊雲漢，來若遊女之入花林。粲粲分明，遙遙遠曖者矣。

晋衛恒四體書勢

衛恒，字巨山。少辟司空齊王府，轉太子舍人，尚書郎，秘書丞，太子庶子，黄門郎。恒善草、隷書，爲《四體書勢》曰：昔在黄帝，創制造物。有沮誦、蒼頡者，始作書

契,以代結繩。蓋覩鳥跡,以興思也,因而遂書,則謂之字,有六義焉。一曰指事,「上」、「下」是也。二曰象形,「日」、「月」是也。三曰形聲,「江」、「河」是也。四曰會意,「武」、「信」是也。五曰轉注,「考」、「老」是也。六曰假借,「令」、「長」是也。夫指事者,在上爲上,在下爲下。象形者,日滿月虧,象其形也。形聲者,以類爲形,配爲聲也。會意者,止戈爲武,人言爲信也。轉注者,以老壽考也。假借者,數言同字,其聲雖異,文意一也。自黃帝至三代,其文不改。及秦用篆書,燒焚先典,而古文絕矣。漢武時,魯恭王壞孔子宅,得古文《尚書》、《春秋》、《論語》、《孝經》時人已不復知古文,謂之蝌蚪書。漢世秘藏,希得見。魏初,傳古文者出於邯鄲淳,恒祖敬侯爲寫《尚書》,後以示淳,而淳不別。至正始中,立三字石經,轉失淳法,因蝌蚪之名,遂效其形。太康元年,汲縣人盜發魏襄王塚,得策書十餘萬言。按,敬侯所書,猶有髣髴。古書者數種,其一卷論楚事者,最爲工妙。恒竊悅之,故竭愚思,以諧其美,愧不足以廁前賢之作,冀以存古人之象焉。古無別名,謂之《字勢》云:黃帝之史,沮誦、蒼頡,眺彼鳥跡,始作書契。紀綱萬事,垂法立制,帝典用宣,質文著世。爰暨暴

秦，滔天作戾，大道既泯，古文亦滅。魏文好古，世傳丘墳，歷代莫發，真爲靡分。大

晉開元，弘道敷訓，天垂其象，地曜其文。天地乃位，粲美其章，因聲附意，類物有方。

日處君而盈其度，月執臣而虧其傍。雲委蛇而上布，星離披以舒光。禾卉莽尊以垂

穎，山嶽峨嵯而連岡。蟲蚑蚑而若動，鳥似飛而未揚。觀其措筆綴墨，用心精專，勢

和體均，發止無間。或守正循撿，規折矩旋；或方圓靡則，因事制權。其曲如弓，其

直如弦。矯然特出，若龍騰於川；森爾下頹，若雨墜於天。或引筆奮力，若鴻鴈高

飛，邈邈翩翩；或縱肆阿娜，若流蘇懸羽，靡靡綿綿。是故遠而望之，若翔風厲水，清

波漪漣；就而察之，有若自然。信黃唐之遺跡，爲六藝之範先。籕、篆蓋其子孫，隸、

草乃其曾、玄。聊觀象以致思，非言辭之所宣。

昔周宣王時史籕，始著《大篆》十五篇。或與古同，或與古異，世謂之籕書者也。

及平王東遷，諸侯力政，家殊國異，而文字乖形。秦始皇帝初兼天下，丞相李斯乃損

益之，罷不合秦文者。斯作《蒼頡篇》，中車府令趙高作《爰歷篇》，太史令胡毋敬作

《博學篇》，皆取史籕大篆，或頗省改，所謂小篆者。或曰下邽人程邈爲獄吏，得罪始

皇，幽繫雲陽十年。從獄中作大篆，少者增益，多者損減，方者使圓，圓者使方。奏之

始皇，始皇善之，出以爲御史，使定書。或曰邈所定，乃隸字也。自秦壞古，文有八

體：一曰大篆，二曰小篆，三曰刻符，四曰蟲書，五曰摹印，六曰署書，七曰殳書，八曰

隸書。王莽時，使司空甄酆校文字部，改定古文，復爲六書：一曰古文，孔氏壁中書

也；二曰奇字，即古文而異者；三曰傳書，秦篆書也；四曰佐書，即隸書也；五曰繆

篆，所以摹印也；六曰鳥書，所以書幡信也。許慎撰《說文》用篆書爲正，以爲體例，

最可得而論也。秦時李斯號爲工篆，諸山及銅人銘，皆斯書也。漢建初中，扶風曹喜

少異於斯，而亦稱善。邯鄲淳師焉，略究其妙，韋誕師淳而不及也。太和中，誕爲武

都太守，以能書留補侍中，魏氏寶器銘題，皆誕書也。漢末，又有蔡邕，采斯、喜之法，

爲古今雜形，然精密閑理，不如淳也。邕作《篆勢》曰：

因鳥遺蹟，皇頡循聖。作則制斯，篆爲真形。文體有六，妙巧入神。或龜文鍼

列，櫛比龍鱗，紆體放尾，長翅短身。頹若黍稷之垂穎，蘊若蟲蛇之棼縕。揚波振擊，

龍躍鳥震。延頭脅翼，勢似凌雲。或輕舉内投，微本濃末，若絕若連，似水露緣絲，凝

垂下端。從者如懸，衡者如編。杳眇邪趣，不方不員。若行若飛，跂跂翾翾。遠而望之，象鴻鵠群游，絡繹遷延。迫而視之，端際不可得見，指撝不可勝原。研桑不能數其詰屈，離婁不能覩其隙間。般、垂揖攘而辭巧，籀、誦拱手而韜翰。處篇籍之首目，粲斌斌其可觀。擒華豔於紈素，為學藝之範先。嘉文德之弘懿，蘊作者之莫刊。思

字體之俯仰，舉大略而論旃。

秦既用篆，奏事繁多，篆字難成，即令隸人佐書，曰隸字。漢因行之，獨符印璽、幡信、題署用篆。隸書者，篆之捷也。上谷王次仲始作楷法，至靈帝好書，時多能者，而師宜官為最。大則一字徑丈，小則方寸千言，甚矜其能。或時不持錢詣酒家飲，因書其壁，顧觀者以讎酒直，計錢足而滅之。每書輒削而焚其柎，而飲之酒，候其醉而竊其柎。鵠卒以書至選部尚書。宜官後為袁術將，今鉅鹿宋子有《耿球碑》，是術所立，其書甚工，云是宜官書也。梁鵠奔劉表，魏武帝破荊州，募求鵠。鵠之為選部也。魏武欲為洛陽令，而以為北部尉，故懼而自縛詣門，署軍假司馬，在秘書自效。是以今者，多有鵠手跡。魏武帝懸著帳中，及以釘壁玩之，以為勝宜官。

今宮殿題署，多是鵠書。鵠宜爲大字，邯鄲淳宜爲小字，鵠謂淳得次仲法，然鵠之用筆，盡其勢矣。鵠弟子毛弘，教於秘書，今八分皆弘法也。漢末，有左子邑，小與淳、鵠不同，然亦有名。魏初，而有鍾、胡二家爲行書法，俱學之於劉德昇。而鍾氏小異。然亦各有其巧，今大行於世。作《隸勢》曰：鳥跡之變，乃爲佐隸。蠲彼繁文，崇此簡易。厥用既弘，體象有度。煥若星陳，鬱若雲布。其大徑尋，細不容髮。隨事從宜，靡有常制。或穹隆恢廓，或櫛比鍼列，或砥平繩直，或蜿蜒繆戾，或長斜角趣，或規旋矩折。修短相副，異體同勢。奮筆輕舉，離而不絕。纖波濃點，錯落其間。若鍾簴設張，庭燎飛烟。嶄巖嵯峨，高下屬連，似崇臺重字，層雲冠山。遠而望之，若飛龍在天；近而察之，心亂目眩。奇姿譎詭，不可勝原。研、桑所不能計，宰、賜所不能言。何草篆之足算，而斯文之未宣；豈體大之難覩，將秘奧之不傳。聊俯仰而詳觀，舉大略而論旃。

漢興而有草書，不知作者姓名。至章帝時，齊相杜伯度，號稱善作篇。後有崔瑗、崔寔，亦皆稱工。杜氏結字甚安，而書體微瘦；崔氏甚得筆勢，而結字小疏。弘

農張伯英者，因而轉精其巧。凡家之衣帛，必書而後練之。臨池學書，池水盡黑。下筆必爲楷則，常曰：「忽忽不暇草書。」寸紙不見遺，至今世尤寶其書，韋仲將謂之「草聖」。伯英弟文舒者，次伯英。又有姜孟穎、梁孔達、田彥和及韋仲將之徒，皆伯英弟子，有名於世，然殊不及文舒也。羅叔景、趙元嗣者，與伯英并時，見稱於西京，而矜巧自與，眾頗惑之。故伯英自稱：「上比崔杜不足，下方羅趙有餘。」河間張超亦有名，然雖與崔氏同州，不如伯英之得其法也。崔瑗作《草書勢》曰：

書契之興，始自頡皇。寫彼鳥跡，以定文章。爰暨末葉，典籍彌繁。時之多辟，政之多權。官事荒蕪，勦其墨翰。惟作佐隸，舊字是删。草書之法，蓋又簡略。應時論指，用於卒迫。兼功并用，愛日省力。純儉之變，豈必古式。觀其法象，俯仰有儀。方不中矩，圓不副規。抑左揚右，兀若竦崎。獸跂鳥跱，志在飛移。狡兔暴駭，將奔未馳。或黝黔黭點，狀似連珠，絕而不離，畜怒奮鬱，放逸生奇。騰蛇赴穴，頭没尾垂。是故遠而望之，摧焉若阻岸崩崖；就而察之，一畫不可移。幾微要臨危，旁點邪附，似蜩螗捋枝。絕筆收勢，餘綖虬結。若杜伯揵毒，看隙緣蠍，騰蛇赴

妙，臨時從宜。略舉大較，髣髴若斯。

筆陣圖

王羲之

夫紙者陣也，筆者刀矟也，墨者鍪甲也，水硯者城池也，心意者將軍也，本領者副將也[二]，結構者謀略也[三]，颺筆者吉凶也，出入者號令也，屈折者殺戮也。夫俗書，先乾研墨，凝神靜思，預想字形大小、偃仰、平直、振動，令筋脈相連，意在筆前，然後作字。若平直相似，狀如算子，上下方整，前後齊平，此不是書，但得其點畫爾[四]。

昔宋翼常作此書。翼，鍾繇弟子，繇乃叱之。翼三年不敢見繇，潛心改跡。每畫一波，常三過折筆；每作一點，常隱鋒而爲之；每作一橫畫，如列陣之排雲；每作一戈，如百鈞弩發；每作一點，如高峰墜石，屈折如鋼鐵鈎；每作一牽，如萬歲枯藤；每作一放縱，如足行之趨驟。翼先來書惡，晉太康中，有人於許下破鍾繇墓[五]，遂得《筆勢論》，翼乃讀之，依此法學，名遂大振。欲真書、行書，皆依此法。若欲學草書，又別有法。須緩前急後，字體形勢，狀等蟲蛇。相鈎連不斷，仍須稜側起復，用筆不得使齊

平，大小一等。每作字，須有點處，且作餘字總竟，然後安點。其點，須空中遙擲筆

墨池編

作。草書亦須象篆勢、八分、古隸相雜，亦不得急，令墨不入紙。若急作，意思淺薄，

筆即直過。惟有章草及章程行押等，不用此勢，但用擊石波而已。其擊石波者，缺波

也。又，八分更有一波，謂之隼尾波，其即鍾繇《太山銘》及《魏文帝受禪碑》中，已有

此體。夫書先須引八分、章草入隸字中，發人意氣，若直取俗字，不能先發。羲之少

學衛夫人書，將謂大能。及後[六]見李斯、曹喜等書，又見鍾繇、梁鵠書，又見蔡邕石

經[七]，又於從兄洽處，見張旭《華嶽碑》，始知學衛夫人書，徒費年月耳。遂於眾碑學

習焉[八]，遂成書爾。時年五十有三，或恐風燭奄及，遺教子孫。可藏之石室，千金勿

傳非其人也。

朱子曰：舊本謂羲之嘗渡江北，游名山，之許、洛觀碑。據東晉時，許、洛未

平，逸少必不可往，故删去之。凡事理不通者，皆倣此。

四八

筆勢論

王羲之

告汝子敬：吾觀汝書性過人，仍未閑規矩。父不親教，自古有之。今述《筆勢論》十篇，開汝之性。凡諸字勢，惣立十章，章有指歸，定其模楷，審其舛謬，撮其要實，錄其便宜。或變體處多，罕測其本；轉筆者眾，莫識其源。懸針垂露之法，固難體制；揚波騰氣之勢，足可迷人。故謂辯其所曰〔九〕，堪愈膏肓之疾。今書《樂論》一本，《筆勢論》一篇，貽子藏之，勿播於外。窮研篆籀，功省而易成；篆習精專，形彰而勢顯。存意學者，兩月可見其成；天性靈者，百日即知其本。此筆勢，可爲家珍，學者秘之，世有名譽。筆削久矣，始克有成。妍精覃思，審諸規矩，存其要略，以爲斯論。

一曰：凡欲書時，先乾研墨，安筆水中。研墨須調，不得生用。生用即浸潯漫澁。點筆之法，只可大如菽麥也，不宜多點，點多則不利。橫畫之法，不得緩，緩則不緊。豎牽之法，不得急，宜卓把筆，筆頭先行，筆管須卓立，豎傍則曲也。倚竿之勢，

亦須緩干戈形勢，頭大尾小〔一〇〕，輕健妙好。真書如此，行草任意。

二曰：初學字時，不可盡其形勢。先想字成，意在筆前。一徧正其脚手，二徧須形勢，三徧須稍令似本，四徧加其遒潤，五徧每加抽拔，使不生澀。如筆下未滑，不可便休。三行兩行臨之末，取滑健爲能，勿計其徧數也。

三曰：平穩爲本分，間布白上下，齊平均，其體勢大者促之令小，小者縱之令大。自然寬狹，得所不失其宜。横則正，若長舟之截江渚。，竪則直，如冬笋之挺寒谷。

四曰：作點之法，皆須磊磊如大石當衢路，或如蹲鴟，或如科斗，或如瓜子。凡此之類，各稟其宜用之。落竿之法，峩峩若長松之倚谿也。

五曰：立人之法，如鳥在柱首〔一一〕，イ、彳之類是也。利脚之法，彎彎如角弓，見、鳥、張、焉、爲、鳥是也。急引疾牽，如雲中之電，還、遠之流是也。

六曰：日、月、白、用等字之例，中畫不得觸其右，右又宜歮。中畫之法，遠近宜均，上下得所。并須遞相掩蓋，不可孤露影象也。一云勿令偏枯。點畫既勻，自然妙矣。

七曰：用筆之法，復有數勢。藏鋒者大，側筆者之，抽筆者人，懸筆者必爲，懸筆者失矣，息筆者逐逼，懕筆者於將，戰筆者合舍，蹶筆者或幾，翻筆者先光，疊筆者時寺，起筆者不下，打筆者廣度。

八曰：擎不宜緩，緩則鈍礫。筆不宜遲，遲則失力。復不宜促，促則大潤。啄不宜斜，斜則失勢。迴角不宜峻，峻則拙。二字合爲一體者宜寬，寬則陋。重者不宜長，單者不宜小，復不宜大。密勝疏，短勝長也。

九曰：字體之形，不宜上濶下狹。如此，重輕不相稱也。大密則似痾瘵纏身，不能展舒，過疏則似翔禽溺水，諸處皆慢。傷長則似既死之虺，腰間無力；傷短則似已踐之蛙，形醜而濶。此爲大忌。

十曰：學者有二種。若擬倣學者，要須似本，緩緩臨時，定其形勢，勿失規矩。若擬目下要急者，但少得形勢。復令快健，手腳輕便，眾據得所，方員大小，各不觸犯。或一點失所，若美女無一目；一畫失所，如壯士無一肱。《樂毅》之本，王氏累世學此得成，自外皆達，勿以難學而慢之。此論曰有丹陽僧求吾，吾不復與也。

書論四篇

王羲之

夫三端之妙，莫先乎用筆；六藝之奧，莫若乎銀鈎。昔秦丞相李斯，見周穆王書，七日興歎，患其無骨。蔡尚書入鴻都觀碣，十旬不返，嗟其出群者少，闇其理者多。近代以來，多不師古，綠情棄道，纔記姓名，學不該瞻，聞見又寡。致使成功不就，虛費精力，自非通靈感物，不可與談斯道矣。今删字斯筆妙，更加潤色，總七條，并作其形容，列事如左。貽諸子孫，永爲模範。庶將來君子，時復覽焉。

要先取崇山絶刃中兔毫，八月、九月收之。筆頭長一寸，管長五寸，鋒齊要強者。硯取煎涸新石，潤澀相兼，又浮津耀墨者。其墨取盧山之松煙，代郡之鹿角，膠十年已上，強如石者。紙取東陽魚卵，虛柔滑淨者。然後靜神揣思，揮襟作之。先學執筆，若真書去頭二寸一分，二云一寸二分。若行、草書去頭三寸一分，二云二寸一分。執之下墨，點畫芟波屈曲。真、草皆須盡一身之力而送之。若初學先大書，不得從小。善鑒者不寫，善寫者不鑒。

凡書多肉微骨者，謂之墨豬。多力豐筋者勝，無力無筋者病。

一一從其消息而用之。若作橫畫，必須隱隱然可畏。若作懸鋒，如長風忽起，蓬勃一家。若飄散離合，如雲中別鶴，遙遙然。若作波，如崩浪雷奔；若作鈎，如山將嵈嵈然。枯藤；若作屈曲，如武人勁弩勀節；若作引戈，如百鈎弩發；若作抽針，如萬歲一云：一如千里陣雲，隱隱然。如高峰墜石，磕磕然。乀陸斷犀象，丿百鈎弩發，－萬歲枯藤，乀崩浪雷奔，丁勁弩勀節。

又

夫執筆有七種：有心急而執筆緩者，有心緩而執筆急者。若執筆近而能堅者[一一]，心手不齊，意後筆前者敗。若執筆遠而急，心前筆後者勝。又有十一種結搆：員滿[一二]如篆法，飄颺灑落如章草，兇險可畏如八分，窈窕出入如飛白，耿介峙立如鶴頭，鬱跋蹤橫如古隸書。心存委曲，每為字各一象其形，斯道妙矣，書道畢矣。

永和四年，於上虞製記。

朱子曰：自「三端之好」而兩下段，舊傳右軍所作。後見張彥遠《要略》，以為衛夫人之辭，然亦莫可考驗也。

又

論曰：夫書者，玄妙之伎〔一四〕也。自非通人君子〔一五〕不可得而述之。夫書大須存意思，予覽李斯等論筆勢，及鍾繇書，骨皆是不輕，恐子孫不記，故序而論之。夫書字，不用平直，不用調端，先須用筆。或偃或仰，或攲或側，或大或小，或長或短。凡作一字，或似篆籀，或如鵠頭，或如散隸，或似八分，或如蟲食木，或如流水態，或如壯士利劍，或似婦人纖麗。先搆筋力，然後裝束。必須汪濊詳雅，起發齊密，疏潤相間。每作點，必須懸手作之，或作或波，抑而復曳。每作一字，即須作數意〔一六〕，或橫畫似八分，而發如篆籀；或竪牽如深林之喬木，而屈折如鋼鐵鈎；或上大如稈稿，或下細如針芒；或轉發似鳥飛，或稜側如流水。作一字，橫竪可憐〔一七〕；滿一行，直看媚態。第一須存筋藏鋒，滅跡隱端。用尖筆如落鋒勢，無毫如尖筆勢，意況生舉，喪若神。爲一字，數體俱入。若作一紙，皆須字字意別，勿使相同。若書虛紙，用強筆；若書強紙，用弱筆。強弱不等，則蹉跌不入。必須坐書靜思，令意在筆前，筆居心後，未作之始，結思成矣。然下筆不用急，而須遲，何也？心是鋒箭，箭不欲遲，遲

則中物不入。夫字有緩急，一字之中，何者是急？止如「鳥」字，下手一點，點須急，

橫直皆須遲。欲「鳥」之腳大須急，不急不有形勢。每書欲得十遲五急，十曲五直，

十藏五出，十起五伏，然後是書。若直點急牽急裹，此暫看似書，久味無力。又須和

筆著墨，不過三分，不得深浸，毫弱無勢。墨用松節研之，久久不動彌佳矣。

又

晉王羲之，曠之子也。七歲善書，十二見前代筆説於其枕中，竊而讀之。父曰：

「爾何來吾所秘？」羲之笑而不答，母曰：「爾觀用筆法否？」父見其小，恐不能秘之

語。羲之拜曰：「今籍而用之，使待成人晚矣。」父遂與之。不盈期月，書大進。衛夫

人語太常王榮曰：「此兒必見用筆訣也，妾近見其書，便有老成之意。」因涕流曰：

「此子必蔽吾名。」晉帝時，書祭北郊文，久乃更寫，工人削之，筆入木三分。三十三

書《蘭亭序》，三十七書《黃庭經》。訖，空中有語：「卿書感我，而況人乎？吾是天

台丈人。」自言真勝鍾繇。羲之書多不一體。永和九年，作《筆陣圖》與子敬曰：夫紙

者城也，筆者主也，水者兵也，研者糧也，恬者智也，躁者形也，大坐者疊也，調神者謀

也，輕者鋋也，重者鈙也，心者刀也，手者騎也。并以書之經緯。夫筆墨，皆強者然後可行，若勾者似用干將之劍陸截犀革，若曳者似六鈞之弓夏服之箭縱橫，若花開草野、起復若雲霧去來。至於主客勝負，皆須姑息而後行之。先作者主也、後爲者客也。夫用筆似安營、似用槊，調墨似調弓、似端箭，點水似觀象察色，看毫似砥刃合鋒，畜硯似甲楯舟，用紙似突騎屯聚出入，若由門户回轉，若似旌旗挺發，若號令齊整小大，若法律嚴明正直，若糾察史官輕重，若破賊會圍，結字若獻凱廟堂。凡解如此，可謂是書。不然虛費紙筆，終日屹屹，何所成名[一八]。

朱子曰：《晋史》不云義之著書言筆法，此數篇蓋後之學者所述也。今并存於編，以俟詳擇。

天台紫真筆法

天台紫真固[一九]及余曰：「子雖至於斯，仍未至於斯。若書之器，必達乎道，同混元之理，似七寶之貴，垂萬古之名。陽氣明而華壁立，陰氣大而風神生。把筆低

鋒，肇於本性。有圓則潤，勢疾則澀。法以緊而徑，逸以險而峻。內盈外虛，起不孤，伏不寡，面迎非近，背接非遠。望之惟逸，發之惟靜。儆茲法也，盡妙矣。」言訖，真隱，予遂鑴石以爲陳跡。維永和九年九月五日，晉右將軍王羲之記。

用筆賦　王羲之

秦、漢、魏至今，隸書其惟鍾繇，草有黃綺、張芝，至於用筆神妙，不可得而詳悉也。夫賦以布諸懷抱，擬形於翰墨也。辭曰[二〇]：

何異人之挺發，精博善而含章。馳鳳門而據，浮碧水而龍驤。滴秋露而垂玉，瑤春條而不長。飄飄遠逝，浴天池而頡頏；翱翔弄翮，凌輕霄而接行。詳其真體正作，高強勁寔。方員窮金石之麗，纖麗盡凝脂之密。藏骨抱筋，含文包質。沒沒汩汩，若濛汜之落銀鈎；耀耀晞晞，狀扶桑之掛朝日。或有飄颻騁巧，其若自然；包羅羽客，總括神仙。季氏韜光，類隱龍而怡情；王喬脫屣，欻飛鳧而上征。或改變駐筆，破真成草；養德儼如，威而不猛。游絲斷而還續，龍鸞群而不諍[二一]；髮指冠而皆裂，據

鈍鈎而耿耿。忽爪割兮玄裂，復交而成族，若長天之陣雲，如倒松之臥谷。時滔滔而東注，乍紐山兮暫塞。射雀目以施巧，拔長蛇兮盡力。草草眇眇，或連或絕。如花亂飛，遙空舞雪。時行時止，或臥或麗。透嵩華兮不高，踰懸壑兮非越。信能經天緯地，毗助王猷。就之翫之，功積山丘。吁嗟秀逸，萬代嘉休。顯允哲人，于今鮮儔。共六合而俱永，與兩曜而同流。鬱高峰兮偃蓋，如萬歲兮千秋。

草書勢　　　　　　　　　　　　王羲之

昔秦時，諸侯爭長，簡檄相傳，望烽走驛，以篆隸之難，不救其速[三三]，遂作赴急之書，蓋今草書也。其先出自杜氏，以張爲祖，以衛爲父，索、范者伯叔也，二王父子可爲兄弟，薄爲庶息，羊爲僕隸。目而敘之，亦不失蒼公觀鳥跡之措意耶！但體有疎密，意有倜儻。或有飛走流注之勢，驚竦峭絕之氣，滔滔閑雅之容，卓犖跌宕之志。百體千形，巧媚爭呈，豈可一概而論哉！皆古英儒之撮撥，豈群小曹吏之所爲？因爲之狀。疾若驚蛇之失道，遲若淥水之徘徊。緩則鴉行，急則鵲厲。抽如雉跼，點若

兔攫。乍駐乍引，任意所爲。或麤或細，隨態運奇。雲集水散，風回電馳。及其成也，麤而有筋，似葡萄之蔓延，女蘿之繁縈，澤蛇之相絞，山熊之對爭。若舉翅而不飛，欲走而還停。狀雲山之有玄玉，河漢之有列星。厥體難窮，其類多容。婀娜如削弱柳，聳秀如曩長松。婆娑而同舞鳳，宛轉而似蟠龍。縱橫如結，聯綿如繩。流離似繡，磊落如綾。暐暐曄曄，奕奕翩翩。或卧而似側，或立而似顛。斜而復正，斷而還連。若白水之游群魚，蔎林之挂騰猿。狀眾獸之逸原陸，飛鳥之戲晴天；象鳥云之罩恒嶽，紫霧之出衡山。巉巗若嶺，血脉如泉。文不謝於波瀾，義不愧於深淵。傳志意於君子，狀款曲於人間。蓋略言其梗概，未足稱其要妙焉。

朱子曰：張彥遠以《草書勢》爲右軍自敘。按，篇中云：「二王父子，可爲兄弟；薄爲庶息，羊爲僕隸。」乃在晉宋之後。以此方之，蓋袁昂輩所作耳，必非右軍也[二三]。

進書訣表

王獻之

臣獻之頓首言：臣年二十四，隱林下。有飛鳥左手持紙，右手持筆，惠臣五百七十九字。臣未經一周，形勢髣髴。其書文章不續，難以究識。後載周以兵寇充斥，道路修阻，乞食揚州市上。一老母姓沈，字光姜，惠臣一養，無以答其意。臣於匙面上作一「夜」字，令便市債。近觀者三，遠觀者二，未經數日，遂獲千金。所有書訣，謹別錄投進。伏乞機務燕間，留神披覽，不勝萬幸。臣獻之頓首。

論　書

唐太宗

太宗嘗謂朝臣曰：「學書小道[二四]，初非急務，時或留心，猶勝棄日。凡諸藝業，未有學而不得也，病在心力懈怠，不能專精耳。朕少時爲公子，頻遭陣敵。義旗之始，乃平寇亂。執金鼓必指揮，觀其陣即知強弱。以吾弱對其強，以吾強對其弱[二五]。敵犯吾弱，追奔不踰百數十步。吾擊其弱，突過其陣，自背而反擊之，無不

大潰。多用此制，朕思得其理深也。今吾臨古人之書，殊不學其形勢，唯在求其骨力，而形勢自生。吾之所爲，皆先作意，是以果能成也。」

筆法　　　唐太宗

初書之時，收視反聽，絕慮怡神，心正氣和，則契于玄妙。心神不正，字則欹斜；志氣不和，字則顛仆，如魯廟之器也。又云：爲點必收，貴緊而重。爲畫必勒，貴澀而遲。爲撆必掠，貴險而勁。爲竪必怒，貴戰而雄。爲戈必潤，貴遲凝而右顧。爲環必郁，貴蹙鋒而摠轉。爲波必磔，貴三折而遣毫。

指意　　　唐太宗

夫字以神爲精魄，神若不和，則無態度也。以心毫[二六]爲筋骨，心若不堅，則無勁健也。以副毛爲皮膚，副若不圓，則字無溫潤也。所資心副相參用，神氣冲和爲妙。今比重明輕，用指腕不如鋒芒，用鋒芒不如冲和之氣自然。手腕虛，則鋒含沉

静。夫心合於氣，氣合於心。神心之用也，心必靜而已矣。虞安吉云：夫解書意者，一點一畫，皆求象本，乃轉自取拙，豈是書耶？縱倣類本，體樣奪真，可圖其字形，未可稱解筆意。此乃類乎效顰，未入西施之奧室也。故其始學得其麤，未得其精。太緩者滯而無筋，太急者病而無骨。橫毫側管，則鈍慢而肉多；豎筆直鋒，則乾枯而露骨。及其悟也，心動而手均。圓者中規，方者中矩，麤而能銳，細而能壯。長者不爲有餘，短者不爲不足。思與神會同乎自然，不知所以然而然矣。

筆　意

唐太宗

夫學書者，先須知有王右軍絕妙得意處。真書《樂毅論》，行書《蘭亭》，草書《十七帖》。勿令有死點，盡書之道也。學書之難，神彩爲上，形質次之，兼之者便到古人。以斯言之，豈易多得？必使心忘於筆，手忘於書，心手遺情，書不妄想。要在求之不見，考之即彰。

六二

墨池編

筆髓

虞世南

原古

文字，經藝之本，王政之始。蒼頡象山川、江海之狀，蟲蛇、鳥獸之跡，而立六書。戰國政異俗殊，書文各別。秦患多門，定爲八體。後復訛謬，凡五易焉。然并不述用筆之妙。及乎蔡邕、張、索之輩，鍾繇、王、衛之流，皆造意精微，自悟其旨也。

辨應

心爲君，妙用無窮，故爲君也。手爲輔，承命竭股肱之用，故爲臣也。力爲任使，纖毫不撓，尺丈有餘故也。管爲將帥，處運動之事，執生死之權，虛心納物，守節藏鋒故也。毫爲士卒，隨管任使，跡不拘滯故也。字爲城池，大不虛，小不孤故也。

釋真

筆長不過六寸，捉管不過三寸。一真，二行，指實掌虛。右軍云：書弱紙強筆，強紙弱筆。強者弱之，弱者強之也。遲速虛實，若輪扁斲一。輪不疾不徐[二七]，得之

於心，而應之於手，口所不能言也。指掠輕重，若浮雲蔽晴天；波撇平勻，如微風搖碧海。氣如奔馬，亦如朵鈎。變化出乎心，而妙用應乎手。然則體約八分，勢同章草，而各有所趨。無問巨細，皆虛散。其鋒圓毛蕋，按轉易也。豈真書一體，真草、章行、八分等，當覆腕下掠，掠毫下開，牽撇撥趯鋒轉。行草稍助指端，鈎鉅轉腕之狀矣。

釋　行

行書之體，略同於真。至於頓挫磅礴，若猿獸搏噬；進退鈎鉅，若秋鷹迅擊。故覆筆搶毫，乃接鋒而直引。其腕則內旋外拓，而環轉紓結也。旋毫不絕，內轉鋒也。加以筆掉聯毫，若石墾玉瑕，自然之理也。亦如長空游絲，容曳而來往。又似蟲綱絡壁，勁實而復虛。右軍云：游絲斷而能續，皆契天真，同於輪扁也。又云：每作點畫，皆懸管掉之，令其鋒開，自然勁健矣。

釋　草

草則縱心奔放，覆腕轉蹙，懸管叢釓，柔毛外拓。右為外，左為內，伏連卷，收攬

吐納。内轉藏鋒，既如舞袖揮拂而縈紆，又如垂藤穋盤而繚繞。蹙旋轉鋒，如騰猿過樹，躍鯉透泉。一云「逸蚪得水」。輕兵逐虜，烈火燎原。或氣雄不可抑，或勢逸不可止。縱狂逸放，不違筆意也。右軍云：透嵩華兮不高，踰懸壑兮能越。或連絕如花亂飛，若雄強逸意不副，亦何益矣。但先緩引興，心逸自急也，仍接鋒而取興盡。又先鋒端奇，像兔絲繁結。轉竭剜角，多鈎篆體。或如蛇形，亦如陣兵。故兵無常陣，字無常體矣。

契　妙

欲書之時，當收其視聽，絕慮凝神。正心和氣，則契於妙；心神不正，書則欹斜；志氣不和，書則顛仆，同魯廟之器。虛則欹，滿則覆，中則正。正者，冲和之氣也。然字雖有質，跡本無為，稟陰陽而動靜，體物像而成形。達性通變，其常不住。故知書道玄妙，必資於神遇，不可以力求也；機巧必須以心悟，不可以目取也。字形者，如目之視也。為目有止限，由執字體也，既有質滯，為目所視，遠近不同，如水在方圓，豈由其水。且筆妙喻水，方圓喻字，所視則同，遠近則異。故明執字體也。字

態，心之輔也。心悟合於妙也。借如鑄銅爲鏡，非匠者之明；假筆傳心，非毫端之妙。必在澄心運思，至微至妙之間，神應斯徹。又同鼓琴輪指，妙響隨意而生；握管使鋒，逸態逐毫而應。學者心悟於至妙，畫契於無爲。苟涉夫浮華，終懵於斯理。

勸　學

自古賢哲，勤乎學而立其名，不學則沒代而無聞矣。且會稽竹箭，湛盧斷割，不括而羽之，淬而厲之，終不見其利用之材矣。右軍云：「躭之翫之，功積丘山。」張芝學書，池水盡黑。當學其雅趣，求其真意，無圖其形容，滯其體質。此貴乎心意專精，必有誠意也。予中宵之間，夢吞筆，覺後若在胸臆。又因假寐，見張芝指一道字用筆，斯源也。足明至誠感神，信有徵矣。故右軍出於山陰，寫《黃庭經》，感三台神降。其子獻之於會稽山，見一人黑身披雲而下，左手持紙，右手持筆，以遺獻之。獻之受而問曰：「君何姓字？復何遊？筆計奚施？」答曰：「吾象外爲家，不變爲生，五常爲字。其筆跡，豈殊吾體耶？」獻之佩服斯言，退而臨寫，向逾三載，竟昧其微，況不學乎？　義之云：「自非通靈感物，不可與談斯旨也。」夫道者，學以致之。飽食

而無所用心，則斯道不得其門而入，則苦學而難成矣。故立以君臣之體，類以攻戰之勢，將以近而喻遠，必因蹄而得兔。務欲成其要妙，啟其戶牖，庶後來君子，思而勉之矣。

傳授訣

歐陽詢

傳授訣曰：每秉筆，必在圓正重氣力，縱橫重輕，凝神靜慮。審字勢四面停勻，八邊具備。長短合度，麤細折中。以眼準程，疏密欹正。最不可忙，忙則失勢。次不可緩，緩則骨癡。又不可瘦，瘦當形枯。復不可肥，肥則質濁。細詳[二八]緩臨，自然備體。此字學要妙處。貞觀六年七月十二日，詢書付善奴。

用筆論

歐陽詢

有翰林善書大夫，言於寮故無名公子曰：自書契之興，篆、隸茲起，百家千體，紛雜不同。至於盡妙窮神，作範垂代，騰芳飛譽，冠絕古今，惟右軍王逸少一人而已。

然去之數百年內，無人擬者，蓋與天挺之性，功力尚少，用筆運神，未通其趣，可不然

歟？公子縱縱容斂袵而言曰：僕庸瑣愚昧，亦命輕微，無禄代耕，留心筆硯。至如

天挺功力，誠如大夫之説。用筆之趣，請聞其説。大夫欣然而笑曰：此難能也，子欲

聞乎？公子曰：余自少及長，凝情翰墨。每覽異體奇跡，未嘗不循環吟玩，抽其妙

思，終日臨倣，至於皓首，而無退倦也。夫用筆之法，急捉短搦，迅牽疾製，懸針垂露，

蠖屈蛇伸。灑落瀟條，點綴閒雅。行行眩目，字字驚心。若上苑之春花，無處不發，

抑亦可觀。是余用筆之妙也。公子曰：幸甚，幸甚！仰承餘論，善無所加。然僕見

聞異於是，輒以聞見便躭翫之，奉對大賢座，未敢抄説。大夫曰：與子同寮，索居日

久。既有異同，焉得不敘？公子曰：向之造次，濫有斯言。今切再思，恐不足取。

大夫曰：妙善異述，達者共傳。請不秘之，粗陳梗概。公子安退位逡巡，緩頰而言

曰：夫用筆之體會，須鈎黏纔把，緩縋徐收。梯不虛發，斫必有由。徘徊俯仰，容與

風流。剛則鐵畫，媚若銀鈎。壯則嘔吻而崿嶫，麗則綺靡而清遒。若枯松之臥高嶺，

類巨石以偃鴻溝。同鸞鳳之鼓舞，等鴛鷺之沉浮。彷彿兮若神仙來往，宛轉兮似獸

伏龍遊。其墨或濃或淡，或浸或燥，隨其形勢，逐其變巧。藏鋒靡露，壓尾難討。忽正忽斜，半真半草。唯截紙稜，擎捩窈紹。務在勁實，無令怯少。隱隱軫軫，譬河漢之出眾星，崑岡之出珍寶。既錯落而燦爛，復趦趄連而掃撩。方圓上下而相副，終始盤桓而圍繞。觀寥廓兮似察，始登岸而逾好。用筆之趣，信然可珍，竊謂合乎古道。大夫應聲而歎曰：夫遊畎澮者，詎測溟海之深；升培塿者，寧知泰山之峻。今屬公子吐論，通幽洞微，過鍾、張之門，入羲、獻之室，重光前哲，垂裕後昆。中心藏之，蓋棺乃止。公子謝曰：鄙說疎淺，未足可珍。忽枉話言，不勝慙懼。

筆法十二意

颜真卿

予罷秩醴泉，特詣京洛，訪金吾長史張公，請師筆法。長史於時在裴儆宅憩止一年〔二九〕，眾師張公求筆法，或有得者，皆曰神妙。僕頃在長安，或問筆法〔三○〕，張公皆大笑而已。或對之草書〔三一〕，或三紙五紙，皆乘興而散，不復有得其言者。僕自再遊洛下，相見眷然不替。僕因問裴儆：足下師張長史，有何所得？曰：但書得絹素屏

數十軸。亦嘗論諸筆法，唯言倍加功學臨寫，書法當自悟耳。僕自停裴家月餘日，因與裴儆從長史言話。散却回京，師前請曰：既承九丈獎愛[三]，日月滋深，夙夜工勤，耽溺翰墨。儻得聞筆法要訣，終為師學，以冀至於能妙，豈任感戴之誠也。長史良久不言，乃左右眄視，拂然而起。僕乃從行，歸東竹林院小堂。張公乃當堂踞牀而坐，命僕居於小榻，乃曰：筆法玄微，難妄傳授。非忘土高人，詎可與言要妙也。書之求能，且攻真草。今以授予，可須思妙。乃曰：夫平謂橫，子知之乎？僕思以對之曰：嘗聞長史示，令每為一平畫，皆須令縱橫有象，此豈非其謂乎？長史乃笑曰：然。而又問曰：直謂縱，子知之乎？曰：豈不謂直者必不令邪曲之謂乎？曰：均謂間，子知之乎？曰：嘗蒙示，以間不容光之謂乎？曰：密謂際，一作疎。子知之乎？曰：豈不謂築鋒下筆，皆令宛成，不令其疎之謂乎？曰：鋒為末，子知之乎？曰：豈不謂末以成畫，使其鋒健之謂乎，曰：力謂骨體，子知之乎？曰：豈不謂趯筆則點畫皆有筋骨，字體自然雄媚之謂乎？又曰：輕為屈折，子知之乎？曰：豈不謂鈎筆轉角，折鋒輕過，亦謂轉角為闇過之謂乎？又曰：決謂牽掣，子知

之乎？曰：豈不謂牽掣爲撇，「掣」一本作「製」。決意挫鋒，使不怯滯，令險而成，以謂

之決乎？曰：補謂之不足，子知之乎？曰：豈不謂結構點畫，有失趣者，則以別點

畫旁救之謂乎？曰：損謂有餘，子知之乎？曰：豈不謂趣長筆短，常使意勢有餘，

點畫若不足之謂乎？曰：巧謂布置，子知之乎？曰：豈不謂欲書先預想字形布

置，令其平穩，或意外生體，令有異勢，是謂之巧乎？曰：稱謂大小，知之乎？曰：

豈不謂大字蹙之令小，小字展之使大，兼令茂密，所以爲稱乎？長史曰：子言頗皆

近之矣。夫書道之妙，煥乎其有旨焉。字外奇妙[三二]，言所不能盡。世之書者，宗二

王。元常逸跡，曾不睥睨。筆法之妙，遂爾雷同。獻之謂之古肥，旭謂之今瘦。古今

既殊，肥瘦頗反。如自省覽，有異衆說。芝、鍾巧趣，精細殆同。始自機神，肥瘦古

今，豈易致意，真跡雖少，可得而推。逸少至於學鍾，勢巧形容。及其獨運，意疎字

緩。譬猶楚習晉夏，不能無楚。過言不悒，未爲篤論。又子敬之不逮逸少，猶逸少之

不逮元常。學子敬者畫虎也，學元常者畫龍也。余雖不習，久得其道。不習而言，必

慕之歟。儻著巧思，思盈半矣，子其勉之。工若精勤，悉自當妙。真卿前請曰：幸蒙

長史傳授筆法，敢問工書之妙，如何得齊於古人？ 張公曰：妙在執筆，令得圓暢，勿

使拘攣。 其次諸法，須口傳手授之訣，勿使無度，所謂筆法也。 其次在於布置，不慢

不越，巧使合宜。 其次紙筆精佳。 其次變通適懷。 縱捨規矩，五者備矣，然後齊於古

人。 曰：敢問執筆之理，可得聞乎？ 長史曰：予傳筆法，得之老舅彥遠。 曰：吾昔

學書，雖功深，奈何跡不至殊妙。 後聞於褚河南曰[三四]：用筆當須如印泥畫沙。 思

之而不悟。 後於江島，遇見沙地平淨，令人意悦欲書。 乃偶以利鋒畫之，勁險之狀，

明利媚好，乃悟用筆如錐畫沙，使其藏鋒，畫乃沉著。 當其用筆，常欲使其透過紙背，

此功成之極矣。 真草用筆，悉如畫沙，則其道至矣。 如此，其跡可久[三五]，自然齊於

古人。 但思此理，以專想工用，故其點畫不得妄動，子其書紳。 余遂銘謝再拜，逡巡

而退。 自此得攻書之妙[三六]，於茲五年，真草自知可成矣。 平、真、均、密、鋒、力、轉、決、

補、損、巧、稱，爲十二意。

朱子曰：舊本多謬誤，予爲之刊綴，以通文義。 張彦遠録十二意爲梁武筆法，

或此法自古有之，而長史得之，以傳魯公耳。

書法論

徐　浩

　　周宮内史教國子六書，書之源流，其來尚矣。程邈變隸體，邯鄲楷法，事則朴略，未有能工。厥後鍾善正書，張稱草聖，右軍行法，小令破體，皆一時之妙。近古以來，蕭、永、歐、虞，頗得筆勢，褚、薛以降，自謂不謬矣。人謂虞得其筋，褚得其肉，歐得其骨，當矣。夫鷹隼乏彩而翰飛戾天，骨勁而氣猛也；翬翟備色而翱翔於百步，肉豐而力沉也。若藻曜而高翔，書之鳳凰矣。歐、虞爲鷹隼，陸、褚爲翬翟焉。歐陽更云：蕭書出於章草。頗爲知言。然歐陽飛白，曠古無比。余年在韶齓，便工翰墨，忘寢與食，胼胝筆硯。而性不能逾，力不可強，勁而愈拙，勞而無功。區區碑石之間，矻矻幾案之上，亦古人所恥，吾豈忘情耶？德成而上，藝成而下，殷鑒不遠，何學書爲？必以一時風流，千里面目，斯亦愈博奕、亞於文章矣。發揮聖賢事業，其由斯乎？初學之勢，特須藏鋒。鋒若不藏，字則有病。病且未去，能何有爲？字不欲疏，亦不欲密，亦不欲長，亦不欲短。小展令大，大蹙令小，疏肥令密，密瘦令疏。斯

亦大經矣。筆不欲捷，亦不欲徐，亦不俗平，亦不欲側。側堅令平峻，勿令傾。捷則須安，徐則須利。如此則其大較矣。張伯英臨池學書，池水盡黑；永師登樓不下，四十餘年。張公精熟，號草聖；永師拘滯，終著能名。以此而言，非一朝一夕所能盡美。俗云：盡無百日工。蓋悠悠之談也。宜白首工之，豈可百日乎？汝曹年未弱冠，但當研精覃思，心目想時，復問本驗，頤短長，可致佳境耳。鍾太傳坐則畫地數步，臥則書被穿表裏，由是乃爲翰墨之龜鑑耳。

朱子曰：以技之至精者，父子所不能教；理之至妙者，文字所不能傳。蓋目擊而道存，志專而神凝，乃可以至矣。然則書法孰爲傳哉？吾將爲未悟者之筌蹄耳。世傳諸家筆法，其辭多不雅馴，蓋非其親作，乃後人祖述耳。然多識而博聞之，亦學者之所勉也。故芟蕪撮要，存諸左方，以備觀覽，猶病其謬誤，未盡正云。

校勘記

〔一〕「但爲古遠」，萬曆本、四庫本作「但爲世遠」。

〔二〕「心意者將軍也」，本領者副將也」，萬曆本、四庫本作「本領者將軍也，心意者副將也」。

〔三〕「結構者謀略也」，萬曆本、四庫本皆闕載。

〔四〕「上下方整，前後齊平，此不是書，但得其點畫爾」，萬曆本闕「上下方整，前後齊平」，且下文作「便不是書，但得其點畫爾」，四庫本同此。

〔五〕「有人於許下破鍾繇墓」，萬曆本、四庫本作「有人於許下破鍾公墓」。

〔六〕「及後見李斯、曹喜等書」，萬曆本、四庫本作「及後渡江北遊名山，比見李斯、曹喜等書」。

〔七〕「又見鍾繇、梁鵠書，又見蔡邕石經」，萬曆本、四庫本作「又之許下，見鍾繇、梁鵠書；又之洛下，見蔡邕石經」。

〔八〕「遂於眾碑學習焉」，萬曆本、四庫本作「遂改本師，新於眾碑焉」。

〔九〕「故謂辯其所曰」，萬曆本、四庫本作「故謂變其所由」。

〔一〇〕「頭大尾小」，萬曆本、四庫本作「頭尾大小」。

〔一一〕「鳥在柱首」，四庫本與此同，而萬曆本作「鳥在桂首」。

者」。

〔一二〕「若執近而能堅者」，萬曆本作「若執筆近不能堅者」，四庫本作「若執筆近不能堅

〔一三〕「員滿」，萬曆本、四庫本「圓滿」。

〔一四〕「玄妙之伎」，萬曆本作「玄妙之技」，四庫本作「玄妙之技也」。

〔一五〕「通人君子」，萬曆本、四庫本作「達人君子」。

〔一六〕「即須作數意況」，萬曆本、四庫本作「即須作數種意況」。

〔一七〕「橫豎可憐」，萬曆本、四庫本作「橫豎可連」。

〔一八〕「何所成名」，萬曆本後尚有小字注文如下：《筆陣圖》語與前篇不同。前云『永和

十二年』，此題『九年』，歲月亦異。四庫本同此。

〔一九〕「固」，萬曆本、四庫本作「因」。

〔二〇〕「辭曰」，萬曆本、四庫本作「辭云」。

〔二一〕「不諍」，萬曆本、四庫本作「不爭」。

〔二二〕「不救其速」，萬曆本作「因求其速」，四庫本同此。於意求之，當以萬曆本、四庫本所

〔二三〕萬曆本在「朱子曰」等文字之前，尚有「唐僧懷素草書歌行……少年上人號懷素，草書天下稱獨步……公孫大娘渾脫舞」之詩，且下有「此篇本藏真自作，駕名李太白，前人已有辯證」等小字注文。四庫本與萬曆本同，但將「朱子曰」等文字，置於「唐僧懷素草書歌行」之前。

引爲是。

〔二四〕「學書小道」，萬曆本、四庫本作「書學小道」。

〔二五〕「以吾弱對其強，以吾強對其弱」，萬曆本作「以吾弱餌其強，以吾強衝其弱」，四庫本作「以吾弱對其強，以吾強衝其弱」。

〔二六〕「心毫」，萬曆本、四庫本作無「毫」字。

〔二七〕「不疾不徐」，萬曆本、四庫本作「不徐不疾」。

〔二八〕「細詳」，萬曆本、四庫本作「詳細」。

〔二九〕「憩止一年」，萬曆本、四庫本作「憩止有輦」。

〔三○〕「或問筆法」，萬曆本、四庫本作「二年師事」。

〔三一〕「或對之草書」，萬曆本、四庫本作「即對以草書」。

〔三二〕「九丈獎愛」，萬曆本、四庫本作「九丈獎諭」。

〔三三〕「字外奇妙」，萬曆本作「字外之妙」，四庫本作「字外之奇」。

〔三四〕「吾昔學書，雖功深，奈何跡不至殊妙，後聞於褚河南曰」，萬曆本、四庫本作「吾聞昔日說書，若學有功而跡不至，後聞於褚河南曰」。

〔三五〕「如此，其跡可久」，萬曆本、四庫本作「是乃其跡可久」。

〔三六〕「攻書之妙」，萬曆本、四庫本作「攻墨之術」。

墨池編卷第三

筆法二

玉堂禁經 并序

張懷瓘

夫人工書，須從師授，必先識勢，乃可加功。功勢既明，則務遲澀。遲澀分矣，無繫拘跼。拘跼既亡，求諸變態。變態之旨，在於奮斫。奮斫之理，資於異狀。異狀之變，無溺荒僻。荒僻去矣，務於神彩。神彩之至，幾於玄微，則宕逸無方矣。設乃一向規矩，隨其工拙，以追肥瘦之體，踈密齊平之狀。過乃戒之於速，留乃畏之於遲。進退生疑，否藏不決。運用迷於筆前，震動感於手下。若此欲速造玄微，未之有也。今論點畫偏傍、用筆向背，皆宗鍾元常、王逸少，兼遞代傳變，各有所由。備其軌範，并列條貫。

用筆法

夫書之為體，不可專執；用筆之勢，不可一概。雖心法古，而制在當時，遲速之態，資於合宜。凡筆大法，點畫八法，備於永字。

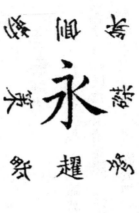

側不得平其筆。勒不得臥其筆。弩不得直。直則無力。趯須踦其鋒。得勢而出。策須背筆。仰而策之。略須筆鋒。左出而利。啄須臥筆疾罨。磔須越筆。戰行右出[二]。

八法起於隸字之始。後漢崔子玉，歷鍾、王已下，傳授所用八體，該於萬字，墨道

最不可遽明。又先達八法之外，更相五勢，以備制度。

门。一曰鈎裏勢，須圓角而懷鋒，「岡」、「閔」、「田」字用之。
二曰鈎弩勢，須圓角而趯鋒，「均」、「勻」、「旬」、「勿」字用之。

刀。三曰衮筆勢，須按鋒上下衄之，「今」、「令」字下點用之。

、。四曰儓筆勢，豎策之，鍾法「上」字用之。

一。五曰奮筆勢，須峻策之，草書「一」、「二」、「三」字用之。

又有用筆腕下起伏之法，用則有勢，字無常形。

一曰頓筆。摧鋒驟衄是也，則弩法下脚用之。

二曰挫筆。挨鋒捷進，見「綿」頭下三點皆用之。

三曰馭筆。直撞是。有點連物，則名暗築，「目」、「其」是也。

四曰蹲鋒。緩毫蹲節，輕重有準，是「一」、「乙」等用之。

五曰踣鋒。駐筆下衄是也。夫子趯者，必先蹲之，「刀」、「一」是也。

六曰衄鋒。住鋒暗挼是「烈」、「火」用之。

七曰趯鋒。　緊御澀進，如鎚畫石，是也。

八曰按鋒。　囊鋒虛闊，章草礫法用之。

九曰揭筆。　側鋒平發，「人」、「天」脚是如鳥爪形。

烈火異勢

从。　此名烈火勢。　出於正體書，於銘石或用之。　法以發勢潛築，迅懍而勁側。

「从」字頭，「僉」字脚用之。

灬。　此名各自立勢。　勢則抵背潛釓，視之不見，考之則彰，乃鍾法，即繇白「然」字下是。　爾後，王逸少行之不怠，隸用之。

灬。　此名聯飛熱勢。　似聯綿相顧不絕。　法以暗釓而徵著，勢以輕揭而潛趯，乃右軍變於鍾法，而參諸行法。　則《樂毅論》「燕」字、「無」字，時或聞，爲後遵用。　守而不替，至於今矣。

灬。　名布碁俗勢。　凡拙不可爲也。

氵。此名遞相顯異。意以或藏或露，狀類不同；法以剛側而中偃，下潛挫而趯鋒。則右軍《黃庭經》、《樂毅論》用此也。

氵。此名潛相矚視。外雖解摘，內則相附。此蓋鍾法。上中以潛鋒暗趯，下以迅趯而捷遣。右軍遵用之，於真、隸常所爲之。

彳。此行書。法以微按而餉揭，意以輕利而爲美。鍾、張、二王行書并用此法，又用此「氵」也。

乙。此草書。法乙以借勢，捷遣而已矣。若失之緩滯，即其爲病甚矣，不可不慎也。

一。此名鱗勒。鱗勒之中，勢存仰策而收，雖言仰收，無使芒角，芒角則失於遵潤

矣。王、鍾以下常用之。

一。此名借勢。法以不仰策及鱗勒，但取古勁枯澁，無求銛利，則其妙也。右軍通變以避駢勢。夫爲真、隸，必先用之。

一。此名平布，凡俗不可用也。

一。此名草法勢。以險策捷坐，鋒露飛動而已。

策變異勢

八。此名遞相顯異。何者而橫引，而不可一概。理資變各狀殊工，法以上背筆而仰策，下緊趯而覆收。則鍾書常用此，王逸少恭而行之。

二。此名借勢。不務策勒，但取古澁而已。雖云古澁，用筆之意，不忘仰覆之理。

二。此名章草、草書之勢。法以嶮策飛動，鍾、張、二王章草、草書，常用此法也。

二。此名布算。時俗所貴，非墨家之態戒之。

三。此名遞相解摘。何者？三畫用筆勢相類，不求變異，則涉凡淺。法以上畫潛鋒平勒，中畫背筆仰策，下畫緊趯覆收，此蓋王法。則《黃庭經》「三門」「三」字用之。

三。此名遞相竦峙。蓋行書用之。法以上勒側而中策，下奮筆而橫飛。鍾、張、二王行草，并依此法。

三。此名峭峻勢，亦草書之法，嶮利爲勝。

三。此名畫卦勢，俗鄙不可用。

啄展異勢

人。此「人」「入」等法。法此左罨略而迅利，右潛趯而戰行，行勢盡而徵著，摘出而暗收。脫若便拋，下虞流滑，則冥於凡淺。梁庾肩吾《書論》云「將欲放而更

留」，謂此。

人。此名交爭勢，蓋行草法也。法以虯鋒啄掣，捷速疾進，爲勢若交急，意存力敵。若或失之於鈍滑，斯可慎也。陳沙門智永常用此法。

人。此名章草之法。法以潛按而徵進，輕揭而暗收。趯之欲利，按之欲輕。輕則勁而神清，肥乃質滯而俗屯。王蒙草善於此法。

乙脚異勢

乙。此名外略法。蹲鋒緊略，徐擲之，不欲速，速則失勢，略不欲遲，遲則緩怯。

此法蓋鍾法，稍涉於八分。散隸則歐陽詢守而不替。

乙。此名蠆毒法。法以引過其曲，徵以輕蹲其鋒。又以徐收而趯之，不欲出，欲出則暗收，如芒刺爲善。梁庾肩吾《書論》云「欲挑還置」，謂駐鋒而後趯也。

乙。此名俗勢，慎勿爲之。

宀。此名若䆪。夫上點既駐筆坐鋒，左右亦須坐鋒，橫畫此須挫筆。何者？勢須順，戒在及異。則王書《告誓》「實」字之「宀」是也。

宀。此名各相顯異。上點既側，橫畫則勒。左䰩筆而擺鋒，右峻啄以輕揭。則王書《告誓》「容」之「宀」是也。

宀。此行書法。法以圖而飛動爲妙。

宀。此章草書之法。其於嶮側，務在露鋒；其於鉤裏，忌之緩滯。人不得法，則失之忽徵耳，切慎之。

倚戈異勢

乁。此名折芒勢。法以潛鋒緊趯，趯意盡，乃潛收之而趯越之。鍾繇下「哉」字用是也。

乀。　此名禿出，上下縮鋒。雖言縮鋒，亦須潛趯而頓衂。則虞世南常用斯法也。

乀。　此名借勢，既不潛趯而暗趯。法以勁利而捷遭。則虞少監、歐陽率更用此法也。

乀。　此名背，趨時用之。蓋所以失於前，正之於後，故右軍有言曰：上俯而過矣，下衂曲而就之。則《告誓》後「載」字是也。

頁脚異勢

頁。　此狀上畫平勒而仰收，其次暗築而懶鋒，左右謂之鉤裏，其中布點，顧以更稱美。夫以上竦之而仰策，則中偃而平收；夫以策而再竦，則左啄而右側。故鍾、張二王應從「頁」并用之。

頁。　此名斗。折不仰不策，點不偃不收，并謂之壘墼。張長史名之總欂，非書家所爲也。

、。

垂針異勢

此名頓筆之理，以摧挫爲工。此乃古法，鍾元常守而不失，改爲垂露。

丨。

此名懸針。古無此法，右軍書《曲江序》「年」字緣向下頓筆，「歲」字三畫藏鋒，與「年」字頓休逼，遂改爲垂露頓筆、直下垂針。後人立懸針，相承遵此也。

結裹法

夫言抑左昇右者，「圖」、「國」、「圓」、「囧」等字是也。

夫言舉左低右者，「崇」、「豈」、「崇」等字是也。

夫言促左展右者，「尚」、「勢」、「常」、「宣」、「寡」等字是也。

夫言實左虛右之勢者，「月」、「周」、「用」等字是也。

夫言左右揭腕之勢者，「令」、「人」、「人」等字是也。

夫言一上下不齊之勢者，「行」、「何」、「川」字是也。

夫言用鈎裏之勢者，「岡」、「岡」、「白」、「田」等字是也。

夫言欲挑還置之勢者，「元」、「行」、「乙」、「寸」字是也。

夫言用鈎弩之勢者，「均」、「勻」、「旬」、「勿」等字是也。

夫言將欲放而更留者，「人」、「入」、「火」、「木」字是也。

凡工書，點畫體理精玄，約象立名，究之可悟。豈不以點如利鑽鏤金，畫似長錐界石，倣茲用筆，坐進千里。夫書第一用筆，第二識勢，第三裹束，三者兼備，然後爲書。苟守一途，即爲未得。夫用筆豈止[二]，偏傍向背，其要在蹲馭。起伏識勢，豈止於「散水」、「烈火」？其要在權變。改製裹束，豈止於虛實展促？其要歸於互出。

曉此三者，始可言書。令作成頌，以盡精旨。

詩曰：

向展右肩，長伸左足。峻角一枝，潛虛半腹。

已放則留，無垂不縮。分若抵背，合若并目。

似側映斜，似斜附曲。覆精一字，工歸自得。

盈虛統視聯行，妙在相承起伏。

書　訣

張懷瓘

剡紙易墨，心圓管直。漿深色濃，萬毫齊力。先臨《告誓》，次寫《黃庭》。骨豐肉潤，入妙通靈。弩如直槊，勒若橫釘。虛專妥帖，毆斸崢嶸。開張鳳翼，聳擢芝英。麤不爲重，細不爲輕。纖微向背，毫髮死生。工之未盡，已擅時名。

李陽冰筆法

李陽冰

夫點不變謂之布碁，畫不變謂之布算，方不變謂之斗，圓不變謂之環。

古今傳授筆法

蔡邕得之於神人，傳女文姬，文姬傳鍾繇，鍾繇傳衛夫人，夫人傳羲之，羲之傳獻之，獻之傳羊欣，羊欣傳王僧虔，僧虔傳蕭子雲，子雲傳僧智永，智永傳虞世南，世南

傳歐陽詢，歐陽詢傳張長史，長史傳李陽冰，陽冰傳徐浩，徐浩傳顏真卿，真卿傳鄔彤，鄔彤傳韋玩，韋玩傳崔邈。丁、鈎裏。囗、岡、南、向、田。諸皆例此。勹、鈎弩。匀、旬、均、物。同上。當、豈、長、宸。返異勢。常、宣、尚。促左轉右勢。其、月、周、同。實左虛右勢。圖、圍、國。抑左昂右勢。行、河、水。上下不齊勢。永。側勒弩趯策略啄磔。人。挫囊宕没抛引仰曳殺。口。托撲摺勒。也。送鈎摺許。州。蹲掠駐弩趯。交、爻、門、賑。報答勢。

字法無不訣矣。

摺　抛曳如救仰　弩趯　鈎評

托口勒　挫人引　搭州駐　揖也

撲　囊決抛　蹲掠　送壓

已上十二訣，先賢只口傳授，并不形紙墨。張旭唯傳「永」字，後自弘五勢，一切

張長史傳永字八法

側不患平，勒不貴臥。弩遇直而敗力，趯當存而勢生。策仰收而暗揭，掠左出以

鋒輕。啄倉徨而疾掩，磔越趨以開撐。

一。頓筆，先縮鋒驟弩，令頓下衄之，其垂露懸針即衄之餘勢。抽筆成懸針，住筆成垂露也。

一奮南寺者真一策。二其齊在一勒。事子十一飛。不下可一鱗勒值使處使之。

已上頓筆，并五畫軌則，先賢口傳手授，不形紙墨，今特明之。

筆法門

一、囓鉄門。此一門亦曰書之祖也，亦曰書之命也。又云乾坤清氣。自古諸聖秘而不傳也。

二、陰陽門。濃淡去住，内外肥瘦等。

三、君臣門。内外、左右、上下，君須君，臣須臣，不得違背。

四、向背門。向即俱向，背即俱背，不得一向一背。

五、偏枯門。不得一邊真，一邊草，一面大，一面小也。

六、孤露門。肥瘦上下不等，名曰孤露，須得自在。

七、石指玲瓏門。凡點筆，常迴避相觸也。

八、停筆遲澀門。遲自遲，澀自澀，常欲令其透過紙背。

九、通氣門。亦云通水。凡點畫內，令通其氣，不得塞也。

十、顧答門。凡點畫字勢，常須相顧也。

九生法

一生筆。純毫爲心，薄覆長短。不過六寸，軟而復健。二生紙。新出篋者，暢潤受書。三生硯。用即着水，使畢須洗，滌令乾淨。四生水。用新汲水。五生墨。隨要用旋研，多研則泥滯。六生手。過或勢勢，須得腕健。七生目。欲寢適寤，不得眠睡，即睡須歇。八生神。凝念不令燥煩。九生景。晴窗明曉。解此九生法，乃得名書也。

執筆五法

第一執筆。平腕雙苞，虛掌實指。世俗多愛單苞，則力不足，書無神氣。第二簇筆。急疾

稿草如此，聚五指，筆頭在其中心也。第三撮筆。大草同障要如此，五指頭聚筆泥也。第四握筆。以四指押筆於掌心，懸腕實肘。諸葛亮倚柱書如此，後王僧虔學之非也。第五搦筆。二指節中搦之，非書家之事。

徐曰：置筆於大指中節。當節，則礙其轉；拳指塞掌，則鈎滯不通。須輕健，拳指強者弱之，弱者強之。須藏鋒，須有勁健之狀。太急便成浮滑，浮滑則俗矣。細依前法，然始稱書，固古人作者矣。又曰：看紙看文，或真或草，須雄逸，須意態，預想難守，不得臨時令無法也。

從曰：蹤不得齲於跡，點不得小於畫。又曰：遲不常留，遣不常疾。帶燥將潤，方濃遂枯。又曰：未悟淹留，偏追迅疾。不能勁，反效遲。夫勁疾者，超逸之機；遲重者，會美之致。因速不速，可臻會美之方；將遲不遲，頗契通神之妙。先務能解，次及成就，既通筆法，咸在會同。豈可反古率今，即立為妄動尤勤。此誠慕集名跡，深得知新，理在巧思，運用精妙。尋師徐、崔二公，探蹟偏能，時逢片極蹲鋒鈎環拉。

琰。攻勒歲月，牽茹拔茅。能憪以源由，意未展精熟，咸以傳之。然以同昔志，故備

書所報答諸友，寫前輩之録，庶其未盡者，以俟於方明傳上，幸惟君志之慎，勿輕洩爾。

陸希聲傳筆法

錢鄧州若水嘗言：古之善書，鮮有得筆法者。唐希聲得之，凡五字，曰擫、押、鈎、格、抵。用筆雙鈎，即點畫遒勁而盡妙矣，謂之撥鐙法。希聲自言：昔二王皆傳此法，自斯公以陽冰亦得之。希聲以授沙門誓光，光入長安，爲翰林供奉。希聲猶未達，以詩寄誓光曰：筆下龍蛇似有神，天池雷雨變逡巡。寄言昔日不龜手，應念江頭洴澼人。誓光感其言，因引薦希聲於貴倖，後至宰相。刁衎言：江南後主得此法，書絕勁，復增二字曰「導送」。今待詔尹熙古亦得之，而所書爲一時之絕。李無感上篆，亦得其法。查道始習篆，患其體勢柔弱，熙古教以法，乃雙鈎用筆，經半年，始習熟，而篆體勁直甚佳。

聽江聲帖

雷簡夫

予少年時，學右軍《樂毅論》、鍾東亭《賀平賊表》、歐陽率更《九成宮醴泉銘》、褚河南《聖教序》、魏庶子《郭知運碑》、顏太師《家廟碑》。後又見顏行書《馬病》、《乞米》、《蔡明遠帖》，苦愛重，但自恨未及其自然。近刺雅州，晝臥郡閣，因聞平羌江瀑漲聲，想其波濤番番，迅駛掀搕，高下蹙逐奔去之狀，無物可寄其情，遽起作書，則心中之想，盡出筆下矣。噫！鳥跡之始，乃書法之宗，皆有狀也。唐張顛觀飛蓬驚沙，孫姬舞劍，懷素觀雲，隨風變化。顏公謂：豎牽法似釵股，不如壁漏痕。斯師法之外，皆有自得者也。予聽江聲，亦有所得，乃知斯說不專爲草聖，但通論筆法已。欽伏前賢之言，果不相欺耳。

朱子曰：張懷瓘書，於唐無聞焉，至其論議識法[三]，詳密如此，蓋唐之盛時，書學大盛，師師相承，皆有考據而不出於鑿也。嗚呼！使予得見彼時諸公，則豈不可企及耶？今雖閱其遺文，猶病繆戾，而使人難曉也。然余集是書，大率據所得

悉編之，以備玩閲。至其傳授之序，法度之多，君子取節焉可也。《詩》云：「采莪

采菲，無以下體。」此之謂也。

校勘記

〔一〕「直則無力」、「得勢而出」、「仰而策之」、「左出而利」、「戰行右出」等小字注文，萬曆

本皆爲正文，四庫本與萬曆本同。

〔二〕「用筆豈止」，四庫本同，而萬曆本作「用筆起止」。

〔三〕「論議議法」，萬曆本、四庫本作「議論悉法」。

墨池編卷第四

雜議一

非草書

趙　壹

余郡士有梁孔達、姜孟穎者，皆當世之彥哲也。然慕張生之草書，過於希顏焉。孔達寫書以示孟穎，皆口誦其文，楷其篇，無怠倦焉。於是後生之徒，競慕二賢，守令作篇，人撰一卷[一]，以爲秘玩。余懼其背彼趨此[二]，非所以弘道興世也。又想羅、趙之所見蚩沮，故爲説草書本末，以慰羅、趙、息梁、姜焉。竊覽有道張君所與朱使君書，稱：正氣可以消邪，人無其釁，妖不自作。誠可謂信道抱真，知命樂天者。若夫褒杜、崔、沮羅、趙，昕昕有自藏之意者，無乃近於矜伎，賤彼貴我哉！夫草書之興也，其於近古乎？上非天象所垂，下非河洛所吐，中非聖人所造。蓋秦之末，刑峻綱

密，官書煩冗，戰攻并作，軍書交馳，羽檄分飛，故爲隸草，趣急速耳，示簡易之旨，非聖人之業也。但貴刪難省煩，損複爲單，務取易爲易知，非常儀也。故其讚曰：臨事從宜。而今之學草者，不思其簡易之旨，以爲杜、崔之法，龜蛇所見也。其擥扶桔詰屈天乙，不可失也。亂齒以上，苟任涉學，皆廢倉頡、史籀，競以杜、崔爲楷。私書相與，猶謂就書，適迫遽，故不及草。草本易而速，今反以難而遲，失指多矣。凡人各殊氣血，異筋骨，心有疎密，手有巧拙。書之好醜，在心與手，可強爲哉？若人顏有美惡，豈可學有相若邪？昔西施病心，捧胸而矉，眾愚效之，秖增其醜。趙女善舞，行步媚蠱。學者弗獲，失節匍匐。夫杜、崔、張子，皆有超俗絕世之才，博學餘暇，遊手於斯。後世慕焉，專用爲務。鑽堅仰高，忘其罷勞。夕惕不息，仄不暇食。十日一筆，月數九墨。領袖如皂，唇齒常黑。雖處眾坐，不遑談戲。展指畫地，以草劌壁。臂穿皮刮，指爪摧折。見勰出血，猶不休輟。然其爲字，無益於工拙，亦如效矉者之失節也。且草書之人，蓋伎藝之細耳。鄉邑不以此較能，朝廷不以此科吏，博士不以此講試，四科不以此求備。徵聘不問此意，考績不課此字。徒善字既不達於政，而拙

草亦無損於治。推斯之所言，豈不細哉！夫務内者必關外，志小者必忽大。俯而捫

虱，不暇見天地。天地至大而不見者，方鋭精於蟣虱，乃不暇焉。第以此篇，研思鋭

精，豈若用之彼聖經？稽歷協律，推步斯程。探頤鈎深[三]，幽賛神明。覽天地之

心，推聖人之情。折議論之中，理俗儒之諍。依正道於雅説，濟雅樂於鄭聲。興至德

之和睦，弘大倫之玄清。窮可以守身遺名，達可以尊主致平。以兹命世，永堅後生，

不亦淵乎。

自　論　　　　　　王羲之

　　吾書比之鍾、張當抗衡，或謂過之，章草猶當雁行[四]。張精熟過人，臨池學書，

池水盡黑。若吾躭之若此，未必謝之[五]。後達解者，知其許之不虛。吾盡心精作亦

久。尋諸舊書，唯鍾、張故爲絶倫，其餘爲是小佳，不足存意。去此二賢，僕當次之。

頃得書意轉深，點畫之間，皆有意[六]。自有言所不盡得其妙者，事事皆然。平南、李

式論君不謝。　張彦遠按，平南，即右軍叔平南將軍王廙之。李式，晉侍中郎。

答録古來能書人名 録羊欣所撰

王僧虔

臣僧虔啓：昨奉勑，須古來能書人名，臣所知局狹，不辯廣悉，輒條疏上呈羊欣所撰録一卷。尋索未得，續更呈聞。謹啓。

秦丞相李斯。秦中車府令趙高。右二人善大篆。

秦獄吏程邈，善大篆。得罪於雲陽獄[七]，增减大篆[八]，去其繁複。始皇善之，出爲御史，名其書曰隸書。

陳留蔡邕，後漢人，左中郎將。善篆，采斯之法[九]。真定《直父碑》文猶傳於世，篆者師焉。

扶風曹喜，後漢人，不知其官。善篆、隸，小異李斯，見師一時。

後漢人，不知其官。善篆、隸，每書一坐皆驚，時人謂爲陳驚坐。張彦遠云：按《前漢書·游俠傳》，陳遵，字孟公。此云後漢人，非也。哀帝時，以校尉擊趙明有功，封嘉威侯。此云不知官，非也。性任俠，貴戚皆敬重之。性又善書，時列侯有與遵同姓名者，每至，人問曰陳

孟子，坐中皆震動，及見而非，因號陳驚坐。遂善書且不因書得驚坐之名。此云每書則一坐皆驚，則

又非也。僧虔錄此一節事，而有三條錯繆[一〇]。

上谷王次仲，後漢人，作八楷法。

師宜官，後漢人，不知何許人。宜官能爲大字，方經[一一]一丈，小字方寸千言。甚自矜重，或空至酒家，先書其壁，觀者雲集，酒因大售。至飲

足，縱書而退。

《耿球碑》是宜官書。

安定梁鵠，一作鵠，後漢人，官至選部尚書。師師宜官法，魏武重之，常以鵠書懸

帳中。宮殿題署，多是鵠手也。一本皆作「鵠」字

陳留邯鄲淳，爲魏臨菑侯。又得次仲法[一二]，名在鵠後。毛弘，鵠弟子。今秘書

八分，皆傳弘法。又有左子邑，與淳小異，亦有名。

京兆杜度，爲魏齊相，始有草名。

安平崔瑗，漢濟北相。亦善草書。平符堅，得摹崔瑗書，王子敬云：極似張伯

英。

瑗子寔，官至尚書，亦能草書。

弘農張芝，高尚不仕。善草書，精勁絕倫。家之衣帛，必先書而後練。臨池學書，池水盡黑。每書云，忽忽不暇學。時人爲草聖。芝弟昶，漢黃門侍郎，亦能草。

今世中之芝書者，多昶作也。

姜詡、梁宣、田彥和及司徒韋誕，皆伯英弟子，并善草書。誕書最優。魏題宮館寶器，皆是誕手。魏明帝起凌雲臺，誤先釘榜而未題，以籠盛誕，鹿盧〔一三〕引上書之。

去地二十五丈，誕苦〔一四〕危懼，乃誡子孫絕此楷法。誕子少季，亦有能稱。

羅暉、趙襲，不詳何許人。與伯英同時，見稱西州，而矜許自與，眾頗惑之。伯英與朱寬書自敘云：上比崔、杜不足，下方羅、趙有餘。

河間張超，亦善草，不及崔、張。

劉德昇，善爲行書，一作草書。不知何許人。

潁川鍾繇，魏太尉。同郡胡昭公車徵，二子〔一五〕俱學於德昇。而胡書肥、鍾書瘦。

鍾書有三體：一曰銘石之書，最妙者也；二曰章程書；三曰行押書，相問者也。

繇子會，鎮西將軍。絕倫學父書〔一六〕，改易鄧艾上章事，莫有知者。

墨池編

一〇四

河東衛顗，魏尚書僕射。善章草及古文，略盡其妙。草體微瘦，而筆跡精熟。顗子瓘，爲晉太保。采張芝法，以頭法參之，更爲草稿，是相問書也。瓘子恒，亦善書，博識古文字。

燉煌索靖，張芝姊之孫，晉征南司馬，亦善草書。

陳國和元公[一七]，亦善草書。

吳人皇象，能草[一八]，世稱沉着痛快。

滎陽楊肇，晉荊州刺史。善草隸。潘岳誄曰：草隸兼善，尺牘必珍。足無輟行，手不釋文。翰動若飛，紙落如雲。肇孫經，亦善書。

滎陽陳暢，晉秘書令史。善八分。晉宮觀城門，皆暢書也。

京兆杜畿，魏尚書僕射。子恕，東都太守。孫預，荊州刺史。三世善草書。

晉齊王攸，善行書。大行羊忱，晉徐州刺史。羊固，晉臨海太守。并善行書。

江夏李式，晉侍中。善爲隸、草。弟定，子公府，能名同式[一九]。

晉中書李克母衛夫人，善鍾法，王逸少師之。

卷第四

一〇五

琊瑯王廙，晋平南將軍、荆州刺史。能章楷，謹傳鍾法。晋丞相王導，善稿、行。廙從兄也。

王洽，晋中書令，領軍將軍。眾書通善，尤能隸行。從兄羲之云：「弟書，遂不減吾。」恬弟也。

王恬，晋中軍將軍、會稽內史。善隸書。導第二子也。

王珉，晋中書令。善隸行。洽少子也。

王羲之，晋右軍、會稽內史。博精群法，特善草隸。羊欣云：古今莫二。廙兄子也。

王獻之，晋中書令。善隸稿。骨勢不及父，而媚趣過之。羲之第七子也。兄玄之、徽之，兄子淳之，并善草、行[二○]。

王允之，衛將軍、會稽內史。亦善草、行。舒子也。

太原王濛，晋使司徒左長史。能隸。子循，琊瑯王文學。善隸行，與羲之善，故殆窮其妙。早亡，未盡其美。子敬每省循書，云：咄咄逼人。

王綏，晉冠軍將軍、會稽內史。善隸、行。

高平郗愔，司空、會稽內史。善章草，亦能隸。

郗超，晉中書郎。亦善草。愔子也。

潁川庾亮，晉太尉。善草、行。

庾翼，晉荊州刺史。善隸、行，時與羲之齊名。亮弟也。

陳郡謝安，晉太傅。善隸、行。

高陽許靜民，鎮軍參軍。善隸、草。

晉穆帝時，有張翼[二]，善學人書。寫羲之之表，表出，經日不覺。後云：幾欲亂真。

會稽隱士謝敷，吳興湖州人康欣，并隸、草。

飛白本是宮殿題八分之輕者，全用楷法。吳時張弘好學不仕，常着烏巾，時人好爲張烏巾。此人特善飛白，能書者鮮不好之。自秦至晉，凡六十九人。

答齊太祖論書啟　王僧虔

僧虔啟：恩眷罔已，賜示古跡十二帙，或其人可想，或其法可學，愛玩彌日，暫得忘其沉痾。輒率短見，并述舊聞。其如別箋，民間所有，衰中所無者，或有不好，今奉別目二十三卷，追懼乖誤，伏深悚息。吳大皇帝書，吳景帝書，吳歸命侯孫皓書，晉安帝，亡高祖丞相導，亡曾祖領軍洽，亡從祖中書令珉，韋仲將，張芝，索靖，張翼，衛伯儒書。

右十三卷，王僧虔奉上。

論書　王僧虔

宋文帝書，自謂可比王子敬。時議者云：天然勝羊欣，功夫不及欣。平南王廙，右軍叔父。自過江東，右軍之前，唯廙為最，書為晉明帝師，書為右軍法。

亡曾祖領軍洽，與右軍俱變古形，不同爾，至今猶法鍾、張。右軍云：弟書遂不

減吾。

亡從祖中書令珉，筆力過於子敬。《書舊品》云：有四疋素，自朝操筆，至暮便竟，首尾如一，又無誤字。子敬戲云：「弟恒欲度驊騮前。」

庾征西翼書，少時與右軍齊名。右軍後進，庾猶不忿。在荊州與都下書云：小兒輩乃賤家雞，愛野鶩，皆學逸少書。須吾還，當比之。

張翼書右軍《自書表》，晉穆帝令翼寫題後答右軍〔三二〕。右軍當時不別，久方覺，云：「小子幾欲亂真。」

張芝、索靖、韋誕、鍾會、二衛，并得名前代。古今既異，無以辨其優劣，唯見筆力驚絕耳。

張澄書，當時亦呼有意。郄愔章草，亞於右軍。

晉齊王攸書，京洛以爲楷法。

李式書，右軍云：平南之流，可比庾翼。

王濛書，亦可比庾翼。

陸機書，吳士書也，無以較其多少。

庾亮書，亦能入録。

亡高祖丞相導，亦甚有楷法。以師鍾、衛，好愛無厭。喪亂狼狽，猶以鍾繇尚書

《宣示帖》，衣帶過江。後在右軍處，右軍借王敬仁。敬仁死，其母見修平生所

愛[二三]，遂以入棺。

郗超草，亞於二王。緊媚過其父，骨力不及也。

桓玄書，自比右軍，議者未之許，云可比孔琳之。

謝安，亦入能流，殊亦自重，乃爲子敬書嵇中散詩。得子敬書，有時裂作校紙。

羊欣、丘道護并親授於子敬。欣書見重一時，行、草尤善，正乃不稱名。

孔琳之書，天然絶逸，極有筆力規矩，恐在羊欣後。

丘道護與羊欣俱面授子敬，故當在欣後。

范曄與蕭思話同師羊欣，風流趣好。然范後背叛，皆失故步，名亦稍退。蕭思話

全法羊欣，風流趣好，殆當不減，而筆力稍退。

謝靈運書乃不倫，遇其合時，亦得入流。昔子敬上表，多在中書雜事中，皆自切其真本，相與不疑。元嘉初，就索還王。《謝太傳殊禮表》亦是其例。親聞文皇説此。

又論書

王僧虔

辱告并五紙，舉體精雋錄奧，執玩反覆，不能釋手。雖太傅之婉媚玩好，領軍之靜逸合緒，方之蔑如也。昔杜度作字甚妥，而筆體微瘦，崔瑗筆勢甚快，而結字小疏。居處二者之間，亦猶仲尼之於季、孟也。夫工欲善其事，必先利其器。伯喈[二四]伯英之筆，非流紈體素，不妄下筆。若子邑之紙，研染暉光；仲將之墨，一點如漆。

謝綜書，其舊云，緊潔生起，實爲得賞。至不重羊欣，欣亦憚之。書法存力，恨少媚好。顏騰勝之、賀道力，并便尺牘。

康欣學右軍草，亦欲亂真，與南州釋道作右軍書賞。孔琳之書，放縱快利，筆道流便，二王俊略無其比。但工夫少自任，故當列於羊欣。謝靜、謝敷并善寫經，亦入能境。

窮神盡思，妙物遠矣，邈不可追。遂令思挫於弱毫，數屈於陋墨，言之使人於悒。若

三珍尚存，四寶斯覿，何但尺素信禮，動見模式。將一字經丈，方寸千言也。承天涼

體像，復欲繕寫一賦，傾遲暉采，心目俱勞。承閱覽秘府，備覩群跡。崔歸美於逸少，

雖一代稱宗，僕不見前古人之跡，計亦無以過於逸少。既妙盡深統，使當得之實録。

然觀前世稱目，竊有疑焉。崔、杜之後，共推張芝，仲將謂之筆聖。伯英得其筋，巨山

得其骨。索氏自謂其書爲銀鈎蠆尾，談者誠得其宗。劉德昇爲鍾、胡所師，兩賢并有

微瘦之斷。元鳴獲釘壁之玩，宜師致酒簡之多。比亦不能止。長胤狸骨，右軍以爲

死病，其功不可矣。由此言之，而向之論，或至移杖，聯呈一笑，不妄言耳。

朱子曰：此篇當是僧虔與人書耳，張彥遠《要録》與前篇合爲一，非也。今雖

別之，但編簡脱謬，不能完備耳。

上武帝論書啟　陶隱居

奉旨。左右中書復稍有能者，唯用喜贊。夫以舍心之荄，實候夾鍾之吐氣。今

既自上體妙，爲下理用成工。每惟申鍾一論於天下，進藝方興，所恨微臣沉朽，不能鑽仰高深，自懷歎慕。前奉神筆三紙，并爲五，非但字字注目，乃畫畫抽心。自覺勁媚，轉不可説。以譬昔歲，不復相類。正此即爲楷式，何復多尋鍾、王？臣心本自敬重，今者彌增愛服，俯仰悦豫，不能自已。適啓，復蒙給二卷，伏覽標帖，皆如聖旨，既不顯垂允少留，不敢久停。已就摹素者，一段未畢，不赴。今信紙卷先已經有，無多他雜，無所復取，亦請俟他俱了目奉送[二五]。兼此諸書，是篇章體，臣今不辯，復得修習。惟願細書如《樂毅論》、《太師箴》例，依倣以寫，經傳永存，宜題中精要而已。

答書

<div align="right">梁武帝</div>

近二卷欲少留，筈不爲異。紙卷是出裝書，既須見，前所以付耳。無正可取備於此。及欲更須細書，如論、箴例。逸少跡，無甚極細書。《樂毅論》乃微麁健，恐非真跡；《太師箴》小復方媚，筆力過嫩，書體乖異。二者已經至止，其外便無可付也。

上武帝啟

<div align="right">陶隱居</div>

《樂毅論》，愚心近甚疑是摹，而不敢輕言令旨，以爲非眞，竊自信頗涉有悟。籖

咏吟贊，過爲論一作淪。弱。許靜素段，遂蒙永給。仰銘矜奬，益無喻心。此言雖不

在法例，而致用理均，其間細楷，兼復兩觚。先於都下，偶得飛白一卷，云是逸少好

跡。臣不嘗別見，無以能辨，唯覺勢力驚絕，謹以上呈。於臣非用，脫可充閣，願仍以

奉上。臣昔於馮澄處，見逸少正書目録一卷，澄云：「右軍進《洛神賦》諸書十餘首，

皆作今體。；唯《急就篇》二卷，古法緊細。」近脫憶此語，當是零落，已不復存。澄又

云：帖注出裝者，皆擬賚諸王及朝士。臣近見三卷，首帖亦謂久矣已分。本不敢議

此，正復希於三卷中一兩條，更得預出裝之例耳。天旨遂復頓給先卷，下情益用悚

息。近初見卷題云，第二十三、四，已忻其多；今者素卷第遂至二百七十九，惋訝無

已。天府如海，非一瓶所汲，量用息心。前後都已蒙見大小五卷，於野拙之分，實已

過幸。若非殊恩，豈可觖望。遇固本博涉而不能精，昔患無書可看，乃願作主書令

<div align="right">一一四</div>

史。晚愛隸法，又羨典掌之人。常言人生數紀之內，識解不能周流天壤。區區惟充恣五欲，實可恥愧。每以爲得作才鬼，亦嘗勝於頑仙，至今猶然。始欲翻之，自無射以後，國政方殷，山心兼默，不敢復以閒虛塵觸，謹於此題事，故遂成煩黷。伏願聖慈照錄誠慊。

答隱居論書　　　　武　帝

又首別疏云「故當宜微以著賞，此即勝事，風訓非嫌」云云。然非所習，聯試略言。夫運筆邪則無芒角，執手實則書緩弱，默擊短則法擁腫，默擊長則法離澌。畫促則字橫，畫疎則形慢。拘則乏勢，放又少則。純骨無媚，純肉無力。少墨浮澀，多墨笨純。此并默然任之，所之自然理也[二六]。若抑揚得所，趣舍無違。值筆廉斷，觸勢峰鬱。揚波折節，中規合矩。分間上下，濃纖有方；肥瘦相和，骨力相稱。婉婉曖曖，視之不足；稜稜凜凜，常有生氣。適眼合心，便爲甲科。眾家可識，亦當復由事耳。六文可工，亦當復由習耳。一聞能持，一見能記，亙古亙今，不無其人。大抵爲

論，終歸於是習。程邈所以能變書體，爲舊也；張芝所以能善書，工學之積習也。既舊既積，方可以肆其談。吾少來乃至畫甲子，無論於篇紙，老而言之，亦可謂工。足見嗤於當今，貽笑於後代。遂有獨冠之言，覽之背熱，隱真於是乎累真矣。此直一藝之工，非吾所謂勝事；此道心之塵，非吾所謂無欲也。

上武帝論書啟

陶隱居

二卷中有雜跡，謹疏注如別，恐未允衷。并竊所摹者，亦以上呈。近十餘日，情慮悚悸，無寧涉事，遂至淹替，不宜復待。填畢，餘條并非用意，唯《叔夜》、《威輦》二篇，是經書體式，追以單郭爲恨。伏按卷上第數，甚爲不少，前旨唯有四卷，此書似是宋元嘉中撰集，當由自後，多致散失。逸少有名之跡，不過數首。《黃庭》、《勸進》、《洛神》，此等不審猶得存否。第二十三卷，今見十二條，在別經。按，此卷是右軍書者，唯有八條。前《樂毅論》，書乃極勁利，而非甚用意，故頗有壞字。《太師箴》、《大雅吟》，用意甚至，而更成小拘束，乃是書扇題屏風好體。其餘五片，無的稱可。

「臣濤言」一紙。此書乃不惡，而非右軍父子筆。不識誰跡，又以是摹。

「給事黃門」一紙，「治廉瀝」一紙。凡二篇，并是謝安衛軍任靜書。

後又「治廉瀝猾骨方」一紙。是子敬書，亦是摹跡。

右四卷非右軍。

二十四卷。今見有二十一條在。按，此卷是右軍書者，唯有十一條。并非甚合跡，兼多漫抹，於摹起難復委曲。

「前黃初三年」一紙，是後人學右軍。「繆襲告墓文」一紙，是許先生書。「抱懷憂痛」二紙，是張澄書。「五月十一日」一紙，是摹王珉書，被紙。「尚想黃綺」一紙，「遂結滯」一紙，凡二篇，并後人所學，甚拙惡。「不復展」一紙，是子敬書。「便復改月」一紙，是張翼書。

「五月十五日縢白」一紙。亦是王珉書。

「治欬方」一紙。是謝安書。

右十條非右軍。

伏恐未垂許以區別，今謹上許先生書、任靜書如別，比方即可知。王珉、張澄、謝

安、張翼書,公家應有。

答隱居書　　　　武　帝

省區別諸書,良有精賞。所異所同,未知悉可不耳。「給事黃門」二紙爲任靜書,觀所送靜書,諸字相附。近彼二紙靜書,體解離便,當非靜書。要復當以點畫擎論,極諸家之致,此亦非可倉卒運於毫紙,且保拙守中也。許、任二跡并摹者,并付反。

右三紙正書,二十六日至。

上武帝論書啟　　　　陶隱居

啟。伏覽書論,前意雖止二六,而規矩必周;後字不出二百,亦褒貶大備。一言以蔽,便書情頓極。使元常老骨,更蒙榮造;子敬懦肌,不沉泉夜。逸少得進退其間,則王科顯然可觀。若非聖證品析,恐愛附近習之風,永遂淪迷矣。伯英既稱草

聖，元常實自隸絕。論旨所謂，殆同璿璣神寶，曠世莫匹。斯理既明，諸畫虎之徒，當日就輟筆。反古歸真，方弘盛世。愚管預聞，喜佩無屆。比世皆尚子敬。子敬、元常，繼以齊名，貴斯式略。海內非唯不復知有元常，於逸少亦然。非排棄所可，涅而不緇，不過數紙。今奉此論，自舞自蹈，未足逞泄日月。願以所摹，竊示洪遠、思曠，此二人皆是拘一作均。思者，必當贊仰踊躍，有盈半之益。臣與洪遠雖不相識，從子詡以學業往來，故因之有會。但既在閣，恐或已應聞知。摹者所采字，大小不甚均調，熟看乃尚可，恐填意太殊。此篇方傳千載，故宜令跡隨名偕老，益增美晚〔二七〕。

所奉三旨，伏循字跡，大覺勁密，竊恐既以言發意，意則應言而新。手隨意運，筆與手會，故益得諧稱。下情歡仰，寶奉愈至。世論咸云，江東無復鍾跡，常以歎息。比日

竚望中原廓清，太丘之碑，可就摹采。今綸旨云：真跡雖少，可得而推。是猶有存者，不審可復幾字。既無出身理，冒願得工人摹填數紙。脫蒙見此，實爲過幸。又逸少學鍾，勢巧形密，勝於自運。不審此例復有幾紙。垂旨以《黃庭》、《像讚》等諸文，可更有出給理。自運之跡，今不復希，請學鍾法，仰惟殊恩。

答　書

武帝

鍾書乃有一卷，傳以爲眞。意謂悉是摹學，多不足論。有兩三行許似摹，微得鍾書體，逸少學鍾的可知。近有二十許首，此外字細畫短，多是鍾法。今始欲令人采帖，未便得付來。月日有意者，當遣之。

論書啟

陶隱居

逸少自吳興以前諸書，猶爲未稱。凡厥好跡，皆是會稽時永和十許年中者。從失郡告靈不仕以後，略不復自書。皆使此一人，世中不能別，見其緩異，呼爲末年書。逸少亡後，子敬十七八，全倣此人書，故遂成與之相似。今聖旨標顯，足使衆識頓悟。於逸少，無復有末年之譏。既研間〔二八〕，近有一人學研書，遂不復可別。臣比執摹所得，雖麁寫字形，而復無所用其筆跡氣勢，不審前後諸卷一兩條，可得在出裝之例，復蒙垂給，至年末否？　此澤自天，直以啟審，非敢必覬。

論書表

虞龢

臣聞爻畫既肇，文字載興。六藝歸其源，八體宣其妙。厥後群能間出，洎乎漢魏，鍾、張擅美，晉末二王稱英。羲之書云：「頃尋諸名書，鍾、張信為絕倫，其餘不足存。」又云：「吾書比之鍾、張，當抗衡，張草猶當雁行。」羊欣云：「羲之便是小張，不知獻之自謂云何。」欣又云：「張字形不及右軍，自然不如小王。」謝安嘗問子敬：「君書如何右軍？」答云：「固當勝。」安云：「物論殊不爾。」子敬答曰：「世人郎得知[二九]。」夫古質而今妍，數之常也；愛妍而薄質，人之情也。鍾、張方之二王，可謂古矣，豈得無妍質之殊。且二王暮年皆勝於少，父子之間又為今古，子敬窮其妍妙，固其宜也。然優劣既微，會美俱深，固同為中古之獨絕，百代之楷式。桓玄耽玩，不能釋手，乃撰二王紙跡，雜有縑素，正、行之尤美者，各為一秩，常置左右。及南奔，雖甚狼狽，猶以自隨，擒獲之後，莫知所在。劉毅頗尚風流，亦甚愛書，傾意搜求。及其將敗，大有所得。循素善尺牘，尤珍名法。西南豪士，咸慕其風。人無長幼，翕然尚

之。家嬴金幣，競遠尋求。　於是京師三吳之跡，頗散四方。　義之爲會稽，獻之爲吳

興，故三吳地偏多遺跡。　又是末年遒美之時，中世宗室諸王尚多素嬌貴游，不甚愛

好，朝廷亦不搜求，人間所秘，往往不少。　新渝惠侯雅所愛重，懸金招賣，不計貴賤。

而輕薄之徒，銳意摹學，以茅屋溜汁染變紙色，加以勞辱使類久書，真偽相揉，莫之能

辨。　故惠侯所蓄，多有非真，然招聚既多，時有佳書。　如獻之吳興二牋，足爲名法。

考武亦纂集佳書，都鄙人士，多有獻奉，真偽混雜。　謝靈運母劉氏，子敬之甥，故靈運

能書，而特多王法〔三〇〕。　謝病東皋，遊玩山水。　守拙樂靜，求志林壑。　造次之遇，遂

紆雅顧。　預涉泛之遊，參文咏之末。　具諸家法，恣意披覽。　愚好既深，稍有微解。　及

臣遭遇幸會，曲沾恩誘〔三一〕，漸漬玄猷，朝夕諮訓。　題勒美惡，指示嗤妍。　點畫之情，

昭若發蒙。　於時聖慮未存草體，凡諸教令必應真正。　不在意則僞慢難識，事事留神

則難爲心力。　及龍飛之始，戚藩告釁；方事經略，未遑研習。　及三年之初，始玩寶

跡。　科簡舊秘，再詔尋求景和時所散失，及令左右嬖幸者，皆原往罪，兼賜其直。　或

有頑愚，不敢獻書，遂失五卷，多是戲學。　伏惟陛下爰凝睿思，淹留草法，擬效漸工，

一二三

賞祈彌妙，旬日之間，轉求精秘。字之美惡，書之真偽，剖判體趣，窮微入神。機息務

閑，從容研玩。乃使三吳、荆湘諸境，窮幽測遠，鳩集散逸。及群臣所上，數月之間，

其跡雲萃。詔臣與前將軍巢尚之、司徒參軍事徐羲秀、淮南太守孫奉伯，科簡二王

書，評其品題，除猥録美，供御賞玩。遂得遊目環翰，展好寶法，錦質繡章，爛然畢覩。

凡秘藏所録，鍾繇六百九十七字，張芝縑素及紙書四千八百二十五字，年代既久，多

是簡帖。張昶縑素及紙書四千七百字，毛弘八分縑素書四千五百八十八字，索靖紙

書五千七百五十五字，鍾會書五紙、四百六十五字，是高祖平秦州所獲，以賜永嘉公

主。俄爲第中所盜，流播始興。及秦始開運，地無遁寶，詔寵沉索，遂乃得之。又有

范仰恒獻上張芝縑素書三百九十八字，希世之寶。潛采累記，隱跡於二王，耀美於盛

辰。別加繕飾，壯以新裝。二王書所録之外，由是楊書，悉用薄紙，厚薄不均，輒好紐

起。范曄裝褫，微爲小勝，猶緒不精。孝武使徐瑗治護，隨紙長短，參差不等。且以

數十紙爲卷，披視不便，不易勞茹。善惡正草，不相分別。今別治繕，悉改其弊。孝

武撰子敬學書戲習，十卷爲秩，傳云戲學而不題。或真行草在一紙，或重作數字，或

重學前輩名人能書者，或有聯示戲書。既不留意，亦殊猥劣。徒聞刪錄，會不披簡。卷小者數紙，大者數十，巨細差懸，不相匹類，是以更裁減以二丈爲度。亦取小王書卷，懈者於將半，既而略進，次遇中品，賞悦留連，不覺終卷也怠。舊書目秩無次第，諸秩中各有第一，至於第十，脱落又亂[三二]，卷秩殊等。今各題卷秩所在，與目相應，雖相涉入，散無雜繆[三三]。又舊以封一書紙次相隨[三四]，草、正混揉，善惡一終[三五]。今各隨其品，不從本封條目，紙行字數，皆使分明，一貫靡遺[三六]。二王縑素書珊瑚軸二秩二十四卷，紙書今軸毫十四卷[三七]。又紙書玳瑁軸五秩，五十卷，皆牙軸金題玉二，織成帶[三八]。又有書扇二秩二卷，又紙書飛白、章草二枚籤五卷[三九]，并旃檀軸。又紙書戲學一秩十二卷，瑇瑁軸。此一皆書之冠冕也[四〇]。自此以下，別有三

古詩賦讚論，或草或正，言無次第者，入戲學部；其有惡者，悉皆刪去。卷既調均，書又精好。羲之所書紫紙，多是少年臨川時跡，既不足觀，亦無取焉。今榻書皆用大厚紙一體同度，翦截皆齊。又補接敗字，體勢不失，墨色更明。凡雖同在一，亦有優劣。

今此一卷之中，以好者在首，下書次之，中者最後。所以然者，人之看書，必銳於開

品書，凡五百一十二帙五百一十二卷，悉黃檀軸。又羊欣縑素及紙書，亦選取其美者，爲十八秩一百八十卷，皆漆軸而已。二王新入書，各裝爲六秩六十卷，別充備預。又其中十品之餘，各有餘條貫，足以聲華四寓，價輕五都。天府之名珍，盛代之偉寶。陛下困昭自天[四一]，觸理必鏡，凡諸斯制，莫不妙極。乃詔張永更製御紙，緊潔光麗，曜目奪日。又合祕墨，美殊前後，色如點漆，一點竟紙。筆則一二簡，毫專用北兔[四二]，大管豐毛，膠漆堅密。草書筆悉使長毫，以利縱合之便。兼使吳興郡作青石員硯，質滑而停墨，殊勝南方瓦石之器。縑素之工，殆絕於昔。此下有闕誤。臣見衛恒《古來能書人録》十卷，時有不通。今隨事改正，并寫《諸雜勢》一卷。今新裝二王鎮書，定目各六卷。又羊欣書目六卷，鍾、張等等書目一卷，文字之部備矣。謹詣省上表并上録勢新書以聞。六年九月，中書侍郎臣虞龢上。

敍二王書事 本在虞和《表》中。編簡脱誤，不能次序，但敍二王事甚詳，不忍棄之，

別録爲一首。

獻之始學父書，正體乃不相似；至於絶筆章草，殊相擬類，筆跡流懌[四三]，宛轉妍媚，乃欲過之。羲之書，在始未有奇，殆不勝庾翼、郄愔。迨其末年，乃造其極。嘗以章草答庾亮，亮以示翼，翼歎服，因與羲之書云：「吾昔有伯英章草書十紙，過江亡失，嘗痛妙跡未絶。忽見足下答家兄書，焕若神明，頓還舊觀。」舊説羲之罷會稽，住蕺山下，一老嫗持十許六角竹扇出市。王聊問一枚幾錢，云直二十許。右軍取筆書扇，扇爲五字。嫗大悵惋，云：「舉家朝餐，惟仰於此，何書壞？」王云：「但言王右軍書，字索一百。」入市，市人競市。老嫗復以十數扇來請書，王笑不答。又云：羲之常表與穆帝，張翼寫効，一毫不異，題後答之。初不覺，更詳看，乃歎曰：「小人亂真。」羲之性好鵝，山陰曇穰一作釀。村有一道士，養好者十餘。王清旦乘小船故往，意大願樂，乃造求市易。道士不與，百方譬説不能得。道士乃言：「性好道，久欲寫河上

公《老子》，縑素早辦，而無人能書，府君若能自屈書《道德經》各兩章，便合群以奉。」

羲之便倚半日爲寫畢，籠鵝而歸。又詣一門生家，設佳饌，供億甚盛。感之，欲以書

相報，見有一新棐，幾至滑淨，乃書之，草正相半。門生送王歸郡，還家，其父已刮盡。

生失書，驚懊累日。桓玄愛重書法，每讌集，輒出法書示客。客有食寒具者，仍以手

捉書，大點污。後出法書，輒令客洗手，舉除寒具。子敬常牋與簡文計十紙，題最後

云：「民此書甚合，願存之。」此書爲桓玄所寶，高祖後得，以賜王武剛，未審今何在。

謝奉起廟，悉用棐材。右軍取斾，書之滿牀，奉妝得一大匵。子敬後往，謝爲說右軍

書甚佳，而密已削作數十棐板，請子敬書之，亦甚合。奉并珍錄。奉後孫履，分半與桓

玄，用履爲楊州主簿；餘一半，孫思破會稽，略以入海。羲之爲會稽，子敬七八歲學

書，羲之從後掣其筆不脫，歎曰：「此兒書後當有大名。」子敬出戲，見比一作北。館新

白土壁白淨，子敬取帚沾泥汁，書方丈一字，觀者如市。羲之見，歎美，問所作，答七

郎。羲之作書與所親云：子敬飛白大有意。是因於此壁也。有一好事年少，故作精

白紙褵着詣子敬，子敬便取書之，草、正諸體悉備，兩袖及標略周。年少覺王左右有

凌奪之色，掣襪而走，及門外，鬭爭分裂，年少纔得一袖耳。子敬為吳興，羊欣父不疑為烏程令，欣時年十五六，書已有意，為子敬所知。子敬往縣，入齋，欣衣新絹裠晝眠〔四四〕，子敬因書其裠幅及帶，欣覺歡樂，遂保之。後以上朝廷，中乃零失。子敬門生以子敬書種蠶，後人於蠶紙中尋取，有所得。謝安善書，不重子敬，每作好書，必謂被賞，安輒題後答之。

論　書

庚元威

所學正書，宜以殷鈞、范懷約為主，方正循紀，修短合度。所學草，宜以張融、王僧虔為則，體用得法，意氣有餘。章表箋書，於斯足矣。夫才能則關性分，就嗜殊妨大業，但令緊快分明，屬辭流便，字必須體，語輒投聲。若以「巳」、「已」莫分，「東」、「柬」相亂，則兩王妙跡，二陸高才，頃來非所用也。王延之有言曰：勿欺數行尺牘，即表三種人身。豈非一者學書得法，二者作字得體，三者輕重得宜，意謂猶須言無虛出，斯則善矣。近何令貴隔，勢傾朝野，聊踈漏，遂遭十穢之書。今聊存兩事。書

曰：有寒士自陳云：「伎能既寡薄，支葉復單貧。柯條濫乘景，木石詎知晨。狗馬雖難畫，犬羊誠易馴。效顰終未似，學步豈知真。實云亂朝緒，是曰斁彝倫。俗作於茲混，人途似此屯。」離合之詩，猶來久矣。不知譏刺，爰加稱讚，是其第六穢也。近來貴宰，於二品清官進，不假手作書公，筆跡過鄙，采無法度。彼恭拜，忽云永感；答人借車，還白不具。真本流傳，合朝恥辱，是其第七穢也。以此而言，書何容易？且梁制，與平吉人牋書，有增懷語者，不得答書，許乃告絕。私弔答中，彼此言感思乖錯者，州望須刺大中正處，入清議，終身不得仕。盛名年少，宜留意勉之。余見學阮研書者，不得其骨力婉媚，唯學攣拳委盡。學薄紹之書者，不得其批研〔一作并〕。淵微，徒自經營嶮急。晚途別法，貪省愛異。濃頭纖尾，斷腰頓足。一八相似，十小難分。屈等加勻，變前爲學〔四五〕。盛言祖述王、蕭，無妨日有訛謬。星不從生，籍不從未。許慎門徒居然嗢噱，衛恒子弟寧不傷嗟。詿誤眾家，豈宜故習。書字之興，由來尚矣。沮誦、倉頡，黃帝史也。周宣王時，柱下史史籀，始著籀書。今六八之法雖存，十五之篇亡矣。及秦相李斯，破大篆爲小篆，造《倉頡》爲九章。丞相趙高造《爰歷》六章，

太史胡毋敬造《博學》七章。後人分五十五章，爲「三蒼」上卷。至哀帝元嘉中，楊子雲作《訓纂記》、《滂喜》爲中卷。和帝永元中，賈叔即更接記《彥盤音》爲下卷。故稱爲「三蒼」也。夫蒼、雅之學，儒博所宗。自景純注解，轉加敦尚。漢晉正史及今古字書，并云《蒼頡》九篇，是李斯所著。今竊尋思，必不如是。其第九章論稀信京劉等，郭氏云：稀信是陳稀、韓信，京劉是天漢，西土是長安。此非讖言，豈有秦時朝宰，談漢家人物？牛頭馬腹，先達何以安之？江左碩儒相傳。梁初，復有任昉及沈約，悉未有譏駁。余忽橫議，實不自許。敬侯明哲，定其可印。而《字韻集》、《方言》、《廣雅》，凡録字者有四家。許慎穿鑒賈氏，乃奏《説文》；曹產開拓許侯，爰咸《字苑》。《説文》則形聲具舉，《字苑》則品類周悉。追悟典墳，字弗全體。《周禮》以「鷄斯」爲「笄纚」，《禮記》以「相近」爲「禳祈」，致令眾議業殘，音辭踦駮。蓋由程邈變隸[四六]，流傳未一。鄭公《詩譜》，頗顯其源。且書文一及，草木相從。凡五百六十七部，合一萬五千九百二十五字，即日世中所行，十分裁一。而今點畫失體，深成�也。近有居士阮孝緒，撰《古文字》三卷，窮搜正典。次丹陽五官丘襚撰《文字指

一三〇

要》二卷，精加摘發。唯此兩書，可稱要用。余少值明師，留心字法，所以座右作千量字，不依義、獻妙跡，不逐陶、葛名。爰以淺見，輕述字府。

自謂此文，或均螢露。齊末王融，圖古今雜體，有六十四書，少年崇倣，家藏紙貴。而鳳魚蟲鳥，是七國時書。元常皆作隸字，故貽後來所詰。湘東王遣淮陽令韋仲，定為九十一種。次功曹謝善勛增其九法，合成百體。其中以八卦書為，以太極為兩法。徑丈一字，方寸千言。太上止傳可爾，鬼書唯有業殺。刀斗出於古器，爾得由乎內典。散隸露書，終是飛白。意謂此等并非通論，今所不取。余經為正階侯書十牒屏風，作百體，間以朱墨，當時眾所驚異。自爾絕筆，唯留草本而已。其百體者，懸針書，垂露書，秦望，汲冢書，金錯書，玉文書，鵠頭書，虎爪書，倒薤書，偃波書，幡信書，篆，飛白篆，古頡篆，籀文書，奇字，繆篆，制書，列書，日書，月書，風書，雲書，星隸，填隸，蟲食書，科斗書，署書，胡書，蓬書，相書，天竺書，轉宿書，一筆篆，飛白書，一筆隸，飛白草，草書，古文隸，橫書，楷，小科隸：此五十種，皆純墨。璽文書，節文書，真文書，符文書，芝英隸，花草隸，幡信隸，鐘鼓隸，龍虎篆，鳳魚篆，麒麟篆，仙人

篆，科斗篆，蟲篆，雲星篆，魚篆，鳥篆，一作鳥。龍篆，龜篆，虎篆，鸞篆，龍虎隸，鳳魚

隸，麒麟隸，仙人隸，科斗隸，雲隸，蟲隸，魚隸，龍隸，龜鸞隸，虵龍文隸書，龜文

隸，鼠書，牛書，虎書，草書，兔書，龍草書，蛇草書，馬書，羊書，猴書，雞書，犬書，豕

書，十二時書：此已上五十種，皆采色。其外復有大篆，小篆，銘鼎，摹印，刻符，石

經，象形，篇章，震書，到書，反左書等。及宋中庶宗炳出九體書，皆謂縑素書，半草

書，全草書。此九法，極真、草書之次第焉。 刪拾之外，所在猶一百二十體。張芝始

作一筆飛白書，此於幷冊等字爲妙，所以唯云一筆書，則無所不通矣。反左書，大同

中，東宮學士孔敬通所創。余見而達之，於是座上酬答，諸君無有識者，遂呼爲眾中

清閒法。今知者稍多，解者益寡。敬通又能一筆草書，一行一斷，婉約流利，特出天

情[四七]，頃來莫有繼者。 宗炳又造畫瑞應圖，其卓絕。王元長頗加增定，乃有虞舜獮

豸，周穆狻猊，漢武神鳳，衛君舞鶴，五城九井，螺杯魚硯，金縢玉英，玄圭朱草等，凡

二百一十物。 余經取其善草嘉木，靈禽瑞獸，樓臺器服，可爲翫對者，盈縮其形狀，參

詳其動植，制一部焉。 此乃青出於藍，而實世中未有。 復於屏風上，作雜體篆二十四

種，寫凡百銘。將恐十筆郭子，凡百屏風，傳者渝謬，併懷歎息。《世本》云：史皇作圖，黃帝臣也。其唐虞之文章，夏后之鼎象，則圖畫之宗焉。其後繪事逾精，丹青轉妙，乃有釘女心痛，圖魚獺集，敬君以之亡婦，王嬙猶此失身。近代陸續，足稱書聖，所聞談者，一筆之外，僅可蟬雀。顧長康稱爲三絕，終是半癡人耳。雜體既資於畫，所以附乎書末。

論書啟

<div style="text-align:right">蕭子雲</div>

蕭子雲自云：善効鍾元常、王逸少，而微變字體。常答勑云：臣雲奉勑使臣寫《千字文》，今已上呈。臣昔不能拔賞，隨世所貴。規模子敬，多歷年所。三十六著《晋史》一部，至二王列傳，欲作論草隸法，言不盡意，遂不能成指，論飛白一勢而已。十餘年來，始見勑旨《論書》一卷，商略筆勢，洞達字體。又以逸少不及元常，猶子敬不及逸少。因此研思方悟，隸式始變，子敬全法元常。迨今以來，自覺功進，此禀自天論臣先來，恨已無臨池之勤。又不參聖旨之奧，仰延明詔，伏增悚息。侍中國子祭

<div style="text-align:left">一三三</div>

酒涂州太守臣子雲啟上。

朱子曰：隸草始於秦，行於漢魏，而特盛於江左。觀其君臣所以撰錄論議，辯析今古，可謂勤矣。是時名流皆謂之勝事，以不能爲恥，故其盛如此。閱隱居書，知書法十二意。及乎元常、逸少、獻之優劣，乃出梁武，而或轉以爲張長史、顏魯公之辭，蓋張、顏祖述之爾。趙壹之言，亦足警夫嗜毫翰而忘功名者也。

校勘記

〔一〕「人撰一卷」，四庫本同，而萬曆本作「又撰一篇」。

〔二〕「背彼趨此」，四庫本同，而萬曆本作「背彼趣此」。

〔三〕「探頤鉤深」，四庫本同，而萬曆本作「探賾鉤沉」。

〔四〕「吾書比之鍾、張當抗衡，或謂過之，章草猶當雁行。」萬曆本作「吾書比之鍾繇當抗衡，比張芝章草猶當雁行。」四庫本與萬曆本同。

〔五〕「若吾耽之若此，未必謝之。」萬曆本作「使吾耽之若此，未必謝之。」四庫本與萬曆本同。

〔六〕「點畫之間，皆有意」，萬曆本、四庫本作「點畫之間，皆有雅意」。

〔七〕「得罪於雲陽獄」，萬曆本、四庫本作「得罪始皇囚於雲陽獄」。

〔八〕「增減大篆」，萬曆本、四庫本作「增減大篆體」。

〔九〕「善篆，采斯之法」，萬曆本作「善篆，采喜之法」，四庫本同此。「斯」即李斯，「喜」即曹喜，當以「斯」爲正。

〔一○〕「而有三條錯繆」，萬曆本、四庫本作「而有三端錯繆」。

〔一一〕「方經」，萬曆本、四庫本作「經方」。

〔一二〕「爲魏臨淄侯。又得次仲法」，萬曆本、四庫本作「爲魏臨淄侯文學，得次仲法」。

〔一三〕「鹿盧」，萬曆本、四庫本作「轆轤」。

〔一四〕「苦」，萬曆本、四庫本作「甚」。

〔一五〕「二子」，萬曆本、四庫本作「二家」。

〔一六〕「絕倫學父書」，萬曆本、四庫本作「絕倫，能學父書」。

〔一七〕「陳國和元公」，萬曆本、四庫本作「陳國何元公」。

〔一八〕「能草」，萬曆本、四庫本作「能草書」。

〔一九〕「能名同式」，萬曆本、四庫本作「持名同式」。

〔二〇〕「兄玄之、徽之，兄子淳之，并善行、草」。萬曆本另起一段，作「王玄之、王徽之俱獻之弟，兄子淳之，并善行、草。」四庫本與此同。

〔二一〕「晋穆帝時，有張翼」，萬曆本作「張翼，晋穆帝時人」；四庫本作「張翼，晋行帝時人」。

〔二二〕「晋穆帝令翼寫題後答右軍」，萬曆本作「晋穆帝令翼寫題，帝自批後示右軍」，四庫本作「張翼書右軍手表，晋穆帝令翼寫題，帝自批後示右軍」，四庫本作「張翼書右軍手表，晋穆帝令翼寫題。

〔二三〕「其母見修平生所愛」，萬曆本、四庫本作「其母見子修平生所愛」。

〔二四〕「伯喈」，萬曆本、四庫本「陳留蔡邕」。

〔二五〕「亦請俟他俱了目奉送」，萬曆本、四庫本作「亦謂：俟他俱了目奉送」。

〔二六〕「此并默然任之，所之自然理也」，萬曆本、四庫本作「此并默然任心，所謂自然之理也」。

〔二七〕「隨名偕老，益增美晚」，萬曆本、四庫本作「隨名偕老，亦增美晚」。

〔二八〕「既研間」，萬曆本、四庫本「阮研間」。

〔二九〕「世人郍得知」，萬曆本作「世人那得知」，四庫本同此。「郍」、「那」爲古今字。

〔三〇〕「靈運能書，而特多王法」，萬曆本、四庫本作「靈運能書，能書而特多王法」。

〔三一〕「曲沾恩誘」，萬曆本、四庫本作「曲沾恩宥」。

〔三二〕「脱落又亂」，萬曆本、四庫本作「脱落散亂」。

〔三三〕「散無雜繆」，萬曆本、四庫本作「終無雜繆」。

〔三四〕「又舊以封一書紙次相隨」，萬曆本、四庫本作「又舊以封書紙次相隨」。

〔三五〕「草、正混柔，善惡一終」，萬曆本、四庫本作「草、正混柔，善惡一貫」。

〔三六〕「一貫靡遺」，萬曆本、四庫本作「一毫靡遺」。

〔三七〕「紙書今軸毫十四卷」，萬曆本作「紙書金軸二十四卷」，四庫本同此；萬曆本、四庫本於義爲勝。

〔三八〕「皆牙軸金題玉二，織成帶」，萬曆本作「皆牙軸金題玉籤，織成帶」，四庫本同此。「玉二」不倫，當以「玉籤」爲是。

〔三九〕「又紙書飛白、章草二枚籤五卷」，萬曆本作「又紙書飛白、章草二枚一五卷」，四庫本作「又紙書飛白、章草二秩一五卷」。

〔四〇〕「此一皆書之冠冕也」，萬曆本作「此皆書之冠冕也」，四庫本同此。又，通過細勘萬曆本、乾隆寶硯山房本，以上九校中所訛之字，似皆爲錯行衍文所致，當以萬曆本、四庫本爲是。

〔四一〕「陛下困昭自天」，萬曆本作「陛下淵昭自天」，四庫本同此。案，「困」、「淵」爲古今字。

〔四二〕「筆則一二簡，毫專用北兔」，萬曆本、四庫本作「筆則簡毫，專用北兔」。

〔四三〕「筆跡流懌」，萬曆本、四庫本作「筆跡流麗」。

〔四四〕「欣衣新絹裛晝眠」，萬曆本作「欣衣新白絹裛晝眠」，四庫本作「欣衣新白絹裙書眠」。據文義，當以萬曆本爲是。

〔四五〕「變前爲學」，萬曆本、四庫本作「變前爲草」。

〔四六〕「蓋由程邈變隸」，四庫本同此；但萬曆本作「蓋曰程邈變隸」。

〔四七〕「特出天情」，萬曆本、四庫本作「特出天性」。

墨池編卷第五

雜議二

唐太宗高宗書故事

貞觀六年正月八日，命整理御府古今工書鍾、王等真跡，得一千五百一十卷。至十年，太宗嘗謂侍中魏鄭公曰：虞世南死後，無人可與論書。徵曰：褚遂良下筆遒勁，甚得王逸少體。太宗即曰：召令侍讀。嘗以金帛，購求羲之書跡，天下爭齎古書，詣闕以獻。當時莫能辨其真偽。遂良備論所出，一無舛誤。十四年四月二十三日，太宗自爲草書屏風，以示群臣。筆力遒勁，爲一時之絶。初購求人間書，凡真、行二百九十紙，裝爲七十卷.；草二千紙，裝爲八十卷。每聽覽之暇，得臨翫之也。初置弘文館，選貴臣子弟有性識者爲學生，内出書，命之令學。又人間有善書者，追徵入

館。十年間，海內從風。至十八年二月十七日，自三品以上賜宴於玄武門，太宗操筆

作飛白，眾臣乘酒，就太宗手中相競。散騎侍郎劉洎登龍牀，引手然後得之。其不得

者咸稱：泊登牀，其罪當死，請付法。太宗笑曰：昔聞婕妤辭輦，今見常侍登牀。

龍朔二年四月，上自書與遼東諸將，謂許敬宗曰：許圉師常自愛書，可於朝堂開

示。圉師見，甚驚喜，私謂朝官曰：圉師見古跡多矣，魏晉已後，惟稱二王。然逸少

力多而少妍，子敬妍多而少力。今觀聖跡，兼絕二王之書。

朱子曰：此許圉師之諂辭也，逸少猶謂之少研，獻之猶謂之少力，誣古人甚

矣！高宗之跡，固不及皇象，能望二王也〔一〕。圉師姦諛，蓋其發言如此〔二〕。

神功元年五月，上謂鳳閣侍郎王方慶曰：「卿家多書，合有右軍遺跡？」方慶奏

曰：「臣十代再從伯祖羲之書，先有四十餘紙。貞觀十二年，太宗購求，先臣并以進。

訖臣十一代祖導，十代祖洽，九代祖珣，八代祖曇首，七代祖僧綽，六代祖仲寶，五代

祖騫，高祖規，曾祖褒，并九代，三從伯祖，晋中書令獻之以下，二十八人書，共十卷并

進。」上御武成殿，示群臣，仍令中書舍人崔融爲《寶章集》，以敘其事，復以集賜方

慶，當時舉朝爲榮。

開元六年正月三日，詔命整理內府古今工書鍾、王等真跡，得一千五百一十卷。

書旨述

虞世南

客有通玄先生，好求古跡，爲余知書，啟之發源，審以臧否。曰：予不敏，何足以知之？今率以聞見，隨紀年代，考究興亡，其可元龜者，舉而敘之。

古者畫卦立象，造字設教，奚實象形，肇乎蒼史，仰觀俯察，鳥跡垂文。至於唐虞，煥乎文章，暢於夏、殷，備乎秦、漢。泊周宣王史籀，循科斗之書，蒼頡古文，綜其遺美，別著新意，號曰籀文，或謂大篆。秦丞相李斯，改省籀文，適時簡要，號曰小篆，自周秦已來，善而行之。其蒼頡象形傳諸典策，世絕其跡，無得而稱。其籀文、小篆，自周秦已來，猶或參用，未之廢黜。或刻以符璽，或銘於鼎鍾，或書之旌鉞，往往人間時有見者。

夫言篆者，傳也。書者，如也，述事契誓者也。字者，孳也，孳乳寖多者也。而根之所由，其來遠矣。先生曰：古文、篆籀，曲盡而知之，媿無隱焉。隸草攸正，今則未聞。

願以發明，用袪皆惑。曰：若程邈隸體，因之罪隸，以名其書。朴略微而歷襪增損，亟以湮淪。而淳、喜之流，亦稱傳習。首變其法，而巧拙相沿，未之超絶。史游制於《急就》，創立草稿而不之能。崔、杜析理，雖則豐研潤色之，中失於簡約。伯英重以省繁，餝之銛利，加之奮逸，時言草聖，首出常倫。鍾太師資德昇，馳騖曹、蔡，倣學而致一體，真楷獨得精妍。而前輩數賢，遞相矛盾，事則恭守無捨，其儀尚有瑕疵，失之斷割。逮乎王廙、王洽、逸少、子敬，剖析前古，無所不工。八體六文，必揆其理，符於眾美，會茲簡易，制成今體，乃窮奧旨。先生曰：戲乎。三才審位，日月獨明，資固異人，一敷其化。不然者，何以傑妙？無相奪倫，父子聯聯，遺範後昆。先生曰：書之玄微，其難品繪。今之優劣，神用無方。小學疑迷，惕然特寤。而旨述之義，其可聞乎？曰：無讓繁詞，敢以終序。

文字論　　　張懷瓘

論曰：文字者，緫而爲言。若分而爲義，則文者祖父，字者子孫。察其物形，得

其文理，故謂之曰文；母子相生，孳乳寖多，因名之爲字。題於竹帛，則目之曰書。

文也者，其道焕焉。日月星辰，天之文也；五嶽四瀆，地之文也；城闕朝儀，人之文也。字之與書，理亦歸一。因文爲用，相須而成。名言諸無，宰制群有，何幽不貫，何遠不經，可謂事簡而應博。範圍宇宙，分別陰陽，川原高下之可居，土壤沃瘠之可植，是以八荒籍焉。綱紀人倫，顯明政體，君父尊嚴而愛敬盡禮，長幼班別而上下有序，是以大道行焉。闡墳典之大猷，成國家之盛業者，莫近乎書，其後能者，加之以玄妙，故有翰墨之道生焉。世之賢達，莫能珍貴。時有吏部蘇侍郎晉、兵部王員外翰，俱朝端英秀，詞塲雄伯。王謂僕曰：文章久雖游心，翰墨近甚留意。若此妙事，古來少有知者，今擬討論之，欲造書賦，兼與公作《書斷》後序。王僧虔雖有賦，王儉製其序，殊不足動人。如陸平原《文賦》，實爲名作。若不造極境，無由伏後世人心。不知書之深之意，與文若爲差別。雖未窮其精微，粗欲知其梗概，公試爲薄言之。僕答曰：深識書者，唯觀神彩，不見字形。若精意玄覽，則物無遺照，何有不通？王曰：幸爲言之。僕曰：文則數言，乃成其意；書則一字，已見其心。可謂得簡易之道。欲知

其妙，初觀莫測，久視彌珍。雖書已緘藏，而心追目極，情猶眷眷者，足爲妙矣。然須

考其發意所由，從心者爲上，從眼者爲下。先其草創立體，後其因循著名。雖功用多

而有聲，終天性少而無象。同乎糟粕，其味可知。不由靈臺，必乏神氣。其形頲者，

其心不長。狀貌顯而易明，風神隱而難辨。有若賢才君子，立行立言，言則可知，行

不可見。自非冥心玄照，閉目深視，則識不盡矣。可以心契，非可言宣。別經旬月，

後見乃有愧色云。書道亦太玄微，翰與蘇侍郎初并輕忽之，以爲賦不足言者。今始

知也，極難下語，不比於《文賦》，書道尤廣。雖沉思多日，言不盡意，竟不能成。僕

謂曰：員外用心尚踈，在萬事皆有細微之理，而況乎書？凡展臂曰尋，倍尋曰常。

人間無不盡解。若智者出乎尋常之外，入乎幽隱之間，追虛補微，探奇掇妙，人縱思

之，則盡不能解。用心精粗之異，有過於是。心若不有異照，口必不能異言，況有異

能之事乎？請以此理推之。後見蘇，云：近與王員外相見，知不作賦也。詩云：引

喻少語不能盡，會通之識更共觀。張所商摧先賢書處，看見所品藻優劣。二人平章，

遂能觸類比興，意且無限，言之無涯，古昔已來，未之見也。若其爲賦，應不足難。蘇

且説，因謂僕曰：看公於書道無所不通，自運筆固合，窮於精妙，何謂鍾、王頓爾遼

澗？公且自評，書至何境界，與誰等論？僕畣曰：天地無全功，萬物無全用，妙理

何可備諛？常歎書不盡言。僕雖知之於言，古人得之於書。且知者博於聞見或可

能知，得者非假以天資必不能得。是以知之與得，又書之比言，俱有雲壤之懸。所令

自評，敢違雅意。夫鍾、王真、行，一古一今，各有自然天骨。有千里之跡，邈不可追。

今之自然，可以比於虞、褚而已。其草諸賢，未盡之得。唯張有道，創意物象，近於自

然，又精熟絕倫，是其長也。其書勢不斷絕，上下鉤連，雖然如鐵并集，苦不能區別二

家，尊幼混雜，百年檢探可，知是其短也。夫人識在賢明，用在斷割，不分涇渭，餘何

足云。僕今所制，不師古法。探文墨之妙有，索萬物之元精。以舳骨立形，以神情潤

色。雖跡在塵壤，而志出雲霄。靈變無常，務於飛動。或若擒虎豹，有強梁挐攫之

形；若執蛟螭，見蚴蟉盤旋之勢。探彼意象，入此規模。忽若電飛，勿疑星墜。氣勢

生乎流便，精魄出乎鋒芒。如觀之欲其駭目驚心，蕭然如可畏也。數百年內，方擬獨

步其間。自評若斯，僕未審如何也。蘇笑曰：今公自許，何乃自餝？文雖矜耀，理

亦兼通。達人不已私，盛德亦微損。其後僕賦成，往呈之。遇褚思光、萬希莊、包融并會，眾讀賦訖，多有賞激。蘇謂三子曰：晋及王員外俱造《書賦》[三]，歷旬不成。今此觀之，固非思慮所際也。萬謂僕曰：文與書，被公與陸機已把斷也，世應無敢爲賦者。蘇曰：此事必然也。包曰：知音看文章，所貴言得失，其何爲競悦耳而諛面？此賦雖能，豈得盡善。無今而乏古，論書道則妍華有餘，考賦體則風雅不足。纔可共梁已下來并轡，未得將宋已上齊驅。此議何如？褚曰：誠如所許。賦非不能，然於張當分之中，乃小小者耳。其《書斷》三卷，實爲妙絕。猶蓬山滄海，吐納風雲。禽獸魚龍，於何不有。見者莫不心醉，後學得漁獵其中，實不朽之盛事。

議　書　　　　又

昔仲尼修書，始自堯舜。堯舜王天下，焕乎其有文章，文章發揮，書道尚矣。夏、殷之世，能者挺生。秦、漢之間，諸體間出。玄猷冥運，妙用天資。追虛捕微，鬼神不容其潛匿；感通應變，言象不測其存亡。奇寶盈乎東山，明珠溢乎南海。其道有貴

而稱聖，其跡有秘而莫傳。理不可盡之於詞，妙不可窮之於筆。非夫通玄達微，何可

至於此乎？乃不朽之盛事，故敘而論之。夫草樹各務生氣，不自埋没，況禽獸乎？

況人倫乎？猛獸鷙鳥，神采各異，書道法此。其古文、篆籀，時罕行用者，皆闕而不

議。議者真、正、稿草之間，或麟鳳一毛，龜龍介甲，亦無所不録。其有名跡俱顯者十

九人，列於後。

崔瑗　張芝　張昶　鍾繇　鍾會

韋誕　皇象　嵇康　衛瓘　衛夫人

索靖　謝安　王導　王敦　王廙

王洽　王珉　王羲之　王獻之

右千百年間，得其妙者，不越此數人。各能聲飛萬里，榮耀百代。唯逸少筆跡遒

潤，獨擅一家之英。天質自然，風神蓋世。具其道妙而味薄，固常人莫之能學。其隱

理而意深，固天下寡於知音。昔為評者數家，既無文書，則何以立説？何爲罔象其

勢，彷彿其形，似知其門，而未知其奧。是以言論不能辨明。夫於其道不通，出其言

不斷，加以詞寡典要，理乏研精，不述賢哲之殊能，況有丘明之新意。悠悠之説，不足

動人。夫翰墨文章至妙者，皆有深意，以見其志，覽之了然。

菽麥，混白黑於胸襟；若心悟精微，圖古今於掌握。玄妙之意，出於物類之表；幽深

之理，伏於杳冥之間。豈常情所能言，世智所能測？非有獨聞之聽，獨見之明，不可

議無聲之音，無形之相。夫誦聖人之語，不如親聞其言；評先聖之書，必不能盡其深

意。有千年明鏡，可以照之不疲；瑠璃屏風，可以洞徹無礙。今雖銓其品格，豈得稱

其材能？皆先其天性[四]，後其習學。縱異形奇體，輒以情理一貫，終不出於洪荒之

外，必不離於工拙之間。然智則無涯，法固不定，且以風神骨氣者居上，研美功用者

居下。

其真書，元常第一，逸少第二，世將第三，子敬第四，士季第五，文靜第六，茂猗第

七。其行書，逸少第一，子敬第二，元常第三，伯英第四，伯玉第五，季琰第六，敬和第

七，茂弘第八，安石第九。章草，子玉第一，伯英第二，幼安第三，伯玉第四，逸少第

五，士季第六，子敬第七，休明第八。其章書，伯英創立規範，得物象之形，歸造化之

理。然其法太古，質不剖斷，以此爲少也。有椎輪草書意之妙，後學得漁獵其間，宜

爲第一。叔夜第二，子敬第三，處沖第四，世將第五，仲將第六，士季第七，逸少第八。諸子於

或問曰：此品中諸子，豈能悉過逸少？答曰：人之材能，各有長短。重名者，

草，精魄超然。逸少格律非高，功夫又少，雖圓豐妍美，乃乏神氣，無戈戟。

以真、行故也。舉世學，莫之能曉，悉以爲真、草一概耳。

論？今制品格，以代權衡。於物無情，不饒不損。惟以理伏，冀合規於玄匠，則何煩有

於聾俗。無眼有耳，但聞是逸少，闇然懸伏，何必須見？見與不見一也。雖自爲高

鑒，傍觀如三歲嬰兒，豈敢斟量鼎之輕重哉！伯牙、鍾期，不易相遇。造章甫者，當

售衣冠之士，本不爲於越人也。然草與真有異。真則字終意未終，草則行盡勢未盡。

或煙收霧合，或電掣星流。以風骨爲體，以變化爲用。有類雲霞聚散，則成一相。或寄

虎威神，飛動增勢。巖穴相傾於險峻，山水各務於高深。囊括萬殊，觸遇成形，龍

以展縱橫之志，或托以散鬱結之懷。雖至貴莫能抑其高，雖妙算莫能量其力。是以

無爲而用，同自然之功；物類其形，得造化之理。皆不知其然也。可以心契，不可以

言宣。觀之者，似入廟見神，闚谷無底。俯猛獸之爪牙，逼利器之鋒芒。肅然危然，方知草之微妙也。子敬年十五六時，嘗白其父云：古之章草，未能宏越。今窮僞略之理，及草縱之致，不若稿、行之間，於往法固殊。大人宜改體。且既不定，事貴變通，然古法亦局而執。子敬才高識遠，行草之外，更開一門。夫行書非草、真，離方遁員，在乎季孟。兼真者，謂之真行；兼草者，謂之行草。子敬之法，非草非行。開張於行，流使之於草[五]，又處其中間。無藉因循，寧拘制則；挺然秀出，務於簡易。情馳神縱，越逸優游。臨事制宜，從意適便。風行雨散，潤色開華。數體之中，最爲風流者也。逸少秉真、行之要，子敬執行、草之權。父之靈和，子之神俊，皆古今之獨絶。世人雖不能甄別，但聞二王，莫不心醉，是知德不可僞立，名不可虛成。然荆山亦有玉石，或價賤瓦礫，或價重連城。其八分，即二王之石也。子敬沒後，羊欣、薄紹之，宋齊之間，此體彌尚。謝靈運尤爲秀傑，虞世南亦工此法。或君長告令，公務殷忙，可以應機，可以赴速。或四海尺牘，千里相聞，跡乃會時，言唯敘事。披對不覺欣然獨笑，雖則不面，其若面焉。妙用玄通，鄰乎神化。然此論雖未足搜索至真之理，

亦可以張皇墨妙之門。但能精求，自可意得，思之不已，神將告之。理與道通，必然靈應。有志小學，豈不勉歟？古之名手，但能其事，不能言其意。今僕雖不能其事，而輒言其意。諸子亦有所不足，或少運動及險峻，或少體勢及縱逸。學者宜自損益也。異能殊美，莫不備矣。然道合者，千載比肩，若死而有知，豈無神交者也？逸少草，有女郎材，無丈夫氣，不足貴也。賢人君子，非遇於此而智於彼，知與不知、用與不用也，書道亦爾哉！或賤於此，或貴於彼，鑒與不鑒也。智能雖定，賞遇在時也。嵇叔夜身七尺八寸，美音聲，偉容色，雖土木形骸，而龍章鳳姿，天質自然。加以孝友溫恭，吾慕其為人，常有其草寫《絕交書》一紙，非常寶惜。有人與吾兩紙王羲之書，不易。近於李造處見全本，了然知公平生志氣，若與面焉。後有達識者覽此論，當亦悉心。夫知人者哲，自知者明。論人材能，先文而後墨。羲、獻等一十九人，皆兼文墨。乾元元年四月，昇州張懷瓘作。

書估

有好事公子，頻紆雅顧，問及自古名書，頗爲定其差等，曰：可謂知書矣。夫丹素異好，愛惡罕同，若鑒不圓通，則各守封執。是以世議紛揉，何不制其品格，豁彼疑心哉？且曰：公子貴斯道也，感之乃爲其估，貴賤既辨，優劣了然。固取世人易解，遂以王羲之爲標準。如大王草書字直，一百五十字乃敵一行行書；三行行書，敵一行真正，偏帖則爾。至今如《樂毅》《黃庭》《畫贊》《累表》、《告誓》等，但得成篇，即爲國寶，不可計以字數，或千或萬，惟鑒別之精也。他皆倣此。近日有鍾尚書紹京，亦爲好事，不惜大費，破産求書。計用數百萬貫一本無「貫」字。錢，惟市得右軍行書五紙，不能致真書一字。崔、張之跡，固乃寂然。唯天府之內，僅有存焉。如小王書，所貴合作者。若稿、行之間有興合者，則逸氣蓋世，千古獨立，家尊纏可爲其弟子爾。子敬年十五六時，嘗白逸少云：章草未能宏逸，頓異真體。今窮僞略之理，極草縱之致，不若稿行之間，於往法固殊。大人宜改體。逸少笑而不答。及其業成之後，

又

神用獨超，天姿特秀，流傳簡易，志在驚奇，峻險高深，起自此子。然時有敗累，不顧疵瑕，故減於右軍行書之價。可謂子爲神俊，父得靈和。父子真、行，固爲百代之楷法。然文質相沿，立其三古，貴賤殊品，置其五等。三古者，篆、籀爲上古，鍾、張爲中古，羲爲下古。上古但有其真，中古乃曠世奇跡，可貴可重。有購求者，宜懸之千金。或時不尚書，薰猶同器，假如委諸衢路，猶可字價千錢。其杜度、崔瑗，可與伯英價等，然志乃尤古，力亦漸大，唯妍媚不逮於張芝。衛瓘可與張爲兄弟，索靖則雄逸過之。且以右軍真書妙極，又人間切須，是以價齊中古，古遠稀世，非無降差。崔、張玉也，逸少金也。大賈則貴其玉，小商則重其金。膚淺之人，多任真耳。但知以王書爲最，真、草一概，略無差殊，豈悟右軍之書，自有五等。

黃帝史，周宣史，鍾繇，張芝，王羲之，崔瑗，衛瓘，索靖，王獻之。已上九人，第一等。

蔡邕，張昶，荀勗，皇象，韋誕，鍾會等，度德以義，并崔、張之亞也，可微劣右軍行書之價。已上六人，第二等。

曹喜，邯鄲淳，羅暉，趙襲，崔寔，劉德昇，師宜官，梁鵠，胡昭，荀爽，張彭祖，張弘，傅玄，魏武帝，曹植，孫權，孫皓，應璩，徐幹，張昭，嵇康，何

會，衞覬，杜預，楊肇，樂廣，劉恢，司馬攸，衞恒，衞夫人，衞玠，李式，王廙，王導，王洽，王珉，謝安，庾翼，郗鑒，郗愔，韋昶，桓玄等，或奇材見拔，或絕世難求，并庶幾右軍草書之價。已上四十三人，第三等。

惠式，王循，張翼，戴安道，王玄之，凝之，徽之，操之，孫興公，王允之，宋文帝，宋孝武帝，康昕，王僧虔，謝靈運，羊欣，薄紹之，孔琳之，蕭思話，張永，蕭子良，高帝，蕭子靈等，才有得失，時見高深，絕長續短，智均力敵，一字乃敵右軍草書三分之一。已上二十九人，第四等。

張越，張融，陶弘景，阮研，毛喜，釋智永，虞世南，歐陽詢，褚遂良等，可敵右軍草書四分之一。已上九人，第五等。皆估其甚合者，其不會意，數倍相懸。

大凡雖則同科，物稀則貴。今妍古雅，漸若凌夷。自漢及今，降殺百等。貴遠賤近，淳醨之謂也。凡九十六人，列之如右。五等之外，蓋多賢哲。聲聞雖美，功業未通。空有望於屠龍，竟難成於畫虎。不入流品，深慮遺材。天寶十三載正月十八日。

送高閑上人序

<div style="text-align:right">韓　愈</div>

苟可以寓其智巧[六]，使機應於心，不挫於氣，則神完而守固，雖外物至，不膠於其心。堯、舜、禹、湯治天下，養叔治射，庖丁治牛，師曠治音聲，扁鵲治病，僚之於丸，秋之於奕，伯倫之於酒，樂之終身不厭，奚暇外慕？夫外慕徒業者，皆不造其堂，不嚌其胾者也。往時張旭善草書，不治他技，喜怒窘窮，憂悲愉佚，怨恨思慕，酣醉無聊不平，有動於心，必於草書焉發之。觀於物，見山水崖谷，鳥獸蟲魚，草木之花實，日月列星，風雨水火，雷霆霹靂，歌舞戰鬬，天地萬物之變[七]，可喜可愕，一寓於書。故旭之書，變動猶鬼神，不可端倪。以此終身，而名後世。今閑之於草書，有旭之心哉？不得其心，而逐其跡，未見其能旭也。爲旭有道，利害必明，無遺錙銖，情炎於中，利欲鬭進，有得有喪，勃然不釋，然後一決於書，而後可幾也。今閑師浮屠氏，一死生，解外膠，是其爲心，必泊然無所起；其於世，必淡然無所嗜。泊與淡相遭，頹墮委靡，潰敗不可收拾，則其於書得無象之然乎？　然吾聞浮屠人善幻[八]，多伎能，

閑如通其術，則吾不能知矣。

論　書

或問曰：書足以記姓名而已，工與拙何損益於數哉？ 答曰：此誠有之，蓋舉下之說爾，非蹈中之說。 亦猶言居室曰避燥濕而已，言衣裳曰代勞而已，言禄位曰代耕而已。 今夫考居室，必以重門豐居爲美；筍衣裳，必以文章鮮澤爲甲；評飲食，必以精良海陸爲貴；第車馬，必以華輈絶足爲高；干禄位，必以重侯累封爲意。 是數者，皆不行舉下之說，奚獨於書也行之耶？ 《禮》曰：「士依於德，游於藝。」德者何？ 曰至、曰敏、曰孝之謂；藝者何？ 禮、樂、射、御、書、數之謂。 是則藝居三德之後，而士必游之也；書居數之上，而六藝之一也。 《語》曰：「飽食終日，無所用心，難矣哉！ 不有博奕者乎，爲之，猶賢乎已。」是則博奕不得列於藝，差愈於飽食無所用心耳。 吾觀今之人，適有面詆之曰：子書居下品矣。 其人必迫爾而笑，或謷然不屑。 有詆之曰：子握槊奕某居下品矣。 其人必赧然而媿，或艴然而怒。 是故敢以六藝斥

人，不敢以六博斥人。嗟乎！衆尚之移人也。問者曰：然則彼魏、晉、宋、齊閒，亦嘗尚斯藝矣。至有君臣爭名，父子不讓，何哉？答曰：吾始求中道耳，子寧以尚之弊規我歟？且夫信者美德也。秦繆尚之，而賢臣莫贖。黃老，至道也，寶後尚之，而儒臣見刑。道德且不可尚，矧由道以下者哉？所謂中道而言，書何處之文章之下、六博之上？材鈞而善者得以加譽，過鈞而善者得以議能。所以加在乎譽，非實也不贖於賞；所以議在乎過，非罪也不紊於刑。夫如是，庶乎六書之學，不堙墜而已。

報崔黯秀才書

柳宗元

崔生足下：辱書及文章，辭意良高，所嚮慕不凡近，誠有意乎聖人之言。期以明道學者，務求諸道，而遺其辭。辭之傳於世者，必由於書。道假辭而明，辭假書而傳。要之，之道而已耳。斯取道之內者也。今世因貴辭而矜書，粉澤以爲工，遒密以爲力，不亦外乎？吾子之所言道，匪辭而書，其所望於僕，亦匪辭而書，是不亦去及物之道愈以遠乎？僕嘗學聖人之道，身雖窮，志求之不已，庶幾可以語

於古。恨與吾子不同州郡，閉口無所發明。觀吾子文章，自秀才可通聖人之說，今吾子求於道也外，而望於予也愈外，是可惜歟？吾且不言，是負吾子數千里不棄朽廢者之意，故復云爾也。凡人好辭工書者，皆病癖也。吾不幸早得二病，學道以來，日

思砭鍼攻慰，卒不能去，纏結心腑牢甚，願斯須忘之而不克，竊嘗自毒。今吾子乃始欽欽思易吾病，不亦惑乎？其固有潛塊積瑕，中子之內藏，恬而不悟，可憐哉。其卒與我何異？均之二病，書示益下，而子之意又益下，而子之病又益篤敗矣。子癖於伎也。吾嘗見病心腹人，有思啖土炭、嗜酸醎者，不得則大戚。其親愛之者，不忍其戚，因探而與之。觀吾子之意，亦已戚矣。吾雖未得親愛吾子，然亦重來意之勤，有不忍矣。誠欲分吾土炭、酸醎，吾不敢愛。但遠言其證不可也，俟面乃悉陳吾狀。未相見，且試求良醫為方已之。苟能已夫善，則及物之道專而易通。若積結既定，醫無所能已，幸斯相見時，吾決分子其啖嗜者。不具。宗元白。

論字法

世之人有喜作肥字者，正如厚皮饅頭，食之未必不佳，而視其爲狀，已可知其俗物。字法中絕五十年，近日稍稍知以字書爲貴，而追蹤前賢者，未有三四人。古之人，豈皆能書？獨其人之賢者，傳遂遠。然後世不推此，但務於書。不知前日工書者，隨紙與墨泯棄者，不可勝數也。使顏公書雖不佳，後世見者，未必不寶也。楊凝式以直言諫其父，其節見於艱危。李建中清慎温雅，愛其書者，兼取其爲人也。豈有其實，然後存之久耶？非自古賢哲必能書也，惟賢者能存爾。其餘泯泯，不復見爾。

與石守道推官書二首

修頓首再拜白公操足下。前歲，於洛陽得在鄆州時所寄書，卒然不能即報，遂以及今。然其動心未必若書之怠，而獨不知公操察不察也。修來京師已一歲矣。宋州臨汴水，公操之譽，日與南方之舟至京師。修乃與時人相接尤寡，而譽者無日不聞。

又

若幸使盡識舟上人，則公操之美，可勝道哉！ 凡人之相親者，居則握手共席道歡欣，

既別則問疾病起居以相爲憂者，常人之情爾。 若聞如足下之譽者，何必問其他乎？

聞之欣然，亦不減握手之樂也。 夫不以相見爲歡樂，不以疾病爲憂問，是豈無情者

乎？ 得非期者在於道耳。 其或有過而不至於道者，乃可爲憂也。 近於京師，頻得足

下所爲文，讀之甚善。 其好古閔世之意，皆公操自得於古人，不待修之贊也。 然自有

許太高，詆時太過，其論若未深究其原者。 此事有本末，不可卒然語，須相見乃能盡。

然有一事可指而説，此計公操可朝聞而暮改者，試先陳之。 君既家有足下手作書一

通，及有二像記石本，始見之，駭然可識，徐而視定，辨其點畫，乃可漸通。 吁！ 何怪

之甚也。 既而持以問人曰：是不能乎書者耶？ 曰：非不能也。 書之法當爾耶？ 曰：

曰：非也。 古有之乎？ 曰：無。 今有之乎？ 亦曰無也。 然則何爲而若是？ 曰：

特欲與世異而已。 修聞君子之於學，是而已。 不聞爲異也。 好學莫如揚雄，亦曰如

此。 然古之人，或有稱獨行而高世者，考其行，亦不過乎君子，但與世之庸人不合爾。

行非異世，蓋人不及而反棄之，舉世斥以爲異者歟？ 及其過，聖人猶欲就之於中庸，

況今書，前不師乎古，後不足以爲來者法。雖天下皆好之，猶不可爲，況天下皆非之，乃獨爲之，何也？是果好異以取高歟？然嚮謂公操能使人譽者，豈其履中道、秉常德而然歟？抑亦昂然自異，以驚世人，而得之歟？古之教童子者，立必正，聽不傾。常視之毋誑，勤謹乎其始，惟恐其見異而感也。今足下端然坐乎學舍，以教人爲師，而反率以自異，顧學者何所法哉？不幸學者皆從而効之，足下又果爲獨異乎？今不急止，則懼他日有責後生之好怪者，推其事，罪以奉歸，此修所以爲憂而敢告也，惟幸察之。不宣。　同年弟歐陽修頓首。

又

修頓首白公操足下。　前同年徐君行，因得寓書論足下書之怪。時僕有妹居襄城，喪其夫，匍匐將往視之，故不能盡其所以云者而略陳焉。足下雖不以僕爲狂愚而絕之，復之以書，然果未能諭僕之意。非足下之不論，由僕聽之不審，而論之之略之過也。僕見足下書久矣，不即有云，而今乃云者，何耶？始見疑乎不能書，又疑乎忽而不學。夫書一藝耳，人或不能與忽不學，皆不必論，是以默默[九]。及來京師，見二

像石本，及聞説者云，足下不欲同俗而力爲之，如前所陳者，是誠可諍矣，然後一進其
説。及得足下書，自謂世之善書者，能知鍾、王、虞、柳，不過一藝。己之所學，乃堯、
亦似未審者。足下謂世之善書者，能知鍾、王、虞、柳，不過一藝。己之所學，乃堯、
舜、周、孔之道，不必善書。又云：因僕之言，欲勉學之者。此皆非也。夫所謂鍾、
王、虞、柳之書，非獨足下薄之，僕固亦薄之矣。世之有好學其書而悅之者，與嗜飲若
閲畫書無異，但其性之一僻爾，豈君子之所務乎？然至於書，則不可無法。古之始
有文字也，務乎記事，而因物取類爲其象，故《周禮》六藝有六書之法，其點畫曲直，
皆有議説。揚子曰：斷木爲棊，梡革爲鞠，亦皆有法焉，而況書乎？今雖隸字已變
於古，而變古爲隸者，非聖人不足師法，然其點畫曲直，猶有準則。如「毋」「母」，
「彳」「亻」之相近，易之則亂，而不可讀矣。今足下以其直者爲斜，以其方者爲圓，
而曰我第行堯、舜、周、孔之道，此甚不可也。譬如設饌於案，加帽於首，正襟而坐，然
後食者，此世人之常爾。若其納足於帽，及衣而衣，坐乎案上，以飯實酒厄而食，曰我
行堯、舜、周、孔之道者，以此行於世可乎？不可也。則書雖末事，而當從常法，不可

以爲�，亦猶是矣。然足下了不省僕之意。凡僕之所陳者，非論書之善不，但患乎近

怪自異，以惑後生也。若果不能，又何必學？僕豈區區勸足下以學書者乎？足下

又云：我實有獨異於世者，以嫉釋、老，斥文章之雕刻者。此又大不可也。夫釋、老，

惑者之所爲；雕刻文章，薄者之所爲。足下安知世無明誠質厚君子之不爲者乎？

足下自以爲異，是待天下無君子之與已用也。仲尼曰：後生可畏，焉知來者之不如

今[一〇]？是則仲尼一言不敢遺天下之後世[一一]，足下一言待天下以無君子，此故所

謂大不可也。夫士之不爲釋、老與不雕刻文章者，譬如爲吏而不受祿賕[一二]，蓋道當

爾，不足恃以爲賢也。屬久苦小疾，無意思。不宣。修頓首。

朱子曰：六藝之目，曰禮、樂、射、御、書、數。夫禮貴乎爲容，樂重乎知音，射賞

乎中鵠，御美於如組，數優於推曆；此五者，皆以精能爲善。至於書，豈不然哉！爲

其才有短長，故君子不以定不肖，然德均則藝勝矣。觀韓子之序，知書之不可僞；觀

夢得之論，知學之不可已也。子厚以爲病癖，不亦過乎？然亦足警夫眈嗜者也。永

叔議守道之怪，正矣。不然，則以直爲斜，以方爲圓之弊，至今未息也。善哉。

校勘記

〔一〕「固不及皇象，能望二王也。」萬曆本作「固不及皇象，能望二王邪？」，四庫本與萬曆本同。

〔二〕「蓋其發言如此」，萬曆本、四庫本作「蓋其發言背理如此」。

〔三〕「晉及王員外俱造《書賦》」，萬曆本、四庫本作「晉及員外俱造《書賦》」。

〔四〕「皆先其天性」，萬曆本、四庫本作「皆失其天性」。

〔五〕「流使之於草」，萬曆本、四庫本作「流便於草」。

〔六〕「苟可以寓其智巧」，萬曆本、四庫本作「苟可以寓其巧智」。

〔七〕「天地萬物之變」，萬曆本、四庫本作「天地事物之變」。

〔八〕「然吾聞浮屠人善幻」，萬曆本、四庫本作「然吾聞浮屠善幻」。

〔九〕「是以默默」，萬曆本、四庫本作「是以默默然」。

〔一〇〕「焉知來者之不如今」，萬曆本、四庫本作「焉知來者之不如今也」。

〔一一〕「是則仲尼一言不敢遺天下之後世」，萬曆本、四庫本作「是則仲尼一言不敢遺天下之後生」。

〔一二〕「譬如爲吏而不受禄賕」，萬曆本、四庫本作「譬如爲吏而不受貨財」。

品藻一

書　評　　　　　　　　　　　梁武帝

崔子玉書，如危峰阻日，孤松單枝。[一]

蔡邕書，骨氣洞達，爽爽如有神力。

張伯英書，如武帝愛道[二]，憑虛欲仙。袁昂云：亭亭如雲中明月，的的如水中初蓮。

曹喜書，如經綸道士，言不可絕。一本云：如經綸辯士。

邯鄲淳書，如應規入矩，方員乃成。

師宜官書，如鵬翔未息，翩翩而自逝。

梁鵠書，如龍威虎震，劍拔弩張。一云：韋誕書。

鍾繇書，如雲鶴遊天，群鴻赴海[三]。行間茂密[四]，實亦難過。又云：鍾司徒書，

字有十二種意，巧妙絕倫多奇。

皇象書，如韻音遶梁，孤飛獨舞。袁昂云：如歌聲繞梁，琴人妝徽。

索靖書，如飄風忽舉，鷙鳥乍飛。

衛巨山書，如插花美女，援鏡笑春。

王右軍書，字勢雄強，如龍跳天門，虎臥鳳閣。故歷代寶之，永以為訓。

王獻之書，如河朔少年，皆悉充悅，舉體沓拖而不可耐。

王儀同書，如晉安帝非不處尊位，而都無神明。

桓玄書，如快馬入陣，隨人屈曲，豈須文譜。

羊欣書，如婢作夫人[五]，不堪位置，而舉止羞澀，終不似真。

蕭思話書，如舞女抵腰，仙人嘯樹。

薄紹之書，如龍遊在霄，繾綣可愛。一云：亦有一家風流，永為冠絕。

孔琳之書，如散花空中，流徽自得。

張融書，如辯士對揚，獨語不困，行必會理。袁昂云：書存典法，自謂可出，如馬入場，不避戈矛，疎落縱橫，惟麁快耳。

王僧虔書，如揚州王謝家子弟，縱復不端正，爽爽皆有一種風流氣。

阮研書，如貴冑失品，不復排突英賢。

陶隱居書，如吳興小兒，形狀未成，而骨體甚峭。

范懷約真楷有力，草書無功，煩如簡牘非易。袁昂云：亦有一家之風流。

殷均書，如高麗人抗浪，乃有意氣，而姿顏自乏精味。

徐淮南書，如南崗士大夫，趣向風軌，殊不卑寒。

吳施書，如新亭傖父，一往揚州，逢人共語，便意態生。

柳產書，如深山道士，見人便欲退縮。一云：袁崧書。

程曠平書，如鴻鵠高飛，弄翅頡頏。又如輕雲忽散，乍見白日。

李鎮東書，如芙蓉出水，文采鏤金。乃有舒蹙之勢也。

李巖之書，如鏤金素月，屈玉自照。

蕭子雲書，如危峰阻日，孤松一枝。壯士彎弓，雄人獵虎，心胸猛浪，鋒刃難當。

袁昂云：如春雪望山林，花無不發。

顏倩書，如貧家奠果，無効可受，少乏珍羞。

蕭特書，雖有家風，風流勢薄，猶如大、小王，安得相似也。

王彬之書，放縱快利，筆道流便。

柳惲書，縱橫廓落，大意不凡，而得體未備。

郤愔書，得意甚熟，而最妙時難，踈散風氣，不無雅舊。

庾肩吾書。畏懼收斂，少得自充。一又云：觀阮未精，去蕭遠矣。

右書評三十有七人。

朱子曰：舊有梁武帝《書評》，皆不論次，乃以兩本會而錄之，隨其世次之先後。故書言從漢末至梁三十四人，一云二十八人，今得三十有七事，遠未遑深考，艱於去取，姑并存之。其間有數人無聞者，豈當時可觀而後無傳耶？然亦慮簡札

之誤云爾。予既錄此，又閱袁昂《古今評》，普通四年所上，大率相類，豈武帝取昂之言而爲己辭耶？或傳寫者混淆而致然耶？予未得善本，爲之較定也。袁昂之《評》[六]，今不復錄，取其稍異者數條，疏於武帝評之下。其間有云：「王褒書悽斷風流，而勢不稱意。」孟光祿書如崩山絶崖，人見可畏。」前評未有，其餘亦謬誤難錄。末云：「張芝驚奇，鍾繇特絶，逸少鼎態，獻之冠世。四英其頹，流芳不滅。羊真孔草，蕭行范篆，各一時妙絶。臣愚蒙，豈敢輒量江漢，但聖旨委臣斟酌是非，謹品字法如前。」此皆可述之辭也。

書品并略論

<div align="right">庚肩吾</div>

玄靜先生曰：予偏求邃古，遐訪厥初，書名起於玄洛，字勢發於蒼頡。是以一畫加大，天尊可知；十數成土，地卑可審。日以君道則字勢圓，月以臣行則文體缺。及其轉注、假借之流，指事、會意之類，莫不狀範毫端，形呈字表。開篇玩古，則千載共明；削簡傳今，則萬里對面。記善則惡自消，表賢則愚知改。玉歷頒布，政仰而化

俗；帝載陳言，待文而設教。變神并運。爰泊中葉，捨繁從簡，漸失潁川之言，競逐雲陽之字。若乃鳥跡孕於古文，壁書存於科斗。符陳帝璽，摹調蜀漆。署表宮門，題名禮器。魚猶含鳳，鳥已分蟲。仁義起於麒麟，威形發於龍虎。雲氣時飄五色，仙人還作兩童。龜若浮溪，蛇如赴穴。流星疑燭，垂露似珠。芝英轉車，飛白掩素。參差倒薤，既思種柳之谣；長短揚針，復想定情之製。蚊腳傍伍，鵠頭仰立。填標板上，繆起印中。波回墮鏡之鸞，楷願雕陵之鵲。并以篆籀重複，見重昔人。或巧能酒集，或妙令鬼哭。信無味之奇珍，非趣時之急務。且具前訓，今不復兼論。惟草正疏通，專行於世。其或繼之者，雖百代可知。尋隸體發源，秦時隸人下邽程邈所作，始皇見而奇之，以奏事繁多，篆字難製，遂作此法，故曰隸書，今時正書是也。草勢起於漢時，解散隸法，用以赴急，本因草創之義，故曰草書。建初中，京兆杜操始以善草知名，今之草書是也。余自少迄長，留心茲藝。敏手藉於臨池，銳意同於削板。而戢山之扇，竟未增錢，；淩雲之臺，無因誠子。求諸故跡，或有淺深，輒刪善草隸者一百二十八人，伯英以稱聖居首，法高以追駿處末，推來相越，示例而九，；引類相附，大等而

三。復爲略論，總名《書品》。

張芝，字伯英。　鍾繇，字元常。

王羲之，字逸少。

右三人上之上。論曰：隸既發源秦史，草乃激流齊相。跨七代而彌尊，將千載

而無革。誠開博者也。均其文，總六書之要；指其事，籠八字之奇。能拔篆籀於繁

蕪，移真楷於重密。分行紙上，類出繭之蛾；結畫篇中，似聞琴之鶴。峰崿間起，瓊

山惵其歛露；漪瀾遞振，碧海愧其下風。抽絲散水於筆下，猗刀較尺於字中。真草

既分於星芒，烈火復成於珠珮。或橫牽監掣，或濃點輕拂。或將放而更留，或欲挑而

還置。敏思藏於胸中，巧態發於毫銛。詹君端策，故以述其變化；英韶傾耳，無以察

其音聲。殆善射之不鑄，妙斲輪之不傳。是以鷹爪舍利，出彼兔毫；龍管潤霜，遊茲

蠆尾。學者鮮能其體，窺者罕得其門。若探妙測深，盡形得勢。煙華落紙將動，風彩

帶字欲飛。疑神化之所爲，非世人之所學。惟張有道、鍾元常、王右軍其人也。張功

夫第一，天然次之。衣帛先書，稱爲草聖。鍾天然第一，功夫次之。妙盡許昌之碑，

窮極鄒下之牘。王功夫不及張，天然過之；天然不及鍾，功夫過之。羊欣云：貴越

群品，古今莫二。兼攝眾法，備成一家。若孔門以書，三子入室矣。允爲上之上。

崔瑗，字子玉。　杜度，字伯度。

師宜官。　張昶，字文舒。

王獻之，字子敬。

右五人上之中。　論曰：崔子玉擅名北中，跡罕南度。世有得其摹書者，王子敬

見而稱美，以爲功類伯英。杜度濫觴於漢帝，詔後奏事，皆作草書。宜官洪都爲最，

能大能小。文舒聲劣於兄，時云亞聖。子敬泥箒，早驗天骨，兼以掣筆，復識人功，一

字不遺，兩葉傳妙。此五人允爲上之中。

索靖，字幼安。　梁鵠，字孟皇。

韋誕，字仲將。　皇象，字休明。

胡昭，字孔明。　鍾會，字士季。

荀輿，字長胤。　阮研，字文機。

衛瓘，字伯玉。

右九人上之下。論曰：幼安歙蔓舅氏，抗名衛令。孟皇功盡筆勢，字入帳中。仲將不妄染墨，必須張筆而左紙；孔明動見模楷，皆謂胡肥而鍾瘦。休明斟酌二家，聯駕八絶。士季之範元常，猶子敬之凜逸少，而功拙兼劾，真、草皆成。伯玉遠慕張芝，近參父跡。長胤狸骨，方擬而難迨。阮居今觀古，盡窺眾妙之門。雖復涉王祖鍾，終成別構一體。此九人允爲上之下。

張超字子并。郭伯道。

劉德昇，字君嗣。崔寔，字子真

衛夫人，字茂猗。李式，字景則。

庾翼，字稚恭。郗愔，字方回。

謝安，字安石。王珉，字季琰。

桓玄，字敬道。羊欣，字敬元。

王僧虔。孔琳之，字彥琳。

殷鈞，字季和。

右十五人中之上。論曰：并產崔家州里，頗相倣傚，可謂醬鹹於鹽，水冷於冰。伯道府問，朝廷遠封其跡；德昇之妙，鍾、胡各采其美。子真後才，門閥不墜。李妻衛氏，出自華宗。景則毫素流靡，稚恭聲彩遒越。郗愔、安石、草、正并驅；季琰、桓玄，觔力俱駿。羊欣早隨子敬，最得王體。孔琳之聲高宋氏，王僧虔雄發齊代。殷鈞頗耽愛好，終得肩隨。此十五人允爲中之上。

魏武帝曹操，字孟德。　吳王孫皓。

魏顗，字伯儒。　左伯，字子邑。

衛恒，字巨山。　杜預，字元凱。

王廙，字世將。　張彭祖。

任靖。　韋昶，字文林。

王循，字敬仁。　張永，字景初。

范懷約。　吳休尚。

施方泰。

右十五人中之中。論曰：魏主筆墨雄贍，吳主體裁綿密。伯儒兼敘隸、草，子邑

分鑣梁、邯。巨山三世，元凱累葉。王廙為右軍之師，彭祖取義之之道。任靖矯名，

文林題柱。敬仁清舉，致畏迫之詞。張、范逢時，俱東南之美。吳、施鄴下後生，同年

拔萃。此十五人允為中之中。

羅暉，字叔景。　趙襲，字元嗣。

劉興。　張昭。

陸機，字士衡。　朱誕。

王導，字茂和。　庾亮，字元規。

郗超，字景興。　張翼，字君祖。

康昕。　王洽，字敬和。

宋文帝劉義隆。　徐希秀。

謝朓，字玄暉。　劉繪。

陶弘景，字通明。　王崇素。

右十八人中之下。　論曰：叔景、元嗣，并稱西州。劉興之筆札，張昭之無懈。陸機以弘才掩跡，朱誕以偏藝流聲。王導則列聖推能，庾亮則公抱巧。王洽以并通諸法，郄超以晚年取譽。張翼善效宋帝，康昕、希秀孤生。謝朓、劉繪，文宗書範，近來少前。陶隱居仙才，翰彩拔於山谷。王崇素靡倫，篇筆傳於里間。此十八人允爲中之下。

姜詡。　梁宣。

魏徵，字文成。　韋秀。

鍾興。　向泰。

羊忻。　晋元帝。

識道人。　范曄。

宗炳。　謝靈運。

蕭思話。　薄紹之。

齊高帝。　庾黔婁。

費元瑤。　孫奉，字伯玉。

王薈。　羊祜，字叔子。

右二十人下之上。　論曰：此二十人并擅毫翰，動成楷則，殆逼前良，見希後彥。

允爲下之上。

陽經。　諸葛融。

楊潭。　張炳。

岑淵。　裴興。

王濟。　李夫人。

劉穆之。　朱齡石。

庾景休。　張融。

褚元明。　孔敬通。

王籍。

右十五人下之中。論曰：此十五人雖未窮字奧，書尚文情。披其藜薄，非無香

草，視其崖岸，時有潤珠。故能遺斯紙，以爲世玩。允爲下之中。

衞宣。李韞。

陳基。傅廷堅。

張紹。陰光。

韋雄。張暢。

曹任。宋嘉。

裴邈。楊固。

傅夫人。辟閭訓。

謝晦。徐羨之。

孔閭。顧寶光。

周仁皓。張欣太。

張熾。僧岳道人。

法高道人。

右二十三人下之下。論曰：二十三人，皆五味一和，五色一彩。視其雕文，非徒刻鵠；觀其下筆，寧止追嚮。遺跡見珍，餘芳可折。誠以驅馳并駕，不逮前鋒；而中權後殿，各盡其美。允爲下之下。

今以九例，該此眾賢。猶如玄圃積玉，炎洲聚桂。其中。龍門。儻後之學者，更隨點曝云爾。

書後品　　　李嗣真

昔蒼頡造書，天雨粟，鬼夜哭，亦有感矣。蓋德成而上，謂仁、義、禮、智、信也；藝成而下，謂禮、樂、射、御、書、數也。吾作《詩品》，猶希聞偶合神交、自然冥契者，是才難也。及其作《書評》，而登逸品數者四人，故知藝之爲未信也。雖然，若超吾逸品之才者，亦當疊絕終於古，無復繼作也。故裴然有感，而作《書評》。雖不足以對揚王休，弘闡神化，亦名流之美事耳。與夫飽食終日，博奕猶賢，不其遠乎？項籍

云：書足以記姓名。此狂夫之言也。嗟爾後生，既乏經國之才，又無干城之略，庶幾勉夫斯道。近代虞秘監、歐陽銀青、房、褚二僕射，陸學士、王家令、高司衛等，亦并由此術，無所間。然其中亦有更無他技，而俯拾朱紱，如此則雖慚君子盛烈，苟非莘野之器、箕山之英，亦何能作戒凌雲之臺、拂衣碑石之際耶？今之馳騖，去聖愈遠，徒識方員而迷點畫，亦猶莊生之歎旨者，易象之談日中，終不見矣。太宗與漢王元昌、褚僕射遂良等，皆授之於史陵。褚首師虞，後又學史，乃謂陵曰：此法更不可教人，是其妙處也。陸學士柬之受於虞秘監，虞秘監受於永禪師，皆有法體。今人都不聞師範，又自無鑒局，雖古跡昭然，永不覺悟。而執燕緹以爲寶，玩楚鳳而稱珍，不亦謬哉！其議論品藻，自王愔以下，王僧虔、袁、庾諸公，皆已言之矣。而或理有未周，今采諸家之善，聯措同異，以貽諸好事。其前品已定，則不復銓列。素未曾入，有可措者，亦復云爾。太宗、高宗皆稱神札，吾所伏事，何敢寓言。今始於秦氏，終於唐世，

逸品五人

凡八十一人，分爲十等。

李斯。小篆。張芝。章草。

王羲之。王獻之。鍾繇。正書。

王羲之。草行書，半草行書。

右李斯小篆之精，古今絕妙。秦望諸山及皇帝玉璽，猶夫千鈞強弩，萬石洪鍾。

豈徒學者之宗匠，亦是傳國之秘寶。張芝，章草。鍾繇，正書。王羲之，三體及飛白。

獻之，草行書，半草行書。四賢之跡，揚庭効伎，策勳底績，神合契匠，冥運天矩，皆可

稱曠代絕作也。而鍾、張勋骨有餘，膚肉未瞻；逸少加減大過，朱粉無設。同夫披雲

覩日，芙蓉出水，求其盛美，難以備諸。然伯英章草，似春虹飲澗，落霞浮浦；又似沃

露沾濡，繁霜搖落。元常正隸，如郊廟既陳[七]，俎豆斯在；又比寒潤開豁，秋山嵯峨。

其可覿也，則昭彰而在目。可謂書之聖也。若草、行雜體，如清風出袖，明月入懷。

右軍正體，如陰陽四時，寒暑調暢，巖廊弘敞，簪裾肅穆。其聲鳴也，則縹緲而似仙；

其可觀也，則昭彰而在目。可謂書之聖也。故使離朱喪晶，子期失聽。可謂草之聖也。其飛白

也，猶夫霧穀卷舒，煙空焰灼。長劍耿介而倚天，勁矢超騰而無地。可謂飛白之仙

也。又如松巖點黛，蓊鬱而起朝雲；飛泉漱玉，灑散而成暮雨。既離方以遁員，亦非

瑾瑜爛而五色，黼繡摛其七采。

絲而異帛。趣長筆短，差難縷陳。子敬草書，逸氣過父。如丹穴鳳舞，清泉龍躍，倏忽變化，莫知所自。或蹴海移山，翻濤簸嶽。故謝安石謂：公當勝右軍。誠有害於名教，亦非徒語耳。而正書、行書，如田野學士，越參朝列，非不稽古憲章，乃亦時有失體處。舊説稱其轉妍，去鑒踈矣。然此數公，皆有神助。若喻之制作，其猶雅、頌之流乎。

評曰：元常每點多異，羲之萬字不同，後之學者恐徒傷筋替齊耳。然右軍肇變古質，理不應減於鍾，故云或謂過之。庾翼每不服逸少，曾得伯英十紙，喪亂遺失，常恨妙跡永絶。及後見逸少與庾亮書，乃曰：今見足下答家兄書，煥若神明，頓還舊觀。方乃大服。羲之又曾書壁而去，子敬密拭之，而更別題。右軍後還觀之，曰：吾去時真大醉。子敬乃心服之矣。然右軍終無敗累，子敬往往失落，及其不失，則神妙無方，可謂草聖也。

贊曰：蒼頡造書，鬼哭天粟。史籀埋滅，陳倉籍甚。秦相刻銘，爛若舒錦。鍾、張、羲、獻，超然逸品。

墨池編

一八二

上上品二人

程邈。　崔瑗。　篆。

右程君首創隸則，模範煥於丹青，崔氏爰效李斯，點畫皆如鐵石。傳之後裔，厥功亦茂。此外鑴勒，去之無乃夐乎？若校之文章，則《三都》、《二京》之比也。

上中品七人

蔡邕。　索靖。　梁鵠。

鍾會。　衛瓘。　韋誕。

皇象。

右自玉、崔以降，更無超越此數君。梁氏石書，雖勁於韋、蔡、皇、衛，草跡殆亞於二王。鍾、索遺跡雖少，吾家有小鍾正書《洛神賦》。河南長孫氏雅所稱好，用子敬草書數紙易之。索有《月儀》三章，觀其趨況，大爲遒竦，無愧珪璋。猶夫蟲政，相如，千載凛凛，爲不亡矣。又《毋丘興碑》，云是索書，比蔡石經，無相假借。蔡公諸體，唯有《范巨卿碑》，風華豔麗，古今冠絕。王簡穆云：無可以定其優劣。此亦何勞

品書者乎？

上下品十二人

崔寔。章草。郗鑒。王廙。

衛夫人。正。王洽。郗愔。

李式。庾翼。羊欣。

歐陽詢。虞世南。褚遂良。

右逸少謂：領軍弟遂不減吾，吾觀可者，有十數紙，信佳作矣、體裁用筆全似逸少，虛薄不倫。右軍藻鑒，豈當虛發，蓋欲假其名譽耳。措之中下，豈所謂允眾望哉？崔、衛素負高名，王、庾舊稱拔萃。崔章草甚妙，衛正體尤絕。世將楷則，遠類羲之，猶有古制。稚恭章草，頗推筆力，不謝子真。郗、李超邁，過於羊欣，而宏壯不如也。歐陽草書，難與競爽，如旱蛟得水，毚兔走穴，筆勢恨少。至於鐫勒及飛白諸勢，如武庫矛戟，雄劍欲飛。世南蕭散灑落，真草唯命，如羅綺嬌春，鵁鴻戲沼，故當子雲之上。褚氏臨寫右軍，亦惟高足。豐豔雕刻，盛爲當今所尚，但恨乏自然功，勤

精悉耳。

評曰：蟲篆者，小學之所宗；草隸者，士人之所尚。近代君子多好之，或時有可觀耳。然許靜之，跡不減小王。一作令。常歎曰：鍾書初不留意，試作之，乃不可得；研之彌久，如有髣髴，乃知有畫龍之惑耳。亦安可厚誣乎？此群英，元居上流三品。其中銓鑒，不無優劣。

贊曰：程邈隸書，崔公篆勢。梁、李、蔡、索、郗、皇、韋、衛。羊襲獻規，褚專義制。邈乎天壤，光厥來裔。

中上品七人

張昶。　衛恒。　杜預。

張翼。　郗嘉賓。　阮研。　漢王元昌。

右文舒《西嶽碑》，但覺妍冶，殊無骨氣，庾公置之七品。張翼代羲之草奏，雖曰「小人幾乎亂真」，更與編之乙科。涇渭混淆，故難品會。至於衛、杜之筆，流傳多矣。縱任輕巧，流轉風媚。剛健有餘，便娟詳雅，諒少儔匹，嘉賓與王、庾相將。是則

高手。顏黃門有言：阮交州、蕭國子、陶隱居，各得右軍一體。故稱當時之冠絕。然蕭公力薄，終不逮阮。漢王作獻之氣勢，或如劍舞，往往憐幾。

中中品十二人

謝安。康昕。桓玄。

丘道護。許靜。蕭子雲。

陶弘景。釋智永。劉珉。

房玄齡。陸柬之。王知敬。

右謝公縱任自在，有螭盤虎踞之勢；康昕巧密精奇，有翰飛鶯弄之體。桓玄如驚虵入草，銛鋒出匣；劉珉比顛波赴壑，狂澗急流。隱居穎脫，得書之觔，髓如麗景霜空，鷹隼初擊。道護謬登高品，跡乃浮漫。陸柬之學虞草體，用筆則青出於藍，故非子雲之徒。子雲正、隸功夫恨少，不至高絕也。智永精熟過人，惜無奇態矣。房司空含文抱質，王家令碎玉殘金。房如海上雙鳬，王比松間孤鶴。

評曰：古之學者，皆有規法；今之學者，但任胸懷。無自然之逸氣，有師心之獨

任。偶有能者，曉見一班；忽不悟者，終身瞑目。而欲乘款段，度越驊騮，斯亦難矣。

吾嘗告勉夫後生，然自古歎知音者希，可爲絕絃也。

贊曰：西嶽張昶，江東阮研。銀鷹貞白，鐵馬桓玄。衛、杜花散，安康綺鮮。元昌、陸柬之，名後身先。

中下品七人

孫皓。　張超。　謝道蘊。

宗炳。　宋文帝。　齊高帝。

謝靈運。

右孫皓，吳人酣暢，驕其家室，雖欲矜豪，亦復平矣。張如郢中少年，乍入京輦，縱有才辯，蓋亦可知。謝道蘊是凝之之妻，雍容和雅，芬馥可玩。宋帝有子敬風骨，超縱狼籍，翕煥爲美。康樂往往驚遒，齊帝時時合興。知慕韓、彭之豹變，有異張、桓之拾青。宋文於放逸屈懦，頗敦康、許，量其直置孤梗，是靈運之流也。

下上品十三人

陸機。袁崧。李夫人。

謝脁。庾肩吾。蕭綸。

王褒。斛斯彥明。錢毅。

房彥謙。殷令名。張大隱。

藺靜文。

右士衡以下，時然合作，蹉駁不倫。或類蚌質珠胎，乍比金砂銀礫。陸平原、李夫人猶帶古風，謝吏部、庾尚書創得今韻。邵陵王、王司是東陽之亞，房司隸、張益州參小令之體。藺生正書，甚爲鮮緊，亦有規則。錢氏小篆、飛白，寬博敏麗，太宗賞之。斛斯筆勢有由來，司隸宛轉稱流悅，皆著名矣。殷氏擅聲題榜，代有其人。嗟乎！有天才者，或未能精之；有神骨者，則功夫全棄。但有佳處，豈忘存錄。

下中品十人

范曄。蕭思話。張融。

梁簡文帝。劉遜。王晏。

周顒。　王崇素。　釋智果。

虞綽。

右范如寒儁之士，亦不可棄；蕭比遯世之夫，時或堪采。思光要自標舉，蓋無足
褒；簡文拔群貴勝，猶難繼作。劉黃門落花從風，王中書奇石當逕。彥倫意則甚高，
跡少後銳。崇素時象麗人之姿，智果頗似委巷之質。虞綽鋒穎迅徤，亦其次矣。

下下品七人

張正見。

梁元帝。　陳文帝。　沈君理。

劉穆之。　褚淵。　梁武帝。

右此輩亦稱筆札，多類效顰。猶枯木之春秀一枝，比眾石之孤生片琰。就中彥
回輕快，練情有力，孝元風流，君理放任，亦後來之所習，非先達之所營。吾黨論書，
有異於是。

評曰：前品云：蕭思話如舞女回腰，仙人嘯樹，則亦曰佳矣。又云：張伯英如漢

武帝學道，憑虛欲仙，終不成矣。商搉如此，不亦謬乎？吾今品藻，亦未能至當。若

真顛倒衣裳，白圭之玷，則庶不爲。後來君子，儻爲鑒焉。

贊曰：蚌質懷珠，銀鋼蘊礫。陸、謝參蹤，蕭、王繼跡。思話仙才，張融賞擊。如

彼枯秀，眾多群石。

九品書人論　又

上上十九人

夏禹，作象形，以銘鍾鼎。高祖神堯皇帝，行、隸。太宗文武皇帝，行、隸。至道

大聖大明孝皇帝。八分。魯司寇文宣王，大篆。題延陵季子之墓，八字存。周史史籀，大

篆。仙人務光，倒薤。秦相李斯，小篆。後漢崔瑗等，篆、隸、草等書。後漢蔡邕，隸

篆、八分。後漢杜伯度，章草。時有聖字。後漢師宜官，正隸草。靈帝好之，懸於帳中及所

在寢食處，不忘也。後漢王綺，正隸、草。梁鵠，八分。張芝草。云：上方崔、杜不足，下比

羅、趙有餘。魏鍾繇，正書、散隸。兼撰《筆髓論》。吳皇象，八分。晉王羲之。正書、行草，

飛白。○撰《筆陣圖》及《筆勢賦》。唐張旭，小、大草，正書。自得筆法。晉王羲之傳永禪師，永禪師傳陸柬之，柬之傳旭。旭云：其中更有妙道，不可傳，但得其妙方自悟耳。

上中十三人

秦程邈，正、行。漢蕭何，署及草、隸。漢武帝，正篆。後漢張昶，八分、草。後漢王次仲，正隸、八分。魏韋誕，正、章、草及署。晉索靖，行、草。時人云：婉若銀鈎。晉李矩妻衛夫人。正行。○夫人即衛瓘女也。晉衛瓘，草、隸、行。時人云：一臺二妙。晉王衡母蔡夫人，正書。晉衛恒，隸書。晉王獻之，行草、飛白。晉王僧虔。

上下十三人

漢武帝，行、草、八分。漢張彭祖，行、草。魏鍾會，八分。晉庾亮，行、草。荀夫人。正、行、篆、隸。晉謝安，行、草。晉王洽，八分及篆。晉桓溫，行、草。晉虞安吉，正、行、篆、隸。晉庾翼，行、草。宋羊欣，草、隸。齊永禪師，正、草。梁武帝，篆、正、行、草、大篆。晉庾翼，行、草。宋羊欣，草、隸。齊永禪師，正、草。梁武帝，篆、正、行、草。又撰《筆評》。

中上十四人

後漢張兆，正、草。晉王克，行、草。晉阮籍，行、草。晉嵇康，草。晉劉靈，行、草。晉王曠，行、草。又撰《筆心論》，逸少父。晉王凝之，行、草、隸。齊蕭思話，行、草。晉王徽之，行及草、隸。宋史稜，行、隸。唐歐陽詢，正及行。陸柬之，行、草。褚遂良，行、隸、草。虞世南，正、草。

中中十人

後漢羅暉，行。後漢趙襲，行、隸。後漢皇甫規妻馬夫人，行、隸。晉阮咸，行、草。晉王戎，行、草。晉郗超，行、草。宋王藻之，行、草。梁蕭子雲，行、隸。陳阮研，正及行。周庾信，行及草。

中下十二人

後漢崔寔，行、隸。吳大帝孫權，行、草。晉桓玄，行、隸。晉郗愔，行、隸。宋謝靈運，行、隸。齊周顒，行、草。齊陸彥遠，行、草。梁陶隱居，行、草。陳沈君理，行、隸。賀知章，大行。陳蔡聖，正及草。仙人司馬鍊師，正、行、大篆。

下上八人

魏鍾毅，行、隸。晉陸機，行、草。晉謝道蘊，行、草。晉郗愔妻傅夫人，正、隸。
齊張融，行、草。梁簡文帝，行、隸。梁邵陵王，行、草。陳張正見，行、草。

下中十人

護，正、章。梁庾肩吾，隸、行、草。梁陸倕，行、草。隋賀混，行、草。房玄齡行、草。
吳主孫皓，行、隸。晉王如敬，行、隸。晉山濤，行、隸。齊武帝，行、草。齊丘道

薛稷，行、草。

下下九人

行、草。北齊劉逖，行、草。周單于斯彥，行、草。齊張士隱，行、草。北齊魏夫人，
蜀相許靖，行、草。晉虞綽，行、草。齊王晏，行、草。齊康忻，行、草。齊藺靖，
正、行。

續書評

篆書，一人。

李陽冰。古樹倚物，力有萬人。李斯之後，一人而已。

八分，五人。

梁昇卿。驚波往來，巨石前却。

盧藏用。寒潤花妍，凝烟修竹。張庭珪。古木崩沙，開花映竹。

韓擇木。龜開萍藻，鳥散芳洲。史惟則。雁足印沙，深淵魚躍。

真行書，二十二人。

薛稷。風驚苑花，雪苫山柏。蕭誠。舞鶴交影，騰猿在空。

韋陟。蟲穿古木，鳥踏花枝。李邕。華嶽三峰，黃河一曲。

蔡隱丘。古質放意，自是一家。宋儋。春秋花發，夏柳低枝。

徐浩。固多精熟，無有意趣。顏真卿。絕峰劍摧，驚花逸勢。

沈千運。饑鷹殺心，忍瘦勒骨。關操。淵月沉珠，露花擢錦。

鄭虔。雲送秋霜，霞催月上。李璆。來藤差池，枯木如折。

吳郁。字體縣密，木謝當時。賴文雅。騰沙鬱霧，翻浪揚鷗。

賀知章。縱筆如飛，酌而不竭。何昌裔。子敬餘波，時時可玩。

宋之問。　天性舊絕，而功未建。

李清吉。　變化自逸，代有斯人。

釋湛然。　釋子之言，難可比肩。

草書，十二人。

張　旭。　華峰巉怪，占盡生意。

張懷瓘。　繼以章草，生意頗多。

張　彪。　孤峰削成，藏筋露節。

陸　曾。　驚波魚躍，深水龍潛。

梁　耿。　錯落魚紋，縱橫鳥跡。

沈　益。　春鷺窺魚，秋蛇赴穴。

張從申。　遠近稱美，獨步江外。

釋玄吾。　氣骨無雙，迥出前輩。

釋崇簡。　臨寫逸少，時有亂真。

孫過庭。　丹壑絕崖，筆勢堅定。

張　芬。　孤松聳身，弱草露節。

鄔　彤。　寒鴉栖林，平岡走兔。

史　鱗。　逸氣雄鎮，超然不群。

房　黃。　婉美芬靄，春鶯欲嬌。

釋懷素。　援毫掣電，隨身萬變。

校勘記

〔一〕「孤松單枝」，萬曆本下有「下評蕭子□同此意」等小字注文，「□」後亦有「待考」小注。

四庫本小字注文作「下評蕭子雲同此意」。

〔二〕「如武帝愛道」，萬曆本、四庫本作「如漢武愛道」。

〔三〕「群鴻赴海」，萬曆本、四庫本作「群鴻戲海」。

〔四〕「行間茂密」，萬曆本作「行間疎茂」，四庫本作「行間疎密」。

〔五〕「如婢作夫人」，萬曆本、四庫本作「如大家奴婢作夫人」。

〔六〕袁昂之《評》，萬曆本作「梁袁昂《古今書評》」，四庫本作「梁袁昂《古今評》」，當以萬曆本之文爲優。

〔七〕「此法更」至「如郊廊既陳」等文，萬曆本皆闕而未載。

墨池編卷第七

品藻二

書斷上

張懷瓘

昔庖羲氏畫卦以立象，軒轅氏造字以設教。至于堯、舜之世，則煥乎有文章。其後盛于商、周，備夫秦、漢，固其所由遠矣。文章之爲用，必假乎書，書之爲徵，期合乎道。故能發揮文者，莫近乎書。若乃思賢哲于千載，覽陳跡于縑簡，謀猷在觀，作事粲然，言察深衷，使百代無隱，斯可尚也。及夫身處一方，含情萬里，摽拔志氣，黼藻情靈[一]，披封覩跡，欣如會面，又可樂也。爾其初之徵也，蓋因象以瞳矓，眇不知其變化。範圍無體，應會無方。考冲漠以立形，齊萬殊而一貫。合冥契，吸至精。資運動于風神，頤浩然于潤色。爾其終之彰也，流芳液于筆端，忽飛騰而光赫。或體殊

而勢接，若雙樹之交葉；或區分而氣運，似兩井之通泉。離而不絕，曳獨繭之絲；卓爾孤標，竦危峰之石。龍騰鳳翥，若飛若驚，電烻爚燁，離披爛熳。翕如電布，曳若星流。朱焰綠烟，乍合乍散。飄風驟雨，雷怒霆激。呼吁可駭也。信足以張皇當世，軌範後人矣。至若礫髦竦骨，裨短截長，有似夫忠臣抗直、補過匡主之節也；矩折規轉，却密就踈，有似夫孝子承順、慎終思遠之心也；耀質含章，或柔或剛，有似夫哲人行藏、知進知退之行也。固其發跡多端，觸變成態，或分鋒各讓，或合勢交侵。亦猶五常之與五行，雖相尅而相生，亦相反而相成。豈物類之能象賢，寔微妙則而難名[二]。《詩》云：「鐘鼓欽欽，鼓瑟鼓琴，笙磬同音。」是之謂也。

使夫觀者玩跡探情，循由察變，運思無已，不知其然。壞寶盈矚，坐啟東山之府；明珠曜掌，頃傾南海之資。雖彼跡已緘，而遺情未盡，心存目想，欲罷不能。非夫妙之至者，何以及此？具其學者[三]，察彼規模，采其玄妙，技由心付[四]，暗以目成。或筆下始思，困于鈍滯；或不思而製，敗於脫略。心不能授之于手，手不能受之于心。雖自已而可求，終杳茫而無獲。又可怪矣。及乎意與靈通，筆與冥運，神將化合，變出

無方。雖龍伯繫鼇之勇，不能量其力；雄圖應籙之帝，不能抑其高。幽思入於毫間，逸氣彌于宇內。鬼出神入，追虛補微。則非言象筌蹄所存亡也。夫幼童而守一藝，白首後能言。固不可恃才曜識，以為率爾可知也。且知之不易，得之有難，千有餘年，數人而已。昔之評者，或以今不逮古，質于醜研，推察疵瑕，妄增羽翼，自我相物，求請合己，悉為鑒不員通也[五]。亦由倉黃者唱首，冥昧者繼聲。風議混然，罕詳孰是。及兼論文字始祖，各執異端，臆說蜂飛[六]，竟無稽古，蓋眩如也。懷瓘質被愚蒙，識非通敏。承先人之遺訓，或紀錄萬一。輒欲芟夷浮議，揚搉古今。拔狐疑之根，解紛拏之結。考窮乖謬，敢無隱于昔賢；探索幽微，庶不欺于玄匠。爰自黃帝史籀、蒼頡，迄于皇朝黃門侍郎盧藏用，凡三千二百餘年。書有十體源流，學有三品優劣。今敘其源流之異，著十贊一論。較其優劣之差，為神、妙、能三品。人為一傳，亦有隨事附著。通為一評，究其臧否。分成上、中、下三卷，名曰《書斷》。其目錄如後。庶業儒君子，知小學有矜式焉。

古　文

按，古文者，黃帝史蒼頡所造也。頡首有四目，通于神明。仰觀奎星，或作員，或作方，或作屈曲之勢，俯察龜文鳥跡之象，博采眾美，合而爲字，是曰古文。奎主文章，蒼頡放象，是也。夫文字者，總而爲言，包意以明事也。分而爲義，則文者祖父，字者子孫。得之自然，備其文理。象形之屬，則謂之文。因而滋蔓，母子相生。形聲、會意之屬，則謂之字。字者，言孳乳浸多也。題之竹帛則謂之書。書者，如也，舒也，著也，記也。著明萬事，記往知來。名言諸無，宰制群有。何幽不斷，何往不經。實可謂事簡而應博，豈人力哉？《易》曰：「上古結繩以治，後世聖人易之以書契。」夫至德之道，化其性于未然之前，懲其罪于已然之後。故大道衰而有書，利害萌而有契。契爲信不足，書爲言立徵。書契者，決斷萬事也。凡文書相約束皆曰契，契亦誓也。諸侯約信曰誓。故《春秋傳》曰：王叔不能舉其契。是知契者，書其信誓之言，而盟之濫觴，君臣大約也。亦謂刻木剖而分之，君執其左，臣執其右，即

昔之銅虎竹使，今之銅魚，并契之遺象也。皇甫謐曰：黄帝使蒼頡造文字，記言行，策而藏之，名曰書契。故知黄帝導其源，堯舜揚其波。是有虞、夏、商、周之書，神化典謨，垂範萬世。及周公相成王，申明禮樂，以加朝祭服色，尊卑之節。又造《爾雅》。宣尼、卜商增潤色，釋言暢物，略盡訓詁。及秦用小篆，燒先典，古文絶矣。漢文帝時，秦博士伏勝獻《古文尚書》。時有魏文侯樂人竇公，年二百八十歲，獻古文《樂書》一篇。以今文考之，乃周官之大司樂章也。及武帝時，魯恭王壞孔氏宅壁，得《孝經》、《尚書》等經。宣帝時，河内女子壞老子屋，得古文二篇。晉咸寧五年，汲郡人汴準盜發魏安釐王家，得册書十餘萬言，或寫《春秋》經傳、《易經》、《論語》、《夏書》、《周書》、《瑣語》、《大曆》、《梁丘藏》、《穆天子傳》、及《魏史》至安釐王二十年。其書隨世變易，已成數體。其周官論楚事者最妙，于是古文備矣。甄鄷删定舊文，制爲六書，一曰古文，即此也，以壁中書爲正。周幽王時，又有省古文者，今汲冢書中多有是也。滕公冢内得石人銘，無識者，惟叔孫通云：此古文科斗書也。科斗，即古文之別名。衞恒《古文賛》云：黄帝蒼頡，瞻彼鳥跡，始作書契。紀綱

萬事，垂範立制。觀其措筆綴墨，用心精專。守正循檢，矩折規旋。其曲如弓，其直如弦。矯然特出，若龍騰于川；淼爾下殞，若雨墜于天。信黄唐之遺跡，爲六藝之範先。籀、篆蓋其子孫，隸、草乃其曾、玄。蒼頡，即古文之祖也。

贊曰：邈邈蒼公，軒轅之史。創制文字，代彼繩理。粲若星長，鬱爲綱紀。千齡萬類，如掌斯視。聖人盛德，莫斯之美。神章靈篇，自茲而起。

大　篆

按，大篆者，周宣王太史史籀所作也。或云：柱下史始變古文。或同或異，謂之大篆。篆者，傳也，傳其物理，施之無窮。甄酆定六書，三曰篆書；八體書法，一曰大篆。又《漢·藝文志》云：史籀十五篇。并此也。以史官製之，用以教授，謂之史書，凡九千字。秦趙高善篆，教始皇少子胡亥書。又漢元帝、王遵、嚴延年，并工史書是也。秦焚書，惟《易》與此篇得全。《吕氏春秋》云：蒼頡造大篆。非也。若蒼頡造篆，則置古文何地？即篆籀，蓋其子孫是也。蔡邕《贊》曰：體有六篆，巧妙入神。

或象龜文，或比龍鱗[七]。行體放尾，長翅短身[八]。延頸負翼，狀似凌雲。史籀，即大篆之祖也。

贊曰：古文玄胤，太史神書。千類萬象，或龍或魚。何詞不錄，何物不儲。懌思通理，從心所如。如彼江海，大波洪濤。如彼音樂，干戚羽旄。

籀　文

按，籀文者，周太史史籀之所作也。與古文小異，後人以名稱書，謂之籀文。《七略》曰：史籀者，周史官，教學童也。與孔氏壁中古文異體。甄酆定六書，二曰奇字，是也。其跡有石鼓文存焉，蓋諷宣王畋獵之所作，今在陳倉。李斯小篆，兼采其意。史籀，籀文之祖也。

贊曰：體象卓然，殊今異古。落珠落玉，飄飄纓組。蒼頡之嗣，小篆之祖。以名稱書，遺跡石鼓。

小篆

按，小篆者，秦始皇丞相李斯所作也。增損大篆，異同籀文，謂之小篆，亦曰秦篆。始皇二十年，始并六國，斯時爲廷尉，乃奏罷不合秦文者，于是天下行之。畫如鐵石，字若飛動。作楷隸之祖，爲不易之法。其銘題鐘鼎，及作符印，至今用焉。法「離」之六二：黃離元吉，得中道也。斯雖草創，遂造其極矣。蔡《小篆贊》云：龜文如鐵鍼列，櫛比龍鱗。頹若黍稷之垂穎蘊，若蟲蛇之焚縕。若絕若連，似水露綠，竿垂下端〔九〕。遠而望之，象鴻鵠群遊，絡繹遷延。研桑不能數其詰曲，離婁不能覩其隙間。般倕揖讓而辭巧，籀誦拱手而韜韓。摘華艷于紈素，爲學藝之範先。李斯，小篆之祖也。

贊曰：李君創法，神慮精微。鐵爲肢體，虯作驂騑。江海淼湧，山岳峨巍。長風萬里，鸞鳳于飛。

八　分

按，八分者，秦羽人上谷王次仲所作也。王愔云：次仲始以古書方廣，少波勢，建初中，以隸草作楷法，字方八分，言有模楷。又蕭子良云：靈帝時，王次仲飾隸爲八分。二家俱言後漢，而兩帝不同。且靈帝之前工八分者非一，而云「方廣」殊非隸書。既言古書，豈得稱隸？若騐方騐廣，則篆籀有之；變古爲方，不知其謂也。

按，《序仙記》云：王次仲，上谷人，少有異志。小年入學，屢有靈奇。年未弱冠，變蒼頡書爲今隸書。始皇時，官務煩多，得次仲文簡略，赴急疾之用，甚喜，遣使召之。三徵不至，始皇大怒，制檻車迎之。于道化爲大鳥，出在檻外，翻然長引，至于西山，落二翮于山上，今爲大翮、小翮山。山上立祠，水旱祈焉。又魏《土地記》云：沮陽縣城東北六十里，有大翮、小翮山。又楊固《北都》云：王次仲匿術于秦皇，落雙翮而冲天。

按，數家之言，明次仲是秦人。既變蒼頡書，即非効程邈隸也。按，蔡邕《勸學篇》「上谷王次仲初變古文」，是也。始皇之世，出其數書，小篆、古文猶存其半，八分

已減小篆之半，隸又除八分之半。然可云子似父，不可云父似子，故知隸不能生八

分。本謂之楷書。楷者，法也，式也，模也。孔子曰：今世行之，後世以爲楷式。或

云：後漢亦有王次仲，爲上谷太守，非上谷人。又楷、隸初制，大範幾同，後人惑之。

學者務益高深，漸若八字分散，又名之爲八分。時人用寫篇章，或寫法令，亦謂之章

程書。故梁鵠、鍾繇善章程書，是也。夫人才智有所偏工，取其長而捨其短。諺曰：

韓詩、鄭易挂著壁。今王八分即挂壁之類，惟蔡伯喈造其極焉。王次仲，爲八分之

祖也。

贊曰：仙客遺範，靈姿秀出。奮研揚波，金相玉質。龍虎騰踞兮勢非一，交戟橫

戈兮氣雄逸，楷之爲妙兮備華寔。

隸　書

按，隸書者，秦下邽人程邈所造也。邈，字元岑，始爲衛縣獄吏。得罪始皇，幽繫

雲陽獄中。覃思十年，益大、小篆方員，而爲隸書三千字。奏之，始皇善之，用爲御

史。以奏事繁多，篆字難成，乃用隸人佐書，故曰隸書。蔡邕《聖王篇》云：程邈删古

立隸。又甄酆六書云，四曰佐書，是也。秦造隸書，以赴急運，惟官司刑獄用之，餘尚

用小篆，漢亦因循。至和帝時，賈魴撰《滂喜篇》，以《蒼頡》爲上篇，《篆》爲中篇，

《滂喜》爲下篇，所謂「三蒼」也。皆用隸字寫之，隸法由茲而廣。酈元《水經》云：臨

淄人發古冢，得棺，前板外隱起爲字，言齊太公六世孫胡公棺也。惟三字是古，餘同

今隸書，證知隸字出古，非始於秦時。若爾，則隸法當先于大篆矣。

按，胡公者，齊哀公之弟靖胡公也。五世六公，計一百餘年，當周穆時也；又二

百許歲，至宣王之朝，大篆出矣；又五百餘載，至始皇之世，小篆出焉。不應隸書而

先大篆。程邈所造，書籍具傳，酈元之説，恐未能辨也。按，八分則小篆之捷，隸亦八

分之捷。漢陳遵，字孟公，京兆杜陵人。哀帝之世，爲河南太守。善隸書，與人尺牘，

人皆藏之以爲榮。此其創開隸書之善也。爾後，鍾元常、王逸少各造其極焉。蔡邕

《隸勢》曰：鳥跡之變，乃惟佐隸。蠲彼繁文，帝茲簡易。修短相副，異體同勢。

星陳，鬱若雲布。纖波濃點，錯落其間。若鍾簴設張，庭燎飛煙；似崇臺重宇，層雲

冠山。遠而望之，若飛龍在天∵近而察之，如心亂目眩。成公綏《隸勢》曰：籀篆既繁，草稿近偽。謗之中庸，莫尚于隸。程邈，即隸書之祖也。

贊曰：隸合文質，程君是先。乃備風雅，如聆管絃。長毫秋勁，素體霜研。摧鋒劍折，落點星懸。乍發紅熖，旋凝紫煙。金芝瓊草，萬世芳傳。

章草

按，章草者，漢黃門令史游所作也。衛恒、李誕并云：漢初有草法，不知其誰。王愔云：漢元帝時，史游作《急就章》，解散隸體兼書之。漢俗簡惰，漸以行之。是也。此乃存字之梗概，損隸之規矩，縱任奔逸，赴速急就，因草創之義，謂之草書。後漢北海敬王劉穆善草書，光武器之。

蕭子良云：章草者，漢齊相杜操始變稿法。非也。

明帝爲太子，尤見親幸，甚愛其法。及穆臨病，明帝令爲草書尺牘十首，此開創草書之先也。至建初中，杜度善草，見稱于章帝，詔使草書上奏。魏文帝亦令劉廣通草書上事。蓋因章奏，後世謂之章草。惟伯英造其極焉。崔瑗《草勢》云：書契之興，始

自頡皇。寫彼鳥跡，以定文章。草書之法，蓋簡略。應時論指，周旋卒迫。兼功并

用，愛自省力。純儉之變，豈必古式？觀其法象，俯仰有儀。方不中矩，員不中規。

抑左揚右，望之若崎。鸞企鳥峙，志意飛移。狡獸暴駭，將奔未馳。狀似連珠，絕而

不離。畜怒怫鬱，放逸生奇。騰蛇赴穴，頭沒尾垂。機要微妙，臨時從宜。懷瑾按，

章草之書，字字區別。張芝變爲今草，加其流速，拔茅連茹，上下牽連，或借上字之終

而爲下字之始，奇形離合，數意兼包。若懸損飲澗之形，象鈎鎖連鈲之狀。神化自

若，變態不窮。呼史游草爲章，因張伯英草而謂也。亦猶篆，周宣王時作，及有秦篆，

分別而有大、小之名，能辨焉。章草即隸書之捷，草亦章草之捷。按，杜度在史游後

一百餘年，即解散隸，明是史游創焉。史游，即章草之祖也。

贊曰：史游製草，務在急就。婉若回鸞，攫如搏獸。遲回縑簡，勢欲飛透。敷華

垂寔，尺牘尤奇。并功惜日，學者爲宜。

行　書

按,行書者,後漢潁川劉德昇所造也。即正書之小僞,務從簡易,相間流行,故謂之行書。王愔云:晋世以來,工書者多以行書著名,昔鍾元常善行押書。是也。爾後王義之、獻之,并造其極焉。獻之常白父云:古之章草,未能宏逸,頃異真體,合窮偽略之理,極草縱之致,不若稿行之間,于往法故殊也,大人宜改體。觀其騰烟煬火,則回禄喪精;覆海傾河,則玄冥失馭。天假其魄,非學之功。若逸氣縱橫,則義謝于獻;若簪裾禮樂,則獻不繼義。雖諸家之法悉殊,而子敬最爲遒拔。古今人民之狀貌各異,此自然妙有,萬物莫比,惟書之不同,可庶幾也。得之者,先稟於天然,次資于妙用。而善學者,乃學之於造化,異類而求之,固不取乎原本,而各逞之自然也。

王珉《行書狀》云:邈乎嵩岱之峻極,爛若列宿之麗天。偉字挺特,奇書秀出。揚波騁藝,餘好宏邁。虎踞鳳峙,龍伸蠖屈。資胡氏之壯傑,無鍾氏之精密。總二妙之所長,盡眾美乎文質。詳覽字體,尋究筆跡。粲乎偉乎,如珪如璧。宛若盤螭之抑勢,

翼若翔鸞之舒翮。或乃放乎飛筆，雨驟風馳，綺靡婉麗，縱橫流離。劉德昇，行書之祖也。

贊曰：非草非真，發揮柔翰。星劍光芒，雲虹照爛。鸞鶴嬋娟，風行兩散。劉子濫觴，鍾公瀰漫。

飛白

按，飛白者，後漢左中郎將蔡邕所造也。王隱、王愔并云：飛白，變楷法也。本是宮殿題署，勢既勁丈，字宜輕微不滿，名爲飛白。王僧虔云：飛白，八分之輕者。雖有此説，不言起由。按，漢靈帝嘉平年，詔蔡邕作《聖皇篇》。篇成，詣鴻都門。上時方修飾鴻都門，伯喈待詔門下，見役人以堊帚成子，心有悦焉，歸而爲飛白之書。漢末魏初，其體有二，創法於八分，窮微于小篆。自非蔡公設妙，豈能詣此？并以題署宮闕。可謂勝寄冥通，縹緲神仙之事也。張芝草書，得簡易流速之極；蔡邕飛白，得華豔飄蕩之極。字之逸越，不復過此二途。爾後，王羲之、獻之并造其極。其

為狀也，輪囷蕭索，則虞頌以喜氣飛雲；離會飄流，則曹風以麻衣似雪。盡能窮其神妙也。衛恒祖述飛白，而造散隸之書，開張隸體，微露其白。拘束于飛白，蕭灑于隸書，處其季孟之間也。劉彥祖《飛白贊》云：蒼頡觀鳥，寤跡興文。名繁類殊，有革有因。世絕常妙，索草鍾真。爰有飛白，貌豔藝珍。若乃較折毫芒，纖微知思。素翰水鮮，簡墨電掣。直准箭飛，屈擬蠖勢。梁武帝謂蕭子雲言：「頃見王獻之書白而不飛，卿書飛而不白，可斟酌為之，令得其衷。」子雲乃以篆文為之，雅合帝意。既括鏃而藉羽，則望遠而益深。雖創法于八分，實窮微于小篆。其後歐陽詢得焉。蔡伯喈，即飛白之祖也。

贊曰：妙哉飛白，祖自八分。有美君子，潤色斯文。絲縈箭激，電繞雪雰。淺如流霧，濃如屯雲。飛眾仙之奕奕，舞羣鶴之繽紛。誰其覃思，於戲蔡君。

草　書

按，草書者，後漢徵士張伯英之所作也。梁武帝《草書狀》曰：蔡邕云：昔秦之

時，諸侯爭長，簡檄相傳，望烽走驛。以篆隸之難，不能救速，遂作赴急之書，蓋今之

草是也。余疑不然。創制之始，其間者鮮。蓋此書之約略，既是蒼黃之勢，何粗鹵而

能識之？杜氏之變隸，亦猶程氏之改篆。其先出自杜氏，以張爲祖，以衛爲父，索爲

伯叔，二王爲兄弟，薄爲庶息，羊爲僕隸者。懷瓘以爲，諸侯爭長之日，則小篆及楷隸

未生，何但於草？蔡公不應至此，誠恐厚誣。按，杜度，漢章帝時人。元帝朝史游已

作草，又評羊、薄等未曰知書也。歐陽詢與楊駙馬章草《千字文》批後云：張芝草聖，

皇象八絕，并是章草。西晋悉然。迨乎東晋，王逸少與從弟洽，變章草爲今章，韻媚

宛轉，大行于世，章草幾將絕矣。懷瓘按，右軍之前，能今草者不可勝數。諸君之説，

一何孟浪。又，王愔云：稿書者，若草非草，草行之際。非也。按，稿亦草也，因草呼

稿，正如真正寫書，而又塗改亦謂之草稿，豈必草行之際謂之草耶？蓋取諸「屯」

「天造草昧」之意也。變而爲草法此也。故孔子曰：諢諶草創之。是也。楚懷王使

屈原造憲令，草稿未成，上官氏欲奪之。又，董仲舒欲言災異，草稿未上，主父偃竊而

奏之。并是也。如淳曰：所作起草爲稿。姚察曰：草猶麄也，麄書爲本曰稿。蓋草

創之祖出之於「屯」。草書之先，因於起草。自杜度妙於章草，崔瑗、崔寔父子繼能，

羅暉、趙襲亦法此藝。襲與張芝相善。芝自云：上比崔、杜不足，下方羅、趙有餘。

然伯英學崔、杜之法，度溫故知新，因而變之，以成今草，轉精其妙。字之體勢，一氣

而成，偶有不連，血脉不斷。及其連者，氣候通其隔行。惟王子敬明其深指，故行首

之字，往往繼前之末。世稱一筆書者，自張伯英即此也。寔亦約文駭思，應指宣言，

列缺施鞭，飛廉縱轡也。伯英雖始草創，遂造其極。索靖《草書狀》云：聖皇御世，隨

時之宜。蒼頡既往，書契是爲。損之草隸，以崇簡易。草書之狀也，宛若銀鈎，飄若

驚鸞。舒翼未發，若舉復安。于是多才之英，篤藝之彦。役心精思，耽此文憲。守道

兼權，觸類生變。離析八體，靡形不判。騁詞放手，兩行水散。高音翰厲，溢越流漫。

若絕世之紈素，垂百代之殊觀。伯英，即草書之祖也。

贊曰：草法簡略，省繁錄微。譯言宣事，如矢應機。霆不暇擊，電不及飛。徵士

沒已，道逾光輝。明神在享，其靈有歇。斯藝漫流，終古無絶。

夫卦象所以陰隲其理，文字所以宣載其能。卦則渾天地之窈冥，秘鬼神之變化。

文能以發揮其道，幽贊其功。是知卦象者，文字之祖，萬事之根。眾學分鑣，馳騖不

失。或安其所習，毀所不見，終以自蔽也。因須原心反本，無漫學焉。今欲稽其濫

觴，不可遵諸子之非，棄聖人之是。先賢說文字所起，與八卦同作。又云：八卦非伏

羲自重。夫《易》者，太古之書。夫子之文章，可得而聞也。彌綸乎天地，錯綜乎四

時。究極人神，盛德大業。子曰：學以聚之，問以辨之。蓋欲討論根源，悉其枝泒。

自仲尼没而微言絶，異端起而大義乖，諸儒之說，是或不經。左丘明恥之，愧無獨斷

之明，以釋天下之惑。孔安國云：伏羲造書契，代結繩。非也。厥初生人，君道尚

矣。應而不求，爲而不恃。執大義也。迨夫代羲氏作，始定人道，辨乎臣子，伏而化

之，結繩而治。故孔子曰：三皇伯世，叶神無文。洛書紀命，頡字胥分。又，班固云：

包羲繼天而爲王，爲百代先者。是也。《易》曰：包羲氏之治天下也，作結繩而綱罟，

以佃以漁，蓋取諸「離」。「離」者，麗也。日月麗乎天，百穀草木麗乎地。重明以麗乎正，乃化成天下。「離」也者，明也。萬物皆相見，南方之卦也。聖人南面而聽天下，嚮明而理，蓋取諸此。包羲、神農氏沒，軒轅氏作，始造圖書、禮樂、度數、甲子、律歷。自開闢之事，皆先先聖流傳于口；而黃帝以後，紀錄言之無幾，故《春秋》、《國語》惟發明五帝，太史公敘黃帝，顓頊以下事。孔子撰書，始自堯舜，尚年月闕；然詩人所述，起于虞氏，其可知也。巢燧之時，淳一無教，故言上古昔者，俱是伏羲、神農之時；言後世聖人，易之以書契。此猶太陽一照，眾星沒矣。《史記》及《漢書》皆云：文王畫八卦，為六十四卦。又，《帝王世紀》及孫盛等以為，神農、夏禹重之，并非也。夫八卦雖理象已備，尚隱神功。而伸之，始變通吉凶，成其妙用，觸類而長，天下之能事畢矣。 故《易》曰：聖人立象以盡意，設卦以盡情偽。八卦成列，象在其中矣；因而重之，爻在其中矣；剛柔相推，變在其中矣。伏羲氏自重之驗也。 又曰：昔者聖人之作《易》也，觀變于陰陽而立卦，發揮於剛柔而生爻。是以立天之道，曰陰與陽；立地之道，曰柔與剛；立人之道，曰仁與義。兼三才而兩之，故《易》六畫而成

卦，六位而成章。又伏羲自重之驗也。若以後世聖人易之以書契謂伏羲，即昔者聖人之作易也謂誰矣？則知伏羲自重八卦，不造書契，煥乎可明，不至疑惑。又曰：

河出圖，洛出書，聖人則之。孔安國云：河圖八卦，洛書九疇。馬融、王肅、姚信等並云：得河圖而作《易》。《禮含文嘉》曰：伏羲則龜書，乃作八卦。并乘流而逝，不討其源，滋誤後生，深可歎息。去聖久矣，百家眾言，是非互起。一犬吠形，百犬吠聲；一人削，則未可全是，況儒者臆說耶？悠悠萬載，自古非一。正史之書，不經宣尼筆構虛，百人傳寔。按，龍圖出河，龜書出洛，今或云法龍圖而出卦，或云則龜書而畫之。假欲遵之，何者爲是？按《左傳》：「庖犧氏有龍瑞，以龍紀官。」非得八卦，八卦若先列于河圖，又文王等重之，則伏羲何功於《易》也？又，夫子不言因圖而畫卦，自黃帝、堯、舜及周公攝政時，皆得圖書，河以通乾出天包，洛以流坤吐地符，是知有聖人膺運，則河洛出圖書，何必八卦九疇？九疇者，天始錫禹，而黃帝已獲洛書。《易》曰：「天生蓍龜，聖人則之。」然則伏羲豈則蓍龜而作《易》？言聖人者，通謂後世，易經三古，不獨指伏羲也。　夫蓍龜者，或悔吝有憂虞之象，或失得有吉凶之徵，或

否泰有險易之辭，或剛柔有變通之理。若河圖洛書者，或天地彝倫之法，或帝王興亡之數，或山川品物之制，或治化合神之符。故聖人則之而已。孔子曰：河不出圖，洛不出書，吾已矣夫。是也。故文字之作，確乎權輿。十體相沿，牙明創革。萬事皆始自漸微，至于昭著。春秋則寒暑之濫觴，爻畫則文字之朕兆。其十體內，或先有盟芽，今亦取其昭彰者爲始祖。夫道之將興，自然玄應。前聖後聖，合矩同規。雖千萬年，至理斯會。天或垂範，或授聖哲，必然而出，不在考其甲之與乙耶。按，道家相傳，則有天皇、地皇、人皇之書，各數百言，其言猶在。象如符印而不傳其音指，審爾則八卦已爲雲孫矣，況古文乎？且戒狄異音各貌，會於文字，其指不殊。禽獸之情，悉應若是，觀其趣向，不遠於人。其知方來，辨音節，非智能所及，復何所學哉？則知凡庶之流，有如草木鳥獸之異，或蘊文章。又，霹靂之下，乃時有文字，或錫覘之瑞，云爲事況，與即意無殊。以古書考之，皆可識也。夫豈學之於人乎？或沙刼已前，或他方怪俗，云爲事況，與即意無殊。是知天之妙道，施于萬類，一也。但所感有淺深耳，豈必在乎羲、軒、周、孔將釋、老之教乎？況論篆、籀將草、隸之後先乎？縷而分之則如

彼，總而言之其若此也。

書斷中

<div align="right">張懷瓘</div>

我唐四聖，高祖神堯皇帝，太宗文武聖帝，高宗天皇大聖皇帝，鴻猷大業，列乎冊書。多才能事，俯同人境。筆墨之妙，以神功。開草隸之規摹，變張、王之今古。盡善盡美，無得而稱。今天子，神武聰明，制同造化。筆精墨妙，思極天人。或頌德銘勳，甬耀金石；或思崇惠縟，載錫侯王。赫矣光華，懸諸日月。非區區小臣所敢揚述也。

神品二十五人

大篆一　史籀。

籀文一　史籀。

小篆一　李斯。

八分一　蔡邕。

隸書三　鍾繇。　王羲之。　王獻之。

行書四　王羲之。　鍾繇。　王獻之。　張芝。

章草八　張芝。　杜度。　崔瑗。　索靖。　衛瓘。　王羲之。　王獻之。　皇象。

飛白三　蔡邕。　王羲之。　王獻之。

草書三　張芝。　王羲之。　王獻之。

妙品九十八人

古文四　杜林。　衛密。　邯鄲淳。　衛恒。

大篆四　李斯。　趙高。　蔡邕。　邯鄲淳。

小篆五　曹喜。　蔡邕。　崔瑗。　衛瓘。

八分九　張昶。　皇象。　邯鄲淳。　韋誕。　鍾繇。　師宜官。　梁鵠。　索靖。　王羲之。

隸書二十五　張芝。　鍾會。　蔡邕。　邯鄲淳。　衛瓘。　韋誕。　荀輿。　謝安。　羊欣。

王洽。王珉。薄紹之。蕭子雲。宋文帝。衛夫人。胡昭。曹喜。謝靈運。王僧虔。

孔琳之。陸柬之。褚遂良。虞世南。釋智永。歐陽詢。

行書十六 劉德昇。衛瓘。王珉。謝安。王僧虔。胡昭。鍾會。孔琳之。虞世南。阮研。王洽。羊欣。薄紹之。歐陽詢。陸柬之。

章草八 張昶。鍾會。韋誕。衛恒。郗愔。張華。魏武帝。釋智永。

飛白五 蕭子雲。張弘。韋誕。歐陽詢。王廙。

草書二十一 索靖。衛瓘。稽康。張昶。鍾繇。羊欣。孔琳之。虞世南。薄紹之。鍾會。衛瓘。荀輿。桓玄。謝安。張融。阮研。王珉。王洽。謝靈運。王僧虔。歐陽詢。釋智永。

能品 一百七人

古文四 張敞。衛覬。衛瓘。韋昶

大篆五 胡昭。嚴延年。韋昶。班固。歐陽詢。

卷第七

小篆十二　衛覬。班固。韋誕。皇象。張宏。許慎。蕭子雲。傅玄。劉紹。張弘。范曄。歐陽詢。

八分三　毛弘。左伯。王獻之。

隸書二十三　衛恒。張昶。郗愔。王濛。衛覬。張彭祖。阮研。陶弘景。王承烈。庾肩吾。王廙。庾翼。王循。王褒。王恬。李式。傅玄。楊肇。釋智果。高正臣。薛稷。孫過庭。盧藏用。

行書十八　宋文帝。司馬攸。王修。釋智永。蕭子雲。王導。陶弘景。漢王元昌。王承烈。孫過庭。蕭思話。齊高帝。裴行儉。王知敬。高正臣。薛稷。釋智果。盧藏用。

章草十五　羅暉。趙襲。徐幹。庾翼。張超。王濛。衛濛。衛覬。崔寔。杜預。蕭子雲。陸柬之。歐陽詢。王承烈。王知敬。裴行儉。

飛白一　劉紹。

草書二十五　王導。陸柬之。何曾。楊肇。李式。宋文帝。蕭子雲。宋令文。

郗愔。庾翼。王廙。司馬攸。庾肩吾。蕭思話。范曄。孫過庭。齊高帝。謝朓。王知敬。裴行儉。梁武帝。高正臣。釋智果。盧藏用。徐師道。

右包羅古今，不越三品，工拙倫次，殆至數百。且妙之企神，非能步驟；能之仰妙，又甚規隨。每一書之中，優劣為次；一品之內，復有兼并。至如神品，則李斯、杜度、崔瑗、皇象、衛瓘、索靖，各唯得其一。史籀、蔡邕、鍾繇，得其二。張芝得其三。逸少父子，并各得其五。考上所列諸類，雖妙品尚不多得，況神？又天下差降，昭然其傳，今絕其書。他皆倣此。後所列傳，則當品之內，時代次之。或有紀名而不名跡，蓋古有可悉也。粗為斟酌，列于品第。但備其本傳，無別商確。而十書之外，乃有龜、蛇、麟、虎、雲、龍、蟲、鳥之書，既非世要，悉所不取也。

神 品

周史籀，宣王時為史官。善書，師模蒼頡古文。夫蒼頡者，獨蘊聖心，啟明演幽，稽諸天意，功侔造化，德被生靈，可與三光齊懸；四序終始，何敢抑居品列！殆籀以

為聖跡湮滅，失其真本，今所傳者，纔髣髴而已。故損益而廣之，或同或異，謂之為篆，名曰史書。加之銛利鈎殺，自然機發，信為篆文之權輿，非至精熟，能與于？窮物合數，變類相召，因而以化成天下也。故其稱位無方，亦難得而備舉。今妙蹟雖絕于世，考其遺法，蕭若神明，故可特居神品。又作籀文，其狀邪正體，則「石鼓文」存焉。乃開闔古文，暢其纖銳；但折直勁迅，有如鏤鐵；而端姿旁逸，又婉潤焉。若取于詩人，則《雅》、《頌》之作也。亦所謂楷隸曾、高，字書困藪，使小學者漁獵其中。

籀大篆，籀文入神。

秦李斯，楚上蔡人。少從孫卿學帝王術。西入秦，位至丞相。胡亥立，趙高讚之，夷三族。斯妙大篆，始省改之，以為小篆，著《蒼頡》七篇。雖帝王質文，世有損益，終以文代質，漸就澆醨。則三皇結繩，五帝畫象，三王肉刑，斯可況也。古文可為上古，大篆為中古，小篆為下古。三古謂寔，草隸為華，妙極于華者羲、獻，精窮于寔者籀、斯。始皇以和氏之璧，琢而為璽，令斯書其文。今泰山、嶧山、秦望等碑，并其遺跡。亦謂傳國之偉寶，百代之法式。斯小篆入神，大篆入妙也。

後漢杜度，字伯度，京兆杜陵人。御史大夫延年曾孫。章帝時，爲齊相。善章草。雖史游始草書，傳不紀其能，又絕其跡。創其神妙，其惟杜公。韋誕云：杜氏傑有骨力，而字筆畫微瘦。崔氏法之，書體甚濃，結字工巧，有不及。張芝喜而學焉，轉精其巧，可謂草聖，超前絕後，獨步無雙。張芝自謂：上比崔、杜不足，下方羅、趙有餘。誠則尊師之辭，亦其心肺間語。伯英損益伯度章草，亦猶逸少增減元常真書，雖潤色精于斷割，意則美矣。至若高深之意，質素之風，俱不及其師也。然各爲今古之獨步。蕭子良云：本名操，爲魏武帝諱，改爲度，非也。按，蔡邕《勸學篇》云：齊相杜度，美守名篇。漢中郎不應預爲武帝諱也。

崔瑗，字子玉，安平人。曾祖蒙，父駰，子玉。官至濟北相。文章蓋世，善章草。師于杜度，點畫之間，莫不調暢。伯英祖述之，其骨力精熟過之也。索靖乃越制特立，風神凜然，其雄勇勁健過之也。以此有謝于張。一本云：師于杜度，媚趣過之。點畫精微，神變無礙。利金百練，美玉天姿。可謂水寒于水也。袁昂云：如危峰阻日，孤松一枝。王隱謂之草賢。晋平苻堅，得摹子玉書，玉子敬云：張英極似之。其遺跡絕少。又妙

小篆，今有《張平子碑》。以順帝漢安二年卒，年六十六。子玉。章草入神，小篆入妙。

張芝，字伯英，燉煌人。父煥，爲太常卿，徙居弘農華陰。伯英，名臣之子，幼而高操，勤學好古，經明行修。朝廷以有道徵，不就，故時稱張有道，實避世潔白之士也。好書，凡家之衣帛，皆書而後練。尤善章草書，出諸杜度。崔瑗云：龍驤豹變，青出于藍。又創爲今草，天縱穎異，率意超曠，無惜是非。若清潤長源，流而無限；縈回崖谷，任于造化。至於蛟龍駭獸，奔騰挐攫之勢，心手隨變，窈冥而不知其所如，是謂達節也已。精熟神妙，冠絕古今。則百世不易之法式，不可以智識，不可以勤求，若達士遊乎沉默之鄉，鸞鳳翔乎太荒之野。韋仲將謂之草聖，豈徒言哉！遺跡絕少，故褚遂良云：鍾、張之跡，不盈片素。韋誕云：崔氏之肉，張氏之骨。其章草《金人銘》，可謂精熟至極。其草書《急就章》，字皆一筆而成，合于自然，可謂變化至極。羊欣云：張芝、皇象、鍾繇、索靖，時并號書聖。然張勁骨豐肌，德冠諸賢之首，斯爲當矣。其行書，則二王之亞也。又善隸書。以獻帝初平中卒。伯英章草、行入

神，隸書入妙。

蔡邕，字伯喈，陳留圉人。父稜，徐州刺史，有清行，諡貞定。伯喈官至左中郎將，封高陽侯。儀容奇偉，篤孝博學。能畫，又善音律，明天文、數術、災變。卒見問，無不對。工書，篆、隸絕世，尤得八分之精微。體法百變，窮靈盡妙，獨步今古。又創造飛白，妙有絕倫，動合神功，真異能之士也。董卓用天下名士，而邕一月七遷，光榮照顯，顧寵彰著。王允誅卓，收伯喈付廷尉，以獻帝初平三年死於獄中，年六十一。搢紳諸儒，莫不流涕。伯喈八分、飛白入神，大篆、小篆、隸書入妙。女琰，甚賢明，亦工書。

魏鍾繇，字元常，潁川長社人。祖皓至德高世，父迪黨錮不仕。元常才思通敏，舉孝廉，尚書郎，累遷尚書僕射，東武亭侯。魏國建，遷相國。明帝即位，遷太傅。猶善書，師曹喜、蔡邕、劉德昇。真書絕世，剛柔備焉。點畫之間，多有異趣。可謂幽深無際，古雅有餘，秦漢已來，一人而已。雖古之善政遺愛，結于人心，未足多也，尚德哉若人。其行書，則義之、獻之之亞。草書，則衛、索之下。八分，則有《魏受禪碑》，

稱此爲最。太和四年薨，逮八十矣。元常隸、行入神，八分草入妙。

吳皇象，字休明，廣陵江都人也。官至侍中。工章草，師於杜度。先是有張子

并，于時有陳良甫，并稱能書。然陳恨瘦，張恨峻。休明斟酌其間，甚得其妙。與嚴

武等稱八絕，世謂沈着痛快。《抱朴》云：書聖者皇象。懷瓘以爲，右軍隸書以一形

而眾相，萬字皆別；休明章草，雖相眾而形一，萬字皆同，各造其極。則實而不朴，文

而不華。其寫《春秋》，最爲絕妙。八分雄逸，力乃相亞于蔡邕，而妖冶不逮，通議于

多肉矣。休明章草入神，八分入妙，小篆入能。

晉衛瓘，字伯玉，河東安邑人。父覬，魏侍郎。瓘弱冠仁魏，爲尚書郎。入晉爲

尚書令。善諸事，引索靖爲尚書郎，號一臺二妙。時議放手流便過索，而法則不如

之。常云：我得伯英之筋，恒得其骨，靖得其肉。伯玉采張芝法，取父書參之，遂至

神妙。天姿特秀，若鴻雁奮六翮，飄飄乎清風之上。率情運用，不以爲難。後爲侍中

司空。楚王瑋矯詔害之，元康元年卒，七十二。章草入神，小篆、隸、行、草入妙。

索靖，字幼安，燉煌龍勒人。張伯英之離孫。父湛，北郡太守。幼安善章草書，

出于韋誕，峻險過之。有若山形中裂，水勢懸流，雪嶺孤松，水河危石。其堅勁，則古今不逮。或云：楷法則過于衛瓘，然窮兵極勢，揚威耀武，觀其雄勇，欲陵于張，何但于衛。王隱云：靖草書絕世，學者如雲。是知趣皆自然，勸不用賞。時人云：精熟至極，索不及張；妙有餘姿，張不及索。蕭子良云：其形甚異。又善八分、韋、鍾之亞。《毌丘興碑》是其遺跡也。大安二年卒，年六十，贈太常。章草入神，八分、草入妙。

王羲之，字逸少，琅琊臨沂人。祖正尚書郎，父曠南太守。逸少骨鯁高爽，不顧常流。與王承、王沉爲王氏三少。起家秘書郎，累遷右軍將軍、會稽內史。初度浙江，便有終焉之志。昇平五年卒，年五十九。贈金紫光祿大夫，加常侍。尤善書，草、隸、八分、飛白、章、行，備精諸體，自成一家法。千變萬化，得之神功。自非造化發靈，豈能登峰造極？然剖析張公之草，而濃纖折衷，乃愧其精熟；損益鍾君之隸，雖運用增華，而古雅不逮。至研精體勢，則無所不工，亦猶鐘鼓云乎，《雅》、《頌》得所。觀夫開襟應務，若養由之術，百發百中。飛名蓋世，獨映將來。其後風靡雲從，世所

不易，可謂冥通合聖者也。隸、行、草書、章草、飛白俱入神，八分之妙。妻郗氏，甚工書。有七子，獻之最知名。玄之、凝之、徽之、操之、并工草、隸。凝之妻謝道韞，有才華，亦善書，甚爲舅所重。

獻之，字子敬，逸少第七子。累遷中書令，卒。初娶郗曇女，離婚後，尚新安愍公主。無子，唯一女，後立爲安僖皇后。後亦善書。以后父，追贈侍中、特進光禄大夫、太宰。尤善草、隸，幼學于父，次習于張。後改變制度，別創其法，率爾私心，冥合天矩。觀其逸志，莫之與京。至于行、草興合，如孤峰四絕，迥出天外，其峭峻不可量也。爾其雄武神縱，靈姿秀出，臧武仲之智，卞莊子之勇。或大鵬搏風，長鯨噴浪，懸崖墜石，驚電遺光。察其所由，則意逸乎筆，未見其止。蓋欲奪龍蛇之飛動，掩鍾、張之神氣。惜其陽秋尚富，縱逸不羈；天骨未全，有時而瑣。人有求書，罕能得者，雖權貴所逼，靡不介懷。偶其興會，則觸遇造筆，皆發于衷，不從于外。亦由或默或語，即銓軼伯華之行也。初謝安請爲長史。太康中，新起太極殿，安欲使子敬題牓，以爲萬世寶，而難言之。乃說韋仲將題凌雲臺事，子敬知其指，乃正色曰：「仲將，魏之大

墨池編

二三〇

臣，寧有此事？」使其若此，知魏德之不長。安遂不之逼子敬。五六歲時學書，右軍潛于後，掣其筆，不脫，乃歎曰：「此兒當有大名。」遂書《樂毅論》與之。學竟，能極小真書，可謂窮微入聖，勛骨緊密，不減于父。如大字，則尤直而少態，豈可同年。唯行、草之間，逸氣過也。及論諸體，多劣右軍。總而言之，季孟差耳。子敬隸、行、草、書、草、飛白五體俱入神，八分入能。或謂小王為小令，非也。子敬為中書令。太原十一年卒于官，年四十三。族弟珉代居之，至十三年而卒，年三十八。時謂子敬為大令，季琰為小令。

妙品

秦胡毋敬，本櫟陽獄吏，為太史令。博識古今文字，亦與程邈、李斯省改大篆。著《博學篇》七章，覃思舊章，博采眾訓。時趙高為中車府令，善史書，教始皇少子胡亥書及獄律令。亥私幸之，作《爰歷篇》六章。漢興，總合為《蒼頡篇》。

後漢杜林，字北山，扶風茂陵人。涼州刺史鄴之子。位至司空。尤工古文，過于

鄴也。故世言小學由杜公。嘗於西河得漆書古文《尚書》一卷，寶玩不已。每困厄，自以爲不能濟于亂世，常抱經歎曰：「古文之學，將絕于此。」初，衛密方造林，未見則暗然而服。及會面，林以漆書示密曰：「常以此道將絕，何意東海衛君復能傳之，是道不墜于地矣。」子曰：「德不孤，必有鄰。」豈虛語哉！光武建武中卒。靈帝時，劉陶刪定古文、今文《尚書》，號中文《尚書》，以北山本爲正。陶亦工古文，是謂就有道而正焉。

衛密，字次仲，東海人。官至給事中。修古學，善屬文，作《尚書訓指》。師于杜林。

後之學者，古文皆祖杜林、衛密也。同乎東方之美者，有醫無閭山珣玗琪焉。

曹喜，字仲則，扶風平陵人。章帝建初中，爲秘書郎。篆、隸之工，收名天下。蔡邕云：扶風曹喜，建初稱善。衛恒云：喜善篆，小異于李斯。邯鄲師焉，略究其妙，韋誕師淳而不及也。善懸針垂露之法，後世行之。仲則小篆、隸書入妙。雖賀彥先之沉潛，乃青雲之士也。

劉德昇，字君嗣，潁川人。桓、靈之時，以造行書擅名。雖以草創，亦甚妍美，風

流婉約，獨步當時。胡昭、鍾繇并師其法，世謂繇善行押書，是也。而胡書體肥，鍾書體瘦，亦各有君嗣之美也。

師宜官，南陽人。靈帝好書，徵天下工書於鴻都門，至數百人，八分稱宜官為最。大則一字徑丈，小乃方寸千言。其矜其能，性嗜酒，或時空至酒家，書其壁以售之，觀者雲集，酤酒多售，則鏟去之。後為袁術將，命鉅鹿。《耿球碑》，術所立，是宜官書也。

梁鵠，字孟皇，安定烏氏人。少好書，受法于師宜官，以善八分知名。舉孝廉，為郎。靈帝重之，亦在鴻都門下。遷幽州刺史。魏武甚愛其書，常懸帳中，又以釘壁，以為勝宜官也。時邯鄲淳亦得次仲法。淳宜為小字，鵠宜為大字。不如鵠之用筆盡熟也。

張昶，字文舒，伯英季弟，為黃門侍郎。尤善章草，家風不墜，奕葉清華。書類伯英，時人謂之亞聖。至如筋骨天姿，寔所未逮；若華實兼美，可以繼之。衛恒云：姜孟穎、梁孔達、田彥和及韋仲將之徒，皆張芝弟子，各有名于世，并不及文舒。又極工

八分，況之蔡公，長幼差耳。華岳廟前一碑，建安十年刊也，祠堂碑昶造并書後。鍾

繇鎮關中，題此碑後云：「漢故給事黃門侍郎華陰張府君諱昶字文舒造此文。」又題

碑頭云：「時司隸校尉侍中東亭侯潁川鍾繇字元常書。」又善隸。以建安十年卒。文

舒章草、八分入妙，隸人能。

魏武帝姓曹氏，諱操，字孟德，沛國譙人。尤工章草，雄逸絕倫。年六十六薨。

張華云：漢安平崔瑗子寔，弘農張芝，芝弟昶，并善書，而魏武亞焉。子植，字子建，

亦工書。

邯鄲淳，字子淑，潁川人。志行清潔，才學通敏。初為臨淄王傅，累遷給事中。

書則八體悉工，師于曹喜，尤精古文、大篆、八分、隸書。自杜林、衛密以來，古文泯

絕，由淳復著。衛恒云：魏初，傳古文者出于邯鄲淳。蔡邕采斯、喜之法，為古今雜

形，然精密閑理不如淳也。梁鵠云：淳得次仲法，韋誕師淳而不及也。袁昂云：應

規入矩，方員乃成。張華云：邯鄲淳善隸書，子淑。古文、小篆、八分、隸，并入妙。

胡昭，字孔明，潁川人。少而博學，不慕榮利，有夷皓之節。甚能史書，真、行又

妙。衛恒云：昭與鍾繇并師于劉德昇，俱善草、行，而胡肥鍾瘦。尺牘之跡，動見模楷。羊欣云：胡昭得其骨，索靖得其肉，韋誕得其筋。張華云：胡昭善隸書。茂先與荀勖共整理記籍，又立書博士，置弟子教習，以鍾、胡為法。嘉平二年公車徵，會卒，年八十九。孔明隸、行入妙，大篆入能。

韋誕，字仲將，京兆人。太僕端之子，官至侍中。伏膺于張芝，兼邯鄲淳之法。諸書并善，尤精題署。明帝時，凌雲臺初成，令誕題牓，高下異好，宜就加點正。因致危懼，頭鬢皆白。既以下，戒子孫無為大字楷法。袁昂云：仲將書如龍拏虎踞，劍拔弩張。張華云：京兆韋誕子熊，潁川鍾繇子會，并善隸書。初青龍中，洛陽、許、鄴三都宮觀始成，詔令仲將大為題署，以為永制。給御筆墨，皆不任用。因曰：蔡邕自矜能書，兼斯、喜之法。非流紈體素，不妄下筆。夫工欲善其事，必先利其器。若用張芝筆、左伯紙及臣墨，兼此三具，又得臣手，然後可以逞勁丈之勢，方寸千言。然草跡之妙，亞乎索靖也。嘉平五年卒，年七十五。八分、隸章、飛白入妙，小篆入能。兄康，字元將，亦工書。子熊，字少季，亦善書。時人云：名父之子，不有二事。世所

美焉。

嵇康，字叔夜，譙國銍人，官至中散大夫。奇才不群，身長七尺八寸，而土木形骸，不自藻飾。未嘗見其疾聲朱顏。人以為龍章鳳姿，天質自然，恬靜寡欲。學不師受，博覽該通。以為君子無私，心不惜乎是非，而行不違乎公道。叔夜善書，妙於草製。觀其體勢，得之自然意，不在乎筆墨。若高逸之士，雖在布衣，有傲然之色。故知臨不測之水，使人神清；登萬仞之巖，自然意遠。鍾會讚康，就刑，年四十四。太

學生三千人請為師，不許。

鍾會，字士季，元常少子，官至司徒。咸熙元年，衛瓘誅之，年四十。書有父風，稍備筋骨。兼美行、草，尤工隸書。遂逸致飄然，有凌雲之志，亦所謂劍則干將、莫耶焉。會嘗詐為荀勗書，就勗母鍾夫人取寶劍。會兄弟以千萬造宅，未移居，勗乃潛畫元常形像，會兄弟入見，便大感慟。勗書亦會之類也。會隸、行、章草入妙。

吳處士張弘，字敬禮，吳郡人。篤學不仕，恒著烏巾，時號張烏巾。并善篆、隸，其飛白妙絕當時。飄若雲遊，激如驚電。飛仙舞之態，有類焉。自作《飛白序勢》，

備述其美也。

歐陽詢曰：飛白，張烏巾冠世，其後逸少，子敬亦稱妙絕。敬禮飛白入妙，小篆入能。

晉張華，字茂先，范陽人。父平，後漢漁陽太守。茂先官至司空，壯武公。博涉群書，盈萬餘卷。高才達識，天文、數術無所不精。善章草書，體勢尤古。度德比義，稽叔夜之倫也。

衛恒，字巨山，瓘之仲子。官至黃門侍郎。瓘嘗云：「我得伯英之筋，恒得其骨。」巨山善古文，得汲塚古文，論楚事者最妙，恒常玩之。作《四體書勢》，并造散隸。元康中，楚王瑋之，年四十。古文、章草書入妙，隸入能。弟宣，善篆及草，名亞父兄。宣弟庭，亦工書。子仲寶、叔寶，俱以書名。四世家風不墜也。

衛夫人名鑠，字茂猗。廷尉展之女弟，恒之從女，汝陰太守李矩之妻也。隸書尤善規矩。鍾公云：碎玉壺之冰，爛瑤臺之月。婉然芳樹，穆若清風。右軍少常師之。永和五年卒，年七十八。子克，爲中書郎，亦工書。先有扶風馬夫人，大司農皇甫規之妻也。有才學，工隸書。夫人寡，董卓聘以爲妻。夫人不屈，卓止之。

卷第七

二三七

王廙，字世將，琅琊臨沂人。祖覽，父正，尚書郎導從父之弟也。官至平南將軍、荊州刺史，侍中。逸少之叔父。工於草、隸、飛白，祖述張、衛遺法。自過江右軍之前，世將書獨爲最，書爲明帝師。其飛白，志氣極古。垂鵰鶚之翅羽，類旌旗之卷舒。時人云：王廙飛白，右軍之亞。永昌元年卒，年四十七。世將飛白入妙，隸入能。

郗愔，字方回，高平金鄉人。父鑒，太尉。草書卓絕，古而且勁。方回官至司空。善眾書，雖齊名庾翼，不可同年。其法遵于衛氏，尤長于章草，纖濃得中，意態無窮，勒骨亦勝。王僧虔云：郗愔章草，亞于右軍。太元六年卒，年七十二。方回章草入妙，草、隸入能。妻傅氏，善書。子超，字景興，小字嘉賓，亦善書。

王洽，字敬和，導第四子。理識明敏。仕駙馬都尉，累遷中書令。書兼諸法，于草尤工。落簡揮毫，有郢匠乘風之勢。雖卓然孤秀，未至運用無方。而右軍云：弟書，遂不減吾。飾之過也。昇平三年卒，年四十四。敬和隸、行、草入妙。妻荀氏，亦善書。

謝安，字安石，陳郡陽夏人。十八，徵著作郎，辭疾，寓居會稽。與王逸少、許詢、

桑門支遁等，遊處十年。累遷尚書僕射。太元十年卒，贈太傅，謚文靖公，年六十六。

人皆比之王導，謂文雅過之。學草、正于右軍。右軍云：「卿是解書者，然知解書者尤難。」安石尤善行書，亦猶衛洗馬風流名士，海內所瞻。王僧虔云：謝安得入能書品錄也。安石隸、行、草入妙。兄尚，字仁祖；弟萬，字萬石。并工書。

王珉，字季琰，洽之少子。官至中書令。工隸及行、草，金劍霜斷，崎嶔歷落，時謂小王之亞也。自導至珉，三世善書，時人方之杜、衛二氏。嘗書四疋素，日朝操筆，至暮便竟，首尾如一，又無誤字。子敬戲云：弟書如騎騾，駸駸欲度驊騮前。斯可謂弓善矢良，兵利馬疾，突圍破的，難與爭鋒。隸、行人妙。妻汪氏，善書。兄珣，亦善書。

桓玄者，溫之子，爲義興太守。篡晉伏誅。嘗慕小王，善于草法。譬之于馬，則肉翅已就，闕勌初生，畜怒而馳，日可千里，洸洸赳赳，實亦武哉。非王之武臣，即世之刺客。列缺吐火，共工觸山，尤剛健倜儻。夫水火之性，各有所長。火能外光不能內照，水能內照不能外光。若包五行之性，則可謂通矣。嘗與顧愷之論書，至夜不

倦。愷之，字長康，亦善書。小名虎頭，時人號爲三絕。

宋文帝姓劉，諱義隆，彭城人，武帝第三子。善隸書，次及行、草。規模大令，自謂不減于師。雖庶幾德音，引領長望，尚邈遠矣。然才位發揮，亦可謂倬彼雲漢，爲章于天。時論以爲，天然勝羊欣，工夫恨少。是亦天然可尚，道心唯微，探索幽遠，若冷冷水行，有巖石間眞聲。帝隸書入妙，行書入能。

羊欣，字敬元，泰山南城人。官至中散大夫，義興太守。師資大令，時亦衆美，非無雲塵之遠，若親承妙旨、入于室者，唯獨此公。亦猶顏回與夫子，有步驟之近。慽若嚴霜之林，婉似流風之雪。驚禽走獸，絡繹飛馳，亦可謂王之盡臣，朝之元老。沈約云：敬元尤善於隸書，子敬後，可以獨步。時人云：買王得羊，不失所望。今大令書中風神怯者，往往是羊也。元嘉十九年卒，年七十三。敬元隸、行、草入妙。時有邱道護，親師于子敬，殊劣于羊欣。謝綜亦善書，不重敬元，亦憚之，云力少媚好。又有義興康昕，與南州惠式道人，俱學二王，轉以已書貨之。世人或謬寶此跡，亦或謂爲羊。歐陽通云：式道人，右軍之甥，與王無別。

薄紹之，字敬叔，丹陽人，官至給事中。善書，憲章小王。風格秀異，若干將出

匣，光芒射人。魏武臨戎，縱橫制敵。其行、草倜儻，時越王欣。若用才取之，則真正

懸隔。敬叔隸、行、草入妙。

謝靈運，會稽人。祖玄，父煥。靈運官至秘書監，侍中，康樂侯。模憲小王，真、

草俱美。石韞千年之色，松低百尺之柯。雖不逮師，歠風吐雲，簸蕩川岳，其亦庶幾。

虞和云：靈運，子敬之甥，故能書，特多王法。王僧虔云：「子敬上表，多在中書雜事

中。靈運竊寫，易其真本，相與不疑。」元嘉初，帝就索，始進，親聞文皇說此。元嘉十

年，年四十九，以罪棄廣州市。隸、草入妙。

孔琳之，字彥琳，會稽山陰人。父廞。彥琳官至祠部尚書。善草、行，師於小王，

稍露筋骨，飛流懸勢，則呂梁之水專。時稱曰：羊真孔草。又以縱快，比于桓玄。王

僧虔云：孔琳之放縱快利，筆跡流便，二王已後，略無其比。但工夫太自任放當，劣

于羊欣。斯言過矣。景平元年卒，年五十五。行、草入妙。妻謝氏，亦善書。

齊王僧虔，琅琊臨沂人。曾祖父曇首。官至司空。善書。宋文帝見其書素扇，

嘆曰：「非唯跡逾子敬，方當器雅過之。」後孝武欲擅書名，僧虔不敢顯跡。大明之世，常用掘筆書，以此見容。虞龢云：僧虔尋得書術，雖不及古，不減郗家所制。然述小王尤尚古，宜有豐厚淳朴，稍乏研華。若溪澗含冰，岡巒被雪，雖甚清肅，而寡于風味。子曰：質勝文則野。是之謂乎？永明三年卒。僧虔隸、行入妙，草入能。一云：隸、行入妙。子慈，亦善隸書。謝超宗嘗問慈曰：「卿書何如當及尊公？」慈曰：「我之不得仰父，猶鷄之不及鳳。」時人以爲名答。

張融，字思光，吳郡人。祖裕，父暢。思光官至司徒左長史。博涉經書，早標孝行。書兼諸體，于草尤工。而時有稽古之風。寬博有餘，嚴峻不足，可謂有文德而無武功。然齊、梁之際，殆無以過。或有鑑不至深，見其有古風，多誤寶之，以爲張伯英書也。而揚本大行于世。

梁蕭子雲，字景喬，晉陵人。父巘。景喬官至侍中。少善草、行、小篆，諸體兼備。而創造小篆飛白，意趣飄然。點畫之際，有若驚峰，妍妙至極，難與比肩。但少乏古風，抑居妙品。故歐陽詢云：「張烏巾冠世，其後逸少、子敬又稱妙絶爾。」飛而

不白，蕭子雲輕濃得中，蟬翼掩素，遊霧崩雲，可得而語。其真書少師子敬，晚學元常。及其暮年，筋骨亦備，名蓋當世，舉朝効之。其肥鈍無力者，悉非也。今之謬賞，十室九焉。梁武帝擢與二王并跡，則若牝雞仰于彼朝，未曰陽春白雪。以太清三年卒。景喬隸書、飛白入妙，小篆、行、草、章行入能。子特，字世達，亦善書，位至太子舍人先景喬卒。

阮研，字文幾，陳留人。官至交州刺史。善書，其行、草出于大王，甚精熟。若飛泉交注，奔競不息。時稱蕭、陶等，各得右軍一體，而此公筋力最優。此之于勇，則被堅執銳，所向無前；喻之于談，則緩頰朵頤，離堅合異。有李信、王之攻伐，無子貢、魯連之變通。其隸，則習于鍾公，風神稍怯。庾肩吾云：阮研居今觀古，窺眾妙之門，雖師王祖鍾，終成別搆一法矣。然遲速之對，可方于陸柬之。則意此公性急，亦猶枚皋文章敏疾，長卿製作淹遲，各得一時之妙也。行、草入妙，隸入能。

陳永興寺僧智永，會稽人。師遠祖逸少，歷記專精，攝齊升堂，真、草唯命。夷途良轡，大海安波。徵尚有道之風，半得右軍之肉。兼能諸體，于草最優。氣調下于

歐、虞，精熟過于羊、薄。智永章草、草書入妙，隸入能。兄智楷，亦工章。丁覘，亦善隸書。時人云：丁真、永草。

皇朝歐陽詢，長沙汨羅人。官至銀青光祿大夫，率更令。神堯嘆曰：「不意詢之書名，遠播夷狄。」彼觀其篆體尤精。高丽曖其書，遣使請焉。八體盡能，筆力勁險，跡，固謂其形魁梧耶？飛白絕，峻于古人。有龍蛇戰鬥之象，雲霧輕濃之勢。風旋電激，掀舉若神。真、行之書，雖於大令，亦別成一體，森焉若武庫矛戟。風神嚴于智永，潤色寡于虞世南。其書迭宕流通，示之二王，可爲動色。然驚奇跳駿，不避危險，傷于清雅之致。自羊、薄以後，略無勍敵，唯永公特以訓兵精鍊，議欲旗鼓相當。歐以猛銳長驅，永乃閉壁固守。以貞觀十五年卒，年八十五。飛白、隸、行、草入妙，大小篆、章草入能。子通，亦善書，瘦怯于父。薛純陁亦效詢草，傷于肥鈍，乃通之亞也。

虞世南，字伯施，會稽餘姚人。祖儉，梁始興王諮議。父荔，陳太子中庶子。世南受業于吳郡顧野王門下，讀書十年。國朝拜銀青光祿大夫，秘書監，永興公。太宗

詔曰:「世南一人,有出世之才,遂兼五絕:一曰忠讜,二曰友悌,三曰博文,四曰詞藻,五曰書翰。有一于此,足爲名臣,而世南兼之。」其書得大令之規矩,含五方之正色。姿榮秀出,智勇在焉。秀嶺危峰,處處間起。行,草之際,尤所偏工。及其暮齒,加以遒逸。嗅味羊、薄,不亦宜乎?是則東南之美,會稽之竹箭也。貞觀十二年卒,年八十九。伯施隸、行書入妙。然歐之與虞,可謂智均力敵,亦猶韓盧之追東郭兔也。論其成體,則虞所不逮。歐若猛將深入,時或不利;虞若行入妙選,罕有失辭。虞則內含剛柔,歐則外露筋骨。君子藏器,以虞爲優。族子纂,書有叔父體則,而風骨不繼。楊師道、上官儀、劉伯莊并立,師法虞公,過于纂矣。張志遜,又纂之亞也。

褚遂良,河南陽翟人。父亮,銀青光祿大夫,太常卿。遂良至尚書左僕射,河南公。博學通識,有王佐才,忠讜之臣也。善書,少則服膺虞監,長則祖述右軍。真書甚得其媚趣,若瑤臺青璅,窅映春林,美人嬋娟,似不任乎羅綺,增華綽約,歐、虞謝之。其行、草之間,即居二公之後。顯慶四年卒,年六十四。遂良隸、行入妙。亦嘗師授史陵,然史有古直,傷於踈瘦也。

陸柬之，吳郡人，官至朝散大夫，太子司議郎，虞世南之甥。少學舅氏，臨寫所合，亦猶張翼換羲之表奏，蔡邕為平子後身。晚習二王，尤尚其古。中年之跡，猶有怯懦，總章已後，乃備筋骨。殊矜質朴，恥夫綺靡，故欲暴露疵。同乎馬不齊髦，人不櫛沐。雖為時所鄙，囲也不愚，拙于自媒，有若達人君子。尤善運筆，或至興會，則窮理極趣矣。調雖古澁，亦猶文王嗜菖蒲菹，孔子蹙額而嘗之，三年乃得其味。一覽未窮，沉研始精。然工于放傚，劣于獨斷，以此為少也。

朱子曰：懷瑾品藻古今上下數千載，斯亦勤矣。隸，行入妙，章草書入能。當唐之盛時，古書所存者多，博見而精研之，始能及此。後世秉筆之士，雖欲更述，不亦難哉！然其辭或朴或繁，非書之要，不復刪易。其謂今之八分為起于秦，謂今之正書即秦遞之隸，皆非是也，具《續書斷》「王原叔」篇中。又以趙高首妙品，不可以訓，故易以胡毋敬，而傳高之事。歐陽公謂：天下之事，固有出于不幸者。此之謂也。

校勘記

〔一〕「翩藻情靈」，萬曆本、四庫本作「翩藻精靈」。

〔二〕「寔微妙則而難名」，萬曆本作「實微妙則而難名」，四庫本作「實微妙測而難名」。

〔三〕「具其學者」，萬曆本、四庫本作「且其學者」。

〔四〕「技由心付」，萬曆本、四庫本作「技由心副」。

〔五〕「悉爲鑒不貫通也」，萬曆本、四庫本作「悉爲鑒澈圓通也」。

〔六〕「臆説蜂飛」，萬曆本、四庫本作「臆説蜂起」。

〔七〕「或象龜文，或比龍鱗」，萬曆本、四庫本作「龜文鍼列，櫛比龍鱗」。

〔八〕「行體放身，長翅短身」，萬曆本作「紆體放尾，長短伏身」。

〔九〕「竿垂下端」，萬曆本、四庫本作「凝垂下端」。

墨池編卷第八

品藻三

張懷瓘

書斷下

能　品

漢張敞，字子高，河東平陽人，官至京兆尹。善古文，傳之子吉。吉傳之杜鄴，杜鄴傳其子林。吉子靖，字伯松。博學文雅，過于子高。三王以來，古文之學蓋絕，子高精勤而習之。其後杜林、衛密爲之嗣。子高好古博雅，有緝熙之美焉。

嚴延年，字次卿，東海人，河南太守。雅工史書，規模趙高，時稱其妙。後以罪棄市。

後漢班固，字孟堅，扶風安陵人。官至中郎將。工篆，李斯、曹喜之法，悉能究之。昔李斯作《蒼頡篇》，趙高作《爰歷篇》，胡毋敬作《博學篇》。漢興，閭里書師合之，想謂《蒼頡篇》。斷六千字爲一章，凡五十五章。至平帝元始中，徵天下通小學者以百數，各令記字于未央庭中。揚雄取其有用者，作《訓纂篇》二十四章，以續《蒼頡》也。孟堅乃復續十三章。和帝永元中，賈魴又撰《異字》，取固所續章，而廣之爲三十四章。用《訓纂》之未字以爲篇目，故曰《滂熹篇》，言滂沱大盛也。凡百二十三章，文字備矣。明帝使孟堅成父彪所述《漢書》，永平初受詔，至章帝建初二十五年而成。以竇憲賓客繫于洛陽獄，卒年六十有三。大、小篆入能。

徐幹，字伯張，扶風平陵人。官至班超軍司馬。善章學書。班固與超書，稱之曰：得伯張書稿，勢殊工，知識讀之，莫不歎息。寔亦藝由己立，名自人成。後有蘇班，亦平陵人也。五歲能書，甚爲張伯英所稱嘆。

許慎，字叔仲，汝南召陵人。官至太尉南閣祭酒。少好古學，喜正文字。尤善小篆，師模李斯，甚得其妙。作《說文解字》十四篇，萬五百餘字。疾篤，令子冲詣闕上

之。安帝末年卒。

晉呂忱，字伯雍。博識文字，撰《字林》五篇，萬二千八百餘字。《字林》則《説文》之流，小篆之工，亦叔仲之亞也。

張超，字子并，河間鄭人。官至別部司馬。工章草，擅名一時。字勢甚峻，亦猶楚共王用刑失節，不合其宜。吳人以皇象方之。五原范曄云：超草書妙絕。

崔寔，字子真，瑗之子也。博學有俊才，爲五原太守。章草雅有父風，良冶箕弓，斯焉不墜。張茂先甚稱之。

羅暉，字叔景，京兆杜陵人。官至羽林監，桓帝永壽年卒。善草，著聞三輔。張伯英自謂方之有餘。與太僕朱賜書云：上比崔、杜不足，下方羅、趙有餘。朱賜，亦杜陵人，時稱工書也。

趙襲，字元嗣，京兆長安人，爲燉煌太守。與羅暉并以能草見重關西。而矜巧自與，眾頗惑之。與張芝素相親善。靈帝時卒。燉煌有張越，仕至梁州刺史，亦善草書。

左伯，字子邑，東萊人。特工八分，名與毛弘等列，小異于邯鄲淳，亦擅名漢末。

尤甚能作紙。漢興，用紙代簡。至和帝時，蔡倫工爲之，而子邑尤得其妙。故蕭子良答王僧虔書云：子邑之紙，妍妙輝光；仲將之墨，一點如漆；伯英之筆，窮神盡思。妙物遠矣，邈不可追。然子邑之八分，亦猶斥山之文皮，即東北之美者也。

張絃，字子綱，廣陵人。善小篆，官至侍御史。年六十卒。孔融與子綱書曰：「前勞筆跡，乃多爲篆。舉篇見字，欣然獨笑，如復觀其人。」融之此言，不易而得。絃之小篆，時頗有聲。

毛弘，字大雅，河南武陽人。服膺梁鵠，研精八分，亦成一家法。獻帝時爲郎中，教於秘書。建安末卒。

魏衛覬，字伯儒，河南安邑人，官至侍中。尤工古文、篆隸，草體傷瘦，筆跡精絕。魏初傳曰：古文者，篆出于邯鄲淳，伯儒嘗寫淳古文《尚書》，還以示淳，淳不能別。年六十二卒。

晋何曾，字穎考，陳郡陽夏人，官至太保。咸寧四年卒，年八十餘。工于稿草，時

伯儒古文、小篆、隸書、章草并入能。子孫皆妙于書。

人珍之也。一本云：颕考善草書，甚有古質，少于風味。孔子曰：質勝文則野，是之謂乎？

傅玄，字休奕，北地泥陽人。祖燮，漢扶風太守。父幹，魏扶風太守。休奕少孤貧，博學善屬文，解鍾律。性剛直，不容人之短。舉秀才，爲御史中丞，司隸校尉。善于篆、隸，見重時人，云得鍾、胡之法。休奕小篆、隸書入能。時王允之，善草、隸，官至衛將軍。又張嘉，善隸書。羊欣云：嘉師於鍾氏，勝王羲之在臨川也。

張嘉，字子勝，官至光禄大夫。時又有皇甫定，年七歲，善史書。從兄謐深奇之。劉邵，字彦祖，彭城人。官至御史中丞，遷侍中。善妙篆，工飛白。雖不及張、毛，亦一時之秀，作《飛白勢》。永和八年卒。小篆、飛白入能。柳詳，亦善飛白，彦祖之亞也。

楊肇，字季初，滎陽宛陵人。官至折衝將軍，荆州刺史。工于草、隸。咸寧元年卒。潘岳誄云：草、隸兼善，尺牘必珍。翰動若飛，紙落如雲。亦猶甘茂百能自通，借餘光于蘇代。安仁之誄，失抑其然。季初隸、草入能。

杜預，字元凱，京兆杜陵人。度即六世祖。祖畿，魏僕射。父恕，幽州刺史。并

善行、草。預博學，官至鎮南將軍，當陽侯。父祖三世善草書，時人以衛瓘方之，稱杜預三世焉。

齊獻王攸，字大猷，河內人，武帝母弟。善尺牘，尤能行、草書。蘭芳玉潔，奇而且古，才望出武帝之右。帝用荀勖言，出都督青州。上道，情怒嘔血。咸寧四年卒，年三十六。草、行入能。

李式，字景則，江夏鍾武人。官至侍中。衛夫人之猶子也。甚推其叔母，善書。右軍云：李式，平南之流，亦可比庾翼。咸熙三年卒，年五十四。隸、草入能。許靜民，善題宮觀額，將方直之體。其草稍乏筋骨，亦景則之亞也。

王導，字茂弘，琅瑯臨沂人。祖覽，父裁。導行、草兼妙，然踈柯回擢，寡葉危陰，雖賢有餘而才不足。元、明二帝并工書，皆推難于茂弘。王愔云：王導行、草，見貴當世。咸康五年卒，年六十四。行、草入能。有六子，恬、洽書，皆知名矣。張彭祖，吳郡人，官至龍驤將軍。善隸書。右軍每見其緘牘，輒存而玩之。夷、齊雖賢，若仲尼不言，未能高舉。亦猶彭祖附青雲之士，不泯于世也。

韋弘，字叔思，位至原州刺史。弟季，字成爲，平西將軍。善隸書。

王濛，字仲祖，太原晉陽人。官至長山令。女爲皇后，贈光祿大夫，晉陽侯。善隸書，法于鍾氏，狀貌似而筋骨不備。永和三年卒，年三十九。隸、章草入能。衛瓘、陶侃亞也。

王恬，字敬預，導之子。官至後將軍，會稽内史。工于草、隸，當世難與爲比。永和五年卒，年三十六。張翼，善隸書，尤長于臨効。効率性而運，復非工，劣於敬預也。時戴安道，隱居不仕。總角時，以雞子汁没白瓦屑，作鄭玄碑文，白書刻之。既奇，隸書亦妙絶。

又有康昕，亦名善隸書。王子猷常題方山庭殿數行，昕密改之，子敬後過不疑。又爲謝居士題畫，以示子敬。子敬歎能，爲以西河絶矣。昕，字君明，外國人，官至臨沂令。

庾翼，子稚恭，潁川鄢陵人。明穆皇后弟，安西將軍，荆州刺史。善草、隸書，名亞右軍。兄亮，字元規，亦有書名。嘗就右軍求書，逸少答云：稚恭在彼，豈復假此？嘗復以章草答亮示翼，乃太服。因與王書云：「吾昔有伯英章草十紙，因喪亂遺失，嘗謂人曰妙跡永絶。今見足下答家兄書，煥若神明，頓還舊觀。」永和九年卒，

年四十一。

王修，字敬仁，濛之子也，官至著作郎。善隸、行書。嘗求右軍書，乃寫《東方朔畫贊》與之。昇平元年卒，年二十四。始王導愛好鍾氏書，喪亂狼狽，猶衣帶中盛尚書《宣示帖》。過江後，與右軍，右軍乞敬仁。敬仁亡，其母見此書，平生所好，遂以入棺。殷仲堪，亦敬仁之亞也。

韋昶，字文休，誕兄。涼州刺史庾之玄孫，官至潁川刺史，散騎常侍。善古文、大篆。見王右軍父子書云：二王未足知書也。又妙作筆，子敬得其筆，稱爲絕世。

宋蕭思話，蘭陵人。父源。思話官至征西將軍，左僕射。工書，學于羊欣，得其體法。行草連岡盡望，勢不斷絕。雖無奇峰壁立之秀，亦可謂有功矣。王僧虔云：蕭全法羊欣，風流媚態，殆欲不減，筆力恨弱。袁昂云：羊真孔草，蕭行范篆，各一時之妙也。然上方琳之不足，下方范曄有餘，諭之于玄，玄蓋緗縹間耳。孝建二年卒，五十。時有丘道護，善隸書，便書素。時司馬珣之爲吳興，羊欣弟倫爲臨安令。欣吳興看弟，珣之乃道護素書《洛神賦》示欣，欣嗟咨其工，以爲勝己。道護，烏程人也，

官至相國主薄。時有張昶，亦善草書，官至征北將軍也。

范曄，字蔚宗，順陽人。父泰。曄官至太子詹事。工于草、隸，小篆尤精。師範羊欣，不能攜拔。元嘉廿二年伏誅。諸葛長民，亦善行、草，論者以爲曄之流也。長民官至前將軍，義熙八年伏誅。時又有張休，善隸書。初羊欣愛子敬正隸法，共崇仰，以右軍之體微古，不復見貴。休始改之，世乃大行。休，字弘明，官至豫章太守也。

齊高帝，姓蕭氏，諱道成，字紹伯，蘭陵人。善草書，篤好不已。祖述子敬，稍乏風骨。嘗與王僧虔賭書，書畢曰：「誰爲第一？」對曰：「臣書臣中第一，陛下書帝中第一。」帝笑曰：「卿可謂善自謀矣。」然太祖與簡穆賭書，亦猶雞之搏狸，稍不自知量力也。年五十六。太子頤，亦善書。頤子綸，字世調，多才藝。善隸書，始變古法，甚有娟好，過諸昆弟。綸子確，字仲正。才兼文武，甚工草、隸，爲侯景所殺。

謝朓，字玄暉，陳留人。官至吏部郎中。風華黼藻，當時獨步。草書甚有聲，草殊流美。薄暮川上，餘霞照人；春晚林中，飛花滿目。《詩》曰：「有美一人，清揚婉

兮，邂逅相遇，適我願兮。」是之謂矣。顏延之亦善草書，乃其亞也。

梁武帝，姓蕭氏，諱衍，字叔達，蘭陵中都里人。丹陽尹順之子。好草書，狀貌亦古，乏于筋力。既無奇姿異態，有減於齊高矣。年八十六崩。子綱、繹、并有書名也。

庾肩吾，字叔慎，新野人。官至度支尚書。才華既秀，草、隸兼善，累紀專精，遍探名法，可謂贍聞之士也。變態殊研，多慙質素。雖有奇尚，手不稱情。乏于筋力，文勝質則史，是之謂乎？嘗作《書品》，亦有佳致。天寶元年卒。肩吾隸、草入能。

子信，亦工草書。時有殷鈞、范懷約、顏協等，竝善隸書，有名于世矣。

陶弘景，字通明，秣陵人。隱居丹陽茅山。善書，師祖鍾、王，采其氣骨。然時稱與蕭子雲、阮研等，各得右軍一體。其真書勁利，歐、虞往往不如。隸、行入能。

周王褒，字子深，琅琊臨沂人。曾祖儉，齊侍中太尉。祖騫，梁侍中。父規，竝有重名。子深，官至司空。工草、隸，師蕭子雲，而名亞子雲，躡而蹤之，相去何遠。雖風神不峻，亦士君子之流也。

隋永興寺僧智果，會稽人也。煬帝甚喜之。工書，銘石甚爲瘦健。嘗謂永師

云：「和尚得右軍肉，智果得右軍骨。夫筋骨藏于膚肉，山水不厭高深。而此公稍乏

清幽，傷于淺露。若吳人之戰，輕進易退，勇而非猛，虛張誇耀，毋乃小人儒乎？」果

隸、行、草入能。時有僧述、僧特，與果并師智永，述困于肥鈍，特傷于瘦怯也。

皇朝漢王元昌，神堯之子也。尤善行書。金玉其姿，挺出天骨；襟懷宣暢，灑落

可觀。藝業未精，過于奔放，若呂布之飛將，或輕于去就也。諸王仲季，并有能名，韓

王、曹王即其亞也。曹則妙于飛白，韓則工于草書。魏王、魯王，即韓王之倫也。

高正臣，廣平人，官至衛尉少卿。習右軍之法，脂肉頗多，骨氣微少。修容整服，

上有風流，可謂堂堂乎張也。玄宗其愛其書。懷瓘先君與高有舊，朝士就高乞書，馮

先君書之。高曾與人書十五紙，先君戲換五紙以示，高不辨，客曰：「有人換公書。」

高笑曰：「必張公也。」終不能辨。宋令文曰：力則張勝，能則高強。有人求高書一

屏障，曰：正臣故人在申州，書與僕類，可往求之。先君乃與書之。自任潤州、湖州，

筋骨漸備。比見蓄者，多謂爲褚。後任申、邵等州，體法又變，幾合千古矣。陸柬之

爲高書告身，高常嫌，不將入帙。後爲鼠所傷，持示先君曰：「此鼠甚解正臣意耳。」

風調不合，一至于此。正臣隸、行、草入能。

裴行儉，河東人，官至兵部尚書。工草、行及章草，并入能。有若縉紳之士，其貌偉然。

華袞金章，從容省闥。

王知敬，洛陽人。官至太子家令。工草及行，尤善章草，入能。膚骨兼有，戈戟足以自衛，毛翮足以飛翻若翼。大略宏圖，摩霄殄冠，則未奇也。房僕射玄齡與此公同品。房行、草亦風流秀穎，可與亞能。又殷侍御史仲容，善篆、隸，題署尤精，亦王之雁行也。

宋令文，河南陝人，官至衛中郎將。奇姿偉麗，身有三絕曰書、畫、力。尤于書備兼諸體，偏意在草。甚欲究能，翰簡翩翩，甚得書之媚趣。若與高卿比權量力，則驂忌之類徐公也。

王紹宗，字承烈，江都人。父修禮，越王友道雲孫也。承烈官至秘書少監。清鑑遠識，才高書古。祖述子敬，欽羨柬之。其中年小真書體象尤異，沈邃堅密，雖華不

逮陸，而古乃齊之。其行草及章草次于真。晚節之學，則攻乎異端，度越繩墨，薰蕕

同器，玉石異儲。苦以敗爲瑕，筆乖其指。嘗與人云：鄙夫書翰無功者，特由水墨之

積習，常清心率意，虛神靜思以取之。每與吳中陸大夫論及此道，明朝必不覺已進。

陸後于密訪知之，嗟賞不少⋯⋯將余比虞君，以虞亦不臨寫故也，但心準目想而已。聞

虞眠布被中，恒手畫肚與，余正同也。阮夏州斷割不足，陸大夫蕪穢有餘，此公尤甚

于陸也。又曾謂所親曰：自恨不能專有功。褚雖已過，陸猶未及。承烈行、草章入

能。兄嗣宗，亦善書。況之二陸，則少監可比德于平原矣。

孫虔禮，字過庭，陳留人。官至率府錄事參軍。博雅有文章。草書憲章二王，工

于用筆。儁拔剛斷，尚異好奇。然所謂少功用，有天材。真行、之書，亞于草矣。嘗

作《運筆論》，亦得書之指趣也。與王祕監相善，王則過于遲緩，此公傷於急速。使

二子寬猛相濟，是爲合矣。雖管夷吾失于奢，晏乎仲失于儉，終爲賢大夫也。過庭

隸、行、草入能。

薛稷，河東人，官至太子少保。書學褚公，尤高綺麗媚好，膚肉得師之半，可爲河

南公之高足，甚爲時所珍尚。雖似范睢之口才，終畏何曾之面質。如聽言信行，亦可使爲行人；觀行察言，或見非于宰我。以罪伏誅。稷隸、行人能。魏草書，亦其亞也。

盧藏用，字子潛，京兆長安人。官至黃門侍郎。書則幼尚孫學，晚師逸少。雖闕于工，稍閑體範。八分之製，頗傷疎野。若況之前烈，則有奔馳之勞；如傳之後昆，亦規矩之法。子潛隸、行、草入能。

自陳遵、劉穆之起濫觴於前，曹喜、杜度激洪波于後，群門出，角立挺。或秘像天府，或藏器竹帛。雖經千載，歷久彌珍，并可耀乎祖先，榮及昆裔。使夫學者發色開華，靈心警悟，可謂琴瑟在耳，具錦成章。或得之于齊，或失之于楚，足爲龜鏡，自可韋弦。此皆天下之聞人，入于品列。其有不遭明主，以展其材；不遇知音，以揚其業，蓋不知矣。亦猶道雖貴，必得時而後動，有勢而後行，況瑣瑣之勢哉！

評

蓋一味之嗜，五性不同，殊音之發，契物斯失，方類相襲，且或如彼。況書之臧否，情之愛惡，無偏乎？若毫釐較量，誰驗準的，推其大率，可以言詮。觀昔賢之評書，或有不當。王僧虔云：亡從祖中書令筆力過子敬者。君子周而不比，乃有黨乎？梁武帝云：鍾繇書法有二意。世之書者，多師二王；元常逸跡，曾不睥睨。競巧趣精，殆同機神。逸少至于學鍾，勢巧，及其獨運，意踈字緩。譬猶楚音夏習，不能無異。子敬之不逮真，亦劣章草。然觀其行草之會，則神勇蓋世。況之于父，猶擬抗衡；比之鍾、張，雖勃敵仍有擒蓋之勢。夫天下之能事，悉難就也。假如効蕭子雲書，雖則童孺，但至功數日[一]，見者無不云學蕭書。欲窺鍾公，其牆數仞，罕得其門者。小王則若驚風拔樹，大力移山，其欲効之，立見僵仆，可知而不可得也。右軍則雖學者日勤而體法日速，可謂鑽之彌堅，仰之彌高，其諸異乎莫可知也，已則優斷矣。右軍云：「吾書比之鍾、張，終當抗衡。」或謂：「過之張學，猶當雁行[二]。」又云：「吾

二六二

真書勝鍾，草故減張。」羊欣云：義之便是少推張學[三]。庾肩吾云：張功夫第一，天

然次之；天然不及鍾，功夫過之。懷素以爲，杜草蓋無所師，鬱鬱靈變，爲後世楷則，

此乃天然第一也。有遒變杜君草體，以至草聖。天然所資，理在可度，池水盡黑，功

又至焉。太傅雖習曹、蔡隸法，藝過于師，於出於藍，獨探神妙。右軍開鑿通津，神模

天巧，故能增損古法，裁成今體。進退憲章，耀文含質，推方履度，動必中庸。英氣絕

倫，妙節孤峙。然此諸公，皆籍因循，至于變化天然，何獨許鍾而不言杜？亦由杜在

張前一百餘年，神蹤罕見，縱有佳者，難乎其議。故世之評者，言鍾、張。夫鍾、張心

晤手從，動無虛發，不復修飾，有若生成。二王心手或違，因斯精巧，發葉敷華，多所

默綴。是知鍾、張得之于未萌之前，二王見之于已然之後。然庾公之評，未有焉。故

韋文休云：二王自可，未能足之書也，或此爲累。然草、隸之間，已爲三古，伯度爲上

古，鍾、張爲中古，羲、獻爲下古。王僧虔云：謝安殊自矜重，而輕子敬之書。嘗爲子

敬書稽中散詩，子敬或作佳書與之，謂必珍錄，乃題後答之，亦以爲恨。或云安問子

敬：「君書何如？」答云：「家君固當不同。」安云：「外論殊不爾。」又云：「人那得

知。」此乃短謝公也。羊欣云：張字形不及古，然自不如小王。虞龢之〔四〕：古質而今妍，數之常。愛妍而薄質，人之情。鍾、張方之二王，可謂古矣，豈得無妍質之殊？父子之間，又爲今古，子敬窮其妍妙，固其宜也。并以小王居勝。達人通論，不其然乎？羊欣云：右軍古今莫二。虞龢云：獻之始學父書，正體乃不相似。至於筆絕章草，殊相擬類，筆跡流澤，婉轉妍媚，乃欲過之。王僧虔云：獻之骨勢不及父，媚趣過之。蕭子良云：崔、張以來，歸美於逸少。僕不見前後古人之跡，計亦無過之。孫過庭云：元常專工于隸書，伯英猶精于草體。彼之二美，而羲、獻無之，并有得也。夫推輪爲大輅之始，以推輪之朴，不知大輅之華。蓋以工拙，豈以文質？若謂文勝質，諸子不逮周、孔，復何疑哉？或以法可傳，則輪扁不能授之于子。是知一致而百慮，翼軌而同奔。鍾、張雖草創稱能，二王乃差池稱妙。若以居先則勝，鍾、張亦有所師，固不可文質先後而求之。蓋一以貫之，求其合天下之達道也。雖則齊聖躋神，妙各有最，若真書爾雅，道合神明，則元常第一。若真、行妍美，粉黛無施，則逸少第一。若章草古逸，極致高深，則伯度第一。若章則勁骨天縱，草則變化無方，則伯英

第一。其間備精諸體，唯獨右軍，次至大令。然子敬可謂《武》盡美矣，未盡善也；；逸少可謂《韶》盡美矣，又盡善也。然此五賢，各能盡心而躋于聖。或有侮之，亦猶日月之蝕，無損於明。白雲在天，瞻望悠邈，固同爲終古獨絕，百世之模楷。高步于人倫之表，棲遲於墨妙之門，不可以規矩其形，律呂其度，鵬搏龍躍，絕跡霄漢，所謂得玄珠于赤水矣。其或繼書者，雖百世可知。然史籀、李斯，即字書累葉之祖，其所製作，幷神妙至極，蓋無夷等。八分書，則伯喈制勝，出世獨立，誰敢比肩？至如崔及小張、韋、衛、皇、索等，雖則同品，不居其最，幷不備載較量。然各峻彼雲峰，增其海沠，使後世資瞻仰而露潤焉。趙壹有非貶草之論，仍笑重張芝書爲秘寶者。嗟夫！道不同，不相爲謀。夫藝之在已，如木之加寔，草之增葉。繪以眾色爲章，食以五味而美[五]。亦猶八卦成列，八音克諧。聾瞽之人不知其謂，若知其故，耳想心識，自該通審。其不知，則聾瞽者耳。庾尚書以臧否相推，而列九品，升阮研、衛瓘、索靖、韋誕、皇象、鍾會，同居第三等[六]，此若棠杜之樹植橘柚之林。又抑薄紹之與齊高帝等三十人，同爲第七，亦猶屈鹽梅之量，處揬屬之五[七]。李夫人以程邈居第一品，且書

傳所載，程創爲隸法，其手工拙，蔑爾無聞，遺跡又無，何以知其品第？又云：梁氏石書，雅勁于韋、蔡。以梁比蔡，豈不懸絕？又，張昶、伯英之弟，妙于草隸、八分，混兄之書故謂之亞聖。衛恒兼精體勢，時人云得伯英之骨，并居第四，仍與漢王同流；又黜桓玄、謝安、蕭子雲、釋智永、陸柬之等，與王知敬同居第五。若第此，數子豈與埒能？嗜好不同，又加之以言況，可盡之於。剛柔消息，貴乎適宜。形像無常，不可典要。固難評也。蕭子雲言：「欲作二王論草隸法，言不盡意，遂不能成。」又云：「頃得書意轉深，點畫之間，所言不得盡其妙者，事事皆然。」誠哉是言也！藝成而下，德成而上。然書之爲用，施于竹帛，千載不朽，亦猶愈泯泯而無聞哉！萬事無情，勝寄在我，苟視跡而合趣，或染翰而得人，雖身沈而名飛，冀托之以神契，每見片善，何慶如之。懷瓘恨不果遊目天府，備觀名跡，徒勤勞乎其所未聞，祈求乎其所未見。今録所聞見，粗如前列。學懃于博，識不迨能，繕奇續異，多所未盡。且如抱絶俗之才，孤秀之質，不容于世，夫復何恨？故孔子曰：博學深謀而不遇者眾矣，何獨丘哉！然識貴行藏，行貴明潔，至人晦跡，其可盡知。開元甲子歲，廣陵臥疾，始焉

草創。其觸類生變，萬物爲象，庶乎《周易》之體也；其一字褒貶，微言勸戒，竊乎《春秋》之意也；其不虛美，不隱惡，近乎馬遷之書也。冀其眾美，以成一家之言，雖知不知在人，然獨善之與兼濟，取捨其爲孰多。童蒙有求，思過半矣。且二王既没，書或在茲。語曰：能言之者未必能行，能行之者未必能言。何不備能而後爲評？歲在丁卯，存筆削焉。

繫　論

趙儼字克勛

昔犧后作《易》，周公創《禮》，孔父修《雅》，豈徒異之而已？將寔大造化之根，出君臣之義，考風俗之正耳。若三聖不作，則後王何述？故天地非伏羲不昭，長幼非周公不序，《雅》《頌》又非孔子不列矣。是三聖者，所謂能弘其道而由之也。茲又論夫文字發軔，牋翰殊出〔八〕，本于其初，以迄今代，三千餘載，眇茫難知。而《書斷》之爲義也，聞我皇之所好，述古能方之，不謂其智乎？較前人之尤工，陳清頌以別之，不謂其白乎？體物備象，有大《易》之制；紀時錄號，同《春秋》之典。自古文

逮草跡，列十書而詳其祖，首神品，至能。筆出三等而備，厥人所謂執簡之太素，含毫之萬象，而申之宇宙，能事斯畢矣。若是，夫古或作之，有不能評之；評之，有不能文也。今斯書也，統三美而絕舉，成一家以孤振，雖非孔父所刊，是猶丘明同事。偉哉，獨哉！君哉，臣哉！前載所不述，非夫人之能，誰究哉？

校勘記

〔一〕「雖則童孺，但至功數日」，萬曆本、四庫本作「雖則童孺，但學至數日」。
〔二〕「過之張學，猶當雁行」，萬曆本、四庫本作「過之張草，猶當雁行」。
〔三〕「義之便是少推張學」，萬曆本、四庫本作「義之便是少推張草」。
〔四〕「虞龢之」，萬曆本、四庫本作「虞龢云」，是。
〔五〕「食以五味而美」，萬曆本、四庫本作「食以五味為美」。
〔六〕「同居第三等」，四庫本同此；萬曆本作「同居第二等」。
〔七〕「亦猶屈鹽梅之量，處掾屬之五」，萬曆本、四庫本作「亦猶屈鹽梅之重，處掾屬之伍」。
〔八〕「牋翰殊初」，萬曆本、四庫本作「牋翰殊書」。

墨池編

二六八

墨池編卷第九

品藻四

續書斷序

周官保氏教國子以六藝，禮、樂、射、御、書、數之謂也。書之爲教，古者以參於禮樂，惡可置哉！自秦變六體，漢興有章草，英儒承承[一]，故得不廢。寢興於西京曹魏之際，而極盛於晉、宋、隋、唐之間。窮精殫妙，變態百出，無以尚矣。當彼之時，士以不工書爲恥，師授家習，能者益衆。形於簡牘，耀於金石，後人雖相去千百齡，得而閱之，如揖其眉宇也。下至於五代，天下罹金革之憂，不遑筆札。神宋受命，聖聖繼明，雲章宸翰，藝出天縱，炳如日月，發如龍鸞[二]。天下多士，向風趨學。間有俊哲，自爲名家。古文則郭忠恕、句中正，篆籀則徐騎省、邵餗、章友直，分隸則王原叔，真

草則楊少師、王御史、李西臺、宋宣獻[三]、石曼卿、周子發、蘇子美、蔡君謨。咸有遺跡，可以觀述。雖然，學者猶未及晉、唐之間多且盛者，何也？蓋經五季之潰亂，而師法罕傳。就有得之，秘不相授，故雖志於書者，既無所宗，則復中止，是以然也。夫書者，英傑之餘事，文章之急務也。雖其爲道，賢、不肖皆可學。然賢者能之常多，不肖能之常少也。豈以不肖者能之，而賢者遽棄之不事哉？若夫尺牘敘情，碑板述事，惟其筆妙，則可以珍藏，可以垂後，與文俱傳。或其繆惡，則旋即棄擲，漫不顧省，與文俱廢，如之何不以爲意也？予雖不能，每悵然爲之嘆息。於是集古今字法、書論之類，爲《墨池編》。其善品藻者得三家焉，曰庾肩吾，曰李嗣真，曰張懷瓘，而懷瓘者爲備。然自開元以來，未有紀錄。而唐初諸公，或雖有其傳而事跡缺略，或未嘗立傳於此編爲缺。於是用懷瓘品例，綴所聞見，斷自唐興以來，以至於本朝熙寧之間，作《續書斷》，庶近時抱藝君子於此具見，而不學者觀之亦思勉焉。其所缺漏，當嗣而益諸。熙寧七年八月六日，潛溪隱夫序。

品書論

昔庾肩吾定張芝至於法高，一百二十有八人爲九品，李嗣眞録李斯至於張正見，八十一人爲十等，其間有兩存者，有互見者，綱羅前哲，固以博矣。然肩吾，梁人也，其義，獻未遠，其所評，遠者必有據依〔四〕，近者皆所親見也。而嗣眞得承群賢之緒餘，而又益以隋唐之近跡，故可以錙銖以權之，尺寸以度之，列爲數品。然太繁則亂，其升降失中者多矣。其説止於題評譬喻，不求事實，虛言潤飾，孰爲準繩？至張懷瓘乃討論古今，自史籀至於唐之盧藏用，爲神、妙、能三品，人爲一傳，兼王、袁之評，庾、李之品，而附之以名字、郡邑、爵位之詳。品簡則易推，事明則可考，此足爲學者之便也。然其或失於折衷，或傷於鄙俚，而敘古人之行事未備，其猶病諸。予欲不踰懷瓘，別爲一書，然自度病處，而去古益遠，其所見聞，皆不及懷瓘之博且詳也，雖復增損，其能甚異哉？於是續而補之。自隋以前能書者，雖懷瓘所不録，而雜見於庾、李《書品》、竇泉《述書賦》，跡絕難考，此不復載也。懷瓘，開元中，嘗爲翰林供奉，工

書之外無聞焉。不以人廢言，此謂神、妙、能者，以言乎上、中、下之號而已，豈所謂聖神之神，道妙之妙，賢能之能哉！就乎一藝，區以別矣。傑立特出，可謂之神；運用精美，可謂之妙；離俗不謬，可謂之能。據所傳覿，精爲著定，苟好惡之異，商榷之差，以俟來哲。然同品之間，因有優劣，覽之可以自知焉。

宸翰述

神宋之興，自太祖震神武、敷至仁以大定天下，又能敦尚文雅，耆儒宿德置於廊廟，英髦麗藻列於禁掖。然於翰墨之學，固未遑暇。太宗方在躍淵，留神墨妙，斷行片簡，已爲時人所寶。及既即位，區內砥平，朝廷燕寧，萬機之暇，手不釋卷，學書至於夜分，而夙興如常。以生知之敏識，而繼博學之不倦，巧倍前古，體兼數妙，英氣奇采，飛動超舉，聖神絕藝，無得而名焉。帝善篆、隸、草、行、飛白、八分，而草書冠絕。嘗草書《千文》，勒石於祕閣。又八分《千文》及大飛白數尺，以頒輔弼，當世工書者，莫不歎服。上嘗語近臣曰：「朕君臨天下，亦有何事於筆硯，特中心好耳。江東人能

小草，累召詰之，殊不知向背也。小草字學難究，飛白筆勢罕工。吾亦恐自此廢絕矣。」蓋深慮書法之缺墜，而勤以興之也。始即位之後，募求善書者，評自言於公車[五]。置御書院，首得蜀人王著，以爲翰林侍書。時呂文仲爲翰林侍讀，與著更宿禁中。每歲九月後，夜召侍書、侍讀及待詔書藝於小殿，張燭令對御書字，亦以詢采外事，常至乙夜而罷。是時，禁庭書詔，筆跡丕變，劃五代之蕪，而追盛唐之舊法，粲然可觀矣。又嘗命徐鉉、句中正刊定許慎《說文》，正天下字學。六書之義，乃得不廢，以隆於今。又嘗閱於內府，購於天下，自漢章帝至唐太宗、高宗書，及古昔名臣蒼頡、張芝、鍾繇、杜預、東晉王、謝、唐褚、陸、顏、柳之徒，與王羲之、王獻之墨跡，并勒石爲法帖十卷，以賜近臣。後二府大臣初并者皆賜之，遂傳天下，學者得以師法。自古常王好藏書者有之矣，然徒寶惜獨善，而不能兼。唐文帝可謂誼主，猶且擇甚愛者藏之於陵墓，其次者函之於宮掖。没，卒爲姦臣、盜賊所得，以至於堙滅。吁，可惜哉！未有如吾太宗聖謨閎遠者也。至於宸翰，亦以藏之天下名山勝地，爲慮深矣。逮章聖朝，哀次遺墨，其實於龍圖閣、太清樓、秘閣、御書院，及賜於名山祠廟者，凡數

墨池編

二七四

千卷軸。真宗睿文精義，窮幾入神，適紹先誨，沈研古藝，宸毫煥發、形於翠琰者，凡九十編。寶在天章，以永來世。仁廟往在東朝，已志於書，真宗嘗以示大臣。及於臨御，因閱視先帝靈几，有木皮飛白筆，偶取作字，筆力遒邁，如素習者。乃置書神位，又以頒賜勢政。由是墨法日進，發奇振華，雲龍相從，鸞鳳交舞，無以喻之。享國四紀，未嘗輟功。榜更先廟，標於總章。凡侍從儒學之臣，皆并睨於上。蓋飛白之法，始於蔡邕，工於義、獻，蕭子雲，而大盛於二聖之間矣。自古飛白罕有傳者，惟先帝興之於已墜，永耀於將來，厥惟艱哉！英宗建寶文以奉之，用踵故事，可謂美矣。憲文自居藩邸，及踐宸極，以嚮儒好學稱天下。今天子潛精「六經」，通達淵邃，宿儒老學，懾服天辨。臣以病隱，不與縉紳接，未獲細閱天縱之奇能也。自從親至於舒，每有青詞祈謝靈仙。竊觀御名，出於宸筆，氣嚴法備，跡婉勢遒，觀於一字且如此，況覩之多，則妙可知也。嘗觀自古君天下者，功成則志逸，治久則氣驕。至於恣畋遊，邇聲色，窮天下之欲，極天下之樂，以至太甚而階危亂者多矣。惟本朝累聖，威瞻八荒，恩被萬物，而未嘗親逸欲之事，田無車馬之音，下無姝麗之求。卑宮室，儉服用，垂拙

豊裕，惟「六經」、百氏篇章，論諸家書法是務，過於寒儒者之爲。蓋堯、舜之睿明，文、武之齊聖，夫何足以尚已。今臣纂述《書斷》，豈敢抑居品列，謹直述以首篇云。

神　品

顏真卿，字清臣，秘書監師古七世從孫也。系出琅琊，世載名德。天寶末，并平原太守。羯胡構亂，河朔諸郡皆陷賊，獨平原堅守。與其兄杲卿以討賊爲事，援絕力窮，乃趨行。在事肅宗，不畏於李輔國、魚朝恩；事代宗，不阿於元載；事德宗，不悅於盧杞。擯斥流離，未嘗寧處，卒爲姦雄所擠，以使叛虜，秉節就死，年七十六。位太子太師，諡曰文忠。唐世皆謂之魯公，不敢名云。魯公可謂忠烈之臣也，而不居廟堂宰天下。唐之中葉，卒多故而不克興，惜哉！嗚呼！其發於筆翰，則剛毅雄特，體嚴法備，如忠臣義士，正色立朝，臨大節而不可奪也。楊子雲以書爲心畫，於魯公信矣。尤嗜書石，大幾咫尺，小亦方寸，蓋欲傳之遠也。碑刻遺跡，存者最多。而荒郊廢冢，其出未已。碑刻雖多，而體製未嘗一也。蓋隨其所感之事，所會之興，善於事

者，可以觀而知之。故觀《中興頌》，則宏偉發揚，狀其功德之盛；觀《家廟碑》，則莊重篤實，見夫承家之謹〔六〕；觀《仙壇記》，則秀穎超舉，像其志氣之妙；觀《元次山銘》，則淳涵深厚，見其業履之純。餘皆可以類考。點如墜石，畫如夏雲，鉤如屈金，戈如發弩。縱橫有象，低昂有態，自羲、獻以來，未有如公者也。其真、行絕妙，所謂如長空遊絲、蟲綱絡壁者，吾於《蔡明遠帖》見之。公正書及真、行，踰妙及神。及草，蓋有之矣，恨未見也。或曰：公之於書，殊少媚態，又似大露筋骨，安得越虞、褚而偶羲、獻耶？答曰：公之媚非不能，恥而不爲也。退之嘗云：「羲之俗書趁姿媚〔七〕。」蓋以爲病耳。求合流俗，非公志也。又其大中筋骨者，蓋欲不踵前躅，自成一家，豈與前輩競其妥帖妍媚哉？今所傳《千福寺碑》，公少爲武部員外時也，遒勁婉熟，已與歐、虞、徐、沈晚筆相上下。而魯公中興以後，筆跡迥與前異者，豈非年彌高、學愈精耶？以此質之，則公於柔媚員孰〔八〕，非不能也，恥而不爲也。自秦行篆籀，漢用分隸，字有義理，法貴謹嚴。魏晉而下，始減損筆畫以就字勢，惟公合篆籀之義理，得分隸之謹嚴，放而不流，拘而不拙，善之至也。

張長史[九]，不書名，避御嫌名也。蘇州吳人也。爲人倜儻閎達，卓爾不群。所與遊者，皆一時豪傑。李白詩云：「楚人盡道張某奇，心藏風雲世莫知。三吳郡伯皆顧盼，四海雄俠爭追隨。」太白，奇士也，稱君如此，君之蘊蓄浩博可知矣。主荒政麗，不見抽擢，棲遲卑冗，壯猷偉氣，一寓於毫牘間，蓋如神蚪騰霄漢，夏雲出嵩華，逸勢奇狀，莫可窮測也。雖庖丁之刲牛，師曠之爲樂，扁鵲之已病，輪扁之斷輪，手與神運，藝從心得，無以加於此矣。又其志一於書，軒冕不能移，貧賤不能屈，浩然自得，以終其身。嗚呼！書之至者，妙與道參，技藝云乎哉善乎。韓子之知君志也，嘗稱君曰：「喜焉草書，怒焉草書。窘窮憂悲，愉佚怨恨。思慕酣醉，無聊不平。有動於心，必於草書焉發之。顧於物見山水崖谷，鳥獸蟲魚，草木華實，日月列星、風雨水火、雷霆霹雳、歌舞戰鬪。天地萬物之變，可喜可愕，不寓於它，必於草書焉發之。故其書變動，猶鬼神不可端倪。」韓子未嘗輕與人，譽君如此，信矣。今其殘札斷簡，摸鏤而傳者，見之使魄褫而心服也。君草書得神品。或云君授法於陸柬之，嘗見公出，擔夫爭路，而入又聞鼓吹，而得筆法之意。後觀倡公孫舞西河劍器，而得其神，由是筆跡大

進。蓋積慮於中，觸物以感之，則通達無方矣。天下之事，不必通而強以爲之，未有能至焉者也。初尉常熟，有老叟陳牒，既判去，不數日復來，君怒而責之曰：「汝何以細故，屢擾官府也。」叟曰：「君筆跡奇妙，欲以藏篋笥耳，非有所論也。」因問所藏，盡出其父書，君視之曰：「天下奇書也。」自此益盡其法。以君之資，猶且博觀而後至，然則學固不可以已乎！君性嗜酒，每大醉，呼叫狂走，下筆愈奇。嘗以頭濡墨而書，既醒視之，自以爲神，不可復得也，世以此呼張顛。後嘗爲金吾長史。後人論書，歐、虞、褚、陸皆有異論，惟君無間言。傳其法者，崔邈、顏真卿，世或以十二意謂君以傳顏者，是歟非歟？文宗時，詔以李白歌詩、裴旻劍舞、長史草書爲三絕。

李陽冰，趙郡人。好古善屬文，嘗令當塗，李白往依之，贈以詩曰：「落筆灑篆文，崩雲使人驚。吐辭又炳煥，五色羅華星。」歷集賢院學士，晚爲將作少監，韓退之稱曰「李監」是也。陽冰篆品入神。自秦李斯以蒼頡、史籀之跡，變而新之，特製小篆，備三才之用，合萬物之變，包括古籀，孕育分隸，功已至矣。歷兩漢魏晉，至隋唐，逾千載，學書者惟真、草是攻，窮英擷華，浮功相尚，而曾不省其本根，由是篆學中廢。

陽冰生於開元，始學李斯《嶧山碑》，後見仲尼《吳季札墓誌》，精探小學，得其淵源。遍觀前人遺跡，以謂未有點畫，但偏傍模刻而已。嘗歎曰：「天下未喪斯文也，故小子得篆籀之宗旨。」其以書為己任也如此。當世說者皆傾伏之，以為其格峻，其氣壯，其法備，又光大於秦斯矣。蓋李斯去古近而易以習傳，陽冰去古遠而難於獨立也。雅好書石，魯公之碑，陽冰多題其顏[一〇]。觀其遺刻，如太阿、龍泉橫倚寶匣，華峰、崧極新浴秋露，不足為其威光峭拔也。或其謂之蒼頡後身。嘗貽書李夫人，願刻石作篆，備書「六經」，立於明堂，不刊之典，號曰《大唐石經》，使百代之後，無所損益。是時四方亂雜，執政者以為迂，而陽冰之志不克就，後之人將安師仰乎？惜哉！舒元輿嘗得陽冰真跡，在六幅素上見蟲蝕鳥步痕跡，若屈鐵石陷入屋壁，霜畫炤著，疑龍蛇駭，鱗甲活動，皆飛去。且贊之曰：斯去千年，冰生唐時。水復去矣，後來者誰。後千年有人，誰能待之。後千年無人，篆止於斯。自陽冰後，雖餘風所激，學者不墜，然未有能企及之者。初絳州碧落尊像之背，有篆文，極奇古，陽冰見之，歎美服膺，寢食其下，不得影響。大熱中以權權之，猶有遺跡，唐人由奇之[一一]。或以為陳惟玉

書，或以爲異人所刻，獨李漢以爲李譔書。漢之言誠，然猶未敢必爾。

唐太宗文武聖皇帝，遏亂略，致太平，雖古之聰明睿智神武而不殺者，無以尚也。既即位，購求天下名書，以充御府。銳精臨寫，特愛義之。首與虞世南、褚遂良論書法，二人皆賢者也，因其論書，可以及政矣。帝善用兵，所向必摧破。天下無事，移其用兵之勇以見於書，則其書孰御哉？故嘗謂群臣曰：「吾平亂冠，嘗親執金鼓，觀敵之陳，即知強弱。以吾弱餌其強，以吾強擊其弱，無不大潰，蓋思其深也。今吾臨古人書，殊不學形勢，惟求其骨力。骨力既得，其形勢自生矣」。常真草於屏風，以示群臣。筆力遒勁，一時之絕。又嘗因賜宴，操筆飛白，諸公競以御手取之。魏鄭公之薨，帝爲文於碑，且自書焉。雖功名之事，然帝王能之，亦足以娛心意而示褒勸，亦治世之盛美也。貞觀二十三年，帝登遐，年五十三矣。

虞世南，越州餘姚人〔一二〕。父荔，陳太子中庶子〔一三〕。世南出繼其叔中書侍郎

寄之後，故字伯施〔一四〕。世南貌儒謹〔一五〕，外若不勝衣，而學術淵博，論議持正，無少

阿狗，其中抗烈，不可奪也。故其為書氣秀色潤，意和筆調，然而合〔一六〕含剛特，謹守

法度，柔而莫瀆，如其為人。雖歐、虞同稱德義，乃出詢右也。初，浮屠智永學逸少書

精極，名重於陳。世南從學焉，盡得其法。而有以過之。其隸、行皆入妙品。太宗嘗

與之論書，言亦至於妙，而稱世南為書翰之絕，此言諒矣。及其卒也，帝甚悼之，手詔

魏王泰曰：「世南於我猶體，拾遺補闕，無日忘之，蓋當代名臣，人倫準的。今其云

亡，石渠、東觀無復人矣」。世南位至秘書監，為弘文館學士〔一七〕，爵永興縣公，謚曰

文懿。

歐陽詢，字信本，潭州臨湘人。貌寢侻，敏悟絕倫。讀書輒數行同盡，博貫經史。

當陳、隋之際，士子盛於書學，詢師法逸少，尤務勁險。嘗行，見索靖所書碑，觀之，去

數里復返。及疲，乃布坐，三日乃得法，其精如此。傑出當世，顯名唐初，

尺牘所傳，人以為法，雖戎狄亦慕其聲。然觀其少時，筆勢尚弱，今盧山有《西林道場

碑》是也。及晚益壯，體力完備，奇巧間發，蓋由學以致之，《九成宮碑》、《溫大雅墓銘》是也。其正當纖濃得中，剛勁不撓，有正人執法、面折廷諍之風。至其點畫工妙，意態精密，無以尚也。行書勵糺蟠屈，如龍虯振動，戈戟森列，自成一家。八體盡能，而飛白尤精，今恨不及見也。高祖微時，數與遊，既登位，累擢給事中。貞觀初，歷太子率更令、弘文館學士，封渤海男。卒年八十五。張懷瓘稱其飛白、隸、行、草入妙，小篆入能。

子通〔一八〕，蚤孤。母徐〔一九〕教以父書，懼其惰，常遺錢使市父遺跡，通乃刻意臨倣，以求售。數年遂繼父名，號大小歐陽體。雖得詢之勁銳，而意態不及也，然亦可以臻妙品矣。晚節自貴重，以狸毛為筆，覆以兔毫，管用象犀，非是未嘗書也。儀鳳中，累遷中書舍人。居母喪，雖以詔奪哀，而籍稿居盧不廢。天授初，轉司禮卿，判納言事。會鳳閣舍人張嘉福請以武承嗣為皇太子，通與岑長倩以為不可，死於酷吏。

嗚呼！歐陽父子，以風節學藝，相繼為唐名臣，美哉！

褚遂良，字登善，杭州錢塘人，散騎常侍亮之子。貞觀中，累遷起居郎。博涉文

史，工隸、楷。虞世南死，太宗思之，嘆曰：「吾無與論書者矣。」魏鄭公白見遂良，帝今侍書[二〇]。帝方博購王羲之故帖，天下爭獻，然莫能質其偽，遂良獨論所出，無敢舛冒。非夫博學深究者，豈足與是非數百年之舊跡哉！其書多法，或敩鍾公之體而古雅絕俗，或師逸少之法而瘦硬有餘。至章草之間，婉美華麗，皆妙品之尤者也。後遷諫議大夫，屢進讜言。帝嘗曰：「遂良鯁亮有學術，竭誠於朕，若飛鳥依人，自加憐愛。」并中書令。帝寢疾，召遂良、長孫無忌曰：「漢武帝寄霍光，劉備托諸葛亮，朕今委卿。」高宗立，二賢悉心奉國，以天下安危自任，故永徽之政，有貞觀風。及二后廢立，遂良固諫不從命，貶愛州刺史，歲餘卒。嗚呼！古所謂臨大節而不可奪者，褚公有之。

陸柬之，吳郡人，宰相元方之伯父、虞永興之甥也。臨學舅氏，得其法，遂以書顯家，與歐、褚齊名。張懷瓘謂其隸、行入妙，草入能。然隸行於今，殆絕遺跡。余嘗閱觀其草書，意古筆老，如喬松倚壑，野鶴盤空，信乎名不虛得也。官至太子司議郎。元方子景融，博學，亦工書札。時有高正臣者，亦以書聞，而不喜柬之書。蓋衒已長，

而忘公是歟？

徐嶠之，字惟嶽，會稽人。父師道，字太真。少有至行，不干仕進。裴行儉總戎隴外，辟之賓幕，因授九隴尉，非其志也，棄官歸隱。及終，謚曰文行先生，賀知章為之作銘。太真精於翰墨，嶠之能承之，以世名家。尤純孝積學，狄梁公、魏齊公、姚梁公交辟之。嘗面誚張易之，而佐佑五王，迎立中宗，不自以為功也。歷趙、湖、洛州刺史，卒於官。正書入妙，行書入能。遒媚有楷法，姚崇母之墓、湖州孝義寺碑，皆合作者也。嘗進書六體，手詔答曰：「得進書甚可觀覽，回鸞顧鵲，墜露凝雲，雖古人臨池懸帳之妙，何以過此」。仍賜物四十段以旌之。

子浩，字季海。授書法於父，少而清勁，隨肩褚、薛，晚益老重，潛精義、獻。其正書可謂妙之又妙也，八分、真、行皆入能。嘗論書云：「鷹隼之彩而翰飛戾天者，骨勁而氣猛也。」犖犖備包而翱翔百步者，肉豐而力沈也。若藻曜而高翔，書之鳳凰。」故浩之為書，識銳於內，振華於外，有君子之器焉。嘗書四十二福屏，八體皆備。其「朔風動秋草，邊馬有歸心」十數字，草隸相參，皆為精絕。識者評云：怒猊抉石，渴驥奔

泉。尤爲司空圖所寶愛。又嘗著《書譜》一卷，恨未見之。唐之工書者多，求其三葉

嗣名者，惟徐氏云。浩擢明經，爲蕭宗中書舍人。四方詔令，多出浩筆，遣辭瞻敏，而

書法至精，帝喜之。又參太上皇誥冊，寵絕一時。代宗時，封會稽縣公，出節度嶺南。

入爲吏部侍郎，坐事出明州別駕。德宗初，召授彭王傅，進郡公。卒年八十，贈太子

太師，諡曰定。子峴，又善工於行、草。石曼卿得其石刻，屢稱於人。

釋懷素，字藏真，長沙人也。自云得草書三昧。始其臨學勤苦，故筆頹委，作筆

塚以瘞之。嘗觀夏雲隨風變化，頓有所悟，遂至妙絕。如壯士拔劍，神彩動人。顏公

嘗有書云：「昔張長史之作也，時人謂之張顛。今懷素之爲也，僕實謂之狂僧。以狂

繼顛，孰爲不可耶？」其爲名流推與如此。後有懷仁者，居長安洪福寺。摹集右軍，

頗見精熟。其徒有胡英效之，亦以書勒石。

柳公權，字誠懸，京兆華原人。兵部尚書起之弟也。元和初，擢進士第。穆宗

時，以夏州書記入奏，帝曰：「朕嘗於佛廟見卿筆跡，思之久矣。」即拜右拾遺，侍書學

士。帝問公權用筆法，對曰：「心正則筆正，乃可爲法。」帝改容，悟其以筆諫也。起

之嘗寓書宰相曰：「家弟本志儒學，先朝以侍書見用，頗類工祝，願徙散秩。」乃改右司郎中，弘文館學士。文宗復召侍書，遷中書舍人，翰林書詔學士。帝有求治之意，而不能倚忠墜讒，嘗便殿舉袂曰：「此三澣矣。」對曰：「人主當進賢，退不肖，納諫諍，明賞罰，此小節耳。」其切直多類此。累封河東郡公。咸通初，以太子太保致仁。卒，壽齡八十八。公權博貫經術，正書及行皆妙品之最，草不失能。蓋其法出於顏，而加以遒勁豐潤，自名一家，而不及顏之體局寬裕也。雖驚鴻避弋，饑鷹下韝，不足以喻其鷙急云。文宗嘗召與聯句，它學士亦屬繼帝獨諷公權者，以爲詞情皆足，命題於殿壁，字率徑五寸。帝歎曰：「鍾、王無以尚也。」其遷少師。宣宗召至御坐前，書紙三番，作真、行、草三體，帝奇之，賜以器幣，且詔自書謝章，無限真、行。當時大臣家碑誌，非其筆，人以子孫爲不孝。外夷入貢，皆別署貨貝，曰：「此購柳書。」嘗書京兆西明寺《金剛經》，有鍾、王、歐、虞、褚、陸諸家法，自爲得意。凡公卿以書覬遺蓋鉅萬，而主藏、奴或盜用，不復詰，惟硯筆圖籍自鐍秘之。

沈傳師，字子言，蘇州吳縣人。史館修撰既濟之子也。材行有餘，能治《春秋》，

工書，有楷法。入翰林，次當拜承旨，稱病固辭，出觀察河南。歷右丞，率江西，以吏部侍郎卒，年五十九。

性夷粹無兢，更二鎮，十年無書贈入權家，而僚佐極一時之選。

正、行書皆至妙品。存於翠琰，爽快騫舉，如許邁學儔，骨輕神健，飄飄然欲騰霄云。

韓擇木，當肅、代世，以八分得名。是韓雲卿以文顯，李陽冰以篆顯，擇木以八分顯，天下欲其先人功者，不得此三人，不稱三服。杜子美云：「尚書韓擇木，騎曹蔡有隣，開元以來數八分。」觀其跡，雖不及漢魏之奇偉，要之莊重有古法，而首唱於天寶之間，宜實妙品。又如山東老儒，雖姿字不至峻茂，而嚴正可畏云。擇木嘗爲右散騎常侍，宰相李峴忤李輔國，又爭崔伯陽責大重，帝怒黜峴蜀州，時擇木入對，帝曰：「峴言直，不敢專權，陛下寬之，祇益盛德耳。」其正論如此。後以尚書兼太子少保致仕云。「峴欲專權耶？朕今黜之，尚恨法太寬。」擇木曰：「峴

徐鉉，字鼎臣，事李煜，官御史大夫。王師圍金陵，來求緩師，陳述懇至。既復命，隨煜入朝，太祖詰之，語不屈，即蒙慰勞，授率更令。太宗時，直學士院，訓辭溫雅，得誥命體。遷右散騎常侍。坐事，貶邠州刺史，行軍司馬。卒年七十六。騎省敏

於文，爲江表冠，中朝士大夫皆推與之。尤善篆、八分，精於字學。蓋自陽冰之後，篆法中絕，而騎省於危亂之間，能存其法。歸遇真主，字學復興，其爲功豈淺哉！初雖患骨力歉陽冰，然其精熟奇絕，點畫皆有法。及入朝，見《嶧山》摹本，自謂得師於天人之際。搜求舊跡，焚擲略盡，較其所得，可以及妙。嘗被詔，刊定許愼《說文》，今行於世。

其後鄭文寶、查道襲皆善隸、篆，由騎省發之，後皆爲顯人。又有李無惑者，遺跡可寶。弟鍇，得兄之學，而名譽相上下，世號二徐。江南有王文秉者，篆體精勁，同安人。

太宗時翰林待詔，深得陽冰之法，遒健端直，見稱於楊文公。吳浩，錢塘人。浩筆尤妙，世莫能偕，無惑常蓄藏之，語人曰：「浩死，當絕筆矣。」無惑後爲參軍、宰邑，歲常寄萬錢市大筆於浩。

石延年，字曼卿，其先幽州人。志氣豪邁，慕古文奇節偉行，而欲立非常之功。既與世齟齬，於是嗜飲以自放，奇篇寶墨，多得於醉中，真一代文翰之雄也。少舉進士不中，初命奉職。久之，以太祝宰濟之金鄉，累擢大理丞，通判海州。還爲秘書閣校理，遷中允。康定元年卒，年四十八。上書請莊獻明肅還政，言夏戎十事，不報。

已而元昊叛，左右正缺，執政欲以曼卿擬之，猶覬其私請，然後奏。曼卿語人曰：「吾少有志效國用，當自結明王，以奮生平，又安能屑屑於相府乎？」執政聞之，遂罷。是天子方用其言，稍欲進顯，以試其才。而曼卿不幸病死，可哀也已。曼卿正書入妙品。尤喜題壁，不擇紙筆，自然雄逸。嘗艤舟於泗洲之龜山，寺僧請題壁傍殿榜，乃劇醉卷氈而書，一揮而三榜成，使善書者，雖累旬月構思以爲之，亦不能及也。范文正誄之曰：「曼卿之筆，顏筋柳骨。散落人間，寶爲神物。」歐陽永叔嘗賦詩云：「曼卿、子美真奇才，久已零落埋黃埃。子美生窮死愈貴，殘章斷稿如瓊瑰。曼卿醉題紅粉壁，鐵幹已剥昏煙煤。河傾崑崙勢曲折，雪壓太華高崔嵬。自從二子相繼没，山川氣象皆低摧。」二公之辭，信得其實，不假余評云。

蘇舜卿，字子美。參知政事易簡之孫，直集師院耆之子也。舉進士，累遷大理評事。范文正公薦之校理集賢。有欲撼文正者，以事劾之，坐除名，以湖州長史卒。嘉祐中，追復其官。子美志於功名，雖在卑位，數慷慨論朝廷大事，人之所難言。既廢游吳，以泉石自適，善於歌詩，發必造奇。尤工行押、草書，皆入妙品。殘章片簡，傳

寶天下。如花繁上林，月晃淮水，光彩浮動云。兄舜元，字才翁。草、隸卓爾不群，但恨遺跡之少，歷提點刑獄以卒。

蔡襄，字君謨，興化軍仙遊人也。擢天聖八年第。范文正黜饒州，余靖、尹師魯、歐陽永叔論救從貶，君謨作《四賢詩》以諷，天下稱之。爲慶歷初諫官，遇事感激，權倖畏縮，而上得與范、韓、杜、富諸公革弊事，以修太平。其後階歷清近，竭忠補過。救唐子方，留呂景初、吳中復、馬遵，上益嘉其賢。再守泉州，移福州。唐重經術士，禁遭喪而破產者，誅巫覡主病者，絕蠱毒殺人者。大變其俗，入總三司。會英宗即位，昭陵復土，財用皆猝須而畢給。拜端明殿學士，知杭州，以便親。俄居憂，病卒，年五十六。君謨真、行、草皆優，人妙品。篤好博學，卓冠一時。少務剛勁，有氣勢，晚歸於淳淡婉美。《詩》云：「抑抑威儀，維德之隅。」可以況其書矣。然頗自惜重，不輕爲書，與人尺牘，人皆藏以爲寶。仁宗深愛其跡，嘗書曰「御筆賜字君謨」以寵之，君謨作詩自書以謝。御製《元舅隴西王碑文》，君謨書之。及學士撰《溫成皇后碑文》，勑書之，君謨辭不肯書，曰：「此待詔職也。」儒者之工書，所以自遊息焉而已，

豈若一技夫役役哉。」古今能自重其書，惟王獻之與君謨耳。

校勘記

〔一〕「英儒承承」，萬曆本、四庫本作「英儒相承」。

〔二〕「發如龍鸞」，萬曆本、四庫本作「發如鳳鸞」。

〔三〕「宋宣獻」，萬曆本、四庫本作「宋宣憲」。

〔四〕「遠者必有據依」，四庫本同此；而萬曆本作「遠者必有依據」。

〔五〕「評自言於公車」，萬曆本、四庫本作「許自言於公車」。

〔六〕「見夫承家之謹」，萬曆家作「見具承家之謹」，四庫本作「見其承家之謹」。

〔七〕「羲之俗書趁姿媚」，萬曆本、四庫本作「羲之俗書姿媚」。

〔八〕「員孰」，萬曆本、四庫本作「圓熟」。

〔九〕「張長史」，萬曆本作「張長史旭」。四庫本作「唐張長史」，并有小字注文兩行：「名旭，不書名者，避御諱也。」又，下所引李白詩「楚人盡道張某奇」「張某」萬曆本亦作「張旭」。

〔一○〕「顔」，萬曆本、四庫本作「額」。

〔一一〕「由」，萬曆本、四庫本作「猶」。

〔一二〕「虞世南，越州餘姚人」，萬曆本、四庫本作「唐虞世南，字伯施，越州餘姚人」。

〔一三〕「陳太子中庶子」，萬曆本、四庫本作「陳歷太子中庶子」。

〔一四〕萬曆本、四庫本因前有「字伯施」，故「字伯施」皆闕載。

〔一五〕「世南貌儒謹」，四庫本同此，而萬曆本作「世南貌醇謹」。

〔一六〕「合」，萬曆本、四庫本作「内」。

〔一七〕爲弘文館學士」，萬曆本、四庫本作「弘文館學士」。

〔一八〕「子通」，萬曆本、四庫本作「唐歐陽通」。

〔一九〕「母徐」，萬曆本、四庫本作「母徐氏」。

〔二○〕「帝令侍書」，萬曆本、四庫本作「帝令侍書」。

墨池編卷第十

品藻五

續書斷下

能品六十六人附下九人

唐高宗　唐玄宗　唐順宗

漢王元昌　臨川公主晉陽公主、房鄰妻附　楊師道

裴行儉　魏叔瑜子華、兄叔琬、薛稷、王方翼附　宋令文

王紹宗孫虔禮附。　王知敬殷仲容附　盧藏用

岐王範　李邕　鍾紹京蕭祐附

李西臺建中唐異附　宋宣獻公綬子敏求附　杜祁公衍

范文正公歐陽永叔附　王翰林洙　周子發越

邵餗邵必附　章友直楊南仲、元居中附　唐彥猷詢

雷簡夫　張公達　慎東美

高宗天皇大帝，太宗之子也。守成業，天下清晏，而昏懦不剛，終致危亂。雅善真、草、隸、飛白，嘗作《賜遼東諸將書》，出示朝堂。又嘗爲飛白書，賜戴至德曰「泛洪流，俟舟楫」，郝處俊曰「飛九霄，假六翮」，李敬玄曰「資啟沃，罄丹誠」，崔知悌曰「竭忠節，贊皇猷」⋯皆見意於辭云。永淳二年，帝陟於洛陽宮，年五十六。

玄宗至道大明皇帝。開元致治，比隆貞觀，晚蔽大姦，播遷遐陬。少能八分、正書，錫之臣工，勒之金石，不勌於勤，尚藝之至。上元三年崩，年七十八。

順宗至德大安皇帝，德宗之太子。夙在東宮，躬仁孝，善正書。德宗每作詩賜文，多命皇太子書焉。王伾以書待詔，遂見寵遇。伾，宵人也，終以基禍。既即位，有疾。元和元年上仙，年四十六。

漢王元昌，高祖之子。祖述羲、獻，尤善行書。雖在童年，已精筆意。蓋夙成之智，有不待久而能者矣。

臨川公主，太宗女也，下嫁周道務。工篆、籀，能屬文。其妹晉陽公主，字明達，文德皇后所生。善臨帝飛白書，下莫能辨。年十二而薨。後有房鄰妻高氏，嘗書石刻，字書緊媚。蓋唐世以書相尚，至於女子皆習而能，可謂盛矣[二]。

楊師道，字景猷，隋觀王雄子也。清警有才思，工詩，善草、隸。貞觀十年，拜侍中，親遇隆渥。以太常卿卒。

裴行儉，字守約。高宗時，爲吏部侍郎，精於用兵，俘可汗，夷突厥，爲時良將。通陰陽、曆術，知人好施。工草、隸名家，帝嘗以絹素詔寫《文選》，覽之秘愛其法，厚賜與之，行儉每曰：「褚遂良非精筆佳墨。未嘗輒書，不擇筆墨而研捷者，惟余與虞世南爾。」所撰《譜草字雜體》數萬言，其精意於書如此。

魏叔瑜、鄭公子也。鄭公名德冠代，叔瑜克保其後，位至豫州刺史。尤邃草、隸，以筆意傳其子華及甥薛稷。華，字茂實，檢校左庶子，武陽縣男。書法雅正，遺跡尚

存。唐世稱之曰：「前有虞、褚，後有薛、魏。」叔瑜兄叔琬亦善書。時有王方翼者，與叔琬齊名。

宋令文，汾州人。高宗時，爲東臺詳正學士。富文辭，且善書，有力，世稱三絕。然之問獨險，之孫諂猥，之悌雖顯無他長也。

其子之問，以文章起，之悌以驍勇聞，之孫工草、隸，世謂各得父之一絕。

王紹宗，字承烈，梁左民尚書銓曹孫，徙居江都。少貧窶，嗜學，工草、隸。居僧坊爲之書，取備自給，凡三十年。備足給一月即止，不取贏。人雖厚償，輒拒不受。徐敬業起兵，聞其行，以幣刧之，不肯赴。武后召赴東都，褒慰良厚，擢太子文學，累遷秘書少監。當時以書顯名，人稱其風規澓落，氣力雄壯，如曲浦鴻鳴，芳園檜植云。紹宗嘗自云[二]：「鄙夫書無工者，特由水墨之積習，常精心率意，虛神靜思，以取之耳。吳中陸大夫以余比虞君，以不臨寫故也。聞虞常被中畫腹，正與余同。」虞即世南也。蓋其雖不臨寫，而研精覃思，歲月深久，自有所悟耳。唐世寫經類可嘉，紹宗所善孫虔禮，字過庭，官至右衛胄者猶屈爲僧書，則寫經者，亦多士人所筆爾。

曹參軍。書有能名，或病其體多同，而格不高爾。

王知敬，河內人。武后時，為麟臺少監。善隸、草、行，評者云：如麒麟將騰，鸞鳳欲翥。子友正，以隱逸稱於時。又有殷仲容、陳郡人。善大書，精於題額，與王齊名。天后嘗詔二人者各題一榜，仲容、資福寺；知敬，清禪寺：俱為絕筆，行者莫不駐車觀之。仲容之父令名，已善斯藝。

盧藏用，字子潛，京兆長安人。初隱終南、少室二山，學鍊氣，為辟穀術。登衡盧、徜徉岷、峨，與陳子昂、趙正固友善。隸頗有法度。長安中，召授左拾遺，位至黃門侍郎。晚狥權利，務為驕縱。渝其素節，論者薄之。

岐王範，明皇之弟也。好學工書，厚禮儒士，常飲酒賦詩，以相娛樂。又聚書畫，皆世所稱者。初，隋滅，禁中圖畫湮沒。唐興，募求，稍稍復出，藏於秘府。長安初，張易之奏天下善工潢治，乃密使摹肖，殆不可辯，而竊其真者。易之誅，悉為薛稷取去。稷敗，範得之。初不奏白，後憂而火，論者痛惜。範薨，追諡惠文太子。

李邕，字太和。父曰善。善以《文選》講授諸生，邕能補益其意。見李嶠，請假

直秘書。未幾，奧篇隱帙，了辨如響。嶠歎曰：「子且名字。」召拜左拾遺。助宋璟劾張昌宗，諫中宗昵鄭普思，大節磊磊。爲明皇御史中丞，歷陳、括、淄、滑刺史，汲郡、北海太守。以事誅，年七十。重義愛士。爲文長於碑頌，而復多自書，人奉金帛以請，前後所受鉅萬計。然能拯孤恤窮，家無厚積，人亦不以爲咎也。邕書如寬大長者，逶迤自肆，而終歸於法度，能品之優者也。吾嘗嗟其始沮於韋氏，中忌於張說，卒彼誅於李林甫。才名四十年，而貶竄遠裔，坐席不暖，終不得其死。哀哉！子美《八哀詩》深得其實。

　　鍾紹京，虔州贛人。初爲司農錄事，以善書直鳳閣。武后時，題諸宮殿、明堂，及銘九鼎，皆其筆也。與討韋氏亂，拜中書侍郎。後數坐事貶遠。年八十餘，以少詹事卒。紹京嗜書畫，如王羲之、獻之、褚遂良真跡，藏家者至數十百卷。然自書微怯，不足逮前輩云。後有蕭祐，亦精於書畫。自鍾、王、蕭、張以來，皆能識其真。嘗歷彭州刺史，鑿琅琊池，至今有佳趣。

　　韋陟，字商卿，宰相安石子也。風格方整，善文辭，書有楷法。攫掌書命，遷禮部

侍郎。以鑒裁銓綜稱，而爲林甫、國忠擯廢。及蕭宗欲相之，以論直見疏，位東京留守、郇國公卒。陟晚而多縱，常以五采牋爲書記，使侍妾主之。其裁答，受意而已，陟唯書名。自謂所書「陟」字，若五采雲，時人慕之號「郇公五雲體」。

蕭誠，蘭陵人。搦翰清婉。開元初，時尚褚、薛，誠爲之最。書碑刻，李陽冰多爲之題篆。或評其書云：舞鶴交影，騰猿在空。升左司員外郎。時有宋儋、李璆，在并有聲於代。宋師鍾，李師王。

張廷珪，河南濟源人。始以直言忤武后，當中宗、明皇時，屢陳鯁諤之論。用太子詹事致仕。廷珪善八分。

賀知章，字季真，越州永興人。性曠夷，善談說。擢進士，超拔群類。開元中，遷太子賓客，秘書監。晚節尤誕放，遨嬉里巷，自號四明狂客，秘書內監。每醉，輒屬文，筆不停綴。善草、隸，好事者具筆硯從之。意有所愜，不復拒，一紙纔數十字，世甚珍之。天寶初，病，夢遊帝居，數日寤，乃請爲道士還鄉里。卒年八十六。或傳其仙去，人有遇之者。

司馬子微，洛州溫人。盧天台不出，睿宗命其兄承禕，就之錫寶琴、霞紋被還山。

明帝再召至都，詔於王屋山置壇室以居。子微善篆、隸，帝命以三體寫《老子》，刊正文句。卒年八十九。又有盧鴻[三]，字顥然，洛陽人。博學，善書籀，盧嵩山。開元初，禮召不至。五年，復詔起之，拜諫議大夫，固辭還山。

王維，字摩詰，善詩，工草、隸，善畫，名盛於開元、天寶間。豪英貴人，虛左以迎。

後為戎羯所污，以《凝碧》一絶免誅。年六十一，位尚書右丞卒。

呂向，字子回。章草、隸峻巧，又能一筆環寫百字，若縈髮然，世號連綿書。強志於學，每賣藥，即市閱書，遂通古今。開元中，召入翰林。帝遣使采擇姝好，向奏《美人賦》以諷。帝怒，賴張說諫說以免，遂見旌寵。嘗詰解《文選》，世號五臣注者是也。卒工部侍郎。

鄭虔，鄭州滎陽人。博學善著書，明皇爲置廣文館，以虔爲學士，時號鄭廣文。善圖山水，好書，貧無紙，於是慈恩寺貯柿葉數屋，日往取葉肆書，歲久殆遍。嘗自寫詩并畫以獻，帝大書批曰：「鄭虔三絶」。晚節陷賊庭，貶台州司戶，杜甫深哀之。

梁昇卿，涉學工書，爲奉天尉，韋抗表之。其仕顯至都督廣州，書《東封朝覲碑》，爲時絶筆。

史惟則，吳郡人。天寶中，嘗爲伊闕尉，集賢院待制，後至殿中待御史。在唐中葉，以八分名家者四人，惟則與韓擇木、蔡有鄰、李潮也。擇木尤妙，名重當時，惟則可以亞之。或評云：雁印平沙，魚躍深淵也。李潮八分，世傳者幾希。杜詩云：「况潮小篆逼秦相，快劍長戟森相向。八分一字直千金，蛟龍盤拏骨肉強。」歌詩不無溢美，亦足以知其能。時有王遹者，亦工分、篆，當時名不其甚著，而其跡今有存者。

褚庭誨，錢塘人，左散騎常侍無量之姪也。正書精熟，可慕見之於《玄覽法師碑》。開元中，位至諫議大夫。

胡霈然，生開元、天寶間。書畫遒妙，而格力不揚。時有蘇靈芝者，頗好書石跡，與霈然相上下。

張懷瓘，字未聞也。其父善書，與高正臣近。懷瓘高自矜飾，謂真、行可比虞、褚，草欲獨步於數百年間，然無遺跡可考爾。開元中，嘗爲翰林供奉。

張從申，進士擢第，昆仲四人皆稱於時。從申最高優學逸，少書，結字遒密可喜，晚益自放，不務調端。當大曆後，徐季海已老，獨從申高步江淮間。凡其書碑，李陽冰多爲題額，故得益名高。在廣陵碑曰四絕，同安得碑曰三絕，蓋當時稱如此。遊山谷，見祖塔之側有一小碣，視其跡，乃從申在建中時所書，而人未嘗省，廼刷滌染以紙。筆尤老硬奇譎，乃從申之合作者也，題其銜曰「檢校禮部郎中」。

段季展，與劉晏同時。晏領材賦，有大功，其所與多天下賢士，季展蓋其徒也。

獨以《禹廟碑》見知於周子發，遂爲時人所稱。其運筆流美，亦足貴尚云。

韓滉，字太冲，長安人。宰相休之子也。位鎮海節度，江淮轉運使，能調發糧帛，以濟危難。而刻深剛愎，議者惡之。好鼓琴，書得張長史筆法，畫與宗人幹相埒。自言不能定筆，不可論書畫，以非急務，故自晦不傳與人。然今無遺跡，特據史氏所稱爾。

歸登，字冲之。舉孝廉，策賢良，爲右拾遺。同列有所諫正，輒求聯名，無所回畏。尤遠權勢，不以淹速存懷。順宗爲皇太子，登父子侍讀，終於工部尚書，年六十

七。登書，前人未嘗稱道。余近得《徑山禪師碑》於錢塘，乃登騎省時書也。字皆真

行，縱橫變動，筆意尤精，蓋其當時不以書自名，而唐人亦罕稱之爾。

郘彤，嘗於吳興書《尊勝經》，流便可喜，書家或稱其授法於魯公，何翰墨之不類

也。又或評之如「寒林棲鳥，平岡走兔」云。孫莘老，取其書，置墨妙亭。

鄭餘慶，字展業，滎陽人。少砥礪，行已完潔。德宗、憲宗皆命以相。嘗觀其爲

樊澤書《神道碑》，遒熟可喜。憲宗時能書者幾希，如餘慶者已爲精筆矣。年七十有

五卒，贈太保。

韓愈，字退之。唐世大儒，高義亮節，昭昭然如揭日月，其爵位行事不待述而可

知也。退之雖不學書，而天骨勁健，自有高處，非眾人所可及。余嘗見其《華嶽題

名》，酷愛玩之，如挹其眉宇。又劉夢得、柳子厚，皆云學者，有石刻班班垂世間。其

文章足以自顯，而又假翰墨爲助，豈不美矣。

韓梓材，字利用。元積觀察浙東，幕府皆知名士，梓材其一也。筆跡晞顏魯公、

沈傳師，而加遒麗。披沙見金，時有可寶。是時，羊士諤同在越州，亦以文翰稱云。

裴潾，河東聞喜人。篤學，善隸書，爲憲宗起居舍人。柳泌爲帝治丹劑，求長年，潾諫甚切，見貶。憲宗竟以藥棄天下，世謂潾知言。後尹河南。

李德裕，字文饒，相武宗。有大勳，鉏澤潞，戡夷狄，唐以中興，不幸貶死。其書祖述顏公，毅然有法。余嘗觀遺刻於南徐，歎其志於功名，有餘力足以及其書也。

牛僧孺，字思黯，系出隴西狄道。少與韓吏部并遊，文重一時。相穆、文二崇，德全而清，唐之名宰。嘗書《馬惣溪堂碑》，師法元帝，落落不俗，亦可尚云。以太子少師薨。

李紳，字公垂。少也孝而有節，不爲李錡草表，遂相穆宗，爲唐名臣。嘗觀其《法華寺詩》，筆老字勁，亦爲無媿於前輩焉。

裴休，字公美，孟州濟源人。父肅，浙東觀察使。休能文章，楷遒勁有體法。爲人蘊藉，進止雍閒。宣宗嘗曰：「休真儒者。」大中時，在相位五歲，革漕舟積幣，止方鎮橫賦。終於荊南節度，年七十四。嘗於太山建化誠寺。休鎮太原，寺僧粉額陳筆硯以俟，休神情自若，以衣袖揾墨書之，極遒健。逮歸，侍妾見其霑涴，休曰：「吾適

以代筆也。」

唐玄度，文宗時待詔翰林。精於小草[四]，書有楷則。作《九經字樣》、《十體

書》，學者資之。

盧知猷，字子謨。僖、昭時，歷史館修撰，戶部尚書。器量渾厚，世推長者。善

書，有楷法，文辭贍麗。

于僧翰，以八分稱於咸通之際。雖繩矩甚備，功力不及韓、史。

錢俶，字文德。武肅王之孫，文穆王、忠獻王之弟。世守吳越。太平興國中，籍

其國以獻有司，改封淮海。端拱元年，以鄧王卒於南陽，諡曰忠懿。王善草書，太宗

嘗遣取之。王以舊所書絹圖上之，詔褒飾，因賜玉硯金匣、紅綠牙管、筆、龍鳳墨，蜀

箋盈丈，紙皆百番。

姪惟治，字和世，廢王倧之子。亦善草、隸，臨寫二王書，嘗曰：「心能御手，手能

御筆，則法存乎其中矣。」歸朝，領鎮國軍節度使。太宗遣書學賀不顯詣第，偏閱諸錢

書，不顯曰：「諸錢皆効吳僧亞棲跡，筆力恨弱，獨惟治最精耳。」真宗嘗語其弟惟演

曰：「朕知惟治善書，以其病，不欲遣使索之。卿爲求數幅進上。」翌日，書聖製詩數十章以獻，賜白金千兩。

忠獻王有子曰昱，字就之。尤善筆札，精於尺牘。始忠獻薨時，年四歲，故不得立。太祖即位，以其君命來賀，燕射後苑。時江南使者先中的，詔令解之，昱應弦而中，乃受玉帶之賜。歸朝，授刺史，獻文召試，改秘書監，工部侍郎，郢州團練使。太宗嘗閱其書，甚稱善，賜以御金花扇、《急就章》。是時天子方銳意翰墨，購求天下遺跡，侍郎以鍾繇、羲之墨跡八軸，思公亦以鍾、王、唐明皇墨跡七軸爲獻，皆優詔獎之。侍郎於予爲外曾祖。

李煜，字光玉。江南昵姦拒諫，以干天罰，賴本朝封之以爲違命侯，而不戮也。頗尚儒雅，工筆札，遺跡甚勁銳。今清涼寺有德慶堂榜猶在。

王著，字知微。初仕僞蜀，蜀平歸朝，遷衛尉寺丞。太守召對，擢翰林書[五]。著善正書，行書兼精。永禪師真草《千文》殘缺，著補字數百，一刻石，頗得其形範，世寶重之。修東嶽廟，著勒碑，遷著作郎。呂文仲爲侍讀，與著更宿禁中。著善大書，

全用勁毫，爲筆甚大，號散筆，市中鬻者管百錢。上嘗以紙一番令書六字，次一番四

字，一番兩字，一番一字，皆極遒勁，上稱善，厚賜之。初，太宗臨書，嘗有宸翰，遺中

使示著，著曰：「未盡善也。」上益勉於臨學。他日，又示著，著如前對，中使責之，著

曰：「天子初銳精毫墨，遞爾稱能，則不復進矣。」久之復示，著曰：「功已著矣，非臣

所及也。」真宗常言於輔臣而嘉之。噫！書特一藝，而聖賢之餘事耳。當其未至，則

端士猶不敢訹言溢美，況天下大政。或志於諂，而不以實對，乃知微之罪人也。昔唐

許圉師非二王，而以高宗爲書聖，豈不愧哉！著位殿中侍御史卒。有李居簡者，善

草，太宗甚愛之，以贊善大夫直御書院。是時禁林詔命，筆體丕變，粲然可觀，遠追唐

室。

其後，真宗待詔尹熙古得筆法，仁宗時仲翼工草、隸，亦頗有時譽。

郭忠恕，字恕先，洛陽人。少能屬文，善史書，小草[六]尤工真楷，而沈湎縱弛，

陵薄貴勢。

盛暑暴於日，體不沾汗；祁寒浴於河，旁水澌釋。或絕粒旬日，無恙，人

甚異之。太宗聞其名，召爲國子監主簿。以罪流竄，卒於行道，若蟬蛻然。嘗校定

《尚書》，又有《小字說文字源》存於今。

勾中正，字坦然，華陽人也。精於篆、籀，兼真、行、草。太平興國，獻八體書。太宗雅好其名，擢授直館，與徐鉉校定《説文》，與吳鉉、王文撰《雍熙廣韻》。累遷屯田郎中。杜門守道，惟筆札自娛。太宗神主及諡寶篆文，比受詔書之。又以古文八篆三體書《孝經》表上，真宗召對，問其書之歲月，對曰「十五載乃成」，帝深嘉歎，命藏秘閣。卒年七十四。

釋夢英[七]，衡州人。效十八體書，尤工玉筯。嘗至大梁，太宗召之簾前，錫紫服去，遊終南山。當世名士，如郭恕先、陳希夷、宋翰林白、賈大參黃中之儔，皆以詩稱述之。師號宣義。其後盧山僧顥彬學王，開右僧夢正學柳，浙東僧宛基學顏，亦爲時人所稱。

李建中，字得中。在神德朝，以殿中丞直集賢院，恬於進取，求掌西京留司御史。至今謂之李西臺。居於洛中葦園池，即引水以自娛。尤善筆札，草、隸、篆、籀、八分皆工。真、行尤精，士大夫爭藏去，以爲楷法。嘗作科斗書郭恕先《汗簡集》以獻，有詔褒美。處士唐異，字子正[八]，亦善書，范文正公嘗稱其與西臺相左右。

宋宣獻公綬〔九〕，字公垂。在章聖朝，以文章處禁林；在神文朝，以風節參機政。

特工筆法。本朝以來，言書者稱李西臺與宣獻云。子敏求，字次道，學傳其家。近歲

名卿宗公之碑誌，多求其書，遒婉冲麗，當世共珍之。今以諫議大夫知制誥。

杜祁公衍，字世昌，越州山陰人。本朝忠清恭肅之臣也。立於廟堂，國家以爲

重；退而里居，縉紳以爲法。享八十，官至太子太師，謚曰正憲。少工書，晚益喜之。

於草筆尤善，雖年位皆重，尺牘必親，人皆藏之。韓魏公嘗以詩謝其書云：「因書乞

得字數幅，伯英筋肉義之膚。字體真渾遠到古，龍馬初見八卦圖。」又云：「公之嘉婿

蘇子美，得公一文名已沽。矜奇恃雋頗自放，質之公法慙豪麄。」其愛重如此。

范文正公仲淹，字希文，吳郡人。嘗以言拒章獻不爲呂、武，而以道致神文賢於

成、康者也。位資政殿學士，户部侍郎薨。晚年學《樂毅論》，沉着痛快，亦一代之墨

寶也。與公同進者，曰歐陽永叔，諱修，吉州盧陵人。文章絕出一時，事仁宗爲諫官

近臣。以忠論見知，遂見大用，致仕薨。永叔雖不學書，其筆跡爽爽，超拔流俗。於

天下金石之刻，無所不閱，又從而品藻焉，成《集古録》十卷。

王翰林洙，字原叔，南京宋城人。博極群書，至於陰陽、律呂、星官、算術、訓詁、字音，無所不達。既進用，能因其所學開陳嘉言。天子嘗喜其說，嘗以塗金龍水賤，爲飛白「詞林」二字以褒之。晚喜隸書，尤得古法。當時學者翕然宗尚，而隸法復興。以侍讀學士卒，特謚文。後有楊畋，爲天章閣待制，亦勤隸學。予內兄蔡君弼嘗爲余言：隸即今之真字，原叔之隸乃八分，特原叔強名曰隸耳。予始惑之，然考劉向《列仙傳》，謂王次仲所作，即今隸書。而衛恒作《隸勢》，以王次仲、師宜官、梁鵠弟子毛弘教於秘書，今八分皆弘法也。恒去漢近，不宜誤謬。又，蔡邕《三體石經》書隸，及今所存漢碑，皆與真字體異，廼知漢自有隸書。而今之八分，乃漢魏之際，增隸而作者也。今之真字，乃漢魏之際省隸而作也。隸廢已久，晋唐諸公遂無復有知者，非原叔孰從而辨之。

周越，字子發。仕歷三門發運判官，以司勳員外郎知國子監書學，遷主客郎中以卒。草書精熟，博學有法度，而真翰不及，如俊士半酣，容儀縱肆，雖未可以語妙，於能則優矣。當天聖、慶歷間，子發以書顯，學者翕然宗尚之，然終未有克成其業者也。

三一二

嘗撰《書苑》，屢求之不能致，無以質疑云。有司馬尋者，慶歷中，嘗知利州，其跡亦倣子發。

邵餗，丹陽人。以篆顯於天聖之間，范文正作《嚴子陵釣臺記》，書請之曰[一〇]：「先生篆高出四海，或能枉神筆於片石，則嚴子之風，復千百年未泯。」餗爲之篆，至今爲奇觀。又有邵必，字不疑，餗之族也。嘉祐中，爲樞密直學士，使成都卒，亦善篆。

章友直，字伯益，閩人。以玉箸字學宗當世。嘉祐中，有楊南仲篆石經於國子監，當時稱其小學。又有元居中爲太常少卿，知宿州，東吳多其篆跡。

唐詢，字彥游。事仁宗，內歷禁近，外治方面，以文雅政事顯。嘉祐中，以侍讀學士卒。筆跡遒媚，頗學歐行書。富於奇硯，非精紙佳筆，不妄書也。

雷簡夫，字太簡。善真、行書。嘗守雅州，聞江聲以悟筆法，跡甚峻快，蜀中珍之。宋子京贈以詩云：「豪英出名胄，偃蹇勸官游。大言滿千牘，高氣橫九州。」仕至殿中丞。

張伯玉，字公達。豪放嗜酒，而爲御史有直氣，爲劇郡善擊強。熙寧初卒。染翰雖少媚態，而老重不拘窘，亦可尚已。

慎東美，字伯筠，錢唐人。狂縱不就繩矩，有文辯書，得筆法，不偶俗好。而老逸如其爲人，人甚高之。不仕以卒。

系　説

自天聖、景祐以來，天下之士悉於書學者，稍復興起。如周子發、石曼卿、蘇子美、蔡君謨之儔，人亡跡存，皆著在篇中矣。今列於廊廟，布於臺閣，復有數公。有若韓魏公骨力壯偉，文潞公風格英爽，介甫相國筆老不俗，王大參資質沉厚，邵興宗思致快銳。宋次道、陸子履碑刻遒麗，滕元發、王樂道尺牘流便。王才叔以婉美稱，蘇子瞻以淳古重。及蔡仲遠、沉着達之徒，皆彬彬可觀。予固未量其所至，安敢品之？然金閨玉堂之士，布衣韋帶之流，豈乏能者哉！予病且隱，罕與縉紳接，固不得而知也。後之與我同志者，固嘗搜而次之。

〔一〕「臨川公主」部分，萬曆本、四庫皆在「楊師道」後。據卷首目錄，「臨川公主」在「楊師道」前，則正文亦如此，萬曆本、四庫本皆誤。

〔二〕「紹宗嘗自云」，萬曆本、四庫本作「昔紹宗嘗自云」。

〔三〕「又有盧鴻」，萬曆本、四庫本作「唐有盧鴻」。

〔四〕「精於小草」，萬曆本、四庫本作「精於小草」。

〔五〕「太守召對，擢翰林書」，萬曆本、四庫本作「太宗召對，擢翰林侍書」皆皇帝之權，「太守」當訛，當以「太宗」爲是，即宋太宗趙炅（本名趙匡义，避趙匡胤諱，賜名光義，即位之二年，更爲炅）。

〔六〕「小草」，萬曆本、四庫本作「小學」。

〔七〕「釋夢英」之文，萬曆本、四庫本在「李建中」之後。

〔八〕「字子正」，萬曆本、四庫本後又有「隱士」二字。

〔九〕「宋宣獻公綬」，萬曆本、四庫本作「宋綬」無「宣獻公」謚號等文字。又，下文中「杜

衍」、「范仲淹」、「王洙」同此，均未載謚號或官職。

〔一〇〕「書請之曰」，萬曆本、四庫本作「請之書曰」。

墨池編卷第十一

贊述一

書勢　　　　　　　　　　　索靖

蓋草聖之爲狀也，婉若銀鉤，飄若驚鸞，舒翼未發，若舉復安，蟲蛇蚴虬，或往或還。頓阿那以羸形，歘奮亹而桓桓。及其逸遊盻嚮，乍正乍邪。騏驥暴怒逼其鸞，海水宛隆揚其波。玄熊對路於山岳，飛燕相追而差池。舉而察之，又似和風吹林，偃草扇樹。枝條從風，轉相比附。窈嬈廉苦，隨體散布。紛擾擾以綺靡，中持疑而猶豫。玄螭狡獸嬉其間，騰猨飛鼬相奔趨。陵魚奮尾，駭龍反據。投空自竄，張設牙距。

草書賦　　　　　　　　　　　　　　陽　泉

惟六書之爲體，美草法之最奇。杜垂石於古昔，皇著法乎今斯。字要妙而有好，勢奇綺而分馳。解隸體之微細，散委曲而得宜。乍抑揚而奮發[一]，似龍鳳之騰儀。應神靈之變化，象日月之盈虧。書縱疏而值立，衡平體而均ық い。或斂束而相抱，或婆娑而四垂，或攢剪而齊整，或上下而參差，或陰岑而高舉，或落籜而自披。其布好施媚，如明珠之陸離﹔發翰攄藻，如春華之揚枝。其提墨縱體，如美女之長眉﹔其滑澤肴易[二]，如長溜之分岐。其骨硬強壯，如柱楚之不基﹔其斷除窮盡，如工匠之盡規﹔其芒角吟牙，如履霜之傅枝[三]。眾巧百態，無不盡奇﹔宛轉翻覆，如絲相持。

飛白書勢　　　　　　　　　　　　　劉　邵

鳥魚龍蛇，龜獸仙人。蚊腳偃波，楷隸八分。世常施妙，索草鍾真。爰有飛白之麗，貌艷勢珍。若乃敷折毫芒，纖手和會，素幹冰解，蘭墨電揃，直准箭馳，屈擬蠖勢，

繁節參譚，綺縻循殺。　有若煙雲拂蔚，交紛刻斵，韓盧接飛，宋鵲遊逝。

書賦

王僧虔

情憑虛而測有，思沿想而圖空。心經於則，目像其容。手以心麾，毫以手從。風搖挺氣，研嬝深功。爾其隸也，明敏婉蠖，絢舊趨將。摛文筐緱，托韻笙簧。儀春等愛[四]，麗景依光。沉若雲欝，輕若蟬揚。稠必昂萃，約實箕張。垂端整曲，裁邪製方。或具美於片巧，或雙競於兩傷。形綿靡而多態，氣陵厲其如芒。故其委貌也必妍，獻體也貴壯。跡乘規而騁勢，志循檢而懷放。

上東宮古跡啟

庾肩吾

竊以仙巖遺軸，入握成塵，孔璧藏文，隨開已蠹，石書有暗，廚爐猶飛。豈有跡經四代，年踰十紀。芝英雲氣之巧，未損松鈆；鵲反鸞驚之勢，不侵蒲竹。必使酒肆來人，池流變色。將損北海之牘，還代西河之簡。

上東宮古跡啟

梁元帝

師宜八分之巧，元常三體之妙。史籀、李斯之篆，梁鵠、曹喜之書，莫不總華桂宮，盈滿甲館。竊以鸞驚之勢，既聞之於索靖；鷹跱之巧，又顯之於蔡邕。是以遊霧重雲，傳敬禮之法；鳥鵠魚頡[五]，表揚全之賦[六]。頗好六文，多慚三禮。尚方大篆，既甚牢落；柱下方書，何曾髣弗。空慕河間之聚書，竟徵東平之獻表。齊攸尺牘，顧已缺然；北海楷隸，終成難擬。

答湘東王書

梁簡文帝

試筆成文，臨時染墨[七]，疏密俱巧，真草皆得。似望城扉，如瞻星日。不營雲飛之散，何待曲辱之丹。方當奉彼廷中，置之帳裏，乍揩銅鈎[八]，時懸欹案。戢意之深，良不能已。

三二〇

制曰：書契大興，肇乎中古。繩文鳥跡，不足可觀。末代去朴歸華，舒箋點翰，爭相誇尚，競其工拙。伯英臨池之妙，無復餘縱；師宜懸帳之奇，罕有遺跡。逮乎鍾、王以降，略可言焉。鍾雖擅美一時，亦爲迥絶，論其盡善，或有所疑。至於布纖濃，分疎密，霞舒雲卷，無所間然。但其體則古而不今，字則長而逾制，語其大量，以此爲瑕。獻之雖有父風，殊非新巧。觀其字勢疎瘦，如隆冬之枯樹；覽其筆蹤拘束，若嚴家之餓隷。其枯樹也，雖槎枿而無屈伸；其餓隷也，則饑羸而不放縱。兼斯二者，故翰墨之病歟？子雲近出，擅名江表，然僅得成書，無丈夫之氣[九]。行行若縈春蚓，字字如綰秋蛇。臥王濛於紙中，坐徐偃於筆下。以茲播美，非濫名耶？此數子者，皆譽過其實。觀其點曳之功，裁成之妙，煙霏露結，狀若斷而還連；鳳翥龍盤，勢如斜而反直。翫之不覺爲倦，覽之莫識其端。所以詳察古今，研精篆素，盡善盡美，其唯王逸少乎？觀其點曳之功，裁成之妙，煙筋；窮萬穀之皮，斂無半分之骨。雖禿千兔之翰，聚無一毫之

心慕手追，此人而已。其餘區區之類，何足論哉。

述書賦上　并序

竇臮　譔前檢校刑部員外郎　竇蒙　注定檢校國子司業

古者造書契，代結繩，初假達情，浸乎競美〔一○〕。自時厥後，迭代沿革，樸散務繁，源流遂廣。漸備楷法，區別妍蚩。洎乎我唐天寶之末，國有寇難，府庫傾覆，散墜間闊。既而興復京都，所司徵購，得其歸者蓋寡矣。余至德中，往往偶見，祛積年之遐想，駭此生之新觀。雖欣鄙夫之幸遇，實爲吾君之痛惜。恨沈草莽，上達無階，因記彼而炫求，願沽諸而善價。然爲監臨動靜，公私貿遷，徒暫披玩，終歸他室。今記前後所親見者，并今朝自武德以來，迄於乾元之始，翰墨之妙，可入流者，咸備書之。

周一人：史籀。秦一人：李斯。漢二人：蔡邕，杜操。魏五人：韋誕，虞松，司馬師，司馬昭，鍾會。吳二人：皇象，賀邵。晉六十三人：齊獻王，元帝，成帝，康帝，孝武帝，武陵王，會稽王，楊肇，山濤，張翰，蔡克，顧榮，劉琨，孔侃，孔瑜，陶侃，熊遠，應詹，卞壺，劉超，謝藻，庾亮，庾懌，庾準，庾翼，郄愔，郄曇，郄超，郄儉之，郄恢，郄鑒，謝尚，謝安，謝奕，王導，王邵，王珉，王羲之，王獻之，王廞，王濛，王

述，丁潭，何克，劉訥，劉琰，張澄，劉璞，張翼，桓溫，桓玄，桓彝，江灌，沈嘉，劉懷之，孔廞，范泫，范寧，諸葛長民，劉穆之，溫放之，楊義，宋琰。宋二十五人：武帝，文帝，孝武帝，明帝，南平王，謝靈運，謝方明，張茂度，張永，羊欣，孔琳之，薄紹之，王敬弘，王思玄，顏峻，桓護之，駱簡，蕭思話，麗秀之，巢尚之，裴松之，徐爰，江僧安，賀道力。齊十五人：高帝，武帝，竟陵王，褚淵，褚賁，徐孝嗣，王僧虔，王慈，王志，王儉，劉瑀，顧寶光，胡楷之，徐希秀，張融。梁二十一人：武帝，簡文帝，邵陵王，孝元帝，蕭術，蕭子雲，蕭特，王克，陸杲，任昉，傅昭，朱異，王籍，殷鈞，阮研，王褒，庾肩吾，陶弘景，江倩，周弘讓，范懷約。陳二十一人：武帝，文帝，煬帝，沈后，新蔡王，盧陵王，永陽王，桂陽王，釋智永，釋智果，江總，徐陵，沈君理，袁憲，毛喜，蔡景歷，蔡徵，顧野王，宓知道，謝嘏，賀郎。北齊一人：外五代祖劉珉。隋五人：劉玄平，房彥謙，薛道衡，盧昌衡，趙孝逸。唐四十五人：神堯皇帝，文武聖皇帝，則天武后，睿宗，開元皇帝，漢王元昌，岐王元範，歐陽詢，歐陽通，虞世南，虞纂，虞煥，褚遂良，陸柬之，薛稷，房玄齡，田琦，王紹宗，孫過庭，張旭，徐嶠之，徐浩，賀知章，姨兄李公造，韓常侍擇木，史九惟則，衛倉，李權，李平均，蔡有鄰，鄭遷，舅諱繪，宋儋，李璆，殷仲容，王知敬，李懷琳，呂侍郎向，王維，王縉，張從申，明氏姨兄若山，長兄蒙，馬氏妻劉秦妹等某應親見者，可言及一百二十七人。并錯綜優劣，直道公論。或理盡名言，即外假興喻；雖闕標舊品，而畢寄斯文。刊訛

誤於形聲，定目存於指掌。其所不覩，空居名額。并世所傳搨者，不敢憑准，一皆略
焉。其詞曰：

嘗考古而閱史，病賤目而貴耳，述勳庸而任人，揮翰墨而由己。則知親矚延
想〔二〕，如見君子，量風雅之足憑，奚卷舒之能已。古猶今也，斯得美矣。雖六藝之
末曰書，而四人之首曰士。書資士以爲用，士假書而有始。豈特長光價於一朝，適容
須於千里。王羲之書戢山姥竹角扇五字，字索百錢，人競買去。梁元帝書亦云：「千里之面目，轉
覺爲能矣。」篆則周史籀，秦李斯，漢有蔡邕，當代稱之。俱遺芳刻石，永播清規。籀之
狀也，若生動而神憑，通自然而無涯。遠則虹紳結絡，邇則瓊樹離披。斯之法也，馳
妙思而變古，立後學之宗祖。如殘雪滴溜，映朱檻而垂冰；蔓木含芳，貫緑林以繩
直。伯喈三體，八分二篆。啟戟彎弧，星流電轉。纖逾植髮，峻極層巘。周、秦、漢之
三賢，余目驗之所先，石雖堅而云亡，紙可寄而寶傳。史籀，周宣王時史官，著大篆，教學
童。岐州雍城南，有周宣王獵碣十枚，并作鼓形，上有篆文，今見打本。吏部侍郎蘇勗敘記卷首云：
「世咸言筆跡存者，李斯最古，不知史籀之跡，近在關中。」即其文也。李斯，上蔡人，終秦丞相。作小

篆，書《嶧山碑》，後具名御碑，既毀失，土人刻木代之，與斯跡石上本差稀。又至德中，安始敗後，從

弟紹於河陽清水渠下，得傳國璽，其文曰：「受命於天，既壽永昌。」點畫皆隱起，作龍鳥狀。側文小篆

曰：「魏所受漢傳國璽。」余就打得本。背上蟠螭一角折，鼻尖有黃疵瑕。按驗譜牒，乃無差舛，云斯

所書。蔡邕，字伯皆，陳留人，後漢左中郎將。今見打本《三體石經》四紙，石既尋毀，其本最稀。惟

《稜雋》及《光和》等碑時時可見。草分章體，肇起伯度。時君重而立名，自我行而作故。

掣波循利，創質畜怒。杜操，字伯度，京兆人，終後漢齊相。章帝貴其跡，詔上章表，故號章草。

今見章草書五行。魏之仲將，奮落獨步。或迸泉湧溢，或錯玉班布。跡遺情忘，契入神

悟。然而負才藝，履危懼，膏明自煎，鬒髮改素。生非其代，痛惜不遇。名微格高，復

見叔茂。體裁簡約，肌骨豐娉。如空凝斷雲，水泛連鷺。韋誕，字仲將，京兆人，終魏光祿

大夫。時凌雲臺成，誤先釘榜。明帝使誕坐籠，以轆轤引上就書，去地二十五丈。及下，鬒髮皓然。

今見帶名草書兩帖，共十三行。虞松，字叔茂，會稽人，魏中書令、大司農。今見錄紙草書具姓名一

紙，二十一行。挹子元之環蹟，高子上之雄神。量蘊文儒，才苞古人。或寄詞達禮，任

道懷仁。；或仰則鍾繇，平視衛臻。如晴郊馹馬，維岳降神。司馬師，字子元，河內人，終魏

錄尚書事，大司馬、忠武公。及炎受禪，追尊曰景皇帝。今見正書帶名一紙，二十二行。弟昭，字子

帝諱睿，字景文，東朝中興之主。當東遷，謠曰：「五馬浮度江，一馬化爲龍。」即其人也。今見潛淵正

元帝之用筆可觀，世瑜之呈規仰似。如發硎刃，虎駭鵰貽；懦夫喪精，劍客得志。元

祐」之言，晋姓司馬元，犯先諱，不言晋也。逮乎龍化東遷，景文興嗣，天然俊傑，毫翰英異。

大狱，文王子，武帝弟。封齊獻王，官至侍中大司馬。今見正書帶名凡四段，共三紙。書有「痛惜羊

王，手蹟目覩。翰墨之外，仁賢是優。重則突兀嵩峯[一三]，輕則參差斗牛。司馬攸，字

伯，吳興人，終吳太子太傅。見章草書帶名一帖，五行。司馬氏之受禪，炎爲帝祖。偉哉齊

異者也。賀氏興伯，同時異體。瘠而不疎，逸而寡禮。等殊皇賀，品類兄弟。賀邵，字興

紙。每一大幅，有一縫線聯合之。陸元凱押尾云：「此是璽紙，緊薄有脉，似樺皮。」以諸璽比類，殊有

帶名章草帖一表，七行。并寫《春秋·哀公上》第二十九卷，首元年，餘自二年至十三年，盡尾足其

以窮真，非可學成。似龍蠖蟄啟，伸蟠復行。皇象，字休明，廣陵人，終吳侍郎，青州刺史。今

季，潁川人。繇子，終魏征西將軍。今見帶名行書一紙，八行。吳則廣陵休明，樸質古情。難

審鍾家之超越。將望古而偕能，與象賢而蹈拙。如後生可畏，氣蓋前哲。鍾會，字士

上，終魏相國録尚書事。封文王，追尊文皇帝。今見正書姓名两紙，共十二行。親士季之軌轍，

書具姓名一紙，七行，蕪雜批約有十處。成帝則生知草意，穎悟通諳。光使畏魄，青擬出藍。勁力外爽，古風內含。若雲開而乍覩晴日，泉落而懸歸碧潭。成帝諱衍，字世祿，元帝孫，明帝子，庾氏內兄。今草批謝草張澄啟，七行。康帝則幼少閑慢，迥出凡境，馴馬安車，不尚馳騁。康帝諱嶽，字世同，成帝弟。今見行書批劉啟四紙，共七行。真率孝武，不規不矩，氣有餘高，體無所主。若露滋蔓草，風送驟雨。孝武帝諱曜，字昌明，簡文子。今見行書一紙，又兩帖等雜批六處，共有二十一行也。赳赳道叔，遠淳邁俗。舉姓名而孰多，驗軌度而不足。道子雅薄，綿密纖潤。露輕藏沉，假曲躡峻。武陵王晞，字道叔，明帝弟。今見其姓名正書一紙，三行。元子憚其威武，吾徒遵其軌躅。猶尺水之含眾象，小山之擬萬仞。會稽王道子，孝武帝子。今見具姓名行書一紙，凡七行。季初則隱姓名，展纖勁。寫搨共傳，賞能交盛。猶鋸牙鉤爪，超越陷穽。楊肇，字季初，滎陽人，終荊州刺史。今見草書一紙，十行。有古署楊，無姓名，今共傳搨之。巨源正書，樸略仍餘。染翰忘筌，寄情得魚。自若拔賢草澤，匡銳茅盧。山濤，字巨源，河內人，終侍中司徒。今見正書帶名一帖，四行。叔夜才高，心在幽憤。允文允武，令望令聞。精光照人，氣格凌雲。力舉巨石，芳逾眾芬。嵇康，

字叔夜，譙國人，本朝中散大夫。今見帶名行書一紙，五行。季鷹有聲，古貌磅礡。雖無名驗，攀附張、索。芝、靜。如凝陰斷雲，垂翅一鶚。張翰，字季鷹，吳郡人，終大司馬掾。今見草書一帖，三行，有古榜滿騫押尾。子尼簡約，片月孤峰。千歲之下，森森古容。蘇克，字子尼，陳留人，本朝成都王掾。子謨，過江食蟹遇毒者，本朝尚書僕射。見帶名欽草一帖，四行。彥先尚質，無而不有。猶崆峒上人，世俗難偶。顧榮，字彥先，吳人，終標騎將軍。今見草書帶名三帖，共有一十三行。越石偉度，粃糠翰墨。乃如不伐樹而愛人，示問鼎而在德。劉琨，字越石，中山人，終太尉。今見行書半紙，具名，五行。敬思敬康，二孔殊芳。思行則輕利峭峻，驚虬逸駿；康草則古質欝紆，落翮摧枯。孔侃，字敬思，會稽人，本朝大司農。今見具姓名行書一紙，七行。孔愉，字敬康，會稽人，車騎將軍。今見具姓名一帖，三行。雍容士行，季孟公旅。肌骨閒媚，精神慢舉。如辭山登朝，混跡雜處。陶侃，字士行，袜陵人，本朝侍中、大將軍。今見帶名正書一紙，十行也。孝文剛斷，謹正援毫。古體雖拙，今稱且高。如貴胄之躍駿，武賁之操刀。熊遠，字孝文，豫章人，本朝大將軍長史。思遠則稿草懸解，筆墨無在。真率天然，忘情罕速。猶群雀之飛廣廈，小魚之戲大海。應詹，

字思遠，汝南人，本朝鎮南將軍。今見草表帶名二紙，共二十七行。望之之草，緊古而老。落紙

勒盤，分行羽抱。如充初多士，交連雜寶。卞壼，字望之，濟陰人，本朝侍中、驃騎大將軍。今

見帶名草書一紙，共六行。體大法殊，實推世瑜。稟天然而自強，亂帝扎而見拘。猶朝

廷宿舊，年德相趨。劉超，字世瑜，琅耶人，本朝衛尉、零陵忠侯。今見帶名正書一帖，三行。超手

筆與元帝相類，自職居近密，遂絕其與外人所交之書也。博哉四庾，茂矣六郗，三謝之盛，八

王之奇。 至如強骨慢轉，逸足難追。斷翰蓬征，拖蔓葛垂，任縱盤薄，是稱元規。庾

亮，字元規，潁川人，本朝太尉。今見草書五紙行帖，共八行，具姓名。草書又一紙，十一行。叔文

法鍾，纖薄精練。用筆雖巧，結束未善。似漸陸之遵鴻，等窺巢之亂燕。謝藻，字叔文，

會稽人，本朝中書侍郎。今見具姓名正書啟兩段，合爲一紙，五行。其中先在官，半在外。及得之勘

合如一，但新故異也。 遺古効鍾，叔預高縱。雖穩密而傷浮淺，猶葉公之愛畫龍。庾懌，

字叔預，潁川人，本朝衛尉將軍。今見正行書帶名一紙，共四行也。 積薪之美，更覽稚恭，名齊

逸少，墨妙所宗。 善草則鷹搏隼擊，工正則劍鍔刀鋒。愧時譽而未盡，覺知音而罕

逢。 其荒蕪快利，彥祖爲容。 似較狡兔於大野，任平陂之所從。庾翼，字稚恭，本朝車騎

將軍。今見草書四紙，共二十六行。具姓名正書一帖，三行。懌與翼并是亮弟。庾准，字彥祖，希子，

亮孫。本朝豫章刺史。今見具姓名草書一紙，凡八行。道徽之書，豐茂宏麗。下筆而剛波不

滯，揮翰而厚實深沉。等漁父之乘流鼓枻。高平奕葉，盛德遺能。方回重熙，接翼嗣

興。回則張健草逸，發體廉稜。若冰釋泉湧，雲奔龍騰。密壯奇姿，撫跡重熙。若投

石拔距，怒目揚眉。景興當年，曷云世乏。正草輕利，脫略古法。跡因心而謂何，爲

吏士之所多。惜森然之俊爽，嗟蔑久於中和。處約、道胤，家之後俊。狂草勢而兄

優，謹正書而弟潤。俱始登於學次，懃一虧於九仞。郗鑒，字道徽，高平人也，本朝太宰。

今見草書三紙，共十七行。懌字方回，曇字重熙，并鑒子。懌爲司空。見章草書寫父雜表一首，四十

三行。草書八紙。曇爲中郎將。今見具姓名草書一紙，四行。郗超，字景興，懌子，爲司空。郗恢，字道胤，爲鎮

見具姓名行書共四張。郗儉之，字處約，爲太子率更令。今見具姓名兩紙，草書。郗愔，字道胤，爲臨海太守。今

軍將軍。今見具姓名草書及行書共兩紙。處約、道胤，并郗曇子。謝氏昆玉，尚草特峻。猶注

飛潤之瀑溜，投全牛之虛刃。達士逸跡，乃推無奕；毫翰云爲，任興所適。能事雅

量，末歸安石。至夫蘊虛靜，善草正。方員自窮，禮法拘性。猶恒德之仁智，應事物

之龜鏡。恨其心懼景興，書輕子敬。塞盟津而捧土，損智力而逾病。謝尚，字仁祖，陳郡人，本朝散騎常侍。今見具姓名草書一紙，六行。謝奕，字無奕，鎮西將軍。今見帶名行書一紙，六行。謝安，字安石，尚弟，位侍中太傅。今見具姓名正書二紙，三十行。業盛琅耶，茂弘厥初，眾能之一，乃草其書。將以潤色前範，遺芳後車。塞盟津而捧土，損智力而逾病。風稜載蓄，高致有餘。類賈勇之武士，等相驚之戲魚。有子敬倫，蹟存目驗。古窺今調，頗涉浮艷。尚期羽翼鴻漸，芝蘭香染。與兄勝而弟負，將奢也而寧儉。繩武宜爾，傑出季琰。露鋒芒而豁懷，傍禮樂而無檢。猶扶搖而坐致，超峻極而非險。王導，字茂弘，琅耶人，本朝丞相，謚曰文獻公。今見具姓名草書兩紙，共六行。王劭，字敬乂，即導子，本朝車騎將軍。今見具姓名草書二紙，各八行。今見具姓名草書一紙，六行。兄即恬、洽，不見真跡。洽子珉，字季琰，中書令。然則窮極奧旨，逸少之始。雨變而獸跧，風加而眾草靡。首縈遊刃，神明合理。雖興酣蘭亭，墨臨池水，《武》未盡善，《韶》乃盡美。猶以爲登泰山之崇高，知群阜之邐迤。逮乎作程昭著，褒貶無方。穠不短，纖不長。信古今之獨立，豈未學而能揚。幼子敬，創草破正。雍容文經，躍踶武定。態遺妍而多狀，勢由已而靡罄。天假神憑，造化莫競。象賢雖

乏乎百中，偏悟何慙乎一聖。斯二公者，知能方祁氏之奚午，天性近周家之文武。誠

一字而萬殊，且含規而孕矩。然而真跡之稱，獨標俣俣。忘本世心，余所不取。何

哉？且得於書法，失於皆古。是知難與之渾樸言，可以爲斲磨主也。王羲之，字逸少，

右將軍。前後多見行書，惟正書世上希絕。幼子獻之，字子敬，本朝中書令。世上多見行書獨步，不

可具舉。書稱二王，輒如真字。餘雖超越者并通，謂之絕跡，蓋俗學之意也。温温伯輿，亦扇其

風。風流之表，軒冕之中。骨體遒正，精彩冲融。已高天然，恨乏其功。如承奕葉之

貴胄，備風訓之神童。王厥，字伯輿，即導孫，薈子，司徒左長史。今見帶名書一紙，七行。粵太

原之英，二子間生，仲祖慕元常之則，懷祖通文瓛之情。方言慕而我愧，言慕鍾繇。比

叔文而彼榮。比叔文，即謝落。習所通而不及，言通王導。參放之而先鳴。參温放之。結

束體正，肆力專成。猶棟梁富於合抱，大匠斲而未精。即王濛也。高利迅薄，連屬欹

傾。猶鳥避羅而勢側，泉激石而分橫。王濛，字仲祖，太原人，金紫光祿大夫。今

見具姓名正書一紙，三行。王述，字懷祖，太原人，尚書令，藍田侯。今見具姓名草書一紙，三行。若

夫反古不忘，吾推世康。似無逸少，如棄元常。猶落太階之蕡荄，掇秘府之芸芳。丁

潭，字世康，會稽人。固孫，彌子，本朝散騎常侍。

風彩。自是雄姿，翰墨具在。如士大夫之京華遊處，參貴胄而魯質未改。何充，字次

道，盧江人。庚亮舅，本朝侍中司空。今見帶行書，三行。行仁靡雜，唯鍾是師。悦端閒於高

軌，能終始於清規。雖帶偏薄，亦能隣茂。若鳳雛始備以五彩，長松僅舉乎一枝。劉

訥，字行仁，琅耶人，散騎侍郎。今見康帝啟四紙，共三十五行。真長則草含稚恭之爽剴，正逾

越石之羈束。輕浮森俏，穠媚綺繡。落眾木於秋杪，抑群鷗於水曲。劉琰，字真長，沛國

人，本朝丹陽尹。今見具姓名行書及草各一帖，共六行。國明勵躬，鍾氏餘風。壯麗纖薄，守

雌知雄。如道門之子，仙路時通。張澄，字國明，吳郡人。嘉之子，光禄大夫。今見咸康八年

帶名正書《上成帝啟》一紙，七行。猗歟子成，狗跡過名。正、隸敦實，稿草沉輕。元常高

風，雖疎復呈。猶不考擊之鐘鼓，含律吕之音聲。劉璞，字子成，南陽人，本朝光禄勲。即得

道南嶽魏夫人之子。夫人，魏舒女。父義，晉河内修武令。今見具姓名行書草兩紙，共二十行。君

祖馳馭，藝忝令譽。窮正驗草，而罕逮其能。作僞亂真，而未可爲據。正企鍾而悠

邈，草師王而莫著。與夫敬仁道群，王循、江灌。或拔茅以連茹。猶鋭意鵬舉，致身鷹

燾。張翼，字君祖，下郡人，東海太守。時穆帝令翼寫右軍手表，帝自批後，右軍殆不能別，久乃悟

云：「小人幾欲亂真。」今見具姓名正書總三帖，共十六行。元子正草，厚而不倫。若遺翰墨，

猶帶真淳。似山林之樂道，非玉帛之能親。桓溫，字元子，譙國人。彝子，本朝丞相，大司馬，

南郡宣武公。今見行、草書帶名紙，共二十行。敬道躭玩，銳思毫翰。依憑右軍，志在凌亂。

草狂逸而有度，正踈澁而猶憚。如浴鳥之畏人，等驚波之泛岸。桓玄，字敬道，溫子，歷

義興太守，僭號以敗。今見十紙，共六十餘行。道群閑慢，氣格自充。始習新制，全移古風。

與伯輿之合極，王廞。若子敬之童蒙。猶富禮樂之世冑，備神彩於厥躬。江灌，字道群，

陳留人，侍中、中護衛軍。今見名行書一紙，七行。長茂草勢，既健而踈。慕王不及，右軍。

獨斷所如。猶鷙鳥擊搏而失中，因蹭蹬於丘墟。沈嘉，字長茂，吳郡人，吳興太守。今見具

姓名草書，共三行。元寶剛直，兩王之次。骨正力全，軌範宏利。淩突子敬，病於輕肆。

同變武而習文，若訪龍而獲驥。劉環之，字元寶，沛國人，御史中丞，義城伯。今見帶名行書，九

行。季舒纖勁，循古有禮。遇稀難評，唯署一啟。孔廞，字季舒，會稽人，光祿大夫。今見書

名啟一紙也。順陽筆精，吾見玄平。近瞻元常，俯視國明。張澄。利且掩薄，多能似生。

如般輸之運斧，乏棟梁以經營。范澄，字玄平，順陽人，安北將軍。今見具姓名正書《謝賜瓜

啟》四行。武子正筆，頗全古質。去凡忘情，任樸不失。猶高人之與釋子，志縹道而秉

律。范甯，字武子，澄子，中書侍郎。今見帶名正書啟三紙，共二十一行。長民則全効子敬，便

於性分。宏逸生於天機，眾妙總而獨運。淩所師而小薄，壯若已而不紊。猶豁其流

而水開，殷其繇而雷奮。諸葛長民，琅琊人，輔國將軍，宣城內史。今見具姓名行書一紙，六行。

道和閒雅，離古躡真。慢正由德，高蹤絕塵。若昂藏博達之士，謇諤朝廷之臣。劉穆

之，字道和，東苑人，侍中、司徒。今見具姓名行書一紙，六行。放之率爾，草健筆力。豈忘保

持，足見准則。猶片錦呈巧，細流不極。方員自我，結構遺名。溫放之，太原人，嶠子，黃門侍郎。今見具姓名草書

紙，三行。楊真人之正行，兼純熟而相成。如舟檝不繫，混寵辱

以若驚。真人諱羲，弘農人，今見書帶名，六行。宋琚詭緊，足光利用。習古者或以為輕，

日新者必因而重[三]。猶撲散而分形器，務成而立賦訟。宋琚，廣平人，相府參軍。見行

書具姓名，凡四行。宋武德輿，法含古初。見答道和之啟，未披有位之書。觀其逸毫巨

麗，載兆虎變，高躅躅莫究其涯，雄風於焉已扇。猶金玉鑛璞，包露貴賤。劉裕，字德

興，彭城人。翹子，本朝中書監，封宋公。後受禪，是爲宋武帝。今見帶名批劉穆之啟兩紙，共六行。

皇矣文帝，大知正隸。譽已達於縱橫，攀王媚於緊細。獻之。向精專而習熟，幾可與

之興替。

尚瞻擊水之鵬搏，且并聞天之鶴唳。文帝，諱義隆，武帝子。今見帶書兩帖，共七

行。雜批五處，共有二十行也。孝武則武威戡難，翰墨馳聲。雖稟性而已高，恨一簣而未

成。徒忌人之賢也，異及父之令名。王孫虔書，用掘筆以自名。與思話而雄強，追彥琳而

愧恥。蕭思話、孔琳之。若夷狄之佳麗，慕容顏於桃李。孝武帝諱駿，字休龍，文帝子。今見

帶名正書啟，十行。又行、草俱四紙，共十三行。太宗徽音，用壯之心。遺棄鄙野，不無高

深。快埽時俗，精古遜今。冠粗梨之下果，怯鸞鳳之珍禽。明帝諱彧，字休景，孝武弟。

今見帶名行書四紙，并批雜啟等，共八行。南平休玄，筆力自全。幼齒結構，老成天然。比

夫鳥在彀，龍潛淵。符彩卓爾，文詞粲然。南平王鑠，字休玄，文帝第四子。今見帶名啟，正

書，四行。休茂尚沖，已工法則。長於用筆結字，短於精神骨力。性靈可觀，運用未

極。猶鳧鸚鵒子，初備羽翼。海陵王，字休茂，文帝十四子。今見正書帶名啟，四行。姚懷珍押

尾。復見三謝兩張，連輝并俊。若夫小王風範，骨秀靈運。快利不拘，威儀或擯。猶

飛湍激石，電注雷迅。謝靈運，陳郡人，宋侍中秘書監。今見帶名行書，七行。方明寬和，隱

媚且潤。如幽閑女德，禮教士胤。謝方明，陳郡人，惠連父，宋會稽守。今見具名正書帖簽，三

行也。茂度逸翰，景初清規。或大言而峻薄，景初對文帝云：「臣恨二王不得臣之體。」或寡

譽而振奇。并心輕兩王，跡及宗師。擬鶴鳴而子和，殊鯉退而學詩。張茂度，吳郡人，敞

子，宋會稽太守。今見具姓名行草書兩紙，共十行。張永，字景初，茂度子，宋征西將軍。見正、行、草

書五紙，共三十行。敬元則親得法於子敬，雖時移而間出。手稽無方，心敏奧術。寧磅

礴而不忘本分，從橫而粗得師骨。遇其合時，髣弗唐突。猶圖騏驥而莫展，素真仙而

非實。爾後王、羊謬同，眾靡餘風。彥琳、敬叔，允執厥中。孔則愈於緊速，病於枯

偏。超舉之餘，窺羊及肩。猶蓬瀛心想，《護》《武》風傳。競其豐利，又覿薄氏，纖

員克成，骨力猶稚。精彩潤密，乃誠莫二。駕友凌師，抑亦其次。雖鎔無金，價而珉

實玉類。羊欣，字敬元，泰山人。不疑子，宋中散大夫。與丘道護同受獻之筆法。今見正、行、草具

姓名二十餘紙，凡六七卷。所云「王羊謬同」諺云：「買王得羊，不失所望。」言虛也。孔琳之，字彥

琳，會稽人，宋太常卿。今見具姓名行、草書三紙，共二十行。薄紹之，字敬叔，丹陽人，宋給事中。與

楊、孔并師小王。今見具姓名行書四紙，共二十八行。淮水茂族，敬弘不墜。故朝餘風，翰墨

兼至。既約古而任逸，亦遺能而獨駛。猶創埏埴於昔人，全樸略而成器。王敬弘，琅

琊，今導孫，桓玄姊夫，宋侍中左光禄大夫。今見具姓名草書一紙，四行焉。蔓衍枝泒，思玄不

忘。穩厚而無法度，淳和而蓄鋒芒。今見具名行書三行。

守。今見名姓行書三行。顏氏儒門，士遜墨妙。大令典則，中散風調。薄首孔肩，體格

惟肖。如驚弦履險，避地膚峭。顏峻，字士遜，琅琊人，延之子，宋右將軍、揚州刺史。今見具姓

名行書一紙，五行。言薄首、孔肩，則獻之、羊欣、紹之、琳之。桓公護之，神凝筆遲。富雅景，

乏士規。猶門寒道高，衣褐言詩。桓護之，字彥宗，洛陽人，宋寧朔將軍。今見具姓名行書一

紙，四行。翩翩正祖，恭已法則。師資小王，深入閫域。安知逸氣，未詳筆力。猶驥異

真龍，紫非正色。駱簡，字正祖，丹陽人，宋鉅野令。今見行書五行，有姚懷珍、徐僧權等押尾。

思話綿密，緩步娉婷。任性工隸，師羊過青。似鳧鷗雁鷺，遊戲沙汀。蕭思話，蘭陵人，

宋征西將軍、丹陽令尹。今見帶名正書啟兩紙，共十三行，具姓名，行書，三行也。二王變古，法有

所屬。競競秀之，歛翰謹束。如仙童樂靜，不見可欲。麗秀之，宋江州刺史。今見正書具

姓名啟一紙，十行。仲遠循常，由衷邁俗。企彥琳之牆仞，遵茂度之軌躅。張茂度。豈問

一而得三，同出吳而入蜀。巢尚之，字仲遠，魯國人，宋寧朔將軍。今見帶名行書，七行。世期

旁通，掘強利。參方回之章法，郗愔。得敬元之草意。羊欣。匪庖丁之解牛，同君子之

不器。裴松之，字世期，河東人，宋散騎常侍，大中大夫。今見姓名章草書《慰勞文》一卷，三四

條。長玉靡慢，神閑態濃。荷小王之偉質，錯明帝之高蹤。猶執德而風塵不雜，發言

而義理攸從。徐爰，字長玉，琅邪人。本名瑗，宋大中大夫。今見正書具姓名《上明帝啟》一紙，五

行。江侯僧安，棲利而乾。須兼輕媚，體出多端。猶閑庭之卉木，小苑之峰巒。江僧

安，陳留人，宋太子中書令。今見具姓名行書一紙，八行。道力草雄，圓轉不窮。壯自躬之體

格，疲逸少之流通。猶立言而逍遙出世，驗蹟乃夙夜在公。賀道力，會稽人，宋吳興令。

今見具姓名草書二紙，共二十行也。齊高則文武英威，時來運歸。挺生紹伯，墨妙翰飛。

觀乎吐納僧虔，擠排子敬。昂藏鬱拔，勝草負正。猶力稽牛刀，水展龍性。蕭道成，字

絲伯，蘭陵人，承之之子，宋右僕射，太尉。受禪即位，稱齊高帝。今見具姓名行書草及雜批三十餘

行。世祖宣遠，象賢豈敢。仰英規而無功，超筆力而有膽。莫顧程式，率胸襟。能騁

逸氣，未忘童心。若橫波束薪，泛濫淺深。武帝諱蹟，字宣遠，高帝長子。今見帶名行、草書

及雜批等十餘紙。子良則能知未善，心遠跡邇。家風若遺，古則翻鄙。雖有力而無體，

將從真而自美。猶土階茅茨，儉德之始。竟陵王諱子良，武帝子。今見帶名行書，四行。彥

回無節，筆翰亦爾。快利不拘，足用而已。如垂枝楓柳，抑葉杞梓。今見具姓名草書二紙，共十三行。

人。宋末，與高帝同掌樞密。後齊臺建，以佐命功，入司徒中書監。褚淵，字彥回，河南

蔚先忠良，自我名揚。老成不虧，和雅允藏。若窮肥隱遁，志傲侯王。今見正書啟具姓名一紙，褚賁，字蔚先，淵

子，齊秘書監。父憂免職，便不仕。時人以為恥父失節於宋室，遂爾屏居。

凡八行。非禮不言，從容始昌。如碩德君子，道義難量。而盛德有素，筆精源長。徐孝

嗣，字始昌，東海人，齊太尉尚書令。今見正書啟二紙，共有三行。簡穆父子，載茂餘芳。僧虔

則密緻豐富，得能失剛。鼓怒駿爽，阻員任強。然而神高氣全，耿介鋒芒。發卷伸

紙，滿目輝光。才行兼而雙絕，名實副而特彰。如運籌波勝，威震殊方。伯寶、次道，

并資義訓。兄則雜太祖高帝。而外兼、稟家君於已分；弟則纖薄無滯，過庭益俊。并

能寬閑墨妙，沈逸毫奮。比達士與君子，人不知而不慍。仲寶同夫季舒，署名莫窺牆

切。王僧虔，琅琊人，曇首子，齊尚書令，簡穆公。今見正書具姓名啟一，并行書，共十五紙。王慈，字伯實。王志，字次道。并僧虔子。慈，齊侍中冠軍。今見具姓名行書兩紙，共二十行。弟志，齊侍中、吏部尚書。今見具姓名行書一帖，共七行。王儉，字仲寶，僧綽子，齊尚書令。見署名啟字而已。

與孔廞同。廞，字季舒。茂謙則壯而不密，騁志恒俗。輕師模，任縱欲。如勇夫格獸，徑越林麓。劉撝，字茂謙，彭城人，齊太子洗馬，御史中丞。今見行書兩紙，共有二十行。寶光、諧之，同調合韻。差池去就，羽翮齊振。依蕭附王。道成，僧虔。俱曰慕蘭。論骨氣而胡壯，驗精神而顧峻。猶岸柳之先春，得地連於河潤。顧寶光，吳郡人，齊司徒左西掾。今見具姓名行書兩紙，共二十行。胡諧之，南昌人，度支尚書。今見帶名行書一紙，共八行。希秀之跡，敬叔之倫。薄紹之。正則緊促有度，草則拘檢靡申。如儉德君子，清朝士人。徐希秀，琅琊人，齊驍騎將軍。今見具姓名行書草書二紙，共二十行。思光逸才，揮翰無滯。超寶光之力，從僧虔之制。越恒規而涉往，出眾格而靡繼。如塞路蓬轉，摩霄鳶戾。張融，字思光，吳郡人，齊司徒左長史。今見具姓名草書一紙，九行。梁則高祖叔達，恢弘厥躬。泯規矩，合童蒙。文勝而德寡，明察眾而理窮。猶巧遺璞玉，心愜雕蟲。蕭衍，字叔達，蘭陵人，

順之子。齊左僕射，大將軍，封梁王。及受禪即位，是爲梁武帝。今見帶名行及制草雜批等四十餘行。簡文慕鍾，不瑕有害。傲景喬而含古，蕭子雲。肩邵陵而去泰。簡文帝諱剛，字世纘，武帝子。今見帶名正書啟四紙，并寫禪師碑文云紙及行書四行。肩邵陵而去泰。簡文帝諱剛，字世纘，方之惠達，蕭特。旨趣猶昧。擅令譽而徒高，考遺蹤而罕逮。世調則氣吞元常，若置度內。今見帶名行書三紙。孝元不拘，快利睢盱。習寬舒於一體，加緊薄而小殊。邵陵王綸，字世調，武帝子。墨，稱去聲。天倫之友于。皆可比蘭菊殊芳，鴻雁異軀。孝元帝諱繹，字世誠，武帝七子。今見具姓名行書一十三行。仲正則寬而壯，賒而密，婆娑蹣跚，綽約文質。稟庭訓而微過，任天然而自逸。若眾山之連峰，探仙洞而不一。蕭確，字仲正，綸子，梁廣州刺史，永安侯。今見具姓名行、草書兩紙，二十五行。景喬則潤色鍾門，性情勵已。豐媚輕巧，纖慢旖旎。《詩》雖易其《國風》，賜豈賢於夫子？猶鸞窺鏡而鼓翼，虎不咥而履尾。蕭子雲，字景喬，蘭陵人，梁侍中，國子祭酒。今見正書具姓名啟，及臨右軍書，共一十四行。又見草書六十徐紙。名劣筆健，乃逢王克。通流未精，疎快不怂。猶腐儒壯士，運用自得。王克，琅琊人，梁尚書僕射。今見具姓名草書四行，有胡印印尾。陸杲迅熟，騁捷遺能。任縱便，無

風稜。如郊坰羽獵，戕狁奔騰。陸杲，吳郡人，梁光祿大夫，揚州中大夫。今見具姓名草書九行。體雜閑利，覿夫彥昇。構牽掣而無法，任胸懷而足憑。猶注懸泉，咽凝冰。任昉，字彥昇，樂安人，梁吏部侍郎，掌著作。今見具姓名草書五行。茂遠健銳，足以自給。彥和連環，迅不可及。如過雨之奔簷溜，飛燎之赫原隰。傅昭，字茂遠，北地人。梁秘書監，金紫光祿大夫，貞子。今見具姓名草書一紙，二十一行。朱異，字彥和，吳郡人，中領軍右僕射。今見具姓名草書十二行。文海緊快，勢逸氣高。未忘俗格，銳意操刀。猶樂成名於朝市，嗤遁跡於蓬蒿。王籍，字文海，琅耶人。今見具姓名草書，凡八行。季和慢速，風規所屬。員轉頗通，骨力未足。殷鈞，字季和，陳留人，梁國子祭酒。今見行書草兩帖一紙，共有三行。文幾纖潤，穩正利草。軟媚橫流，姿容美好。若其抑阮褒殷，庶幾同塵。似泉激溜於懸磴，木垂條於晚春。阮研，字文幾，陳留人，梁交州刺史。今見具姓名正、行、草書五十餘紙。惟子深與惠達，總景喬之幼志。俱親拂毫，同陪結字。深正穩而寡力，達草寬而豐意。或比父而疎省，或過師而巧媚。誰與別其羅紈，且見同乎篋笥。王褒，字子深，琅耶人。規子，梁尚書僕射。蕭特，字惠達。子雲子，梁海鹽令。今見正、行、草書具姓名，共有二十

六紙。肩吾通塞，并乏天性〔一四〕。工歸文華，拙見草正。徒聞師阮，阮研。何至遼瓊。

使鈒刀之均鋒，稱并利而則佞。

通明高爽，緊密自然。擺闥宋文，峻削阮研。載窺逸軌，不讓真仙。今見具姓名正，行書十三行。

舉雲天。陶弘景，字通明，丹陽人。隱居山林，武帝追諡貞白先生。猶髯龍頂鶴，奮

彥標氣懦〔一五〕。任力或滯。猶翩短風高，昇沈靡制。江倩，字彥標，濟陽人，梁吏部侍郎。今

見具姓名行書三行。弘讓迅快，敬誕可觀。利疾速著，筆墨輕乾。若星居僻陋，蔓木樛

槃〔一六〕。周弘讓，汝南人，弘正弟。今見草書七行，有胡印印尾。蠢蠢懷約，任已作制。若孤

陋儒生，辛勤一藝。范懷約，吳郡人，梁東宮侍書。今見正書寫《正覽》一卷，并具姓名，行書一

紙。爰及陳氏，霸先創業。盤桓有威，牢落無法。等王師憑怒，挫衂攻刧。嗟文、煬

而不知，徒染毫而敗業。陳霸先，潁川人。文讚子，歷梁司空、丞相，封爲陳公。後受禪即位，是

爲陳武帝。今見批沈恪啟行書四行。文帝諱蒨，字子華，武帝子。見批陸瓊啟行書三行。煬帝諱叔

寶，字元秀，宣帝子。今見帶名行書一紙。沈氏后德，名標婺華。允光親署，獨美可嘉。如

晚晴陣雲，傍日殘霞。煬帝后沈氏，吳興人，君理女。今見署一紙，婺華后字。叔齊鬱然，名

押而已。伯仁軟慢，尺牘近鄙。欽榮之之勁舉，雖師心而入流。高踈壯浪，復靚伯謀。并如策馬馳逐，葦航泛流。新蔡王叔齊，字子肅。官至侍中國子祭酒，煬帝弟。今見署名草書一紙。盧陵王伯仁，字壽之，煬帝子。官至光禄大夫、中武將軍。桂陽王伯謀，字深之，永陽王弟，官至丹陽尹。今見帶名行書五紙。智永、智果，禪林筆精。天機淺而恐泥，志業高而克成。或拘凝重，蕭索家聲；或利凡通，周章擅名。猶能作緬門之領袖，爲當代之準繩。并如君子勵躬於有道，高人保志而居貞。會稽永欣寺僧智永，俗姓王氏，右軍孫。今見真字、草字《千字文》數本，并帶名草書二紙。僧智果，會稽人。帶名草書一紙。坡陁總持，獨步方外。甘率性而眾異，非接武於興會。若時達隱淪，卒不冠帶。江总，字总持，濟陽人，陳尚書令。今見具姓名草書一帖，三行。孝穆鄙重，剛毅任拙。猶偏裨武夫，膽勇智劣。徐陵，字孝穆，東海人，陳左僕射。今見具正書帶名啟一紙。仲倫則快速無度，馳突不踈。尺題已終，筆勢仍餘。似逸籠檻之眾鳥，如恣飛鳴之所。沈君理，仲倫，吳興人，陳尚書吏部郎中，駙馬都尉。今見具名草書一紙。德章率爾，流浪急速。骨氣乍高，風神入俗。符縱志而失道，等潰

河與顚木。袁憲，字德章，陳郡人，陳右僕射。今見具姓名草書兩行，有胡印印尾。快哉伯武，心空去聲。手敏。古風若遺，今範惟允。如平郊逸驥，晚景飛隼。毛喜，字伯武，滎陽人，陳吏部尚書。今見具姓名草行書，共四紙。翩翩濟陽，茂世希祥。任樸無聞，適俗不忘。父輕而迅，子厚而強。蔡景歷，字茂世，濟陽人，陳度支尚書。今見具姓名行草書三紙。子徵，字希祥，陳中書令。今見具姓名草書三紙。接武隨波，當同野王[一七]。異礄肥之挺質，俱竹栢之凌霜。顧野王，字希應，陳王門侍郎，領大著作。今見具姓名草書一紙。知道則寬疎馳慢，無可取則，削凡取異，常病窒塞，猶岸陸縱獵，艱辛騁力。伏知道，昌平人，陳鎮北長史。今見具姓名行、草書三紙。異礄肥之挺質，俱喪於翰墨。使麋鹿爲後先，非勝負可差忒。謝道，字含茂，陳郡人，陳中書令。今見具姓名行、草書三紙。賀氏曰朗，具姓名草書共二紙。含茂悠悠，薦臻同德。遭時季而陵替，俱道喪於翰墨。使麋鹿爲後先，非勝負可差忒。謝道，字含茂，陳郡人，陳中書令。今見具姓名行、草書三紙。賀郎，會稽人，陳秘書監。今見雖非動人，不事筆力，猶阻學貧。若宦遊旅泊，衣化風塵。賀郎，會稽人，陳秘書監。今見具姓名草書三紙。文深、孝逸，獨慕前縱。至師子敬，如欲登龍。有宋、齊之面貌，無孔、薄之心胸。趙文深，天水人。後周爲書學博士，書跡爲時所重。趙孝逸，湯陰人，隋四門助教。深師右軍，逸効大令，甚有功業。當平梁之後，王褒入國，舉朝貴冑皆師於褒，唯此二人，獨負二王之

法，俱入隋。臨二王之跡，人間往往爲貨耳。蕭條北齊，浩瀚仲寶。劣克凡正，備法緊草。

遐師右軍，欻爾由道。究千變而得一，乘薄俗而居老。如海嶽高深，青分孤島。劉珉，

字仲寶，彭城人。彥英子，北齊三公郎中。今見其姓名草書十二行。隋則玄平嗣芳，詭俗名

揚。彥謙草力，浮緊循常。糟粕右軍之化，依稀夫子之牆。皆如益星榆之眾象，無月

桂之孤光。劉玄平，字高道，隋贈貞範先生。房彥謙，清和人。見其姓名草書十章。昌衡趺宕，

率爾而作。雖蔑法而或乖，乃由衷而不怍。似野笋成竹，長風隕籜。盧昌衡，字子均，范

陽人。侍中，贈司空。父道虔，子均隋禮部侍郎，太子左庶子。今見其姓名行書二紙。

朱子曰：予既編此書十卷，復得索靖、楊泉、劉邵、王僧虔賦，惜其非完篇也，

張懷瓘、竇臮蓋亦未嘗見此，乃知古人論書之作甚多，而傳者鮮，吾徒可不爲之珍

錄哉？至於書啟所及，吾猶不忍棄也。竇臮之賦，雖風格非古，其勤博亦可尚已。

校勘記

〔一〕「乍抑揚而奮發」，萬曆本作「乍楊抑而奮發」，四庫本作「乍揚抑而奮發」。

〔二〕「其滑澤肴易」，萬曆本、四庫本作「其滑澤淆易」。

〔三〕「如履霜之傅枝」，萬曆本作「如嚴霜之傅枝」，四庫本作「如嚴霜之傅枝」。

〔四〕「儀春等愛」，萬曆本作「儀春等處」，四庫本作「儀春等曖」。

〔五〕「烏鵠魚頡」，萬曆本作「烏頡魚頡」，四庫本同此。萬曆本、四庫本是，寶硯山房本則形近而訛。

〔六〕「表揚全之賦」，萬曆本作「表陽泉之賦」，四庫本作「表楊泉之賦」。

〔七〕「臨時染墨」，萬曆本、四庫本作「臨池染墨」。

〔八〕「乍揩銅鉤」，萬曆本、四庫本作「乍揩銅鉤」。

〔九〕「無大夫之氣」，萬曆本、四庫本作「無丈夫之氣」。

〔一〇〕「浸乎競美」，萬曆本、四庫本作「寢流競美」。

〔一一〕「則知親矚延想」，萬曆本、四庫本作「則知親屬延想」。

〔一二〕「重則突兀嵩峰」，萬曆本、四庫本作「重則突兀嵩華」。後文又有「輕則參差斗牛」，

〔一三〕「日新者必因而重」，四庫本同此；萬曆本作「日新者必因而頌」。前文有「習古者或以爲輕」，「輕」、「重」對舉，當以寶硯山房本、四庫本爲是，萬曆本非。

〔一四〕「并乏天性」，萬曆本、四庫本作「秉之天性」。

〔一五〕「彥標氣懦」，萬曆本、四庫本作「彥標氣充」。

〔一六〕「蔓木樛槃」，萬曆本、四庫本作「蔓草樛槃」。

〔一七〕「接武隨波，當同野王」，萬曆本、四庫本作「接武隨次，雷同野王」。

〔一二〕「嵩華」對「斗牛」於義爲上，當以萬曆本、四庫本爲是。

墨池編卷第十二

贊述二

<div align="right">竇　臮</div>

述書賦下

我巨唐之膺休〔一〕，一六合而闡幽。武功定，文德修。高祖運龍爪，陳睿謀，自我神其體貌，冠梁代之徽猷。神堯皇帝隴西李氏，諱淵，革隋爲唐。王右軍書柱作爪形，時觀者號爲龍爪書，高祖師王襃，得其妙，故有梁朝風格焉。太宗則備集王書，聖鑒旁啟。雖躡間井，未登階陛。質詎勝文，貌能全體。兼風骨，總法理。文武皇帝諱世民，神堯子。當貞觀年中，鳩集二王真跡，徵求天下，併充御府。武后君臨，藻翰時欽。順天命而求保先業，從人欲而不願兼金〔二〕。睿宗垂文，規模尚古。飛五雲而在天，運三光以窺户。開元應

<div align="right">三五〇</div>

乾，神武聰明。風骨巨麗，碑版崢嶸。思如泉而吐鳳，筆爲海而吞鯨。諸子多藝，天

寶之際，跡且師於翰林，嗟源淺而波細。則天皇后，沛國武氏士蒦女。時鳳閣侍郎王方慶，即

晋丞相導十世孫，有累代祖父書跡，寶傳於家。凡二十八人，緝成十一卷。後墨制問方慶，方慶因

而獻之。后不欲奪志，遂盡摸搨留内。其本加寶軸錦績，歸還王氏。人到于今稱之。右史崔融撰

《王氏寶章集》序具紀其事。睿宗皇帝，天皇第四子。性淳和，好書史，尚古質，書法正體，不樂浮

華。開元天寶皇帝，仁慈孝和，兼負英斷。好圖書，少工八分書及章草，殊豐茂英特。開元中，八分書

北京義堂《西嶽華山》、《東嶽封禪》碑，雖有當時院中學士共摹，然其風格大體皆出自聖心。漢王童

年，自得書意。夙承義、獻，守法不二。漢王元昌，文皇帝弟。惠文靡倦，博好敦勸。恨

夫有始無終，灰燼成空。苟懼存而投閣，徒榮歿而昇宮〔三〕。尚可謂梁園筆壯，樂府

文雄。累聖重光之盛業，六書一藝之精功。非所以抑至人之徇已，服勇士以雕蟲。

責繁聲於《韶》，濩徵豔色於蒼穹者也。岐王元範，追册惠文太子，開元皇帝弟。時天府圖書

爲張昌宗竊換。張氏誅後，歸薛稷。稷歿，爲王所得。初不聞奏，後自慮，及盡焚之。言「樂府文雄」

者，王多能好事，有文詞，時爲歌者所唱也。爰有懷琳〔四〕，厥跡踈壯。假他人之姓字〔五〕，作

自己之形狀。高風甚少，俗態尤多。吠聲之輩，或浸餘波。李懷琳，洛陽人。國初時，好

為僞跡。其《大急就》稱王書，及七賢書假云薛道衡作字敘。及《竹林敘事》并衛夫人，咄咄逼人。稽

康《絕交書》并懷琳之僞跡也。若乃出三公，一家面首。歐陽在焉，不顧偏醜。顯翹縮爽，

了梟黝紕。如地隔華戎，屋殊戶牖。學有大小夏侯，字有大小歐陽。父掌拜禮，子居

廟堂。隨運變化，爲龍爲光。歐陽詢，長沙人，紇之子。幼孤，陳中書令江總收養。書出於北齊

三公郎中劉珉，官至率更令，太常少卿。子通亦能繼美，拜納言，封渤海公也。永興超出，下筆如

神。不落疎慢，無慚世珍。然則壯文幾而老成，與貞白而德鄰。陶隱居。如層臺緩

步，高樹風塵。纂、郁嗣聖，體多拘檢。如彼斌玦，亂其琬琰。虞世南，會稽人，荔之子也。

官至秘書監，贈禮部尚書。子纂、孫郁，皆能繼也。河南專精，克儉克勤。服膺《告誓》，銳思

倚人。恐無成如畫虎，將有類於效顰。雖價重衣冠，名高內外。澆醨後學，而得無罪

乎？褚遂良，河南人，亮之子。尚書左僕射，拜河南公。束之效虞，疎薄不逮。少保師褚，精

華卻倍。超石鼠之效能，愧隋珠之掩類。陸柬之，吳郡人，宣公子。虞氏之出官爲著作郎。

薛稷，河東人，太子少保也。房文昭則雅而能和，穩而不訛。精神正氣，胸臆餘波。若蘋

萍異品，共泛中河。房喬，字玄齡，清河人，彥謙子。官至司空，贈太尉，文昭公。殷公、王公，齊名兼署。大乃有則，小非無據。驥驥將騰，鸞鳳欲翥。題二榜而跡在，歡百川而身去。殷仲容，陳郡人，不害之孫，令名之子。奕世工書，尤善書額。官至禮部郎中。書汴州安業寺額，京師袞義開業資聖寺、東京太僕寺、靈州馬神觀額，皆精妙曠古。王知敬，太原人。門傳孝義，工正、行，亦善署書。與殷殊塗而同歸，兼草書。弟知慎，工圖畫，官至秘書少監。當時雙絕，與仲容齊肩。天后詔一人署一寺額，仲容題「資聖寺」，知敬題「清禪寺」，俱爲獨絕。仲容子承業，知敬子友真，即杜尚書遙之親舅。《洛州長史德政二賈碑》在修竹寺東南角，即知敬之跡，極峻利豐秀。清禪、資聖寺，至今爲路人識者駐車往觀。其濟度寺，即父令名手蹟，皆爲後代程式。王祕監則首末全貞，尊道重德。或終紙而結字[六]，或重模而足墨。護落風規，雄壯氣力。播清譽而祖述，屢見賞於有識。如曲浦鴻飛[七]，芳園桂植。王紹宗，琅耶人。修禮子，官秘書少監。虞禮凡草，閭閻之風。千紙一類，一字萬同。如見疑於冰冷，甘沒齒於夏蟲。孫過庭，字虔禮，富陽人，右衛冑曹參軍。張長史則酒酣不羈，逸軌神澄。回眸而壁無全粉，揮筆而氣有餘興。若遺能於學知，遂獨荷其顛稱。張旭，吳郡人，左率府長史。俗號

張顛。雖宜官售酒，子敬揮箒。遐想邇觀，莫能假手。拘素屏及黃卷，則多勝而寡負。猶莊周之寓言，於從政乎何有。後漢師宜官，工書嗜酒，每遇酒肆，輒書於壁。顧觀，酒因大售，計價償足而滅之。王子敬以箒沾墨書壁，觀者如市。已上皆言旭之可比也。湖山降祉，狂客風流。落筆精絕，芳詞寡儔。如春林之絢綵，實一望而寫憂。雍容省闥，高逸豁達〔八〕。解朝服而還鄉，歛霓裳而辭闕。賀知章，字季真，會稽永興縣人。太子洗馬德仁之孫。少以文詞知名，極工草、隸。進士及第，歷官太常少卿、禮部侍郎、集賢學士、太子右庶子、右庶子兼皇太子侍讀、檢校工部侍郎，遷秘書監、太子賓客、慶王侍讀。知章性放善謔，晚年尤縱，無復規檢。年八十六。自號四明狂客。每興酣命筆，好書大字。或三百言，或五百言，詩筆唯命。問有幾紙，報十紙，紙盡語亦盡。二十紙、三十紙，紙盡語亦盡。忽有好處，與造化相爭，非人工所到也。天寶二年，以老年上表，請入道歸鄉里，特詔許之。重令入閣，諸皇已下拜辭。上親製詩序，令所司供帳，百寮餞送，賦詩敘別。知章表謝，手詔答曰：「卿儒才舊業，德著老成，方欲乞言，以光東序。而乃高蹈世表，歸心妙門，雖雅意難違，良深耿歎。眷言離祖，是用贈詩，宜保松喬，慎行李也。兒子等常所執經，故今親別尊師之義，何以謝焉。」仍拜其子典設郎，贈爲朝散大夫，本郡司馬，以伸侍養。知章羸老，到會稽無幾老終。九年冬十一月，詔曰：「故越州千秋觀道士賀知章，神清志逸，學富才雄。挺會稽之美箭，蘊

崑崗之良玉。故名飛仙省，侍講龍樓。願青牛而不還，狎白鷗而長往。丹壑靡息，人禽兩亡。惟舊之懷，有深追悼。宜加縟禮，式展哀榮。可贈兵部尚書者也[九]。廣平之子，令範之首。姹姹鍾門，逶迤王後。成都先覺，翰墨泉藪。子敬、元常，得門窺牖；侍中、簡穆，異代同友。李造，於孔門而升堂，惜顏子之不壽。徐嶠之，東海人，廣平太守。子浩，中書舍人，國子祭酒。李造，隴西人，成都公。言「侍中、簡穆」，即子雲、僧虔。韓常侍則八分中興，伯喈如在，光和之美，古今迭代。昭刻石而成名，類神都之冠蓋，韓擇木、昌黎人。工部尚書，歷右散騎常侍。赫赫許昌，翰苑文房。徵前賢而少對，當聖代而難方。田琦，雁門人，德平之孫也。工八分、小篆、署書、圖畫，寫洪崖子，并畫《雪木》行於世。官歷陝令、豫、蘄、許等州刺史。衛包，京兆人。梧，尤妙其事，常寫武德功臣。衛包、蔡隣，功夫亦到。出於人意，乃近天造。衛包，裝背，有孫樓工八分、小篆，通字學，兼象緯之術。官至尚書郎。蔡有隣，濟陽人。善八分，本拙弱，至天寶之間，遂至精妙。相，衛中多其跡。滎陽昆弟，内外光華。揮毫美麗，自是一家。幼弟曰逾，丹青大誇。信斷玉而剖石，即揀金而披沙。鄭遷及弟邁、逾，并工八分。崔氏出，中書令湜之甥。遷官至浚儀尉。季弟逾，善山水。天寶中，知名梁宋。溫良之德，藻翰兼美。誠依仁以遊藝，

同止善之若水。　皇室李權，工八分。　弟樞，工小篆。　姪平均，亦工小篆，兼妙山水。并冠絕一時。　李將軍

淮安王神通曾孫。　權官歷金州刺史，平均富詞學、江陵掾。　詩入《國風》，筆超神跡。　李將軍

世稱高絕，淵微已過；；薛少保時許美潤，英粹合極。　右丞王維，字摩詰，琅耶人。詩通《大

雅》。山水之妙，勝於李思訓。弟太原少尹繪，文筆泉藪，善草、隸書，功超薛稷。二公名望，首冠一

時。議論詩曰王維、崔顥，論筆則曰王縉、李邕，祖詠、張說不得與焉。幼弟紞，有兩兄之風。閨門

之內，友愛之極。　史侍御惟則心優世業〔一〇〕。階乎籀篆。古今折衷，大小應變。如因高

臺而矚遠，俯川陸而必見。　史惟則，廣陵人，殿中侍御史，即諫議大夫白之子。白善飛白書。通

家世舊〔一一〕，趙郡李君。《嶧山》并芬，宣父同群。洞於字學，古今通文。　家傳孝義，

意感風雲。　李陽冰，趙郡人。父雍，門湖丞令。家世住雲陽，承日門作尉。陽冰兄弟五人，皆負詞

學，工於小篆。初師李斯《嶧山碑》，後見仲尼《吳季札墓誌》，便變化開合，如虎如龍，勁利豪爽，風行

雨集。文字之本，悉在心胸。識者謂蒼頡後身。弟澥、澥子騰，冰子均，并詞場高邁。幼子曰廣，勤學

孝義。以通家之故，皆同子弟也。　延安君則快速不滯，若懸流得勢；；三原君則婉媚巧密，

似垂楊應律。　吾舅諱繪，彭城、延安都督。姨兄明若山，西平原人，京兆三原縣尉，大理評事。宋

儋、李璆，擅美中州。李師王而意淺，宋祖鍾而體流。宋儋，字藏諸，廣平人，高尚不仕。户部侍郎宇文融薦授秘書省校書郎。書作鍾體，而側戾放縱，跡不副名。開元末，舉場中，後輩多師之。李璆，隴西人，御史大夫傑之兄子。性疎達，輕財重諾。筆路緊媚，亦有聲於當代。爲狄宇清、李漸所師也。員外蕭公，名成於薛。安西變體，光潤愉悦。蕭公名誠，蘭陵人。梁之後，起家奉禮郎。開元初，時尚褚、薛，公爲之最，拜左司員外郎。善造班石紋紙，用西山野麻及虢州土穀，五色光滑，殊絕。張氏四龍，名揚四海。中有季弟，功夫少對。右軍風規，下筆斯在。張從申長史，文場擢第。弟從師，監察御史；從儀，灼然有才。從申志業精純，工正、行書。握管用筆，其於結字緊密，近古所無。恨於歷覽不廣，聞見遂寡，右軍之外一步不窺。呂公歐、鍾相雜[一二]，自是一調。雖則勁骨乾枯，終是精神險峭。其餘小楷，尤更考妙。呂向，東平人。開元初，上《美人賦》忤上。時張悦作相，諫曰：「夫嚮拳脇君，愛君也。陛下縱不能用，容可殺之乎？使陛下後代有憤諫之名，而向得敢諫之直。與小子便耳，不如釋之。」於是承恩特拜補闕，賜采百段，銀章、朱綬，翰林侍詔。頻上賦頌，皆在諷諫。官至刑部侍郎。文詞學業，當代莫比。有子曰廣，聰利俊秀，有吏才，并監察御史。吾兄則書包雜體，首冠衆賢。手倦目瞀，瞬息彌年。比夫得道要之深旨，習閭風而欲仙。家兄蒙，字子全，司議郎，安南都護。馬家劉氏，臨效逼斤，安西

蘭亭，貌奪真跡。如宓妃遺形於巧素，再見如在之古昔。翰林書人劉泰妹，歸馬氏。押署

則縱，僧權似長松掛劍；結體則斂，滿騫如盤石臥虎。滿騫，富陽人。繁

多乃懷充、懷珍，稀少乃延祖、胤祖。唐懷充，晉昌人。姚懷珍，武康人。陳延祖，長安人。范

胤祖，順陽人。熾文時有，何妥近親。雖止姓名，美其傲古。恨連書於至寶，無尺牘之

行五。沈熾文，武康人。何妥，外國人。印驗則玉斷胡書，金鑣篆字。太平公主武氏家玉印，

四胡字也。少能全一，多不越四。國署年名，家標望地。獨行龜益，即魏王恭家印。并

設寶泉。范陽公曹諱泉書印。貞觀開元，文止於二。「貞觀」即太宗文皇帝印，開元即天寶皇

帝印，并當時年號。陶安東海，徐李所秘。徐祭酒喬之，李起居造。萬言方寸，未詳。翰囿其

類。前庭王友寶永書印。張氏永寶，張懷瓘印。任氏言事，未詳。古小雄文，東朝周顗。

審定遊執，家兄司儀部書印。亭侯襲貴，未詳。猗歟劉、鄭，故劍州司馬諱知章印。鄭未詳。

門承貂珥。義仰彭城〔二三〕，吾舅金部郎中諱繹書印。業同印異。司馬郎即中之季父，今各有

印。或有懃於稽古，諒無乏於雅致。宋虞龢《表》聞於明皇帝，齊簡穆《書》答於竟陵

王。表稱委盡，書乃備詳。宋中書侍郎虞龢《上明皇帝表》，論古今妙跡，正、行、草、楷、紙色標

墨池編

三五八

軸，真僞卷數，無不畢備。表本行於世，真跡故起居舍人李造得之。齊司馬簡穆公琅耶人王僧虔《答

竟陵王子良書》，序古今善書人，評議無不至當。本行於世，其真跡今御史大夫黎翰得之。藻鑒則

梁高祖巧而未博，武帝時撰《書評》。邵陵王博而未至。蕭綸亦撰《書評》。庾度支失品

格，拘以才華。梁庾肩吾亦撰《書品論》。傅五兵比亡年，廣於職位。梁傅昭撰《書法目録》。

名録編於司馬，隋蜀王府司馬姚最撰《名書録》。善狀集於散騎。左散騎常侍姚思廉集《善書

人名狀》。李亞相著藻飾之繁，右御史大夫李嗣真撰《書品》。張兵曹擅習玩之利。率府兵

曹、鄂州長史張懷瓘撰《十體書斷》上、中、下。考數公之著稱，多博約而位記。余不敏於登

高，豈虛言而求備。敢直筆於親覩，非偏譽於所嗜也。我小司空韋公曰：「述識該藝

府，才同史筆。茂族挺生，聖朝間出。若乃闡異聞之旨，接片善之勤，則必忘疲吐握，

不間風塵。所談而改觀爲市，所寶而增價爲珍。小擅聲於自我，大推美於其人。彼

凡百而馳名既往，遇此公而其德維新。可謂千載一時，孤標絕倫矣。」韋述，京兆人，尚

書工部侍郎。及乎驗德力之工拙[一四]，知古今之優劣。余稽古而玩能，因假手而有説。

匪徒姓名記録，面目超越。相質披文，虛空歲月者已。是用相如慕藺，撫新跡而忘

懷；豈甘賜也望回，抱遲心而結舌。終翼乘時出處，備展名節。其或萃傅巖鍾紹京，南

康人，中書令，光祿大夫。聚寶捐金，川海納流。而會潁川，家伯諱瓚，邠王司馬。耽玩達旨，固求

不匱。歸右史李造拂鏡旁通，傾心善價。而入補闕。席巽，安定人，右補闕。心專務得，家業或

遺。祭酒、徐浩法則道存，徵求非利。翰林之尋繹，張懷瓘兄弟。懷環，盛王司馬，并翰林待詔。

俱好無厭，亦能臆斷。烏臺、潘履慎，榮陽人，監察御史。克遵能事，採玩芳猷。粉署之敦閱。蔡

希寂，濟陽人，金部郎中。習學潤身，假借盈篋。欣給事之道弘，族兄紹，給事中，志弘雅道，不倦

虛求。仰議郎之區別。家兄銳思窮源，增耀改觀。委質慮

遠，推誠道博。滕昇，歙州婺源縣令。取捨通流，筆利泉藪。韓滉，潁川人，給事中。

人，爲鄂州司馬。利無推斥，道在精專。陸家胥悅。陸曜，吳郡人。卷緝前芳，事窮先志。釋朏

超彼岸，東京福光寺僧良拙，新羅人，俗姓林氏。遇捐衣鉢，逸冠濟流。梅仙行無轍。高志宜，渤

海人，同官尉。氣尚古風，力知能事。溫播金聲，溫晃，太原人，國子監主簿。悉心景慕，徒眾博求。

崔含水潔。崔曼倩，清河人，鄂縣尉。浩汗經營，見如不及。若驚陳、趙，陳宏，潁川人。陳王府

長史。趙徵明，天水人。或志敦習學，或自悅古能，皆玩之無數。賈勇徐、薛。徐守行，東海人，監

察御史。薛邕，河東人，郎中。或推古招致，或究能詮拔，并求之不已。關、郭雙奮飛，關攝，咸陽人。郭暉，太原人。或規規訧好，或楚楚傳寫。潘、袁兩傾竭。潘淑，會稽人。袁明，陳郡人。或披尋洽道，或醞籍樂貧。簪纓布素，申道間設。既輻輳而川流，并觀光於後哲。速珠玉之無脛，可得略而言曰：長安則穆聿、聿，咸陽隴右人。少以販書爲業。後至德中，因告許徵搜古跡，并強括石泉公家則天皇后所述書功，白身授金吾長史，改名祥，乘危射利。王昌遼東人，詞誑智狡。導其源，葉豐、括州人，貌恭性僻。田潁長安人，志凡識滯。委其軀。必拾遺市駿，懷寶飛鳧。洛陽杜福、河南人，論熟行巧。劉翌洛陽人，苦志心廉。窮彌固、齊光，河南人，道寡業微。趙晏河內人，智專別識。此四人，洛陽販書者。皆誇目動利，實有若無。

《詩》不云乎「匪斧」，《語》有之曰「反隅」。若或徵數子之運用，甘千里之殊途。則我雖犬而無往無來，子衣裳而不曳不裾。成一家之憬彼，睽四海之友于。言通貨利。事符道因，心與日親。幾變灰曆，涉歷冬春。互爲賓主，往返周秦。左詡吾兄，業勤幽遠。名錫，同州別駕。龍興張揖，道契真淳。因潘淑獻書拜官，今任龍興縣尉。雅興閉關而隨扣，古風開卷而襲人。不然者，何窮獨而恣怡悅，舍市朝而貪隱淪。言尚往來。

眾美森然，往哲來賢。一朝而星羅入眼，百代而雲披及肩。身已沒兮若休，跡遺芳而可傳。彼金印玉璽，豐碑貨泉。蟲篆制而八分開矣，正隸興而稿草行焉。不可量乎所覯，又何極乎備宣？若乃流譽前代，効績當年。録軍機而羽括鷹隼，述國命而發揮貂蟬。通親友以感節，啟謀猷以聞天。接武波委，嗣芳鱗連。則余不讓於賦頌，敢分媺而別妍乎？幼好而晚知之，而至熟也；曲察而直言之，而無愧者。將拭目而眾利輕言，入掌而百憂俱瀉。其藤苔縑縠，側理蜀幅，花麻黃絢，緇赭紺綠，淪壓而邐蠡。亡文，蓄非其人，雖近朝亦朽蠹。保持而遠完緘卷。處得其地，雖遠古跡完全。上智所以懸解，直曉。中庸所以交戰。疑之。取迷伊地，貽笑鄙淺。則有烏絲縹首，紫繭露面；好丹時更，平聲。悲素色變。狀玄豹之霧隱，規鵰虎之風扇。雖置水彌旬，移裝屢遍。益深沉於質直，乃容易於覽見。嗟乎！捨不疑於古踈，高聳。取憑假於俗眩。眩惑。誘淺情於末興，肆凡賞而留眄。何有妄哉！寧知立法而虧真，作德而還淳。忘情是悦，代有其人。言定是非。必也易背以時，時在正夏。受彩無欺。敏洽和之妙道，得潤軟之成規。用麵調適，候陰以成。踈密苦樂，殊形異宜。厚薄完蠹。上約下豐，始增末裨。

接上下，前後例。沾將實名，位充合離。

改拆署榜餘地。或附卷均端，足使其夷；薄而蟲

者。或鳴砧妥帖，然後呈姿。厚而完者。探尋源流，志逸肥遁。緝合剪裁，躬勞不悶。

明齊短長，闇決分寸。誠愙愙於或躁，袪悢悢之遺恨。至如虹縈絲帶，鸞舞錦標，青

間綾紋，出之衣表。檀心鬓首，金映銀絡。舒囊須妍。撫卷香作。多此飾類，又難詳

備。并言討檢、裝背也。若乃見稀意欲，雖可棄，而崑山片玉，玩久厭充；雖可寶，而紃

扇秋風，競捨茲而易彼。誇視審而聽聰，或芟穢於匪跡，或喪真於矜工。夥哉耳誤，

勘矣目窮。因既原乎識量，遂懸別其淹通。已分流而在茲，徒并鶩而爭雄。言申博

易。假使作偽心勞，亂真首出，眛目童幼，摧殘紙筆。終令君子棄瑕以拔材，壯士斷

腕以全質。期補勞於得喪，勵采葑於始卒。子猷之竹在焉，曷可無其一日。異清白而非弓裘，豈

道。夫喻大始於事卑，方崇極於類聚。況物著公器，賞推善主。歸可保於授

孫謀而紹宗祖。抑如堯禪舜，舜命禹，道必貴乎聲同，天無親而德輔。故乖其趨者，則密戚而心捐；合其軌者，則舉讎而掌傳。亮玉帛

受，靡自私而禦侮。

之芬屬，望吾徒之義先。先言傳付，後紀樂成以終之也。

至其罷琴閑堂，散裘虛牖。閱新

連之卷軸，傾舊滿之樽酒。暢懷古而遺形，荷逢時以濡首。炎涼所寄，偃仰無咎。秋撫孤松，春過五柳。想薜蘿而在眼，狎鸞鳳而盈手。善隣得朋，知我益友；暗遺名利，臥度亞酉。遂志願兮茍若斯，生可憑兮死不朽。雖金翠溢目，陶匏聒耳，徒潤色於多歡，實無階於競美。賢賢易色，勿藥有喜。茅居食貧，陋巷飲水。誓將敦素業而畢世，扺清風而何已。亂曰：資樂道兮善莫大，佐玄覽兮寄所賴。芝蘭滿室兮遺美芳，朋友忘言兮古人會。想賢玩跡兮儼如在，史冊悠悠兮幾千載。

述書賦語例字格

竇 蒙

吾第四弟尚輦君，字靈長。翰墨師張、王，文章淩班、馬。詞藻雄瞻，草隸精深。平生著碑誌、詩篇、賦頌、章表，凡十餘萬言。較其巨麗者，有天寶中所獻《大同賦》、《三殿蹴踘賦》，以諷興諫諍爲宗，致君救時爲本。帝乃咨爾，可編筴書。中使王人，榮曜戚里。龍章鳳篆，寵錫儒門。及乎晚年，又譔《述書賦》，總七千四百六十言。徵「五典」、「三墳」，攷「九丘」、「八索」，精窮旨要，詳辨秘義，無深不討，無細不聞。

《詩》、《騷》、《禮》、《易》、《文選》、《詞林》，猶不盡所知。故別結語立言，曲中幽奧。

一字一句，數義傍通。尚輦君學究天人，才通詁訓，注解分析，皆憑史傳。注有未盡，

在此例中；意有未窮，出此格上。凡古今時哲，正文呼字；尊貴長老，各言其親。或

取便引官，或因言稱爵。句則兩字、三字，五言、四言。而於其以之間，或六或八；改

時草命之際，舉一相從。慮學者致疑，仍施朱點，發此理之理例，別有字格存焉。凡

一百二十言，并注二百四十句。且褒且貶，還同《諡法》。披文感切，撫已崩摧。手

跡宛然，如向來之放筆；天才卓爾，成千載之分襟。考義銘心，言笑在目。一枝先

折，痛貫肝腸；兩眼既枯，哀纏骨髓。

語　例

綜雕文，方申巧妙。

忘情鵬鷃向風，自成騫翥。　天然鴛鴻出水，更好容儀。　質樸天仙玉女，粉黛何施。　斷磨錯

體裁一舉一措，盡有憑據。　意態回翔動靜，厥趣相隨。　不倫前濃後薄，半敗半成。　枯槁欲

北還南，氣脉斷絕。

專成宜師一家，今古不雜。有意志立乃就，非工不精。

正衣冠踏拖，若行若止。行劍履趨銷，如步如驟。草雷擊電奔，龍蛇出沒。章草中隸古，蹴踏

擺打。神非意所到，可以識知。

聖理絕名言，潛心意得。文經天緯地，可大可久。武回戈挽弩，拉需拏豹。能千種風流曰能。

曰高。

　　妙百般滋味曰妙。　精功業雙極曰精。　古除去常情曰古。　逸縱任無方曰逸。　高超然出眾

曰薄。

　　偉精采照射曰偉。　老無心自達曰老。　喇逞能越妙曰喇。　嫩力不副心曰嫩。　薄闕於負備

曰緊。

　　強筋力露見曰強。　穩結構平正曰穩。　快興趨不停曰快。　沉深而意遠曰沉。　緊團合密緻

曰豐。

　　慢舉止閑詳曰慢。　浮若無所歸曰浮。　密閑不容髮曰密。　淺涉於俗流曰淺。　豐筆墨相副

茂字外有餘曰茂。　麗體作有餘曰麗。　宏裁制絕壯曰宏。　實氣感風雲曰實。　輕筆道流便

曰輕。

曰纖。　瘠瘦而有力曰瘠。　疎違犯陰陽曰疎。　拙不依緻巧曰拙。　重質勝於文曰重。　纖文過於質

曰險。　貞骨清神正曰貞。　豔少古多今曰豔。　峻頓挫穎達曰峻。　潤旨趨調暢曰潤。　險不期而然

曰訛。　怯下筆不猛曰怯。　畏無端羞澀曰畏。　妍透迤拼打曰妍。　媚意居形外曰媚。　訛藏鋒隱跡

曰飛。　細運用精深曰細。　熟過猶不及曰熟。　雄別負英威曰雄。　雌氣候不足曰雌。　飛若滅若沒

曰法。　爽肅穆飄然曰爽。　動如欲奔飛曰動。　成一家體度曰成。　禮動合典章曰禮。　法宣布周備

曰滑。　典從師約法曰典。　則可以傳授曰則。　偏惟守一門曰偏。　乾無復光輝曰乾。　滑遂乏風彩

馳波瀾驚絕曰馳。　放流浪不群曰放。　閑孤雲乍遠曰閑。　拔輕駕超殊曰拔。　欝勝勢鋒起曰欝。

秀翔集難名曰秀。　束興至不弘曰束。　穠五味皆足曰穠。　峭峻中勁利曰峭。　散有初無終曰散。

質自少妖妍曰質。　魯本宗淡泊曰魯。　肥龜臨洞穴，沒而有餘。　瘦崔立喬松，長而不短。　壯力在意充曰壯。　寬踈散無檢曰寬。

朱子曰：竇泉《賦》，多古人評品之所遺，觀之者知介善片能，亦有所取也[一五]。　唐人好書，多藏以相矜，歷五季之亂，所存無幾，可爲之太息。

校勘記

〔一〕「我巨唐之膚休」，四庫本同此，萬曆本作「我膚唐之鴻休」。

〔二〕「從人欲而不願兼金」，萬曆本作「從人欲而不願無金」，四庫本作「從人欲而不願兼金」。

〔三〕「從榮歿而昇宮」，萬曆本、四庫本作「從榮歿而昇空」。

〔四〕「爰有懷琳」，四庫本同；萬曆本作「爰有懷琛」。

〔五〕「假他人之姓字」，萬曆本、四庫本作「假他人之姓名」。

〔六〕「或終紙而結字」，四庫本同；而萬曆本作「未紙終而結字」。

〔七〕「如曲浦鴻飛」，萬曆本、四庫本作「如曲浦鴻鳴」。

〔八〕「雍容省闥」，萬曆本、四庫本作「雍容闥省」。

〔九〕「可贈兵部尚書者也」後，萬曆本闕「廣平之子……即子雲、僧虔」九十餘字。而四庫本雖有「廣平之子……即子雲、僧虔」等文字，但小字注文「賀知章」部分，則闕「兒子等常所執經……可贈兵部尚書也」等一百四十餘字。

〔一〇〕「史侍御惟則心優世業」，萬曆本、四庫本作「史侍御惟則必復世業」。

〔一一〕「通家世舊」，萬曆本作「吾家世居」，四庫本作「一門鼎盛」。

〔一二〕「呂公歐、鍾相雜」，萬曆本、四庫本作「呂公歐陽、鍾王相雜」。

〔一三〕「義仰彭城」，四庫本亦作此，萬曆本作「又仰彭城」。

〔一四〕「及乎驗德力之工拙」，萬曆本、四庫本作「及乎驗德力之巧拙」。

〔一五〕「竇臮《賦》，多古人評品之所遺，觀之者知介善片能，亦有所取也」，萬曆本、四庫本作「唐竇臮《述書賦》，古人評品之所遺，觀此知介善片能，不可輒棄也」。